植物藝術繪畫
的50堂課

美國最具權威的
ASBA協會頂尖畫師教你畫
BOTANICAL ART TECHNIQUES

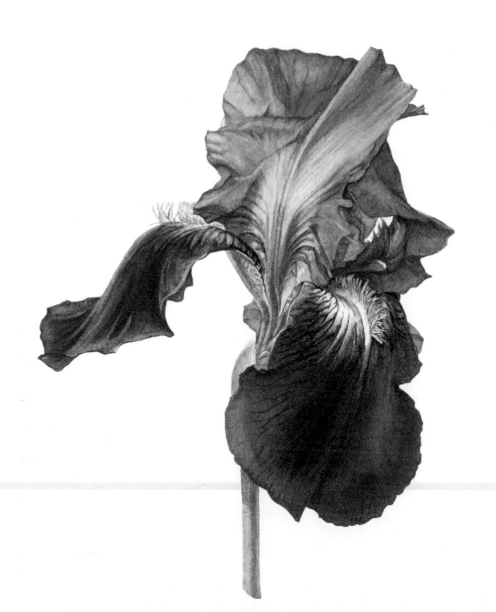

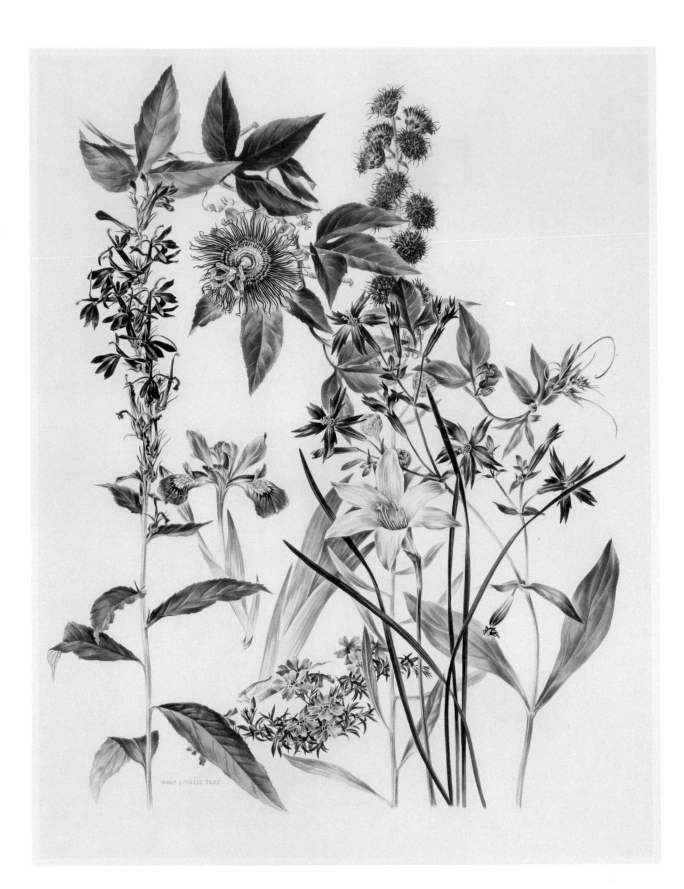

植物藝術繪畫 的50堂課

美國最具權威的
ASBA協會頂尖畫師教你畫
BOTANICAL ART TECHNIQUES

美國植物畫藝術家協會／著
凱蘿・伍丁、蘿蘋・A.・潔思／編

卷首插畫：
美國東南部的花卉：雨百合 *Zephyranthes atamasco*、麒麟菊 *Liatris aspera*、紅花山梗菜 *Lobelia cardinalis*、飾冠鳶尾 *Iris cristata*、蠅子草屬植物 *Silene virginica*、芝櫻 *Phlox subulata*、美國西番蓮 *Passiflora incarnata*，水彩和紙
22 × 18 ½ inches [55 × 46.25 cm]
取自 1957 年《生活》（Life）42 卷第 21 期，第 94 頁：Wildflowers for gardens: 50 plants from six U.S. areas are the best to grow at home，作者：安‧歐菲莉亞‧陶德‧道登（Anne Ophelia Todd Dowden）。HI 藝術登錄號 no. 7466.1。感謝美國賓夕法尼亞州匹茲堡卡內基美隆大學內的亨特植物學檔案研究所。

第 1 頁：
大花鳶尾，水彩和紙
8 × 9 inches [20 × 22.5 cm]
© 康絲坦斯‧薩亞斯

右頁：
甲蟲與豆子的多重迴圈，水彩和紙
9 ½ × 12 ½ inches [23.75 × 31.25 cm]
© 菱木明香

第 6 頁：
生機盎然──兩朵凋萎中的白頭翁 *Anemone coronaria*，
水彩和紙
29 × 20 ½ inches [72.5 × 51.25 cm]
© 茱莉亞‧翠琪

第 8 頁：
大黃根「永久的格萊斯金」*Rheum rhabarbarum* 'Glaskins Perpetual'，水彩和紙
25 ½ × 18 ½ inches [62.5 × 46.25 cm]
© 依蓮‧薩爾

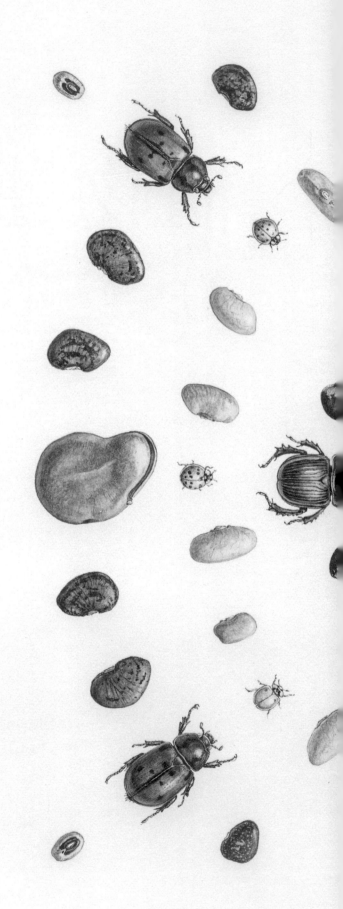

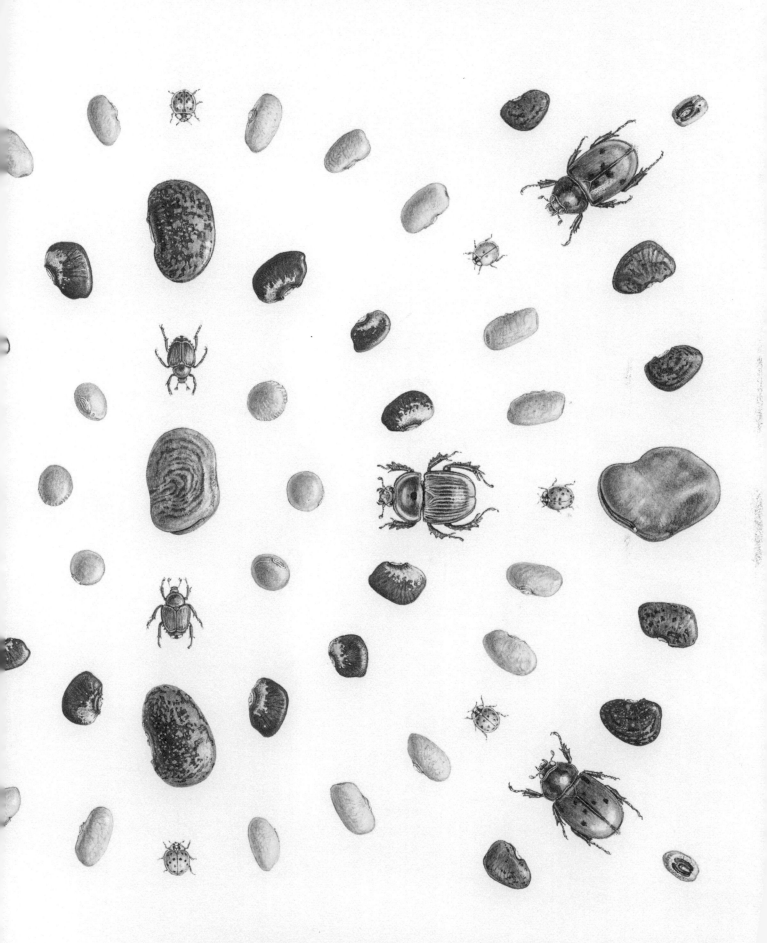

CONTENTS

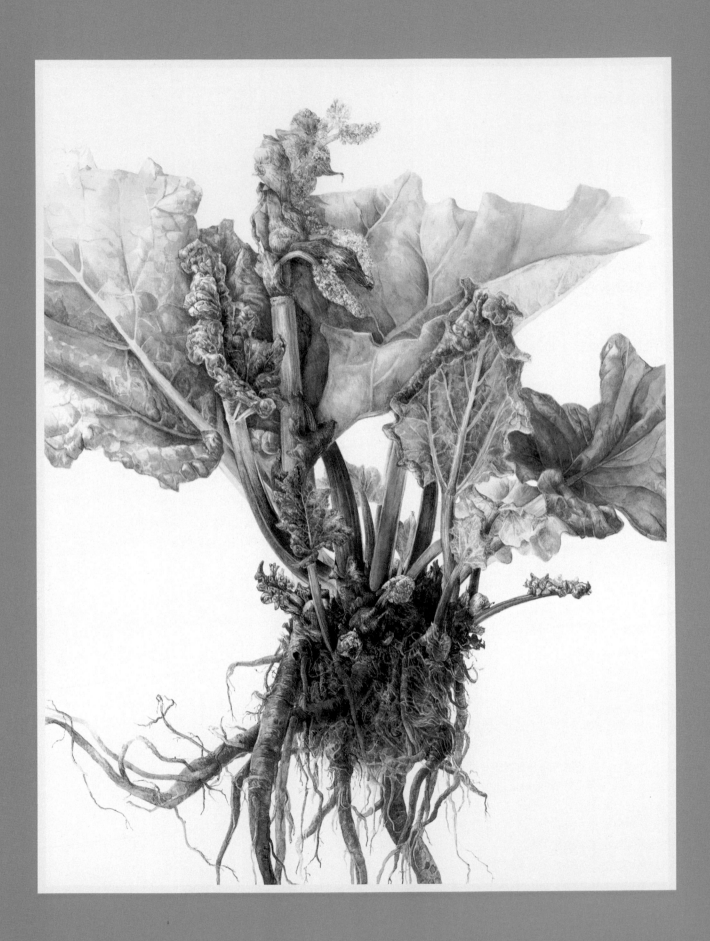

序言

美國植物畫藝術家協會（ASBA，The American Society of Botanical Artists）起始於一次偶然的相遇。在 1994 年的秋天，英國植物畫家安瑪莉・埃文斯（Ann-Marie Evans）正在紐約植物園（The New York Botanical Garden）教授她的第一堂大師課程，而我是其中一名學生。某次，身為英國植物畫藝術家協會成員的安瑪莉問：「怎麼會沒有美國植物畫藝術家協會呢？」當時，我對於創立能夠符合美國背景的協會的可能性感到充滿挑戰：一個能夠開放給所有程度的植物畫家與非畫家的組織，並著重教育與卓越的內涵。在眾多人士和組織的幫助下，美國植物畫藝術家協會逐漸成形並且吸引參與者。

起初，我們試圖與其他組織建立連結。在初期，美國賓州匹茲堡卡內基美隆大學內的亨特植物學檔案研究所（The Hunt Institute for Botanical Documentation at Carneigie Mellon University in Pittsburgh, Pennsylvania）扮演了關鍵性角色，此單位分享了世界各地的植物畫家名單，資助我們的網站，並主辦我們的第一次年會以及其他後續活動。具主導地位的植物園與古典園林迅速加入美國植物畫藝術家協會成為機構會員。機構會員的數量在美國已超過三十所和其他數十個的國際組織。在協會發展過程的重要時刻，紐約植物園提供我們空間做為總部，我們也在這項合夥關係中得到很大的益處。

如同協會的名稱，美國植物畫藝術家協會原本是做為國內的機構，但自從我們開始收到來自國外畫家的成員申請要求，便開始有了國際會員的加入。美國植物畫藝術家協會年度國際畫展由紐約園藝學會主辦二十年，第二十一年，2018，是在布朗克斯的波丘園（Wave Hill，Bronx）。其他的展覽，像是紐約植物園三年一次的畫展，吸引了描繪出植物豐富多樣性的國際畫家們參展。在國際間當代植物藝術最令人印象深刻的例子就是世界植物藝術畫展（Botanical Art Worldwide），這一個紀錄世界各地的野生植物誌，並宣告 2018 年 5 月 18 日為世界植物藝術日（Worldwide Day of Botanical Art）。美國植物畫藝術家協會將主題定為美國植物誌（America's Flora），畫展設置在華盛頓特區的美國植物園（United Stated Botanic Garden），後續會巡迴展覽到聖路易的密蘇里植物園（Missouri Botanical Garden）、威斯康辛州索沃的雷・約奇・伍森（the Leigh Yawkey Woodson）藝術博物館以及沃思堡文化區的德克薩斯植物研究所（Botanical Research Institute of Texas in Fort Worth）。在全球二十四個國家都舉辦了類似的展覽。

教育是美國植物畫藝術家協會的任務重點之一。在網站上和協會的季刊《植物藝術畫家（The Botanical Artist）》，其內的文章包含植物藝術當代的實務和歷史上的畫作，也有學程、課程和其他教育資源。我們每年在美國不同地點舉辦年會，提供工作坊、課程、分享想法與建立友誼的機會。此外，美國植物畫藝術家協會有小額資金贊助的計畫，鼓勵會員能與大眾接觸。近期資助的計畫是利用植物繪圖課程向芝加哥內城區中低收入戶的青少年介紹原生與近郊的植物；同時，另外一項計畫則是在澳洲，試圖引起社會大眾關注在新南威爾斯州區域桉樹屬的頂梢枯死現象。這些是在美國植物畫藝術家協會資助後，一小部分令人印象深刻的成就，我們期待有更多的參與者投入大眾對於植物畫藝術的關注並促進植物的多樣性。

—黛安・布希耶 *Diane Bouchier* 博士，
美國植物畫藝術家協會創辦人

前言

植物畫家喜愛植物。這是一件單純又顯而易見的事實，更可以從草稿到完成作品的作畫時間看出來，一幅畫通常會花上幾個小時、好幾天、好幾週，甚至是數個月之久。植物畫家們著迷於細節，並且能津津有味地探索與精準描繪錯綜複雜的細節。這些對細節的熱情是將植物畫家和一般花卉畫家，或是以印象派或表現主義畫派描繪植物的畫家區分開來的主因。植物畫家從直接觀察植物來了解植物的外形和功能中獲得極大的喜悅，或許渴望與他人分享這項喜悅也是一部分藝術的衝勁。

在二十世紀後期，有些人將植物繪圖描述成一門已死亡的藝術形式，在此領域創作的畫家形同孤立，相識的同類畫家屈指可數，展覽極少且關於此領域的教學並不常見，然而，在隨後幾年中有了許多的改變。如今植物畫無疑地正處於文藝復興的過程中，隨著世界潮流成為一門重要且欣欣向榮的領域。畫家們在世界各地相互交流，致力於重要的專案，紀錄現代的植物生活史，造就出更完整的藝術。

就我們生存的時代來說，這個轉機是令人驚訝的。植物繪圖需要花費大量的時間集中注意力，這項藝術滋養了長期以來被視為不合時宜的傳統藝術形式，鼓勵藝術家們跨學科的連結和對話，並且近距離研究大自然界。當人們越來越習慣電子與數位產品的刺激後，會開始接受不需依賴電子產品便能實踐的藝術形式，並發現植物繪圖是一種重新審視世界的方法。這項藝術是建構在觀察與繪畫技巧上，並且能夠讓畫家窮畢生之力投入研究當中。

定義植物繪圖

什麼是植物繪圖？即使在領域內的人，依然熱切地討論著植物繪圖的定義。圈內人一致認為是畫家根據第一手的觀察反映對植物的了解與知識的熟悉程度，將植物或真菌作植物學上準確的描繪。美國植物畫藝術家協會與世界各地其他植物藝術機構，更進一步限縮其定義於使用傳統藝術媒材的手繪作品。植物畫家發現畫家和素材之間的關係發展，對最後的成果極為重要。

歷史上，如植物生殖器官之類的細節總是會呈現在畫作中，這些作品通常是為了科學目的而創作，因此物種的辨認非常重要。現今，除非作品的目的是在於科學性或描述性，否則畫家可以打破這項傳統，當代的植物畫家不斷的挑戰藩籬並將之穩固地打造為二十一世紀的藝術型態。雖然花朵仍然為大宗繪畫主題，但也有以枯葉、帶根的球莖、豆莢、果實和蔬菜為主的題材。有時畫家會藉由加上周遭植物和植物棲地，將主題植物實境化。

植物繪圖涵蓋的範圍廣闊，從科學繪圖到主要著重美感的作品不一而足，這本書含括此領域的所有

範圍區塊。在偏向科學的區塊一端，對於每一個新種的描繪，包含沾水筆畫的切面圖來幫助物種的辨識；因為持續有新的植物物種發現與紀錄，所以能畫出切面的畫家仍然在職場上相當受歡迎。在區塊的中間有植物畫家們創作符合十八、十九世紀傳統的彩色植物插圖，畫出植物營養器官與花，有時會搭配花朵的切面。在以藝術為主的區塊一端，畫家以現代主義為基礎，依照其喜好描繪最多或最少的植物細節。冒出的新芽、過熟的果實、極度放大的細節與全株植物，從根尖到頂芽，這些都是畫家仔細審視的主題。

為何文藝復興會在這時候發生？

現代大多數的人似乎正因為數位媒介經驗而逐漸遠離自然，植物畫家正有意識的努力構築和加強與自然的關係，植物畫家有幸能夠享受這件要花上數天和數週觀察單一植物的奢侈活動，這種對植物的深度研究在其他領域中相當罕見。

植物繪圖是當代為數不多以精確表現為基礎的藝術型態之一，為喜好具象藝術的創作者提供了一個天堂。植物繪圖或科學繪圖的深度研究方法，是畫家能夠應用在其他具象藝術的工具。

生態環境的意識，隨著對生物的迅速改變而提高，也驅使畫家紛紛投入這個領域，畫家能夠從地球上數量龐大的野生物種選出繪畫主題，每一個物種都有自己的棲位與獨特性。在思考挑選植物作為繪畫題材時，可能會牽涉到該植物的數量為一般、稀少或是瀕危；或是植物是否在某一個分類科別裡又或是地理上的位置。畫家可能會選用從庭園起源的植物，這些物種在好幾世紀以前經過雜交培育並種植，以作為觀賞用、食用、建材或是藥用。

激勵人心的是這項工作包含了具有影響其他人看世界的方式，所有畫家透過他們的畫作相互交流，畫家們的中心思想是希望能夠影響大眾對植物的想法。

有些目前還存在的植物可能會在這個世紀末消失，更何況是數百年之後。而畫作將會留下，並為未來世界留有目前我們所知道的少部分植物紀錄。即使是一些最普通的植物也能創作出最美麗的作

品，並且讓觀者對身旁的綠色植物有新的啟發。植物科學繪圖並非不帶情感的紀錄，它是藝術美感和記錄並重，以下是關於植物繪圖最新的說明：植物繪圖在過去或是當代都傳達了植物內在的價值以及它們對於人類存在的凝聚力。

最後但同樣重要的，這個領域已發展成為畫家、科學家、園藝學家、保育人士和採集者豐厚且多樣的社群，許多國家都有推動植物繪圖的機構，創辦專案、提供教育推廣的機會，形成畫家之間的網絡。植物園、樹木園、保育機構和其他單位聯合植物畫家來觸及新的觀眾並闡釋他們的蒐藏。透過社交軟體，畫家能與同行分享他技術和經驗，現在植物繪圖的面貌是由數千名畫家在全球各地努力付出的成果。

關於本書

植物繪圖的宗旨在於呈現科學的準確性、手繪技術的精通以及美感。當代植物繪圖過去經常被貼上小眾藝術的標籤，因為它必須具備一些必要條件。然而，這些原則並無法約束或是限制這門藝術。

我們希望能透過這本書幫助消除對植物繪圖的迷思，其一是植物繪圖只是單純的複製自然，為了達到這個目標，無論是哪個畫家，畫出來都是一樣的。在此書的教學單元中，每一個畫家在處理植物素材時，依個人經驗累積都有各自的方式，所選擇的題材和技巧廣泛多元，因此作品展現出不同的特色。而最基礎的美術概念，像是構圖、負面空間、姿態、空間、明暗、景深以及繪圖平面，也都會在書中提到。

另一個迷思是：創作時，只有一道理想的公式，一旦找到將可趨近成功。但實際上，每一位畫家是用獨特的視角進行創作，並且有許多方法達成目標，我們會在本書呈現畫家的各種手法、偏好和技法，希望從這個豐富且多樣的視角中，鼓勵您探索新的技巧和其中的哲學。透過畫家們的不斷探索和發展個人想像力，當代植物繪圖領域仍會不斷的前進和演變。

本書藉由 60 餘位植繪專家的示範單元，仔細解說從初階到進階的繪畫手法，讀者可以一窺畫家們的作畫秘訣。相較於有些書只介紹單一畫家的繪圖技巧，本書廣泛蒐羅每一種媒材的多種訣竅和下筆方式，不論您是新手或是有經驗的畫家，本書都提供了探索技巧的機會，以及處理特定面向的新模式。書中大多是經常使用的媒材，像是鉛筆、沾水筆、色鉛筆和水彩，都有詳盡的描述；然而，本書也稍微涉獵其他媒材例如蛋彩、酪蛋白畫和膠彩畫，我們希望能傳遞植物畫家們多方嘗試媒材的熱忱，呈現植繪領域寬廣的可能性。

盼望各位在閱讀本書時能受到鼓舞，打開視野嘗試新方法，並找出想法、媒材與技巧之間的共鳴。或許有人會因為某個建議就此改變藝術生涯，快來享受探索的樂趣吧！

—凱蘿‧伍丁 *Carol Woodin* 和
羅蘋‧潔絲 *Robin A. Jess*，主編

開始

照顧要畫的切花素材

現在的植物畫家很容易取得各種生長時期的植物作為繪畫素材，從水果、蔬菜到玉米及豆莢等，都可以長時間的留存，給予植物畫家充裕的時間研究和作畫。然而，有一種素材不耐久放，卻仍是許多畫家的最愛，那就是：花朵。畫家有許多切花的來源，包含花商、超市、花市和畫家自己的花園，但是如何在幾乎不可能的情況下，將花朵維持良好狀態直到完成一幅作品，是極具挑戰性的，在最初確定顏色和構圖的形狀後，就應該聚焦在將會大幅變化的花朵上。

如果你是以切花作畫，就應該立刻畫出花朵所有角度的多張素描，以及花與葉片、莖的連結關係，特別是那些在標本一旦枯萎後會非常難觀察的地方。素描、色彩研究和顏色色票、或是為了以備不時之需拍下的照片永遠不嫌多。重要的事實是：想要畫出一幅成功的作品，素描草圖是比相片更能令畫家回想起實際的樣本。

有很多方法可以延長花卉的生命，例如在一日裡的最佳時間點採下它，調節溫度並照料它，或是將它們冷藏（或不冷藏），以上是對於增加切花壽命的一些通用建議，但是你也可以從花卉協會、花卉供應商、培育者以及你自身的經驗學習到更好的方法。

水

將花放在深的水中總是比較好──深水較容易產生毛細作用，將水沿著莖運輸到花朵，水溫可以根據植物的反應情形調整，溫水可以使得花朵加速盛開，而冷水將會減慢這個過程。將有韌性的草本植物（不是木質的）的莖放入花器，加入滾水放置一

蔬果通常是熱門的素材，因為比花材來的持久。

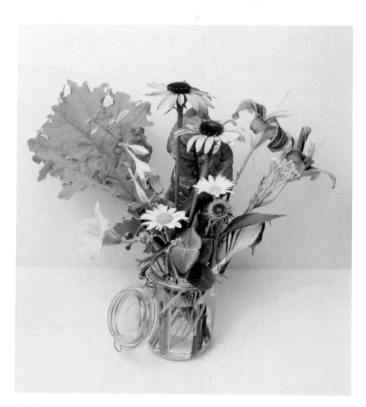

將花和葉插在水中可以延長它們的壽命。許多畫家在工作時會將植物放在白背板前，這樣一來就不會有其他視覺干擾，而且植物的顏色能夠觀察得更清楚。照片中，水面以下的葉片已經從莖上摘除，但如果你要畫它們，就應該要把葉片留在莖上。

會兒（大概 10 分鐘），再將植物放進冷水裡，這種方法可以延長植物的壽命。將莖斜剪，接著把花放在溫水中幾個小時促進水份吸收。若想維持花芽的狀態或是減慢花芽的發育，可利用冷水達成此目的，在 4 ～ 5 小時後將容器裡換成更冷的水，使切花的切口維持浸在水中。

保鮮劑和添加物

市面上有販售多種液態添加劑，都是為了同一個目的：保持花器中的水處於無菌狀態，延長切花壽命。壓碎的阿斯匹林、一滴漂白水、些許伏特加，這些自製的保鮮劑都可以延長切花的壽命。無論你使用哪一個方法，要確保這些添加物搭配著每日更換新鮮的水，這是你能夠做的最有幫助的步驟。商業用的花店噴霧劑可以用在花朵背面，來幫助維持花的生氣和延緩萎凋。強效型的髮型噴霧劑也可以使用，然而，非常細緻脆弱的花朵對於這種厚重的噴霧就不賞臉了。

環境

熱、光和濕度影響著切花的開花和最終乾枯或腐爛的速率。一般而言，較暖的水和較明亮的光線會促進開花，而較冷和陰暗的光線可以延緩開花，冷藏可以預防溫帶植物的開花，但也會使某些熱帶植物變黑和受損。將花朵放置在塑膠袋中來維持溼度，聽起來是一個不錯的點子，不過在溫暖的氣候下可能會加速黴菌的生長；相對於非常乾燥的環境，在房間內保持些許濕度是有益的，放置一碗清水在切花旁可增加空氣中的濕度。將花朵維持在涼爽的環境，溫度近似於夜晚的氣溫，會使它們感覺像在戶外的自然環境，而能維持較好的花況。

切花

花商常將一些常見的或季節性的切花，以非常銳利的刀片像是單面刀或是美工刀，持 45 度角斜切莖部切除至少 1/2 英吋（1.25 公分）來維持切花狀態。一剪短莖就要立刻浸入深水中。使用花商包裝的保鮮劑可以減緩腐敗和變質，你可以分配保鮮劑的使用量，每次換水時添加一點保鮮劑。將鬱金香的莖底端切開，可以得到較好的吸水效果，但是水仙花就不需要這樣處理。菊科植物（非洲菊、太陽花、菊屬植物）需要去除多餘的葉片，特別是位在莖部比較下方的葉片，在去除葉片前，可以先素描紀錄位置和形狀，並且記下任何形狀變化。保留向日葵或是非洲菊花朵基部的小管子（花商通常會供應）可幫助支撐花朵頭部的重量。康乃馨是切花界的冠軍，持續換水並不斷的修剪莖部可以維持長達至少一個月。

當從自己的花園剪下鬱金香、百合或水仙，或是從提供者處挑選時，記得要選擇才要剛開始顯色的花苞。西伯利亞鳶尾花苞應該要是緊的，但是大花鳶尾的花苞必須要打開一點，如此才會在切下後完全打開，鳶尾通常至多開一天，所以試著找莖上有額外會開花的花芽，如果鳶尾和水仙開花很慢，將

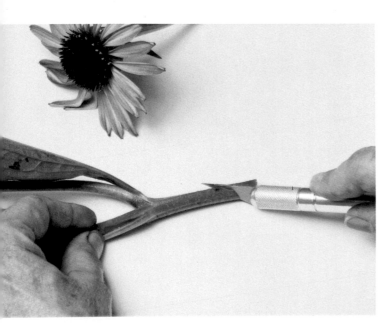

利用尖銳的筆刀，將紫錐花屬植物的莖以 45 度角切下。莖以這樣角度的切下，切口會有較大的表面積，允許莖能更迅速的吸收水分。

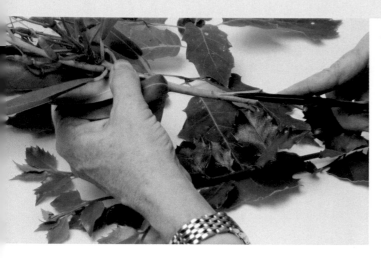

將莖部向上縱剪可以增加吸收水分的表面，這方法特別對樹木的木質莖有幫助。

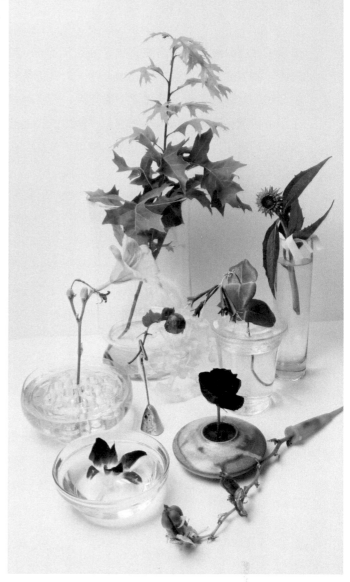

有好幾種方式可以固定標本，單一朵花可以漂浮在水面，維持面朝上並且保濕，像是洋紅色的蘭花（左下），或是在碗或花盆中放置一個花插，如黃色的萱草（左邊）。花商所用的尖頭綠色塑膠水管（右下）也有幫助，特別是在搬運標本時使用。便條紙夾（中間，基座的形狀像一個魚頭）對於不需要水分的小型素材極為有用。畫家們使用的容器各色各樣，有時會即興發明擺放植物的方法，比如插在塑膠杯蓋吸管洞中的貫月忍冬（右）。

它們浸在深的溫水中，幫忙化開它們所分泌出，似膠狀的液體。在切下或購買聚合花像是雛菊和向日葵時，要選舌狀花開花，但管狀花還沒有開花的植株，如此可以存放久一些。唐菖蒲應該在只有少部分花開的時候剪下，每日修剪莖部並去除枯掉的花，其餘的花會陸續綻放。萱草顧名思義，每一朵花只能開一天（譯註：萱草的英文是 daylily，意思為一日的百合），去除已死去的花朵以及切莖會促使其他的花芽開花。去掉亞洲百合的雄蕊（當然是在畫下它們之後），花朵可以維持較長時間。

熱帶植物或是帶有蠟質花萼、花瓣的植物，例如薑屬植物或是火鶴花一類有佛焰苞的植物，可以維持非常長的時間，但是一冷藏就會造成危害，某些類型的蘭花和火鶴花盆花，甚至能維持數周都沒有什麼改變。具有白色乳汁的花，例如馬利筋、罌粟、大戟屬植物和聖誕紅，可在切口處用火柴或打火機點火燒炙表面，抑制汁液流出。對於任何不在構圖中的切花素材，可以先去除已經枯掉的花。

木質莖的花比較有挑戰性，大多可利用枝剪剪開，但即便如此還是沒辦法長時間維持壽命，當剪下像是丁香花和紫藤的花序時，需要包含木質的莖，而不是只剪下綠色部分的莖。在基部剪開 1 英吋（2.5 公分），接著把莖浸入非常深的水中；你也可以先去除這段 1 英吋枝條最外層的樹皮。在挑選時，選擇只有一半的小花開花的枝條，且不是長

枝條，確認花朵上沒有滯留的水並去除任何不需要的葉片。

熱門且美麗的素材多是春天開花的枝條，無論是楓梓、連翹、某些金縷梅和所有可愛的櫻桃樹、海棠、蘋果、桃子、梅子的花，需要在花芽還緊包著時就從灌木或是樹上剪下並帶入室內。剪開莖的基

部後，插在有深度的溫水中，放在溫暖充滿陽光的房間，誘導開花。無論你的主題為何，由於花朵的壽命短暫，準備工作都要迅速。開花後，通常葉芽會跟著打開。不讓銀柳泡在水裡能維持銀色的葇荑雄花，若是浸泡溫水就會使得花粉散出，葉片與根生長出來。

茶花、山月桂（*Kalmia* 山月桂屬）、杜鵑等花朵可以漂浮在淺碗中，這個方法可以輕輕的支撐外輪花瓣或是小花們。

玫瑰的新枝條具有強韌的莖，它們性喜新鮮切口，每天要剪開少部分的莖，如此一來就能在深水中維持較長的時間。在水面上的莖留一些葉片，在花朵的中心直插入一根縫紉針或是帽針至莖部約一英吋，幫助防止玫瑰花垂下，在高、細但是重的花瓶上方放置鬆散球形的細鐵絲網或是衛生紙，可幫助撐起比較重的花。

與知識豐富的花匠、花商和花農發展出良好的關係，對於植物畫家有很大的幫助，也能磨練出訊速且準確繪圖的能力，記下素材主要的型態、顏色和質地是得到好結果的最佳方法。

繪製在野外的野生植物

講師：凱蘿·伍丁 Carol Woodin

觀察野生植物相和田野寫生是植物畫家界日漸興盛的興趣，大部分植物畫家都關心保存自然植物相，但是可能只有少部分的人經過植物保育的訓練，因此，提供背景知識避免畫家對野外的植物群造成無意間的傷害是很重要的。畫家在尋找野生植物素材時，必須思量的方向與園藝栽培植物是不同的。在前往田野研究野生物種前，畫家應該注意到這些面向。

多數問題可以從知識豐富的植物學家、保育學者、植物管理員和機構得到答案；他們都會與大眾分享關於普遍、稀少和瀕危的原生植物物種資訊。這些機構與個人彼此合作的教育性目標是，人們

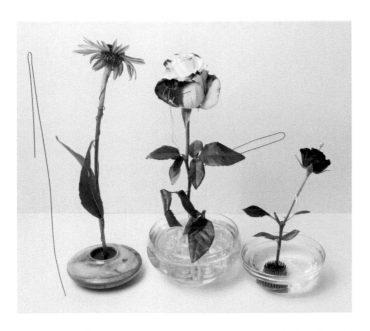

使用帽針、鐵絲、針和線，將這三朵花固定。左邊的紫錐菊利用鐵絲從莖部由下而上纏繞到頭狀花序，支撐在想要的位置，以便展示花瓣的下半部和苞片。中間的玫瑰花是利用鐵絲將葉片向前傾斜，並縫起玫瑰花瓣避免開花。玫瑰花一旦採下後經常會垂下，可用大帽針從花朵的中心插入穿刺到莖來避免這種情況。

百合屬植物（*Lilium phiadelphicum*）在緬因州的野外是屬於保護的層級，但在其他州不是受保護的物種。

與野生植物共處時，可以對野生植物和棲地有鉅細彌遺的了解，並遵照最佳的行動規範。具備充分的了解，能夠降低對植物和棲地傷害的可能性，在保育上是非常重要的。想知道更多如何與野生植物共處的訊息，可以在 ASBA 本組織的網站（asba-art.org）上查閱美國植物畫藝術家協會的倫理規範。另外，美國國家森林局在官方網站上（fs.fed.us/wildflowers/ethics/index.shtml）提供了友善野花的互動倫理。在開始一趟描繪野生植物的旅程前，務必先查詢好該遵循的事項。

植物的狀態

你要尋找的植物是屬於哪一種保育狀態？某些野外植物並不是原生植物，也有一些是非常常見的原生植物，但也有不常見的。其中有一部分在法律上受個人或是聯邦組織保護，像是近危或是瀕危植物。

你的觀察繪製方式必須根據植物所屬的保護等級。以美國為例，你可以在美國農業部官方網站（plants.usda. gov）用學名搜尋你的植物，然後在網頁上的法定狀態欄確認保育狀態。大多數的州都有自己專門的網站列出州內受保護的植物清單。目標植物的狀態或地點將會決定你搜尋該植物的方法。

指導方針

引進的野生植物：要有許可證明，部分的野生植物是可以採集的。如果植物是入侵種，注意不要傳播到新的地點，特別是位於花、蒴果或者掉落在你鞋子裡的種子。

非常常見的原生植物：當植物屬於常見類型，可以持許可採集部分植株。

不常見的原生植物：遵照「最低衝擊」的原理，在現地完成觀察研究，並拍下照片以利之後的工作。

罕見和受到保護的原生植物具敏感棲地：持許可證明去參觀敏感棲地，為了減低對區域的干擾，需精簡團體人數，而且要注意腳步以避免踐踏到還看不見的小植物，避免壓實罕見植物周邊的土壤，維持棲地資訊的隱私，不移除任何植物，離開時，現場不遺留任何痕跡。

地點狀態

這株植物所在位置的土地所有權或是財產的管理狀態為何？很重要的一點是徵求進入不同類型土地（包含私人土地）的許可，並詢問區域內的行為規範。場地管理的用意和規則不盡相同，須根據你的植物素材所在的地域，查詢其相關政策。一些區域可以讓你撿拾植物碎屑（例如：橡實、掉落的葉片和枝條），然而有些地區規定不能帶走任何植物素材。有一些私人土地經過地主許可便能進入，但有些是禁止進入的；有些地點是不允許離開步道，雖然有一些例外：比如當你和員工或是管理者同行時，其他地點則可能沒有這樣的限制。當你抵達敏感棲地現場時，快速搜索周圍的環境，記下目標植物的位置，如此一來，鄰近的植物才不會被無意的破壞。

> **經驗法則：**
> 離開時，現場與你抵達的時候一模一樣
> ——
> 不管植物或是棲地所屬的狀態為何，
> 都要遵守「最低衝擊」原則，
> 任何對於野生植物群落的衝擊
> 應該盡可能的降到最小。

其他的資源

能在植物園、樹木園或是自然中心找到植物素材嗎？如果可以，裡面的員工通常會提供採剪植物或是讓畫家進入可以作畫的培育植物區。和植物園或是其他機構合作可以降低進入敏感生育地的次數，因此與植物園和樹木園培養關係，能夠豐富畫家、園藝學家、植物學家與管理者的交流經驗，這些關係的建立也可說是植物畫家的一種財富。

進入田野前的準備

在進行野外調查前，必須先準備好田野工具套件，工具必須輕，但具有高度功能性，包含適合在野外畫圖的繪畫器具、維持健康與安全的用品以及導航工具。折疊的小椅凳只適用在植物有足夠的高度，而且地面夠堅硬的情況，席地而坐經常能有最佳的觀察角度。

帶張草蓆可使你坐在草地上時保持乾燥。攜帶輕量型的工具，而且只帶有助於在野外能簡單又快速地速寫的工具。圖中畫家坐在遠離植物的地方，以免壓實了土壤造成對櫟木銀蓮花無意的傷害。

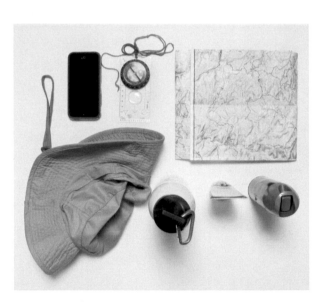

田野工具套件：在野外工作有關安全性和導航的用品，包含：手機、羅盤（以及任何額外有導航功能的配備都可能有幫助）、尺、水、地圖以及水瓶。為了防範太陽、高溫、下雨、蚊蟲和寒冷，可以準備帽子、防曬乳、防蚊蟲藥、雨具和外套，帶塑膠袋或塑膠片，當地面潮濕時可以墊著坐下，帶著指南針，不要只依賴手機的地圖功能：有時候可能會沒有訊號，或是無法提供足夠的目的地細節。

野外繪畫工具組：圖畫紙或水彩紙、一塊能夠放置畫紙的硬板（墊板或珍珠板都可以）、砂紙、折疊刀、放大鏡、一盒鉛筆、分規、橡皮擦、已磨損的畫筆、封口袋、背包、野外用水彩組、塑膠水瓶、望遠鏡、廚房紙巾和抹布。

蒐集有關素材的資訊

三個主要的方法有田野調查、採集標本和照相。

田野調查：當你在進行野外繪圖時，準備一些時間畫素描和色彩研究，當你在野外花越多時間觀察植物細節，回到工作室後，就能得到更好的繪圖結果。在野外完成的動態素描可以增加後續鉛筆畫的細節，有些畫家會在現場快速用水彩或是色鉛筆上色，幫助他們了解當時植物的顏色，並在之後記得這些顏色；也有的畫家喜歡在畫紙邊緣做出色票。

採集標本：如果植物屬於無危植物，是可以進行採集的，剪取具植物代表性的部位，並且裝入封口袋中保護，直到你回到家前，使用植物保鮮管提供植物所需的水份，把葉片、枝條和橡實放進塑膠袋中避免失水乾枯。

野外拍照：在野外拍照會因為風、陽光、黑暗、深水和其他可能在現場發生的情況而困難重重，畫家拍照的目地是紀錄植物的細節，這樣一來，之後在畫圖時，如果有什麼問題就可以看照片解決疑問。田野調查是在探訪現地最重要的紀錄，在進行研究時，你會認識這株植物，並找出心中存疑的答案。植被組成可在探訪現地時實地了解，相片應該在這些調查中視為次要文件和補充資料。

這是對臭菘 *Symplocarpus foetidus* 的研究畫，經過兩次的田野調查後完成。第一天的工作是在第一片畫板完成，用鉛筆和水彩標記組構出植物群。進一步的田野調查是在第二塊畫板加上延伸的繪圖平面。枯葉是在現場收集之後，回到工作室再添進畫面裡，以增加森林地景的資訊。

在窮鄉僻壤的
地點作畫

植物畫家石川美枝子（Mieko Ishikawa）在 1994 年第一次探訪婆羅洲島時，對廣大的婆羅洲雨林非常驚艷。在那之後，她為了觀察無法從其他方式看到的罕見野生植物，多次探訪婆羅洲叢林，並且經常需要爬山尋找這些植物。她大多數在婆羅洲的素材是豬籠草（Nepenthes）和大花草（Rafflesia）。美枝子在探訪棲地前就已經決定好想畫的素材，並收集植物和地點的資訊。她總是和先生一起去婆羅洲，並且在第一次進入叢林時雇用一位嚮導。

豬籠草經常生長在婆羅洲的高地上，路程中需要辛苦地攀爬，必須雇用一位嚮導和一位挑夫，有時也需要一位廚師和守林員。雇用一位有良好植物知識的嚮導也十分必要。大花草非常不容易看到花，它並不是季節性開花，開花後過 4 ～ 5 天後就會轉黑，在有幸看到最佳的花朵外型前，有可能必須造訪同一個棲地數次。

為了能實地速寫植物，美枝子在大作品夾內放入好幾張 14×20 英吋（35×50 公分）到 28×40 英吋（70×100 公分）的畫紙。美枝子經常必須在攀爬或長途跋涉中，利用有限的時間速寫植物。她從粗略的草稿與所有重要細節測量開始。由於植物無法離開棲地，她拍下許多照片，作為在家工作時的參考資料。在棲地的植物素描對後續的工作是必要的，藉由這個方式，她可以記得植物周遭棲地的環境以及植物的細節。她使用珍珠板作為墊在畫紙下的堅硬背板，很輕而且容易攜帶。

雨林的天氣易變，所以美枝子在旅程中隨身帶著雨具。淺色的雨傘適用在豔陽下畫畫，為了防止在低海拔的叢林中被蚊子叮咬，驅蚊蟲劑和蚊香是必備物品。她的繪圖工具組很輕，包含一個金屬調色盤和一個塑膠裝水容器。儘管在困難的情況下工作是項挑戰，美枝子卻認為在雨林中畫植物，能帶給她莫大的喜悅和成就感。

馬來王豬籠草（*Nepenthes rajah*
水彩和紙
26 × 19 inches [65 × 47.5 cm
© 石川美枝子 Mieko Ishikawa

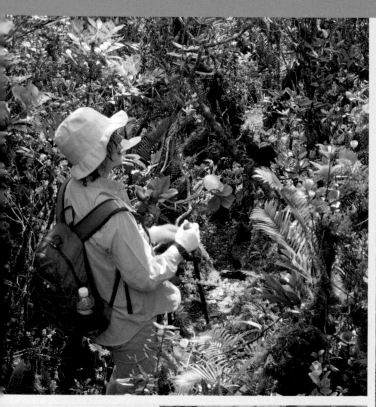

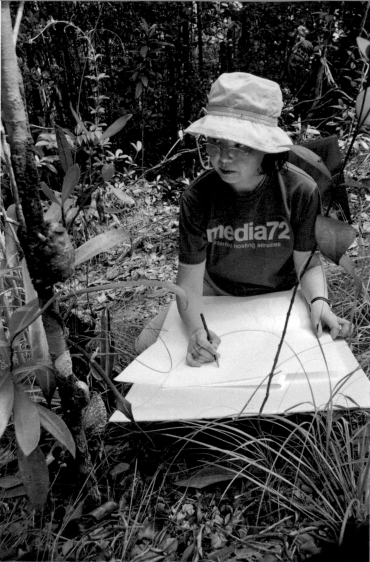

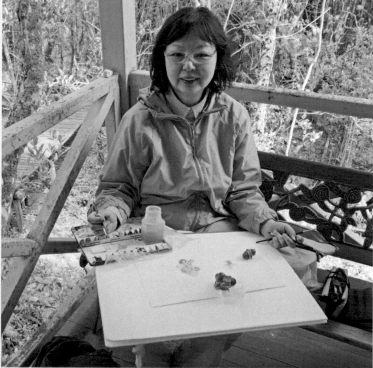

設置工作室

有些畫家會事先規劃他們的工作空間，每位畫家有著自己設置工作環境的方式，根據他們擁有的空間大小、畫畫時使用的媒材和工作習慣來配置，並依需求、舒適度和風格挑選照明工具、放大鏡、工作檯、座椅和放工具與材料的地方。這裡可以一窺四位有經驗且使用不同媒材的植物畫家工作室，先呈現大致的全貌後，再近距離觀察每位畫家的工作區域。

還在進行中的作品會放在桌上型畫架上，讓我能以傾斜角度作畫，繪畫媒材則放在桌面。我會使用一支小的手持式放大鏡來觀察微小細節，靠近手邊的是鉛筆、畫筆和兩個圓的塑膠調色盤，貼近牆壁的是削鉛筆機、一只可容納多支畫筆的杯子，以及裝水的容器。還有更多畫筆和顏料存放在鄰近或是容易取得的抽屜裡。原本作畫的花朵已經枯死，所以我剪下另一朵花作為顏色和質地的參考。

凱莉 · 迪 · 寇斯丹佐 Carrie DiCostanzo

我這間家中的工作室最早是間空房。這間房間小，但已足夠容納我畫畫所需的物品，書桌大，可以放一台電腦、印表機、書籍和文書作業。書桌對面的長桌是我畫畫的地方，我的桌上型畫架可以調整而且很適合在這個空間裡作業。房間的兩扇窗能夠讓舒服的自然光進來，我會盡可能地利用這個光源。如果需要，我也會使用房間的頂燈和書桌上的檯燈。這幅還在畫架上進行的作品是我花園裡的雞冠花，使用的媒材是膠彩和水彩，將畫在描圖紙上的原稿貼在畫架前方的牆壁上，方便對照參考。

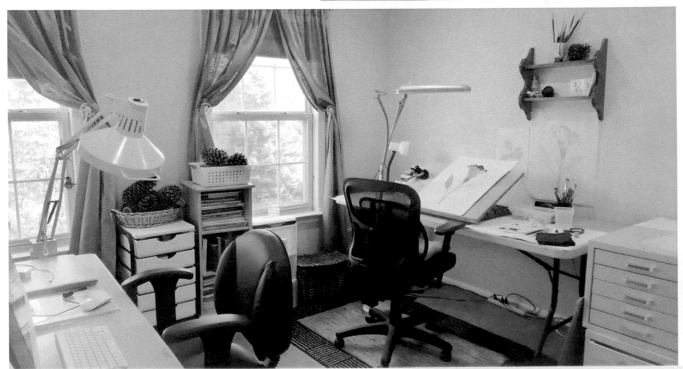

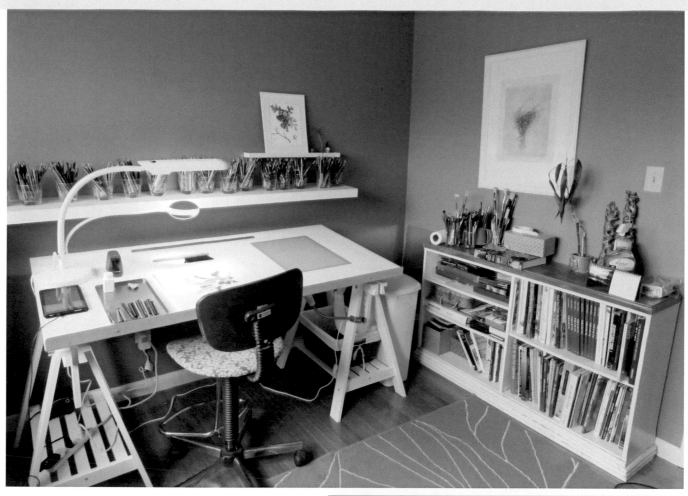

桃樂賽‧德保羅 Dorothy DePaulo

　　我的工作室是我家的空房。在畫桌上的一側，有個已安置好的燈箱。我是使用色鉛筆作畫，我將色鉛筆放在透明玻璃水杯中，可以一眼就看到它們，一旦挑出將會使用到的色筆後，就會把這些筆與橡皮擦一起放在工作桌的托盤上。白天有良好的自然光，到了晚上，再使用畫光色燈。我習慣使用可彎曲的放大鏡，當我需要時就在那裡，不需要時，也可以輕鬆推離工作範圍。

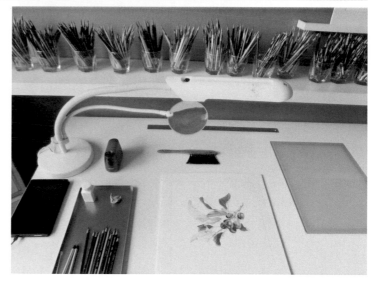

　　書桌上這張畫在製圖用膠片上的色鉛筆畫還沒有完成。畫是貼在珍珠板上的，可以讓我將畫轉到任何方向。畫桌上有暖白光可彎曲檯燈搭配一個獨立的放大鏡、用來聽有聲書或音樂的平板、筆型橡皮擦和軟橡皮、電動削鉛筆機、刷子、24 英吋（60公分）的鐵尺以及色鉛筆。我在手邊備有棉花棒和小罐家用清潔劑，用來清除大面積的圖畫。

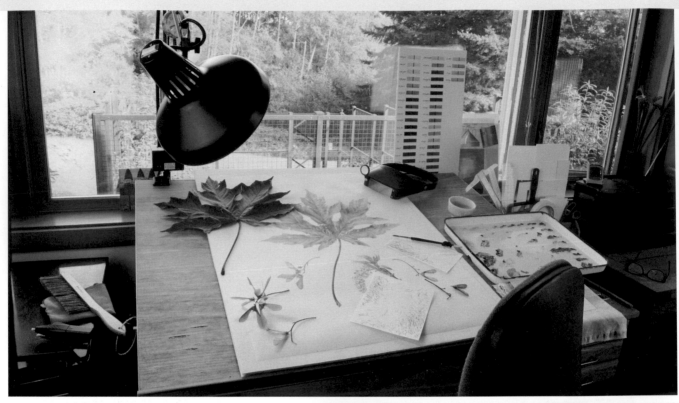

珍・艾蒙斯 Jean Emmons

　　使用可調整的傢俱擺設，像是這盞檯燈、書桌和椅子，能打開很多不同工作方式的可能性。畫小幅或是中等尺寸的作品時，我喜歡稍稍傾斜書桌；至於大幅的畫作，為了能夠平塗渲染和大面積的乾筆畫法，我傾向從平放作畫開始。有時候最好以站姿作畫：我可以在畫前來回走動，轉動畫作並且運用整隻手臂。對於最後的細節，我會戴上眼鏡式放大鏡並且抬高書桌傾斜角度；或是轉移到桌上型的畫架。

　　雖然在手邊放置繪圖基本工具很重要，但我試著保持精簡的工作區域，太多雜物會讓我感覺到壓迫，進而反映在畫作中。除了常用的工具外，手邊還有色票、許多覆蓋材料以保護畫完的部分、試畫顏色的碎紙片、觀察作品鏡相結果的手持式鏡子、冰標本的小冰箱，當然還有我花園的風景。

　　書桌上的工具包含用來柔化區域的橡皮擦和消字板、超細纖維擦拭布、製圖刷、植物素材、用來畫細小部分的頭戴式放大鏡、1 號圓豬鬃毛刮擦用油畫筆、襯卡裁刀、裝有 2H 筆芯的工程筆、軟橡皮和裝了水的小容器、具大調色面積的搪瓷方盤、西伯利亞貂毛水彩筆、幾張用來測試畫筆上水量和顏料的碎紙片、用來調整畫筆上的水分和顏料的無棉絮抹布、一幅以低黏度紙膠帶固定在畫板上、畫在科姆史考特皮紙上的未完成作品。

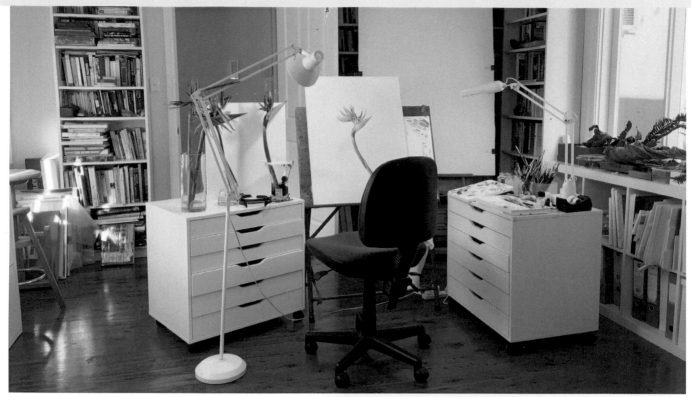

畢佛莉·艾倫 Beverly Allen

我的工作室是在我家樓上，這個空間有朝北和朝南安裝百葉窗的大窗戶。我用一張陳年的小繪畫板架，尺寸大概是 24×32 英吋（60×80 公分），在畫板的基部有一條窄窄的突出木緣，當在繪製細節時，我會將畫板調整到接近垂直的位置並且站著畫畫。畫大面積的平塗渲染時，我會將畫板調降成水平的位置。畫紙貼在珍珠板上，方便我在作畫時轉動畫紙。我會使用畫架來畫非常大的作品，在畫架的右手邊是有輪子的儲藏櫃，上面放置調色盤、畫筆和其他工具，檯燈放在調色盤上方。

左手邊是我放植物的地方，這樣的安排方式可以有更多彈性，而且可以依照植物素材的情況而定。如果植株很大，我會把它穩固地放在地板上，想辦法支撐住；要不然將植物放在另一個抽屜櫃或是可升降的圓凳上，天花板上安裝了一個掛鉤可以掛植物，比如枝條，或是幫助植物維持向上，畫作主題的主要光源是一盞可依照需求調整位置的落地燈。

這些工作擺設可以隨著陽光照進房間的方向移動位置，一組檔案鐵櫃存放我進行中的作品、完成的作品和所有的畫紙，還有另一張桌子則是擺放電腦、文件夾和收音機。

工作桌上的物件已簡化到只剩下必要的工具，經常使用的工具（以及太多磨損變鈍的水彩筆），包含有六個基本色的調色盤（我會隨著植物素材延伸色盤）、兩個裝水用的杯子、去除灰塵的大筆刷、膠帶、放大鏡、在調色盤上方的自然光檯燈、多種不同的橡皮擦、工程筆、拋光石、刮紙的小刀、頭戴式放大鏡。

給植物畫家的
基礎植物學

講師：迪克・勞 博士 Dick Rauh, PhD

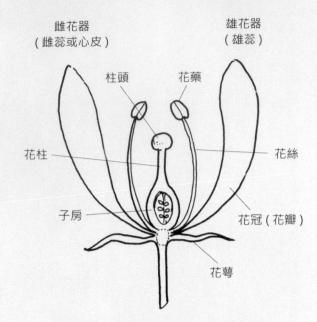

子房上位的完全花，呈現出花的四種構造

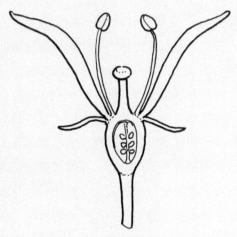

子房下位的完全花

植物畫家無論在畫果實、整株或部分植株，或是只有花時，具備部分素材背後的科學知識可以提供繪圖時的資訊，並且有助於繪圖的準確度以及作品的美感。對植物的理解是讓植物畫家與眾不同的重要之處。

知識就是力量，了解植物外形與功能令人興奮，而且能帶給畫家自信。當畫家了解筆下的內容越多，或是知道如何從植物形態學的角度來觀察植物的外觀，作品的說服力與清楚程度也就越強。因為作品的精準表現更能引人入勝。接下來是植物部位的簡短導覽，我希望大家能對令人驚奇的植物解剖學有更深入的了解。

開花植物

植物界中第一個主要的區分點是花的存在，有花的是被子植物，沒有花的是裸子植物。

兩個適應點的發展造就了開花植物成功的原因，首先就是花朵本身，它是授粉的媒介，無法移動的植物藉著這個工具吸引外來傳播者，將雄性生殖構造移到雌性生殖構造上；另一個適應點是果實在子房中發育；子房是花朵裡包覆種子的容器，能夠幫助種子從母株中傳播出去。

花朵由四種構造構成。從花的最外層開始，第一個器官是花萼（calyx），由許多萼片（sepals）組成。一般來說，花萼為綠色，可行光合作用，其功能是包覆與保護花芽與之後裝載種子的構造。下一個是花冠（corolla），由花瓣（petals）組成，主要功能是吸引授粉者。接下來是產生花粉的構造：雄花器（androecium）和其內的雄蕊（stamens），最後，在中心的位置是雌花器（gynoecium），由雌蕊（pistil）或心皮（carpel）組成，裡面含有尚未發育的種子——子房（ovary）內含胚珠（ovules）。有時子房位在另外三個構造之上，我們會稱它為子房上位（superior）；當子房埋在莖中，位置低於其他三個構造，這時會被稱為子房下位（inferior）。花萼和花瓣都是完整結構，而雄蕊可分成兩個部

分，一個是用來承載花粉的花藥（anther），另一個是花絲（filament），負責將花藥舉高；雌蕊或心皮是由三個部分構成，柱頭（stigma）表面具有黏性可黏著花粉，花柱（style）是一個像頸部的結構連結柱頭和像囊狀的子房，最後的構造是子房。花部構造順序在每一種花裡大致上都是一樣的，從外而內為花萼、花冠、雄花器和雌花器。花萼與花瓣互生，這也就表示一片花瓣的中心點是落在兩個花萼之間；另外，雄蕊也和花瓣互生，著生的位置是在兩個花瓣間，這使得花萼和雄蕊的位置相對（位於正後方）。雖然有些植物的花可以少於四個構造，甚至只有一個構造。當一朵花內具有這四個構造時，我們稱之為完全花，當一朵花有雄蕊、雌蕊，兩個生殖構造時，我們稱作兩性花。

花序

為了花朵產量的經濟效益與因應突變，植物創造出另一套辦法。與其開出單一朵引人注目的花，植物轉而發展出大量多朵群聚在一起的小花，也可以得到相同的注意力（對授粉者的吸引力）。這種情形經常能減少能量的消耗並且有極大的好處，舉例來說，花朵較多，就能延長雌蕊授粉或是花粉散播的時間。這些聚集在一起的花稱作花序（inflorescences），分類方式是依照末端所開的花是最先還是最後一個成熟；如果花序上最先開的花是在花梗底部，最新的芽集中在最頂端，我們稱這樣的生長方式為無限花序。大多數典型的花序都呈現出這樣的性狀，並被稱為總狀花序（raceme）。性狀（habit）一詞指的是特定植物或其花序的典型外觀生長方式。每一朵在總狀花序裡的花（有時候會稱作小花（floret）來與單花區別）有它自己的莖稈，稱為小花梗（pedicel）。一般來說，但不總是如此，所有的小花梗都是從苞片中生長出來，苞片（bract）是一個與花有關的葉狀附屬物。另一

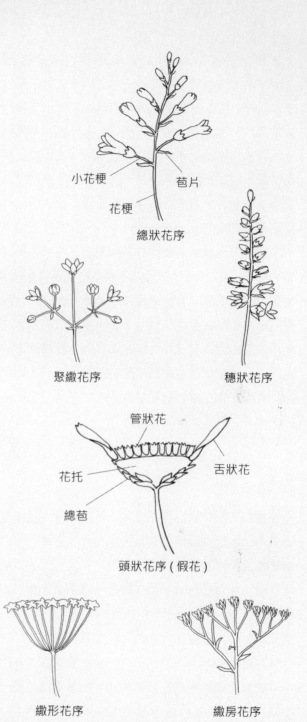

小花梗　　　　苞片

花梗

總狀花序

聚繖花序　　　　穗狀花序

管狀花

花托　　　　　舌狀花

總苞

頭狀花序（假花）

繖形花序　　　　繖房花序

方面，如果花序中第一個開花的是最頂端的花，接著持續向下開花到莖稈的最基部，這種開花方式稱作有限花序，花序名稱為聚繖花序（cyme）。若無限花序的小花沒有小花梗，而是直接著生在主要的花梗上（無梗花），我們稱這種花序為穗狀花序（spike）。

平頭狀的開花類型主要有兩種，繖房花序（corymb）為小花梗在花軸上螺旋向上排列，每一枝小花梗有不同的長度形成頂端的平面。另一種比較常見的平頭狀花序是繖形花序（umbel），可以分成簡單和複雜兩種，與繖房花序不同之處為花梗是從單一位置螺旋排列生長。雛菊的花序稱作頭狀花序（head），其實這一朵花是由很多單一個小花聚集起來的假花（pseudanthium），大多數的頭狀花序都含有兩種可以區辨的花朵類型，在外輪像花瓣的小花，稱為舌狀花（ray），大多數為不完全花，也是缺少雄蕊和花萼的單性花。大致上來說，舌狀花的單一花瓣著生在子房的上方，基部摺起包裹花柱和兩裂柱頭；管狀花（disk 或 tube）是構成頭狀花序中心的部位，通常是兩性花。有些頭狀花序可能只有舌狀花或是管狀花，有少數的種類是其他的形式。

性狀

當畫家正辛勤的描繪花朵時，他們無法忽視那些支持植株的莖稈與周圍的葉片和苞片。最常用來辨認物種或是幫助確認植株是否屬於特定群組的是植物結構。在畫植物時，花朵只是一個部分，多知道一些莖、葉、甚至是根是必要的。性狀（整株植物）可以分成兩種基本的形式：草本或是木本。一株植物會被稱為木本是因為有次級生長現象。在生長中的嫩枝或是根部裡，細胞分裂的基本單位是一群稱作分生組織（meristems）的細胞，它們存在於嫩芽的尖端，木本植物也有這種初級生長的方式，但是還有次級生長，負責橫向增加植物粗度，又稱作圍（girth）。莖的內部有一層圍成一圈的細胞，負責加粗植物莖稈，這一層組織稱作形成層（cambium），它是一層具有分裂活性的分生組織單列細胞，這層細胞以外的組織就是樹皮。我們可以簡單命名出不同類型木本植物的生長性狀：喬

木、灌木和也被稱為蔓藤植物的木質藤本。另一方面，草本植物的生長多是由生存時間的長短來區分為多年生、兩年生或是一年生。

莖

莖最主要的任務是支持植物體，畫家必須近距離觀察，記錄莖是堅硬的或是有彈性的，就如同其他特徵，比如莖上是否有稜紋或翅。大部分的莖是圓柱狀的（橫切面是圓形），有些科的特徵分類包括莖的形態，例如方形（唇形科）或是三角形（莎草科）。莖也是屬於生長的組件，因為它們有節（node），一個能讓葉和腋芽生長的特殊構造，加厚的莖是特化來儲存營養和水。唐菖蒲（*Gladiolus*）或是番紅花（*Crocus*）的繁殖構造球莖（corms）是一種在地底扁平的莖，根莖（rhizome）一種水平向埋在土裡的多肉質莖，在地表上的稱為匍匐莖（stolon），如果呈纖細狀會稱作走莖（runner）。木本植物有樹皮覆蓋的莖稱為樹幹（trunk），但大多植物主要支撐的軸為莖。

葉

另一個重要的營養部位是葉，是對植物畫家特別重要的部位之一。一片典型的葉片是由兩個部分構成：葉片和葉柄，觀察葉片有許多面向：在莖上的排列（葉序）、葉片是如何附著在莖上、外觀和形狀、質地和葉緣，每一個項目都有自己的一套詞彙。有些植物的葉片在莖上各自排列，這樣稱之為互生（alternate）。一個節上有兩片葉片，稱之為對生（opposite），當對生的葉片大致上排成兩列時稱為二列式對生（opposite distichous），枝條會看起來扁平且開展。另一種對生的形式是對生的葉片和前一組對生的葉片成 90 度角（四列），這樣的情況稱為十字對生（opposite decussate）。不論

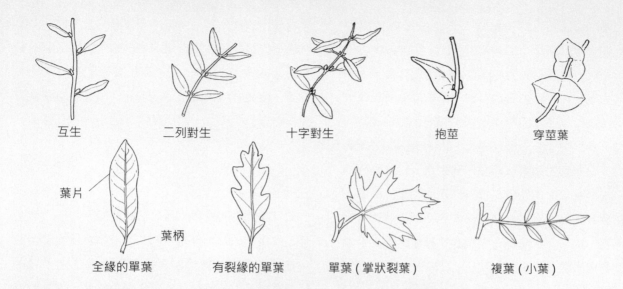

互生　　　　　二列對生　　　　　十字對生　　　　　抱莖　　　　　穿莖葉

葉片

葉柄

全緣的單葉　　　　有裂緣的單葉　　　單葉（掌狀裂葉）　　　複葉（小葉）

是葉片、花朵或是果實缺少了莖的構造，都可以稱為無柄的（sessile），有時候這些無柄的葉片並不只和莖有一個接觸點，可能是全部或是部份繞在莖部周圍，這種現象稱作抱莖（clasping），甚至有些葉片不只是在莖的周圍而已，葉片組織還延伸入莖，稱為穿莖葉（perfoliate）。

葉片基本上有兩種形式：單葉和複葉，這是依據葉片是以一整片葉子或是由許多小葉構成，單葉是一片完整（entire）的葉片（在這裡是指葉緣沒有裂）或是裂葉（lobed）。有裂緣的單葉的裂緣深裂方向是從葉片與葉柄間的一點出發，這種葉片稱之為掌狀裂葉（palmate）；葉片的裂緣與中肋垂直，像羽毛一般，稱之為羽狀裂葉（pinnate）；屬於複葉的小葉也有類似的排列，小葉自葉柄上的一點分出或是沿著軸線垂直排列。葉片的形狀又是另一種區分方式，依葉尖、基部、葉緣和質地來分類，這裡有無數的專有名詞來標注各種無限的細節，但只要畫家注意並仔細的觀察，就可以精準的描繪出這些細節並得到最好的結果。

果實

在植物繪圖的項目裡，多變的果實依然屬於具有挑戰的主題。在生物學上，子房壁是果實外壁的前身，這個構造還可以分成三層，最靠近種子的內果皮，中果皮是在中間層，外果皮則是在最外層，因為這三層的變化造成不同的果實類型。當這三層大多為肉質時，為柔軟多汁的果實。當內果皮變成堅硬或像骨頭般包裹著單一個種子時，這樣的果實稱為核果（drupe），或叫做石果（stone fruits）。另一種果實類型是由上位子房而來，但它的三層子房壁並沒有分化，這就是漿果（berry）。具類似的果實形態，但來自下位的子房，在分類上屬於假漿果（false berries）。另一種由下位子房而來的多汁果實是葫蘆科或是瓜科的果實，是具有革質的表皮和外皮的瓜果（pepo）。另一種果實仁果（pome）是由下位子房演變而來，它的內果皮（核仁的部分）已經像紙一般包在種子的周圍。芸香科（Rutaceae）的柑橘類果實稱為柑果（hesperidium），是由上位子房發育而來，具有含精油的皮革狀厚表皮，內部有大量多汁的囊狀毛。

乾果通常是以風為媒介傳播的果實，這種果實的定義是當果實成熟時子房壁依然存在，但會轉變為一層乾燥的死細胞，有些革質、有些紙質還有些會石化，乾果中的瘦果（achene）是種子由一層外殼（子房壁形成）封包，裡面的種子只和果實壁有一個接觸點，連萼瘦果（cypsela）是由兩個心皮和頂端毛狀物（稱為冠毛）組成的瘦果。

翅果（samara）是一種帶有扁平的翼或翅的瘦果，會利用風將種子帶離親本，禾本科中多樣的瘦果大概可以算是世界上最重要的經濟性糧食了。這一科的種子和果實外壁融合成一個單位，稱為穎果（caryopsis）或是穀粒。當外壁變成像石頭一樣時，內含一到三個心皮，這種果實就稱作堅果（nut 或 glans）。果實的詞彙很簡單，有來自一個雌蕊發育而來的果實、由多個雌蕊發育而來的果實、由單一朵花發育而來的果實與由花序裡的多朵花發育而來的果實。再一次說明專有名詞在這裡並不重要，重要的是畫家觀察的眼睛。

根

一般來說，根隱藏在視線以外的部分，除了畫家希望能呈現完整的性狀或是根部的有趣結構外，它們很少出現在植物繪圖中。根有多種形態：初生根會直接向下生長，之後再長出側根，而鬚根或是不定根有大量的髮絲狀、纖維狀的延伸物，具有不同粗細變化，看不出之間生長的優先順序。附生植物（空氣鳳梨，它們的生長不需要土壤）經常有能行光合作用的根，其他（像是多種蘭花）的根系，鬚狀的根內有著設計用來保留水份的大空泡化細胞，稱之為根被（velamen）。某些攀緣植物（像是常春藤）會沿著莖長出不定根，其作用是幫助蔓藤攀附在樹皮和牆磚上，或是任何其他類似的表面。

蕈類

依目前的研究資料，蕈類的親緣關係和植物相比是比較接近動物，但是它們依然被植物繪圖接受為一種繪畫題材。蕈類的子實體是會產生孢子的真菌，真菌藉由分解有機物質後獲得能量，就像植物從陽光透過光合作用來製造食物，這些能量不只提供給它們大大的菇、芝或是馬勃菌，還有其餘看不見的部分，稱作菌絲（hyphae），藏在提供它們養分的地方，像是倒下的樹、腐朽的木材或葉片，枯樹中埋在地底的根或是覆蓋物等任何正在分解中的植物材料。

畫家們常被蕈類迷人的外型、顏色和種類吸引，它們謎樣的生命突然出現和快速地消失引人遐想，然而它們的質地提供了許多令人驚喜的畫面可能

Boletus edulis II
水彩和紙
26 × 19 inches [65 × 47.5 cm]
© 亞力山德‧維亞茲曼斯基
Alexander Viazmensky

性。地衣也是另一個熱門的繪圖主題或是大型作品的畫面元素。地衣之中的合夥關係包括真菌、藻類和藍綠藻；或是真菌和藻類；或真菌和藍綠藻：真菌提供了結構，藻類透過自身光合作用的能力提供食物。

蕨類

蕨類是一種古老分化出來的維管束植物，化石的紀錄指出它們在歷史上首先出現並且與恐龍共同生存。它們沒有花也沒有種子，蕨類葉片（fronds）的魅力在於葉片迷人的外型，有小到像草的樣子，到大到像樹的蕨類，它們的多樣性是非常驚人的。

蕨類葉片的變化有全緣沒有裂緣、裂葉或是分裂成各式各樣的小羽葉，當葉片從根莖生長而開展出來，有些是相當優雅的。在繁殖葉的下表面有孢子囊群（sori），或是有大量產生孢子的孢子囊，屬於蕨類繁殖生活史中交替世代的部分。

本頁下圖這株水龍骨的右側有捲曲未開展的葉片，稱作卷芽，提琴頭般的嫩蕨葉是個絕妙的結構，並令植物畫家著迷。

分類

花朵類型與植株大小的分群能幫助辨識出明顯的特徵。總歸一句，畫家越有信心知道專家把植物放在哪個類別，越能夠畫出精準並可信賴的作品。畫家依據科學家以特徵的相似性，分群植物進入層級系統，最高階層含括的群體最多，後續的階層是越來越特定的分群。對畫家而言，其中一個最值得了解的是「科」，因為它能將親緣最靠近的特定植物以某些特徵聚在一起，科名的字尾是以「aceae」作結，在科階層分類下是可以認遍全世界植物的兩個階層名稱：拉丁文的學名，學名的第一個字是屬名，這一個類群將辨識的特徵限縮在一定的範圍，接下來的是種小名，或稱作種名，這個類群區分出最終的繁殖單位－這一種植物，學名在印刷時，會以斜體標示，屬的第一個字母大寫，其餘的字母都是小寫（即使種名是來自專有名詞），當書寫學名或是在畫作上寫上學名時，可以在詞彙底下畫線來替代斜體，不論整株植物、花或者是果都可以利用這個拉丁文來辨識物種。

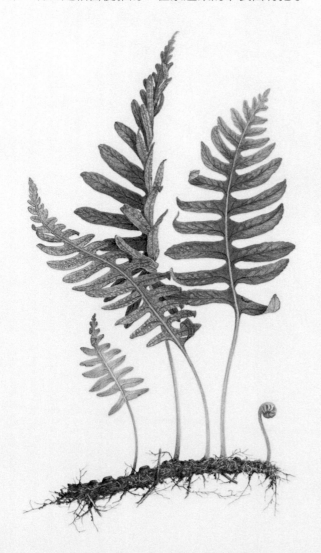

歐亞水龍骨 *Polypodium vulgare*
水彩和紙
11 ¾ × 15 ¾ inches [29.38 × 39.38 cm]
© 文森・真奈賀 Vincent Jeannerot

這幅文森・真奈賀的歐亞水龍骨美麗地呈現出這種蕨類的生長性狀。

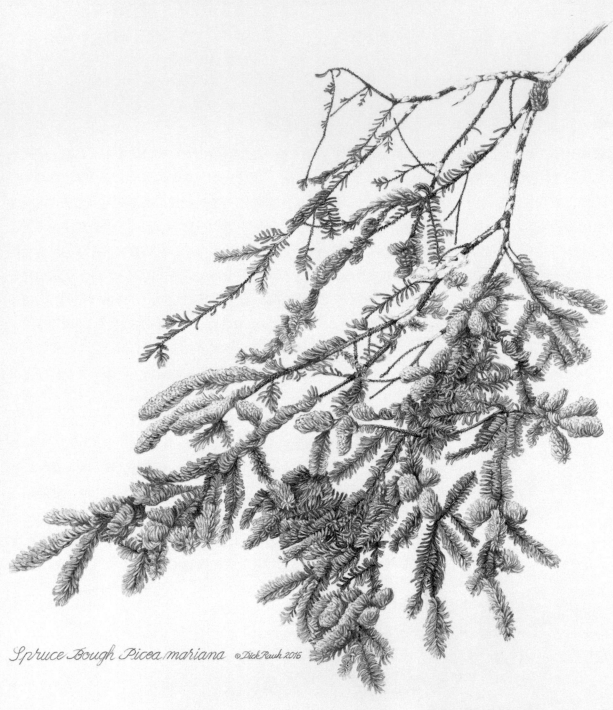

Spruce Bough Picea mariana ©Dick Rauh 2016

黑雲杉枝條 *Picea mariana*
水彩和紙
34 × 26 inches [85 × 65 cm]
© 迪克・勞 Dick Rauh

有毬果的維管束植物是世界上最令人驚嘆的生物之一。

雖然它們並非多數且分化成群，像是被子植物（開花植物）或是隱花植物（蕨類、木賊和石松），毬果的變化和葉片的類型，提供植物畫家豐富的機會。

所有帶針狀葉或似鱗片葉的針葉樹都是木質、多年生的植物，通常為常綠樹或是灌木，包含雄偉壯麗的紅木、古老的狐尾松和可愛的藍色雲杉。大家熟悉的毬果是雌毬果，其內的種子會從鱗片中釋出，也因為如此，這一群植物被稱作裸子植物，意思就是裸露的種子，生產花粉的雄毬果通常不太顯眼，而且在釋出花粉後的幾週內就會凋落，雖然如此，有些雄毬果在短暫的生存時光裡，有著非常鮮明的顏色，這可是令人興奮的繪畫素材。

多種針葉樹在枝條先端的新生針葉很引人注目，像是迪克‧勞博士畫的黑雲杉，有著美麗的藍色葉片。

百合水仙屬植物 *Alstroemeria*　鉛筆、象牙色色鉛筆和紙　14 ⅜ × 11 inches [36.25 × 27.5 cm]
© 羅赫里歐 · 盧波 Rogério Lupo

黑白植物繪圖

鉛筆畫的技巧

基礎練習
講師：金姬英　Heeyoung Kim

熟練的鉛筆繪畫技巧是任何媒材植物繪圖的基礎，金姬英示範基礎鉛筆畫的細節，接著以幾何形狀準確畫出植物素材與打上陰影，這些打上陰影的形體為複雜素材的可見光影提供了指引。

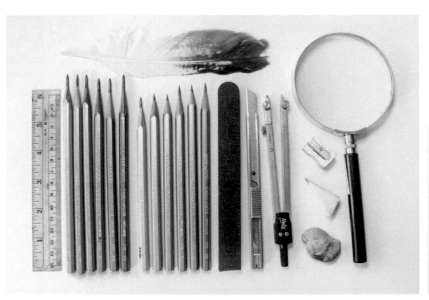

工具：羽毛；放大鏡；軟橡皮；裁切成三角形的白色一般橡皮擦；削鉛筆機；分規；美工刀；磨砂板；削尖的鉛筆（2B、HB、H、2H、3H、4H）；一組鈍頭筆尖的鉛筆（2B、HB、H、2H、3H、4H）；尺。

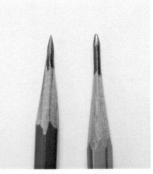

尖銳的筆尖（左）是畫細線、細節和做精確記號的理想選擇，長且鈍頭的筆尖（右）可畫出柔軟的初步線條，這種線條在擦拭時能避免留下痕跡，鈍頭筆尖上，長而平滑的側面可以用來快速地將大面積打上陰影。

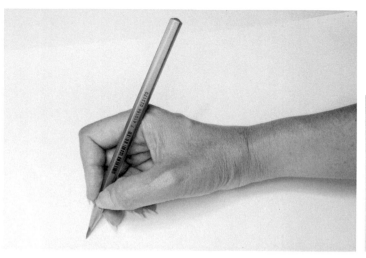

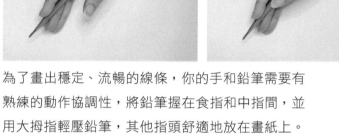

握筆方式

寫字的握筆方式是大約在筆尖上方 1 英吋（2.5 公分）處握住鉛筆，一般的寫字握筆方式適合畫出短的筆畫。

為了畫出穩定、流暢的線條，你的手和鉛筆需要有熟練的動作協調性，將鉛筆握在食指和中指間，並用大拇指輕壓鉛筆，其他指頭舒適地放在畫紙上。然後以手為支點，沿著想要畫線的方向，將手指視為一個整體單位移動。輕的筆畫會有最佳的效果。

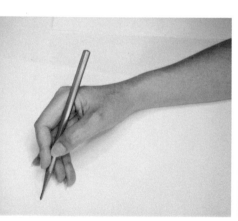

為了畫出穩定的線條，需要穩定手掌的姿勢，像是定錨點般牢牢地固定，幫助控制手指移動的角度和筆畫的長度。小拇指可以用來作為樞軸，並進行後續的控制，改變大拇指的力道將會影響線條的粗細，在手和畫紙間墊上一張描圖紙，可以保護畫紙免受皮膚上油脂和濕氣的影響。

利用同樣的技巧，但是握筆位置離筆尖較遠，可以畫出較長且平滑的線條，對於更長的線條，手腕或是手肘可做為固定點，在畫完第一條線後，移動固定點並接著畫出第二條線，以這個方法繼續畫出多條平行線，就像是在使用圓規。

線條的控制

鉛筆的角度、筆尖和筆芯的柔軟程度對線條控制很重要。當你正在畫線時，遠離你的這一端的筆尖掌握了對線條的控制，而在尖端後頭的側鋒就不具有控制能力，這張誇大的線條圖片表現出怎樣的筆尖畫出受控制的直線，但另一側則是不平整的線條。（A）

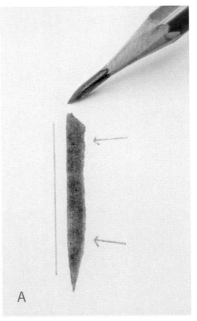

使用砂紙塊磨尖或是用能將鉛筆固定在中心的削鉛筆機，這兩種方法都能夠削出對稱的筆尖。在削好鉛筆後，用磨砂板或是一張細砂紙磨一下筆芯，讓它更尖，接著用柔軟的抹布或是廚房餐巾紙拭去筆芯上的石墨粉末。（B）

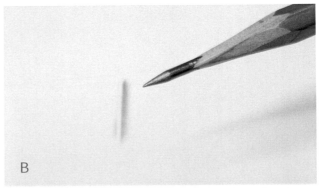

當鉛筆非常尖的時候，線條會變得更精準，因為你很明確的知道鉛筆會在哪裡與紙張接觸，為了畫出非常細緻的線條，可以使用硬芯的鉛筆像是 2H 或是 3H。軟芯鉛筆非常尖時容易斷裂，也會在畫紙上灑下石墨粉末，而造成污跡。（C）

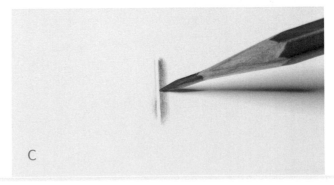

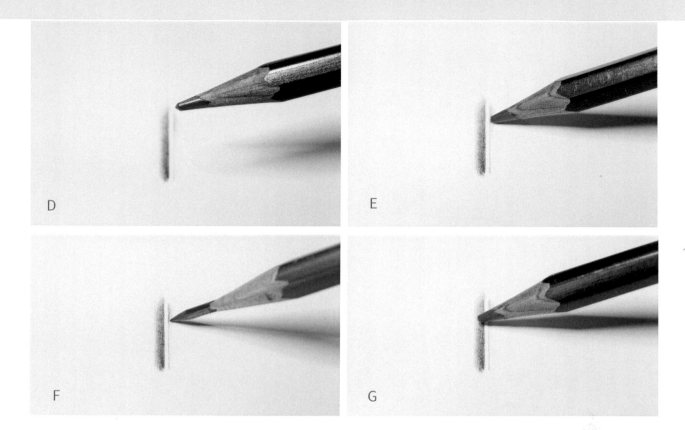

D

E

F

G

為了能看出比較，這不太尖的筆尖在接觸紙面時，看不出來準確的位置。（D）

若無法得知筆尖與紙面的接觸位置，就不可能得到精準的圖畫。筆畫可能會超出線，或是有可能是模糊的，又或是有很多小白點，造成很粗糙的樣子。（E）

將畫紙轉向另一側作畫，這種方式可以控制筆尖，而且圖中狹窄的留白區域得以安全的保留下來，不會有鉛筆側鋒的溢出石墨。（F）

沒有將畫紙轉向，以相同的角度做畫，會造成線條的邊緣不銳利，狹小的白色區域將會模糊或者被蓋掉。（G）

比較這些圖畫，兩區都是用非常尖銳的鉛筆畫的，在左邊的圖，紙張並沒有轉向，而且左側的線條邊緣蓋掉了三分之一的白線，看起來有毛邊；右邊的圖，藉由簡單的轉向畫紙和控制筆尖，線條的兩側都很俐落清楚。

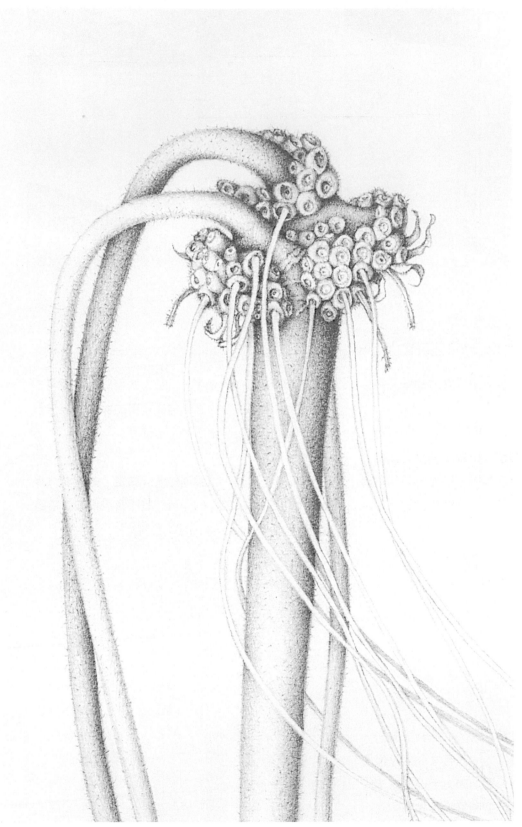

馬利筋的果莢
鉛筆和紙
22 × 17 inches [55 × 42.5 cm]
© 金姬英 Heeyoung Kim

在這幅馬利筋果莢中，圓形
的宿存花梗痕和少許剩下的
果梗都窄於 1 公釐。

線條的輕重

以鈍頭筆尖輕輕畫出鬆散的線條來打最初的草稿。首先，不用施加太多力量，自由地速寫出構圖和植物姿態。如果需要修改擦拭，這些初始的線條很容易修改，使用 H 鉛筆來畫草稿圖，因為比較不會產生污跡。

在畫形狀和細節時，以寫字握法握著削尖的鉛筆，施以一致並相同的力道，緩慢移動鉛筆，重量、速度和鉛筆的種類都會影響線條的品質。

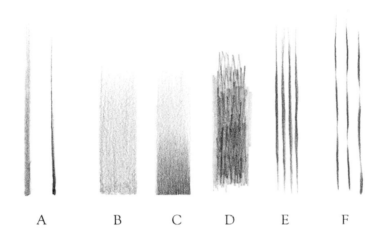

A B C D E F

A. 要畫出一端漸狹轉淡的線條，剛開始下筆重，之後再慢慢地減輕力道舉起，鈍頭筆尖（左）和尖銳筆尖（右）可以得到不同的效果。

B. 要畫出平順的漸層，可堆疊漸狹轉淡的線條，使用鈍頭筆尖鉛筆（這裡是使用 2B 鉛筆，但也可以使用不同硬度的鉛筆）以輕力道填滿想要畫的區域。

C. 在深色陰影的區域，可以疊上另一層用尖銳筆尖（同一硬度等級或是更軟的筆芯）所畫的漸狹轉淡的短線條，如果需要可以再疊上更多層，這種方式適用於所有筆觸的方向一致，都是從最暗的區域到最亮的區域。

D. 當筆觸持續上下移動畫出連續的線條，不論筆尖是尖或鈍，在旋轉筆尖時都會產生黑點，這個技巧可以用在暗處或是要呈現質地的區域，但不適合用在細緻的漸層上。

E. 運筆的方式像飛機的起降，會產生如同羽毛般的筆觸，這是非常優雅和有彈性的線條，當開始下筆時，使用輕力道（像飛機剛接觸到地面），逐漸地加重到一般或是重一點的力道 （像飛機行駛於跑道上），接著放鬆輕輕收尾（像飛機起飛），要畫出連續的長線條時，可使用這個技巧連接線段，且看不出連接的位置，在尖銳和鈍頭筆尖都適用。

F. 不連續的線條可以自然的呈現脈紋或紋理的明暗，這些線條是用鈍頭筆尖畫的，可以利用較粗的筆尖，畫出更多變的線條寬度。

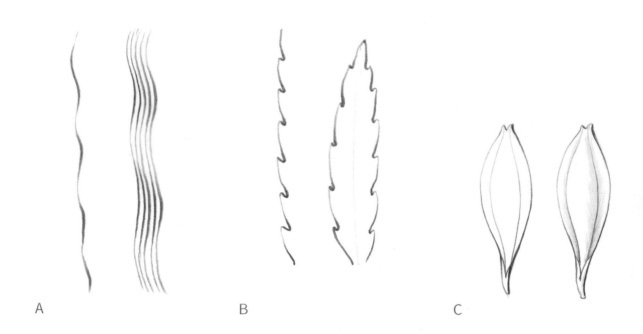

A B C

藉由變化線條上的力道，波狀線條可在明暗間產生
波紋。重複畫出這樣的線條，能在動態間表現出高
光和陰影。（A）

左邊的線條使用不同的力道變化畫出鋸齒狀。在葉
片鋸齒的尖端施以輕的力道，在凹陷處用較重的力
道，這種方式可以輕鬆詮釋出葉緣的樣子。（B）

在陰影的區域使用較重的力道，在高光的區域施以
較輕的力道，這樣花瓣會看起來輕盈，但又有清楚
的外觀。（C）

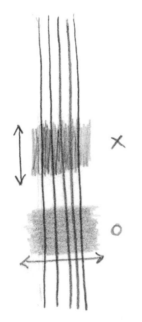

當你需要在已經有細節的區域加深或是減少對比，
可加上與底圖線條垂直的筆觸（O）。這樣細節將
會被保留下來，用鈍頭筆尖的側鋒畫效果最好。相
反地，加入隨機方向或是同方向的線條，將會使畫
面混亂（X）。

明度

一幅成功的作品可展現出完整的明暗，從白（最亮）到黑（最暗），和中間的各種灰色。這個例子說明利用一支 HB 鉛筆，使用不同力道達成明度的變化——用較大的力道會畫出較黑的線條，每種硬度等級的鉛筆都有自己的深淺範圍。

素描鉛筆的硬度等級從 9H 到 9B（H：數字越高的筆芯越硬，B：數字越高的筆芯越軟），HB 是屬於中間的硬度。F 是指筆芯可以削出細尖的狀態，差不多對等於 HB，有多種硬度等級的鉛筆能夠畫出完整的明度範圍。

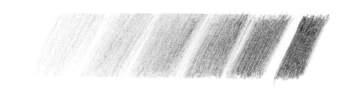

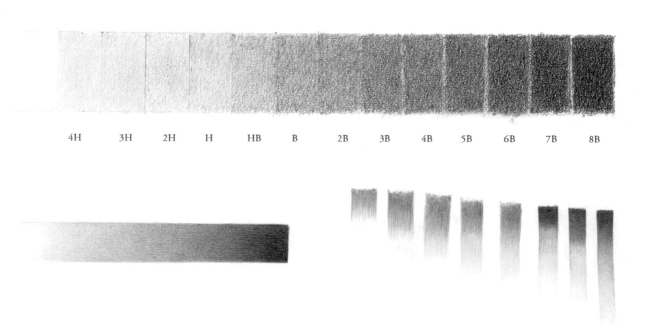

| 4H | 3H | 2H | H | HB | B | 2B | 3B | 4B | 5B | 6B | 7B | 8B |

然而，並不需要使用所有硬度等級的鉛筆才能畫出全部的明度範圍，使用 3H、2H、H、HB、B、和 2B 鉛筆，藉著使用不同力道和筆尖，就能夠畫出寬廣的明度範圍，如圖所示。一支剛削好的鉛筆，以穩定的力道畫線，可畫出比鈍頭筆尖輕畫時黑的線條，下筆力道的重要性遠大於鉛筆本身的硬度級別。

先用鈍頭筆尖鉛筆組，B 鉛筆填入最暗的區域，再用 HB 鉛筆畫上較長的筆觸，接著繼續用 H、2H 和 3H 來增加明度的色階，將較硬芯的鉛筆層疊在較軟芯的鉛筆層上，可以降低弄髒畫紙的機會。重複相同的過程，換成使用尖銳筆尖的鉛筆。使用同方向漸狹轉淡的短筆觸，而不是之字形運筆，可以得到最好的結果。用 4H 鉛筆將高光區與白紙間做出過渡帶。這張圖從左到右說明了上述的每一個步驟，持續疊層直到色階有最暗到最亮的平順轉變。

基本形狀的光和陰影

這裡有四個基本的形狀——球體、圓柱體、圓錐體和杯體——這些形狀在植物界裡
不斷重複出現,用這些形狀作為畫圖的指引,可以幫助準確詮釋任何植物素材。

球體的光和陰影

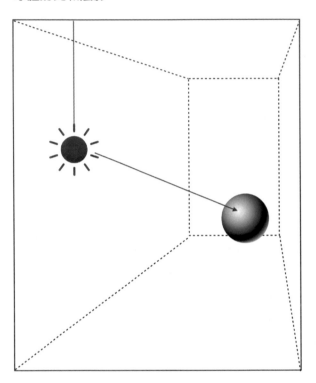

光源:畫家可以將主光源放在自己喜好的位置。這
張圖上,標示出植物繪圖和植物插圖裡常使用的光
源方向(光源位於左方 45 度角,側照物體),這
樣的優點有:物體會有較寬能夠畫出準確顏色和細
節的中間灰色陰影區域,在後續的練習中都會是用
這樣的光源方向。

球體的光和陰影。

A:高光

B:陰影或是灰部

C:核心陰影(物體上最黑的陰影)

D:反射光(光從圓形物件的背後向前方圍繞)

E:投影

當光打在 A 點時,球體上的弧面會產生陰影,越往
邊緣越黑,在球體的邊緣有細微的反射光。

色階切面:展示出從高光到反射光細緻的明暗變
化,顏色和細節會在高光處漸漸消失,因此高光處
幾乎是白色,往核心陰影的地方越黑,最準確的顏
色和細節會在灰部呈現,從亮到暗的轉換應該要仔
細處理,不要在 A、B、C 和 D 之間出現紋路或是
粗糙的邊界。

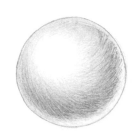

畫出一直徑 4 英吋（10 公分）的圓，以鈍頭筆尖
H 鉛筆開始在暗部加上陰影，為了呈現出反射光，
可以留下紙張的白色區域。從暗部向灰部的方向畫
出漸狹轉淡的筆觸，線條方向是隨著輪廓的形狀而
不是畫直線。

接著，用鈍頭筆尖 2H 鉛筆以漸狹轉淡的筆觸畫向
高光區，繼續採相同的方式，用 2B 鉛筆描繪核心
陰影，以 B、H、 2H、和 3H 鉛筆逐漸畫向高光區，
硬芯鉛筆圖層和軟芯鉛筆圖層交互疊層，直到之間
混合平順。

用三角形橡皮擦有彈性的一端，柔化反光區的外緣
與筆畫收尾圓鈍的地方，製造出柔光的效果。

持續的混合和疊層，直到得到令人滿意的漸層效
果。特別注意柔化核心陰影與反光區間轉換的區
域，讓反光區不像一條在球體邊緣的白線。

將尖銳筆尖以靠近筆芯的方式握著，用短筆觸加深
並修飾所有的區域，核心陰影區用 2B 鉛筆繪製，
然後用 B、H、2H 和 3H 鉛筆逐漸的朝向較亮的區
塊，畫出完美的明度範圍，用 4H 來修飾反光的區
域，如果高光處已經消失，可以使用切塊橡皮擦的
軟邊或是軟橡皮還原。

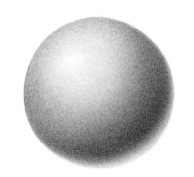

完成的球體表現出亮部、灰部、暗部和有細緻漸層
的反光，以及最深到最亮的完整明度。

圓柱體的光和陰影

畫一個 4 英吋（10 公分）高的圓柱體，使用鈍頭筆尖 H 鉛筆，開始在高光的兩側加上陰影。當最暗的陰影在右側時，注意中等明度的陰影也在左側出現。用漸狹轉淡的筆觸繪製，並為反光區留下一些白色區域。

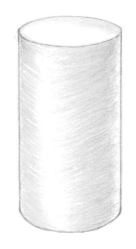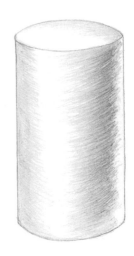

使用 2B 到 3H 的鈍頭筆尖層疊出高光到核心陰影的色調變化，直到立體的圓柱體浮現出來。記得線條方向要順著輪廓。

用橡皮擦擦出反光的區域。在此階段，核心陰影的邊緣看起來非常粗糙，用橡皮擦有彈性的尖端輕觸粗糙的地方，這樣可以柔化斑點般的邊緣並打亮外框。反光區的外框越淡越好。

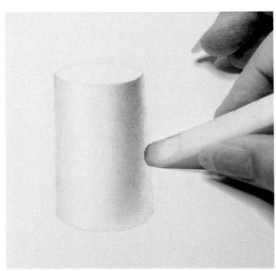

使用硬度從 2B 到 4H 的尖銳鉛筆，畫出高光到核心陰影的細緻色調變化，加深並修飾表面。

完成的圓柱體。圓柱體的形狀會出現在樹幹、莖、葉和花梗與細小的捲鬚上，因此我極力建議你練習有些許變化的圓柱體樣式，比如彎曲或是扭轉的圓柱體。

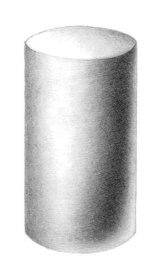

圓錐體和杯體的光和陰影

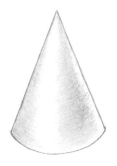
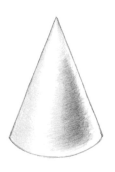

繪畫步驟與圓柱體一樣。要特別注意圓錐體狹窄的尖端，此處的色調範圍變化就在這狹小的範圍。在這個小區域會使用硬芯鉛筆像是 H 鉛筆，如果用軟芯鉛筆會容易斷裂而且容易弄髒，這些圓錐體出現在許多鐘形花中。

亮面和暗面在杯子的外表（凸面）和裡面（凹面）的位置是相反的。先仔細研究亮光和陰影的地方，接著用 H 鉛筆在杯子的內與外側都加上陰影。保留一些空白的地方給高光、反光和邊緣處。

用鈍頭筆尖層疊出不同的色調。隨著杯緣的曲線，特別是內側凹面處黑暗的區域。當作品完成時，鉛筆的筆觸最終會融合在一起，但是筆畫的方向可以增強杯子圓滑的形狀。

尖銳的鉛筆能畫出清晰的邊緣。以細小的筆觸作結，在杯緣加上細節來表現出細微的光影變化，這個形狀在植物世界中很常見，在替杯狀的花或是豆莢加上整體陰影時很有用。

金姬英示範如何用幾何形狀來安排不同花朵形體的
鉛筆畫。放射狀的花朵從橢圓形開始畫起；杯形的
花朵可從三角形和長方形開始；兩側對稱的花朵從
一個具有中心線的長方形開始。畫圖從這些簡單的
形狀起步，可以詮釋出準確且符合比例的花朵。

花

講師：金姬英 Heeyoung Kim 、

菊花

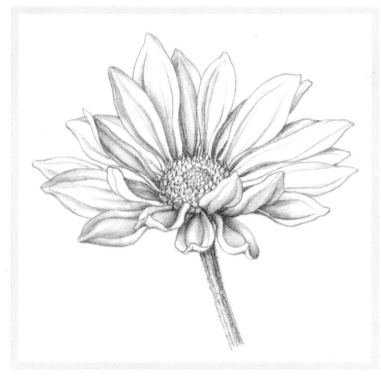

菊花
鉛筆和紙
2 ¾ × 3 inches [7 × 7.5 cm]
© 金姬英 Heeyoung Kim
完成所需時數：15 小時

材料：羽毛；放大鏡；軟橡皮；切成三角形的
白色橡皮擦；削鉛筆機；分規；美工刀；磨砂板；
削尖的鉛筆（2B、HB、H、2H、3H、4H）；
一組鈍頭筆尖鉛筆（2B、HB、H、2H、3H、
4H）；尺。

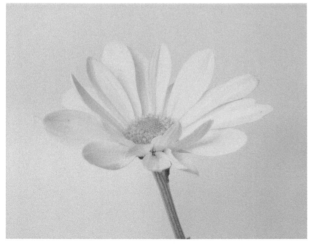

這朵菊花是輻射對稱複合花的例子。乍看之下，
由於花瓣的數量和管狀花複雜的形式（中間的結
構），會讓人不知該怎麼下筆，但是其實畫起來
並不像看起來的這樣困難，特別是如果以有條不
紊的方式進行繪圖。從測量開始，畫出簡單的線
條和形狀。在測量過程中閉上一隻眼睛很有幫助。

1 首先，畫一條線表示莖的曲線，直達頭狀花的中
心。然後，測量寬度（A）、高度（B），以及管
狀花的直徑（C）。利用量出的寬和高，先畫一個
長方形，接著在長方形裡面畫出一個橢圓形，做
為整朵花的外圍，另一個橢圓形給中心的管狀花。
接著標記出不在橢圓上的花瓣尖端，無論是超出
橢圓範圍或是沒有碰到橢圓邊緣的都要標記。

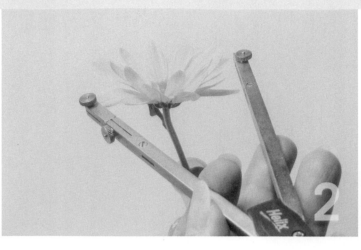

2　以分規測量整個舌狀花的寬度（A）。接著，用透視測量高度（你所看到的角度，並不是它的全長）（B），記下所有尺寸以供後續參考。想像花朵前方有一面垂直的平板，測量時不要傾斜分規。

3　用鉛筆測量，將手臂打直，用指甲在鉛筆上比出花朵的寬度（A）。將量出的寬度轉畫在紙上。測量透視角度的高（如照片所見）並將高度轉畫到紙上（B）。重複相同步驟畫出中間的管狀花（C）。

4　使用相同方式，用透視測量舌狀花花瓣的長，並記下長度。隨時記得握直鉛筆，將手臂伸直、鎖定手肘來接近花朵，每次測量時，眼睛與物體都要保持相同距離。

5　用鈍頭筆尖的 2H 鉛筆，粗略地輕輕描繪出在橢圓形內的花瓣。確定所有花瓣的基部出自與莖部連結的花部基底；從頂部往下看，是看不見基部的。特別注意在第二步驟中標記的花瓣；它們大多具有透視收縮現象或是彎曲的，也是容易出錯的位置。

6　用尖銳的 H 或 2H 鉛筆，以穩定的力道畫出每一片花瓣的細節。在最開始的莖部中心線兩側畫出兩條線做為莖的寬度，接著，用橡皮擦柔軟的一端輕輕擦掉所有初始線條。由於橡皮擦的彈性，輕輕畫出的初始線條會被擦掉，保留最後畫的線條。

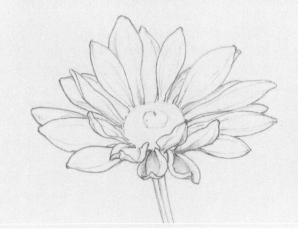

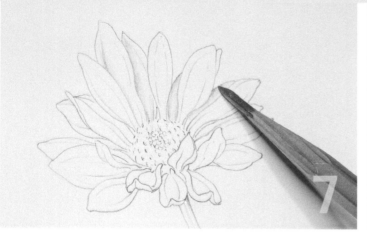

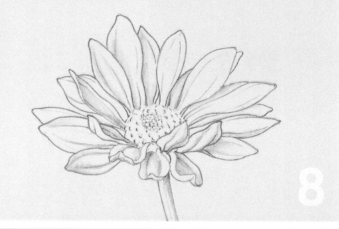

7 如果紙張已經磨損，可以利用燈箱或描圖紙轉描到新的畫紙上。利用鈍頭筆尖 2H 鉛筆的側鋒，加上第一層花朵上的陰影。在小的彎曲邊緣留下一些白色區塊。在花瓣重疊處的下方打上陰影。

8 用鈍頭筆尖 2H 鉛筆，在整朵花上粗略地加上陰影，表現出外型和深度。還不需要用到 B 或是 2B 等軟芯鉛筆，因為在使用橡皮擦擦拭時，容易會有污跡，將紙弄髒。在中間管狀花的位置標記出螺旋狀線條。

9 用削尖的鉛筆加上細節、加深陰影，完成中心部分。對於中心的小花，要避免畫出太多小圓，因為這樣會使整個中心部位變黑；取而代之的是，在每個小圓圈帶有陰影的地方，一致地在同一邊加上一小筆，然後你會看到小花因此成形。除了高光區域外，利用管狀花的曲線筆畫加深管狀花陰影的地方，完成舌狀花和管狀花。畫複合花的挑戰在於加深陰影，同時還需要清楚區分每個部位。避免在重疊花瓣的邊緣加過重的陰影，儘可能讓花瓣尖端保持得越淡越好。在深色的區域用削尖的 B 或是 2B 鉛筆有策略地加上適度的陰影。

鬱金香

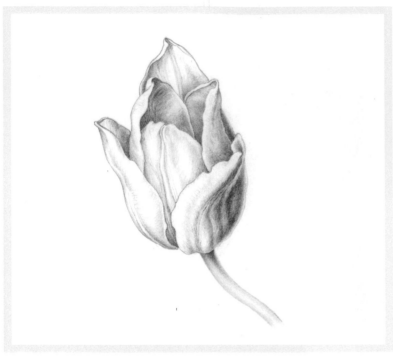

鬱金香
鉛筆和紙
3 ½ × 2 ⅜ inches [9 × 6 cm]
© 金姬英 Heeyoung Kim
完成所需時數：15 小時

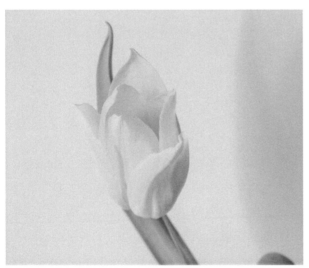

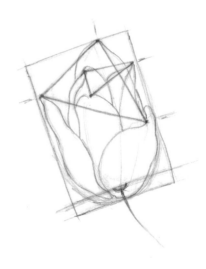

鬱金香是杯狀的花朵。它有六片似花瓣的結構，但只有其中三片是真正的花瓣。鬱金香是由三瓣包覆花芽的外部萼片和三瓣內部的真正花瓣組成。了解植物學上的結構可以幫助畫出科學精準的圖畫，因為這兩個部位可能在色澤、形狀和質地上有些微的差異。

用鈍頭 2H 或是 H 鉛筆，測量鬱金香的外圍尺寸，並畫出一個三角形。接著測量三片花萼的尖端，將它們連結成一個三角形；內側的三片花瓣也是相同的做法。藉由檢查兩個三角形的交會點和角度，確認這些花被片的位置是否正確。現在，開始畫花萼和花瓣的草圖，專注在位置和比例的正確性。

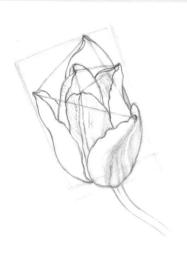
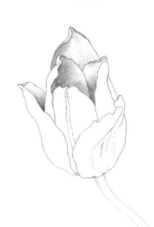
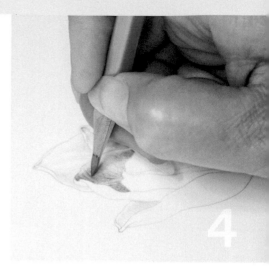

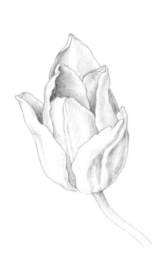
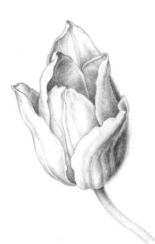

用削尖的 2H 鉛筆，以穩定的力道畫出每個部分的形狀細節。對於經過透視收縮的形狀，加上一些初步的陰影有助於凸顯外觀。仔細觀察並記錄任何細小的脈紋與它們在花瓣和花萼上的方向，這些脈紋會使得彎曲的花被片看起來自然且真實。畫上最後的線條後，擦掉剛開始的線條。

如果有需要，可以將線稿轉描到好的畫紙上。現在，在花萼和花瓣的內側（凹面）加上陰影，這裡有兩種凹面陰影，分別經由內側花瓣和外側花萼產生。仔細觀察最暗的陰影位置。

用削尖的鉛筆，隨著曲度畫出脈紋。這些細線在畫作完成時可能看不太出來，但是它們可以增強花朵的形體，同時加入細節和質地。

加上花瓣和花萼外側（凸面）的陰影。將凹面和凸面上的陰影分成兩個步驟畫，可以清楚看見外形如何影響亮面和陰影，進而使作品更精準且符合邏輯。

現在微調陰影的漸層，細修清晰的邊緣並加深黑暗的陰影處。使用橡皮擦輕輕點壓，復原反光區，接著做最後的修飾。在畫薄而半透明的花瓣時，你可能會注意到在本以為會是非常暗的陰影處，有一些意想不到的明亮角落 （見右側前方的花萼）。這是因為光不會被薄薄的花瓣擋下來，而是穿透過去。

蘭花

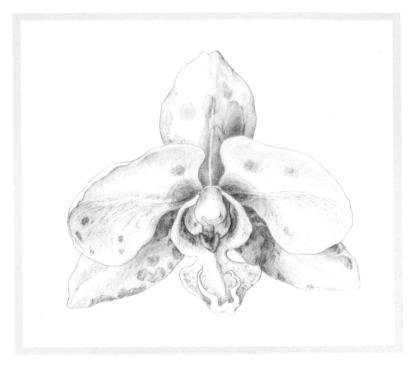

蝴蝶蘭
鉛筆和紙
2 9/16 × 3 inches [6.5 × 7.5 cm]
© 金姬英 Heeyoung Kim
完成所需時數：15 小時

如同所有蘭花，這種蝴蝶蘭屬的植物具有某些蘭花特有的特徵。首先，蘭花是兩側對稱的花，意味著花朵可以從中線分成鏡像的左右兩側。第二，它的萼片和花瓣相似；但從背後觀看時，通常會明顯看到花的色澤和質地上的差異。第三，其中一片花瓣是唇形瓣。

1 用鈍頭筆尖的 2H 或 H 鉛筆，測量蘭花寬度和高度（1，2），並利用這些測量結果畫出一個三角形。從中心點（12）畫垂直線和水平線（3，4）來幫助兩側對稱，測量並標記以下部分的寬度：兩片花瓣（5）、三片萼片：上萼片（6）和下萼片（7，8）、唇瓣的中間部分（9）、唇瓣的兩側（10）和癒合脊（11）。

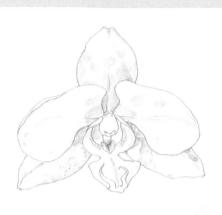

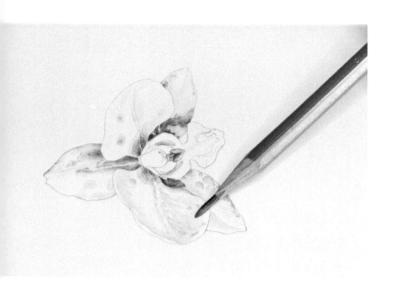
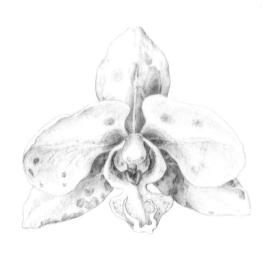

用鈍頭筆尖 2H 或 H 鉛筆，在量好的空間裡畫出花的各部位。這個階段的重點是比例和間隔。藉著檢查初始線條的交叉點，持續比對花的形狀、大小和比例。這些初始線條要畫得非常淡，之後才比較容易擦掉。

用削尖的 2H 或 H 鉛筆畫出最後的線條和細節。在唇瓣中央末端加上兩條卷鬚。接著用橡皮擦有彈性的邊緣擦掉所有的草稿線。如果需要，可以將線條轉描到品質好的畫紙上。

用鈍頭筆尖 2H 鉛筆輕輕地畫出花紋。必須非常仔細地研究陰影，因為它們也將決定花紋的明度。為了畫出整朵花的立體感，依據形體的明暗調整花紋，使花紋在高光區變淺，在陰影區域變深。

往往，在加上許多細節後，有必要使某個區域變深或變淺。你可以用鈍頭筆尖平滑的一側，在主要的線條方向加上垂直的筆觸，這樣就不會失去細節。

利用削尖的硬芯鉛筆畫淺色區域，軟芯鉛筆畫深色區域，讓邊緣更明確，陰影更深，特別是有很多小細節的中心部位。花瓣和中心的小區域保持較淺的邊緣。

安・霍芬伯格示範用鉛筆畫出三種不同質地的葉片。安使用分規測量葉片組成元素的位置和相對尺寸，比如裂片和葉脈。

葉片

講師：安・霍芬伯格 Ann Hoffenberg

楓香葉片

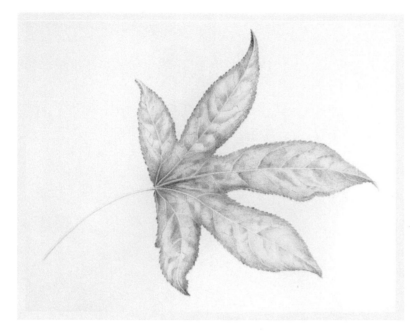

美國楓香葉片 *Liquidambar styraciflua*
鉛筆和紙
6 × 5 ½ inches [15 × 13.75 cm]
© 安‧霍芬伯格 Ann Hoffenberg
完成所需時數：7 小時

材料：手動削鉛筆機；電動削鉛筆機；砂紙塊；桌上型工程筆磨芯器；可攜帶式工程筆磨芯器；筆芯屑清潔泡棉；白色橡皮擦；軟橡皮；筆型橡皮擦；消字板；軟鬃毛筆；美工刀；工程筆；筆芯：HB、3H 和 2B；分規；鉛筆；尺。

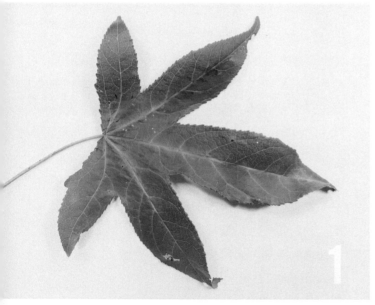

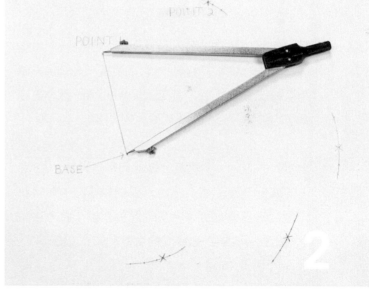

1　這片楓香葉是帶有鋸齒緣的掌狀裂葉。使用分規測量裂刻與裂刻基部來決定裂片的位置。利用分規在葉片的上方量測，接著將這些尺寸轉畫到畫紙上。這種畫法可畫出葉片的實際大小，請勿將分規的針戳進紙內。

2　標記出所有裂片輻射出去的基準點。測量並記下第一個裂葉的長度（pt.1）。對第二個裂片先端的位置，進行測量並標出幾個鄰近的記號，以弧形畫出大概的配置。在實際的葉片樣本上，測量第一裂片尖端和第二裂片尖端之間的距離。你也可以用有鉛筆端的圓規測量並畫出弧度。

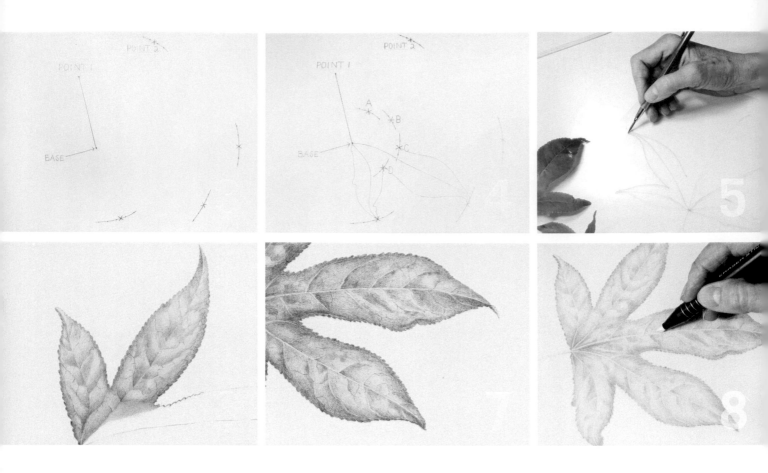

3 在測量第一和第二裂片尖端之間的距離後,將分規的一端放在點 1(point 1)的位置。分規另一端和弧線交會處,就是第二裂片的尖端位置。重複同樣的步驟,定位出所有裂片的尖端。

4 以類似的手法,測量葉片基部到每個裂葉「V」字形的底部(凹陷處),並以弧線做標記。測量每一個凹陷處與鄰近裂片尖端間的距離,接著在紙上找出裂片尖端到弧線間的交會點。

5 使用這些參考記號,觀察葉片曲線和負面空間,繪製基礎的線稿。畫上每個裂片上的主脈並加上葉柄,描下線稿並轉描到高品質的畫紙上,用軟橡皮盡可能的淡化轉描的線條。

6 加上葉緣的鋸齒。畫上初級、次級和一些三級脈。使用工程筆和尖銳的 H 筆芯,以近乎水平的握法畫出筆直且連續的線條,輕輕地呈現色調來表現葉表的輪廓。

7 依次細修,並在裂片加上明暗,在需要的位置使用軟橡皮調整高光區。加深所有的色調以表現出葉片的明暗度。鉛筆握在遠離筆尖的地方,用輕且連續的筆觸,使整個畫面變得平順,以多種方向的筆畫進行疊層。

8 使用刀片削尖筆型橡皮擦,輕輕調亮某些想增亮的葉脈。將畫放在鏡子前檢查,這樣可以幫助重新檢視作品。這種做法可以找出之前沒有注意到與需要修改的地方。最後,用軟橡皮修飾細節並將邊緣清理乾淨。

冬青葉片

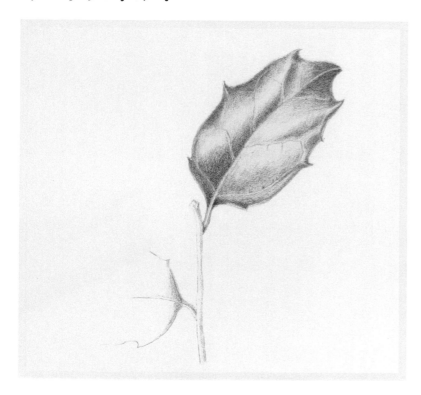

冬青葉片 *Ilex opaca*
鉛筆和紙
2 ½ × 1 ½ inches [6.25 × 3.75 cm]
© 安·霍芬伯格 Ann Hoffenberg
完成所需時數：4 小時

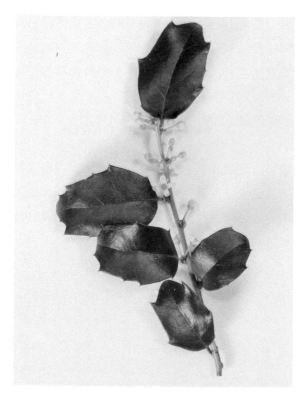

冬青屬植物（Ilex）的單葉具革質，
葉緣帶有尖刺。在明亮的光照下，深
綠色帶光澤的葉片表面會出現明顯的
高光。選擇高品質帶有適當肌理的畫
紙，以 HB 鉛筆表現充足的暗部。

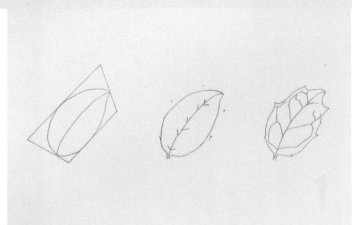

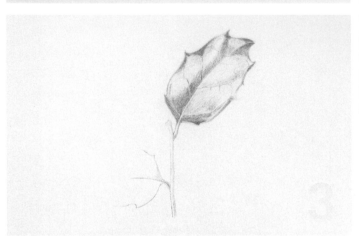

1　使用分規測量葉片的寬和長。畫出一個裡面會畫上葉片的外框。用分規測量尖刺、二級脈與主脈間的相關位置，並做出相對應的位置標記。使用這些參考的標記，畫出較完整的線稿。

2　描下線稿後，轉描到畫紙上。輕輕握住遠離筆尖的鉛筆端，用中指前後來回畫。先層疊出一個方向的筆觸，接著再畫另一個方向的筆觸，以此達成均勻連續的色調。使用輕力道以保持畫紙的肌理。

3　使用單一光源，從左邊肩膀上方 45 度角的位置照向葉片。在葉面輪廓彎曲處遠離光照的地方再加上幾層色調。葉片高光區受到光線直接照射，只需留下原本一開始的色調。如果需要的話，可進一步的定義或修改葉脈和葉片的輪廓。

4　加強一些地方的色調，接著在需要的地方打亮脈紋和高光區。用刀片將筆型橡皮擦的尖端切出尖銳的邊緣，用來畫明亮的細線。將軟橡皮捏塑出細長的尖端，在有需要的位置打亮明度。可使用消字板保護周圍的色調。

5　從鏡子內觀察作品，這個做法能提供新的看畫角度，並且使任何不想要的或是未完成的部分更加明顯。在最暗的區塊加深色調，表現冬青葉片的深綠色。最後，用軟橡皮清潔邊緣。

毛蕊花葉片

毛蕊花 *Verbascum thapsus*
鉛筆和紙
4 ½ × 2 inches [11.25 × 5 cm]
© 安·霍芬伯格 Ann Hoffenberg
完成所需時數：5 小時

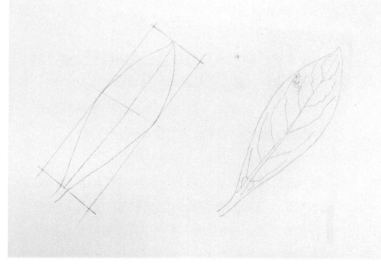

毛蕊花是多毛的兩年生植物，第一年是蓮座狀葉叢，第二年帶有高且不分枝的莖桿，末端有密生的穗狀花。這片相對小且簡單的葉片取自蓮座狀葉叢。綠色的葉片帶有從淺到中等明度的陰影，並且披滿短、細且分叉的毛。

1 左邊：葉片成披針形且對稱，以分規測量長寬並畫出相對應的長方形。這裡的中線呈現出葉片在接近尖端的位置開始稍稍向左彎。右邊：從葉片的後面打光，葉脈能夠看得比較清楚。使用分規標出葉脈是從主脈（從基部延伸到尖端的中央葉脈）的哪些位置出發。接著畫出次級脈。

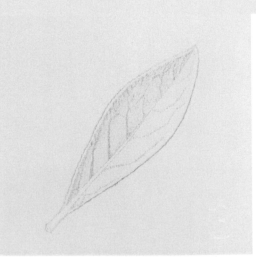
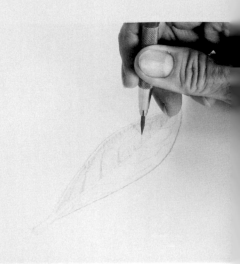
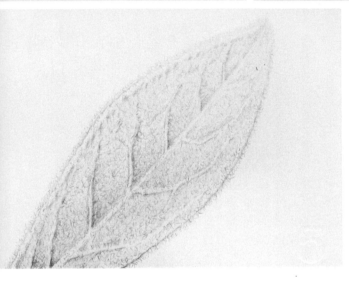

2 以軟橡皮淡化原本用鉛筆畫出來的脈,並畫上細小的毛替代。畫出些微圓齒的邊緣與披毛的葉柄。輕輕握著鉛筆尾端,使用前後來回的連續線條加上色調。畫出左半邊比右半邊暗的淺色調。

3 葉片的左邊葉緣朝上翹起,所以這邊的葉緣以高光表現。繼續加上葉片的更多細節,並且加強左半邊的色調。在增加明度時,圓齒邊緣會更加明顯,也在葉片表面加上一些毛。

4 畫毛需要尖銳的鉛筆,持筆角度需與紙張垂直。葉片上有毛,並且朝向四面八方。照著觀察結果畫毛,覆蓋整個葉片,包含葉柄(此處的毛有點稀疏,但是比較長)。

5 在整個葉片表面畫上毛。甚至會出現在葉片淺色的脈上。藉由調整色調進一步定義葉脈。和右半邊相比,左半邊的葉片持續加深。

6 從鏡子裡觀察葉片,繼續加上更多毛和一些色調,使得明暗更接近實際的葉片。最後,修飾細節並在整個葉片表面畫上更密的毛;在葉柄上會少些。

和畫花朵時一樣，果實、蔬菜與其他形體都可以簡化成球體、圓柱體、圓錐體和正方體等基本形狀。這些形體在單一光源下都有可預期的明暗模式。在這個教學的所有示範都是用 HB 工程筆在熱壓水彩紙上完成的。作畫的平面有稍微傾斜的角度，避免因為透視收縮而變形（也減輕畫家背部和頸部的壓力）。鉛筆筆尖要保持極尖的狀態，在水彩紙上只能使用軟橡皮（不是一般的橡皮擦）。疊層的描圖紙是用來在轉描之前修正和調整線稿。

果實、蔬菜和枝條

講師：羅蘋・A.・潔絲 Robin A. Jess

澳洲青蘋果

澳洲青蘋果
鉛筆和紙
5 × 5 inches [12.5 × 12.5 cm]
© 羅蘋・A.・潔絲　Robin A. Jess
完成所需時數：5 小時

材料：手動式削鉛筆機；電動削鉛筆機；磨砂板；桌上型工程筆磨芯器；可攜帶式工程筆磨芯器；筆芯屑清潔泡棉；白色橡皮擦；軟橡皮；筆型橡皮擦；消字板；軟鬃毛筆；美工刀；工程筆；三盒工程筆用筆芯；分規；鉛筆；尺。

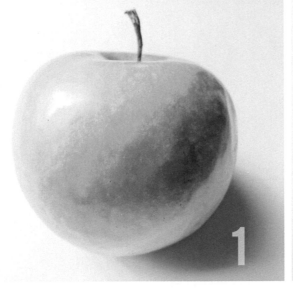

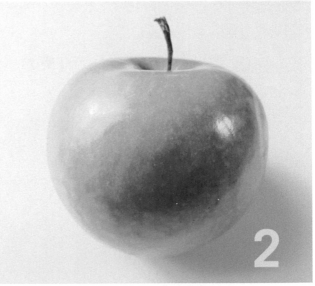

1 這顆蘋果是個簡單的球形。雖然如此，鮮少有物體是完美的圓形，所以需要從幾何形狀著手，仔細地捕捉形體變化。這顆蘋果是從左上方打上單一光源。

2 這是採相同打光方式的同一顆蘋果，但多加了右邊的第二個光源。當在工作室為素材打光時，需避免使用多重光源，因為這樣會使得高光和陰影混亂不清。同時也要避免明暗間的過度對比，目標是希望能夠自然呈現。

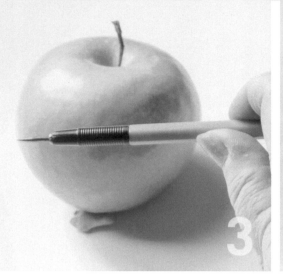

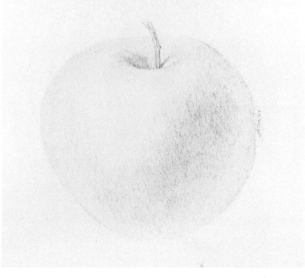

3 使用一把刻度標示清楚的尺，或是單純用一支鉛筆來測量比例。閉上一眼，去除立體感並將畫面平面化，將筆尖對齊蘋果的一側並以指頭測量出蘋果最寬的地方。垂直方向也採用同樣的做法，眼睛、手臂與物體間保持同樣的距離和角度。將這些尺寸畫在描圖紙上。

4 在開始畫前，思考蘋果的外觀輪廓，彷彿它被切成片狀了。詮釋形體的高光、線條或色調，皆應順著這些輪廓。下一張圖片裡會用線條標明輪廓線。

5 在量測好的正方形裡畫出蘋果的外緣，仔細描繪它自正圓形變化出來的外觀。為了將明度階層視覺化，我以鉛筆在各階層範圍標上數字：1= 高光，2= 次暗，3= 接近最暗（反光），4= 最暗，淺藍線同樣地標出光源打在形體上的位置。

6 將線稿轉描到非常平滑的畫紙上，比如熱壓水彩紙、布里斯托半透明紙（Bristol vellum）或布里斯托平板紙（Bristol plate）。以裝有 HB 筆芯的工程筆填上色調，各區的色調依照前面的示意圖。這個張示意圖可幫助追蹤色調的範圍。我用軟橡皮輕壓，使明度更豐富，並做出凹槽邊緣的高光。加上了果梗的投射陰影，果梗基部旁邊的陰影比較深，並進一步加強蘋果的邊緣。這樣就算完成了，但仍然可以繼續微調，得到更完美的畫作，可將整體的色調加深，表達顏色。

胡蘿蔔

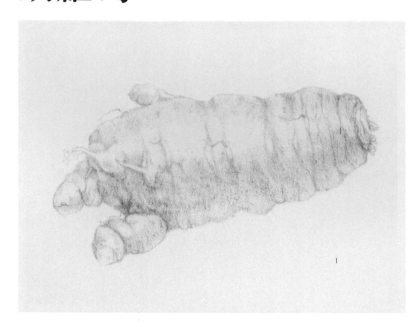

胡蘿蔔
鉛筆和紙
4 × 6 inches [10 × 15 cm]
© 羅蘋・A.・潔絲　Robin A. Jess
完成所需時數：5 小時

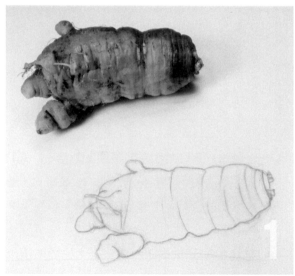

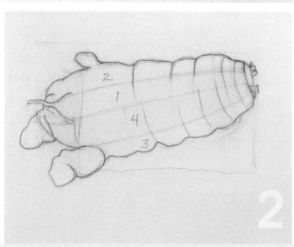

1　使用畫澳洲青蘋果的類似手法，也可以畫出這棵形狀不常見的胡蘿蔔。在描圖紙上畫出依比例測量出來的長方形。閉上一隻眼，以直立方式握鉛筆，在胡蘿蔔旁邊測量，觀察出負面空間的形狀。

2　胡蘿蔔的形狀基本上和水平圓柱體相同，我會依序標示各區色調為 2、1、4、3。利用這樣的概念畫出明度變化，奠定基本的形體。

3　鬆握鉛筆或是工程筆，以長且平行的筆觸填滿整個表面，做出明度的基底。這明度的基底可以用橢圓形筆畫、連續的色調或是任何你喜歡的線條方式畫出，目的是為了建立起始的色調。若主題為白色，就將紙面的白色保留為 1 號的高光區。

4　在較暗的區域疊加額外的平行線來加深色調。我們的手通常會用偏好的姿勢畫出平順的線條，所以在每次畫新方向的線條時，可以將畫紙轉向。放鬆的握筆方式能畫出寬廣的範圍，但是在畫細節時，就需要採寫字姿勢握筆。

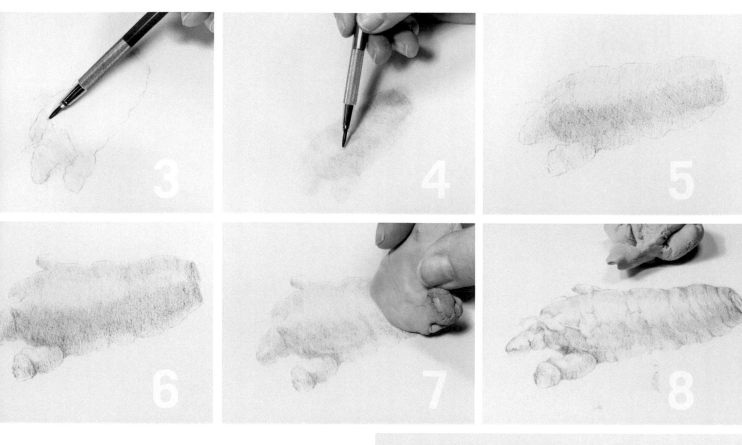

5 照片中可以看出有多種方向的線條，依照 2、1、
4、3 的排列順序。許多植物畫家不希望在色調上
看出線條，傾向看起來很平滑的色調。如果想讓
色調變得平順些，可以運用軟橡皮與紙筆。

6 胡蘿蔔上的突起物形狀也都是像圓柱體，因此每
一個形體可參考同樣的明度對應表。

7 軟橡皮搓尖成楔形，在線條上輕壓而不是摩擦，
可以融和線條。疊上多層鉛筆線條並用軟橡皮輕
壓，可以創造出比較沒有線條感的樣子。

8 軟橡皮可以塑造成多種形狀，比如反轉的 C 形，
突出的部分在左下方。軟橡皮不僅僅只是清潔工
具，也是畫圖工具。可以在色調深的地方利用軟
橡皮黏出或是畫出淡線條與小的高光區域。

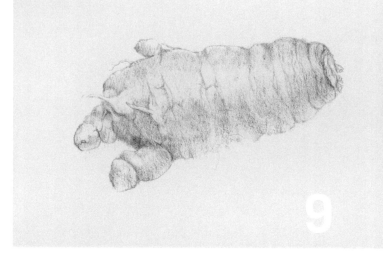

9 用削尖的鉛筆和寫字姿勢握筆，在細小的根和胡
蘿蔔的葉片末端加上更多細節。疊加上更多層的
線條搭配軟橡皮擦拭，建立形體。使用軟橡皮可
以打亮反射光和高光區。加入更多的細節和陰影。
後續還可以再加上更多細節，但是要注意到整體
明度的變化，不然成品看起來會有畫過頭的感覺。

馬鈴薯

馬鈴薯
鉛筆和紙
6 × 6 inches [15 × 15 cm]
© 羅蘋・A.・潔絲 Robin A. Jess
完成所需時數：6 小時

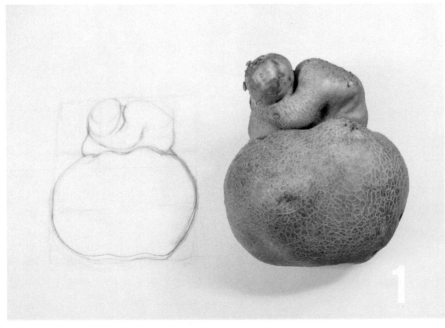

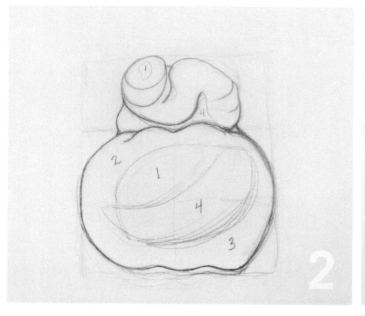

1 在經常是長時間作畫的情況下，特殊的素材可以維持你的注意力。在描圖紙上素描出這個形狀怪異的馬鈴薯。比例的測量與參考線能幫助準確地分配部位。

2 標記出色調，做為配置明暗的路線圖，接著轉描線稿到最後成品的畫紙上。

3 放鬆地握著鉛筆或是工程筆，在整個表面畫出長且平行的筆畫，製造出基本的色調。注意在馬鈴薯頂上怪異的形狀是扭轉的圓柱體，所以它有自己的色調範圍；它的陰影會投射在馬鈴薯的主體上，而且它的反光也是由馬鈴薯主體而來。

4 一條輪廓線固定了馬鈴薯的底部，避免反射光逸散入紙面。若有需要，可淡化邊緣，這是基於藝術性的決定；但是在這個例子並沒有這樣做。在陰影處加入更多質地。用軟橡皮按壓與繪圖，可以使一些線條均勻並整合色調。

佛手瓜

發芽的佛手瓜
鉛筆和紙
4 × 5 inches [9.8 × 12.5 cm]
© 羅蘋．A．潔絲 Robin A. Jess
完成所需時數：6 小時

1 佛手瓜有一端皺起，是和藤蔓連結的部位，替卵形外觀增添了
有趣的個性。它平滑的表面有柔和的反光，並沒有帶有光澤感
的高光。將佛手瓜放置在裁切好的泡棉上，避免滾動。

2 佛手瓜的形狀從側面看近乎是對分的，所以可用兩組基本的色調模式，加上多個的反光區。

3 最一開始的色調是由工程筆畫細線的方式構成，仍然看得出來多種方向的細線。

4 當我進一步描繪時，佛手瓜已隨時間改變形狀，果肉裡的種子已發芽，變成了不一樣而且更有挑戰性的素材。植物畫作的素材總是隨著時間不斷地變化，單幅圖畫只是呈現出植物的某一個特定階段。在這個例子中，我決定將新的佛手瓜狀態納入畫裡。

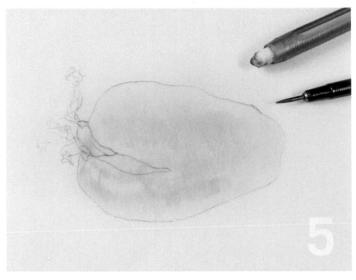

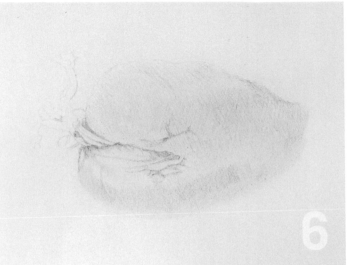

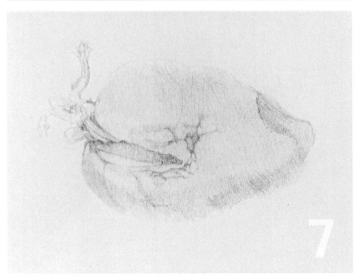

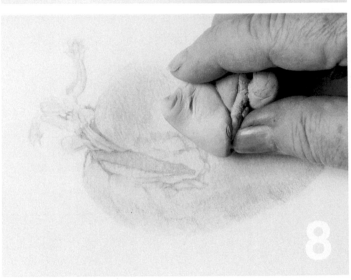

5 描圖紙覆在一開始的畫紙上,接著畫上發芽的部分。當嫩芽生長時,皺摺處會被迫打開且繼續開裂。對於已改變形狀的果實,原本圖畫中的果實底部依舊相同,但是上半部已經往上移,而且右邊有點要腐爛的感覺。

6 用非常尖的鉛筆以寫字姿勢握筆,輕輕畫出開口處的薄膜碎片,在新生芽的下方和周圍加上陰影。當瓜上的斑點和磨損持續出現,它的個性也逐漸浮出。

7 以削尖的鉛筆畫出在右邊更多腐爛的部分。用軟橡皮再按壓出多一些反光。

8 用軟橡皮柔化明顯的線條,做出平滑的色調。讓表面上的皺紋更清楚,加深兩塊最深的陰影區。嫩芽上面的細節用削尖的鉛筆帶出。

小枝條

一段日本丁香（*Syringa reticulata*）的萌蘗枝條
鉛筆和紙
2 × 6 inches [5 × 15 cm]
© 羅蘋・A.・潔絲　Robin A. Jess
完成所需時數：3 小時

1　細長的圓柱體是這段小枝的基礎，它也是莖和根的基礎。將圓柱體從上到下 2、1、4、3 的色調順序記在心裡，來紀錄這段小枝的色調。

2　要在如這小枝一般單純的素材上創造出趣味點，畫出細節是必要的，畫上這些迷人的小物件，像是葉痕和布滿小點的皮孔。儘管表面是有質地的，還是必須維持由明暗所表現出來的形狀。

木蘭花枝條

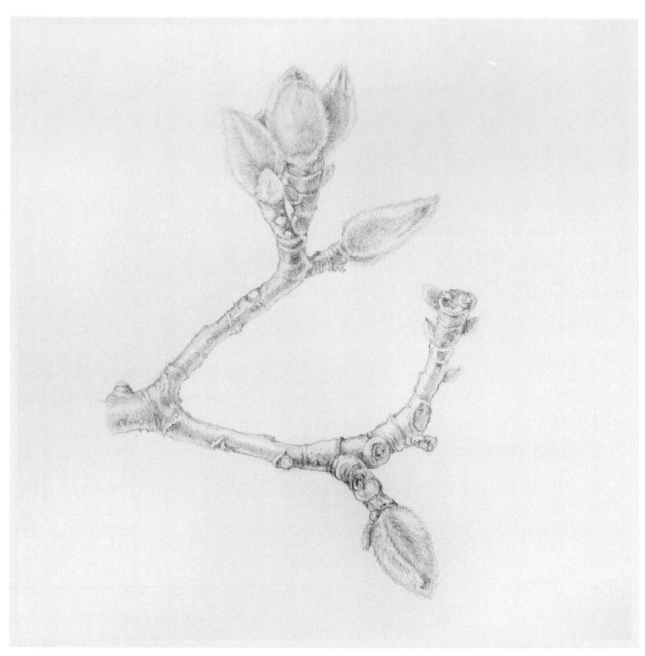

二喬木蘭花（*Magnolia × soulangeana*）**枝條**
鉛筆和紙
6 × 6 inches [15 × 15 cm]
© 羅蘋・A.・潔絲　Robin A. Jess
完成所需時數：5 小時

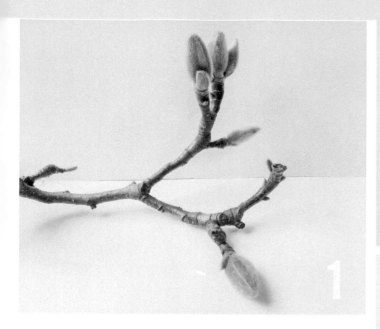

1　木蘭的花芽在秋天就開始生長完全，等到春天才開花。這枝從樹上掉下來帶有新芽的枝條是個可愛的植物素材；枝條是優雅彎曲的圓柱體，頂端則是帶有披毛的錐形芽。

2　在描圖紙上畫好線稿，描準線是用來對齊各個不同方向生長小枝的位置。重要的是要能捕捉到這段枝條的姿態，因為這是最一開始吸引我注意力的地方。

3　儘管如此，我覺得中間有太多負面空間。剪下描圖紙上的線稿，重新安排下方枝條的位子，畫出最終的線稿再轉描到熱壓水彩紙上。

4　轉描完成後，用工程筆和 HB 筆芯畫出枝條圓柱體的色調，仔細地保留顏色較淺的地方以及 1 號色調的範圍，加深枝條和芽鱗痕周圍的區域。

5　畫上淺色線條，並利用軟橡皮捏成細細的繪圖工具沾黏出高光。在樹皮和短枝上用削尖的鉛筆加入小細節，並用淺色線條畫出毛茸茸的芽。注意這柔滑的毛會看起來柔軟，是因為邊緣的筆觸非常淺，並沒有使用強烈的線條。

鉛筆畫
蘊含的顏色

以黑白的形式進行創作時，你必須思考到光源打在素材上與其顏色所產生的色階。在這裡，霍華·戈爾茨在每顆椒上都呈現出完整的色調，同時也傳達出每一顆椒的顏色。

在這堆椒裡，戈爾茨使用工程筆搭配 4H、2H、H 和 F 筆芯，加上 2B 與 4B 鉛筆。他以最小力道畫出一系列從平行線到橢圓線的筆畫，以不同的方向疊層出不同色調。這些椒從 6H 鉛筆的輪廓線開始，接著用 2H 筆芯釐清全部的色調和陰影區。慢慢以 H 和 F 筆芯將這些區域繪製成形，並調和各個色調。用 2B 到 4B 鉛筆完成最黑的區域和細微的線條。紙筆主要是用在投射陰影的區域。這幅畫主要是以 F 筆芯繪製。

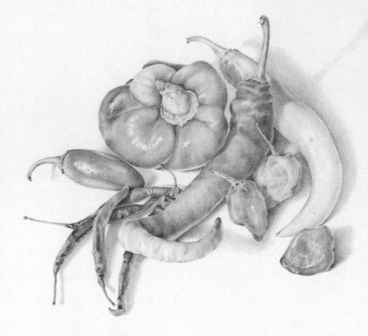

各種辣椒和中華辣椒
鉛筆和紙
10 ½ × 11 inches [26.25 × 27.5 cm]
© 浩爾·戈爾茨　Howard Goltz
完成所需時數：24 小時

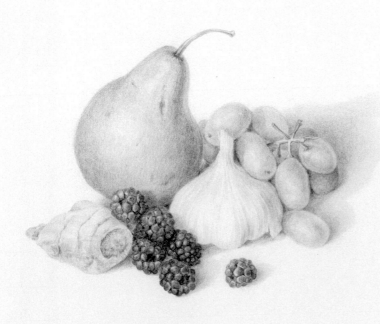

凱蒂·萊尼斯在她的畫作上只用 HB 和 2B 鉛筆。從淺色大蒜上的膜質外皮到中等色階的葡萄、薑和西洋梨，再到深色的覆盆子，所有的色調都是由改變力道和在最深的區域疊上多層鉛筆線條而來。使用過重的力道快速地加深色調會使筆跡產生光澤，如此一來，可能難以再疊上更多層鉛筆線條。然而，如果色階的建立是以較輕的力道多層疊加，可以達到微妙且豐富的色階。

薑、西洋梨、覆盆子、大蒜和葡萄
鉛筆和紙
6 × 9 inches [15 × 22.5 cm]
© 凱蒂·萊尼斯　Katy Lyness
完成所需時數：24 小時

螺旋和對角線紋樣存在於整個植物世界中。顯而易見的如針葉樹毬果的結構；錯綜複雜的如羅馬花椰菜（Romanesco broccoli）的多重螺旋。接下來的例子將會示範如何觀察和紀錄這複雜的紋樣，並建立出清晰且簡潔的方式來完成作品。

畫螺旋和對角線紋樣

講師：凱莉·雷希·拉汀 Kelly Leahy Radding

茶花

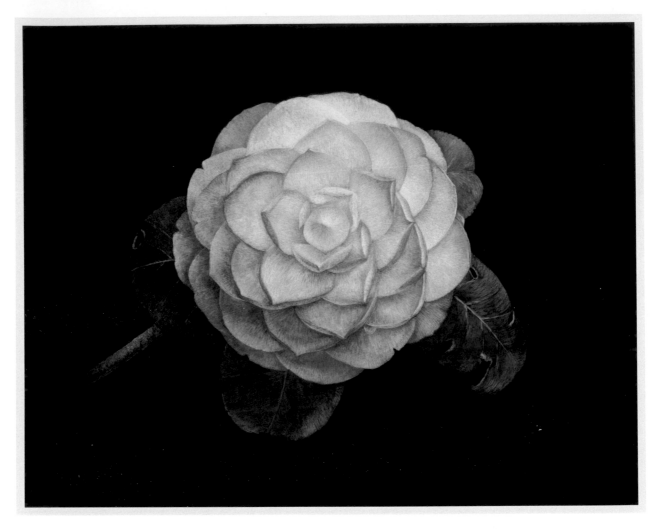

費波那契的茶花
膠彩和畫板
10 ½ × 12 inches [26.25 × 30 cm]
© 凱莉・雷希・拉汀 Kelly Leahy Radding
完成所需時數：40 小時

材料（打草稿用）：描圖紙；素描本；含 2H 筆芯的工程筆；自動鉛筆；
彩色筆；黑色橡皮擦；白色橡皮擦；尺；分規。

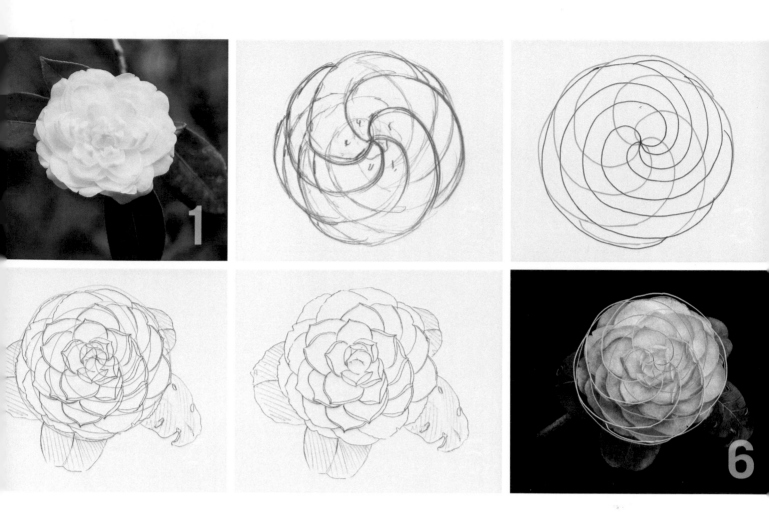

重瓣茶花的花瓣是以螺旋狀排列。從在描圖紙上畫出螺旋開始，接著描繪出花朵的外部尺寸，這朵花有五個順時鐘方向的螺旋和五個逆時鐘方向的螺旋。

素描出螺旋圖樣。從花朵的中心開始，近距離觀察到花瓣的排列為順時鐘。接著用淡一點的線條畫出逆時鐘的螺旋。

修飾在描圖紙上的螺旋（在畫出你自己滿意的圖畫前，可能會用上好幾張描圖紙）。用不同顏色的彩色筆標示出順時鐘和逆時鐘的螺旋。

用自動鉛筆與在步驟 3 畫出來的螺旋圖樣，開始繪製花瓣，仔細觀察這些花瓣在螺旋圖樣中的配置。注意花瓣間的重疊方式，並記下不全然位於螺旋圖樣裡的花瓣。根據你的觀察結果調整圖畫。

用疊加描圖紙的方式，持續修改圖畫，直到得到一張最終的線圖。

這是最後完成的作品，表面疊上螺旋圖樣。

紅杉毬果

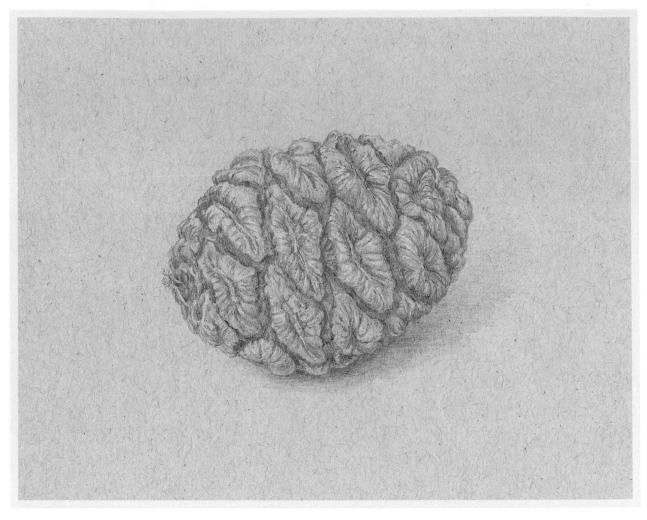

紅杉毬果
膠彩和畫板
© 凱莉・雷希・拉汀 Kelly Leahy Radding
完成所需時數：6 小時

在色紙上作鉛筆畫的好處是能利用紙張的色調，作為畫中的明度階層之一。
毬果所屬的明度是位於明度階層的較暗端，是一個以色紙作畫最佳的素材。

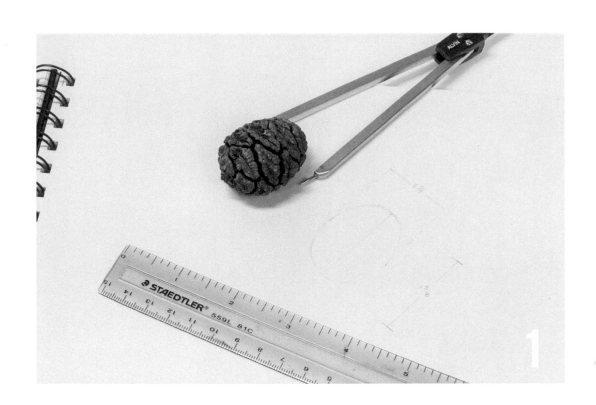

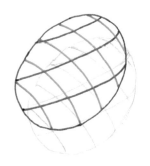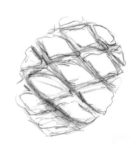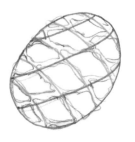

紅杉毬果上的螺旋紋路可以做為畫圖的導引。毬
果上具有閉合或打開的鱗片。畫出毬果的形狀和
大小。為了畫出與實體相同大小的圖畫，可利用
尺或是分規測量毬果。

從毬果形狀和對角交叉線分區開始，接著速寫上
面的鱗片。鱗片之間的空隙是線條交會的地方。

確認從這個角度上，毬果上可見的鱗片數符合畫
出來的空隙數。將草稿當成大略的指引，仔細觀
察毬果並且修改細節。

朝鮮薊

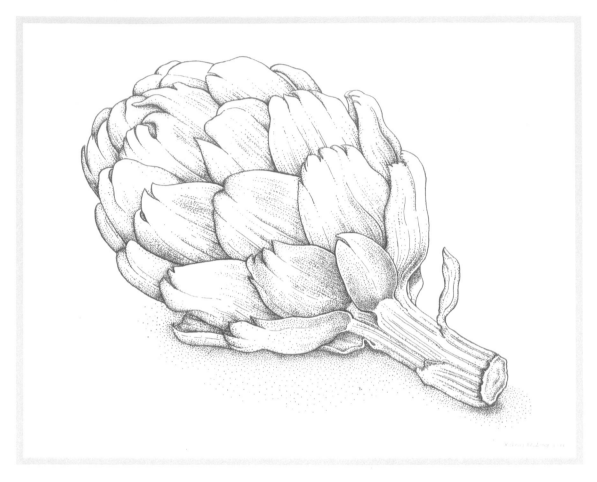

朝鮮薊
墨水筆和紙
5 × 6 inches [12.5 × 15 cm]
© 凱莉・雷希・拉汀 Kelly Leahy Radding
完成所需時數：20 小時

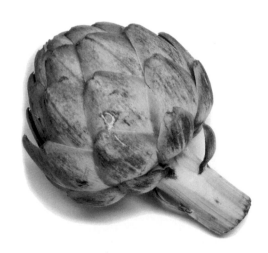

朝鮮薊也具有螺旋和
交叉的線條。

1 先使用工程筆畫出分區輪廓，接著找出對角線畫出定位圖。

2 使用這張定位圖作為指引，以不同顏色標註順時針（以綠色表示）和逆時針（以紅色表示）螺旋，接著開始用工程筆在交叉線交會的空間畫上苞片。

3 持續修改線稿直到完成。現在你可以依據這張線稿，用選擇的媒材畫出成品；範例是使用沾水筆和墨水。

4 這個尋找素材紋樣的方法可以用在多種具有螺旋、對角線幾何形狀的鱗片和花瓣的主題，比如鳳梨和頭狀花序的向日葵。即使僅僅是在素描或繪畫中暗示出此紋樣，先畫出供遵循與參考之用的紋樣素描仍然有幫助。

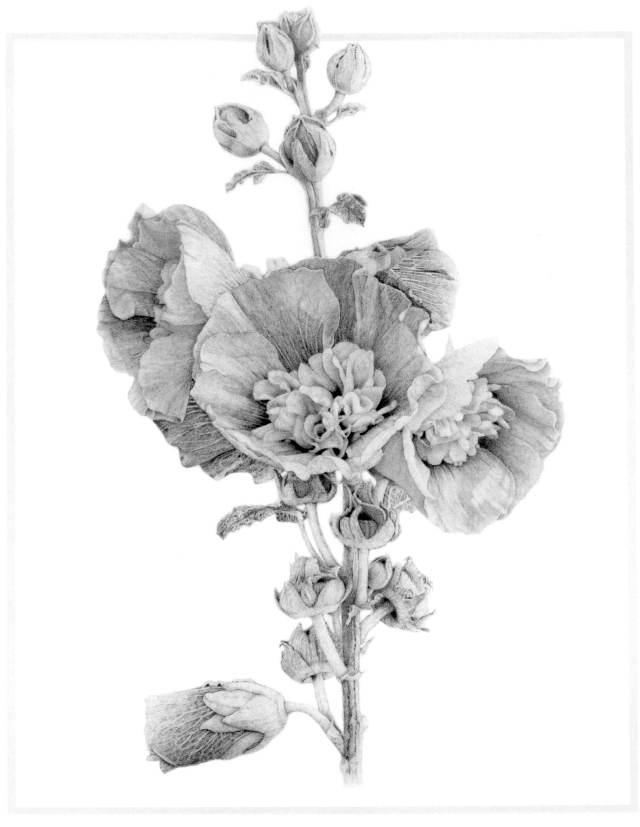

蜀葵(*Alcea rosea*)　鉛筆和水彩紙　14 × 9 inches [35 × 32.5 cm]　© 梅麗莎‧托伯 Melissa Toberer
完成所需時數：200 小時

材料：尺；工程筆以及 2B 與 4B 筆芯；4H 鉛筆；軟橡皮；磨芯器。

ADVANGED
TUTORIAL

從基本的形狀開始，梅麗莎·托伯示範用鉛筆畫出
複雜的花序。她在基本草圖裡將芽和花朵準確地配
置在莖上，作為後續鉛筆畫的根基。連續一層層的
疊加鉛筆圖層，加強明度與細節。使用鉛筆和橡皮
等簡易的工具，就能達到完整的色調範圍。

用鉛筆畫出多朵小花

講師：梅麗莎·托伯 Melissa Toberer

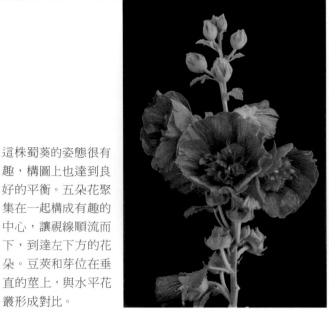

這株蜀葵的姿態很有趣，構圖上也達到良好的平衡。五朵花聚集在一起構成有趣的中心，讓視線順流而下，到達左下方的花朵。豆莢和芽位在垂直的莖上，與水平花叢形成對比。

1 　在草稿紙上完成初稿。從標本和照片中測量尺寸，接著畫出指引線和邊界外框。以粗略的姿態素描畫出基本形狀和角度。之後再依照花、莖和芽的外框細修形狀。

2 　完成初稿的過程中，可以用尺檢查螺旋之間的準確性。

3 　準備轉描草稿，先在草稿紙的背面塗上 4B 鉛筆。如果需要的話，可以以將草稿放在燈箱上或是貼在陽光照射的窗戶上，比較能夠看清楚畫上的線條。

4 　用非常尖銳的 4H 工程筆把圖畫轉描到熱壓水彩紙上。使用足夠的力道，讓線條在轉描後還看得到，但不能在水彩紙上留下凹痕。

5 　從左邊的花朵開始，用 2B 工程筆大致畫出暗色的區域。圖畫裡大約有百分之八十是用 2B 工程筆完成的，暗色調是由鉛筆輕輕疊上數層而得。下筆力量不能太強，否則會拋光表面，難以加上後續的疊層。

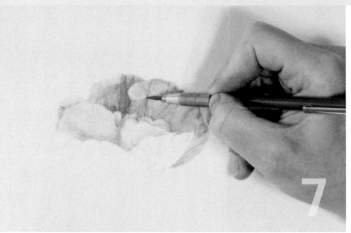

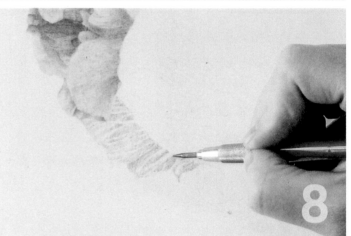

6　小心加上陰影處的細節和質地，使明度的轉變均勻且漸進。避免畫出銳利的線條，任何看起來像是線條的筆畫，都應該以多條細小的短線描繪。

7　繼續加上鉛筆疊層，直到達到正確的明度。旋轉畫紙成上下顛倒或是橫放，可幫助看出之前沒注意到的形狀或明度不準確的地方。

8　花瓣背面的脈紋比較明顯。聚焦在淺色脈紋周圍的深色形狀，畫出這些陰暗的區域，而不是突起脈紋的線條。

9　以軟橡皮輕壓每一層鉛筆層，創造出質地和明度上的變化，同時也能暗示花瓣的透明感。用軟橡皮輕壓可以柔化任何不協調的線條，也幫助融合鉛筆疊層。

10　在疊加上多層鉛筆線條且達到豐富的質地後，進一步修飾脈和陰影區塊。強調淺色脈周邊的深色區域，這些陰影可以用非常細小的點或是短線來加深。

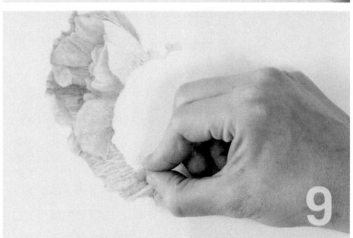

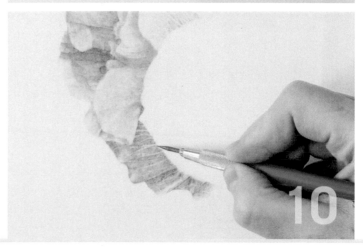

11 陰影、高光和脈的走向經常是依著皺摺的輪廓與花瓣的摺痕，因此要仔細準確地描繪出它們在植物上的樣貌。

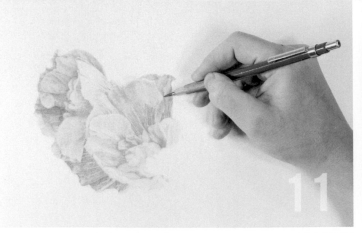

12 在最亮的高光區加上少許鉛筆圖層，使該區域的色調顯得均勻。接著用軟橡皮打亮，只留下一點鉛筆圖層的痕跡。

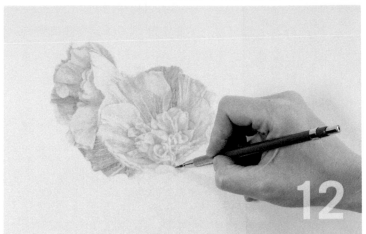

13 利用稍大的力道和晃動的運筆，或是近似潦草塗鴉的動作來疊加鉛筆層，像在畫細小的 z 字形，表現出葉片上較粗糙的質地。

14 運用圓鈍筆尖與側鋒，而不是削尖的筆尖，暗示出花芽和果莢毛茸茸柔軟的樣子。當你在表現這一類柔軟的部分時，可以疊加極小的橢圓或是圓形筆畫。

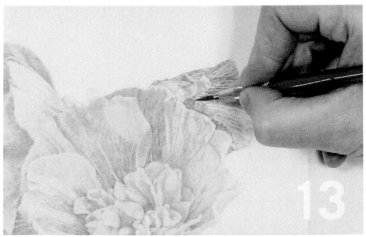

15 用非常尖的筆尖畫出深色線條，代表花梗邊緣上的毛。接著，在周圍的區域加上陰影，創造出花梗上有細小白毛的視覺效果。

16 檢視整幅畫的構圖，加上更多細節，以及花朵相互交疊處較黑的陰影。以 2B 筆芯檢查和微調整體明暗度。

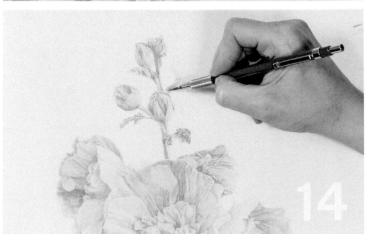

17 以 4B 筆芯加強深色陰影。多加一些下筆力道，可以畫出極致的純黑色。以這種方式增加明度變化的幅度，可以凸顯花朵中心、發育中的果莢與花梗的完整立體感，也可帶出前、後景之別。

18 用軟橡皮帶出最後的高光區並將邊緣整理乾淨。

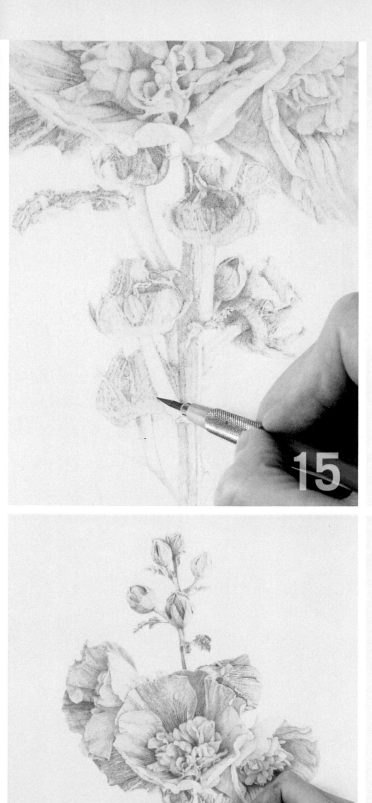

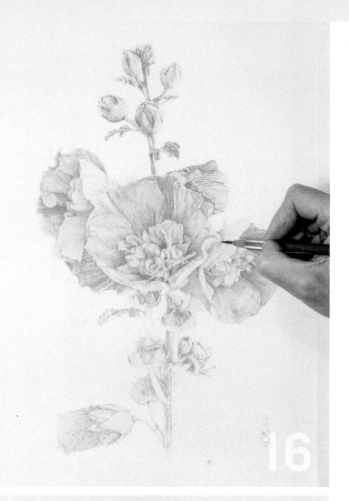

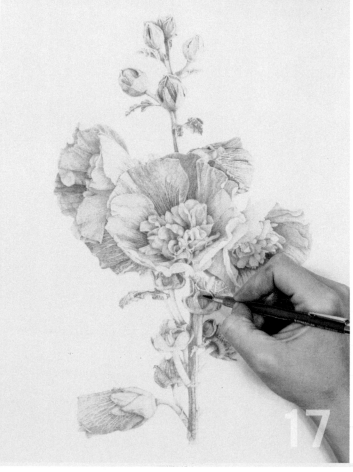

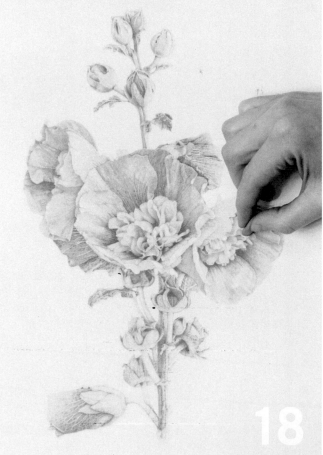

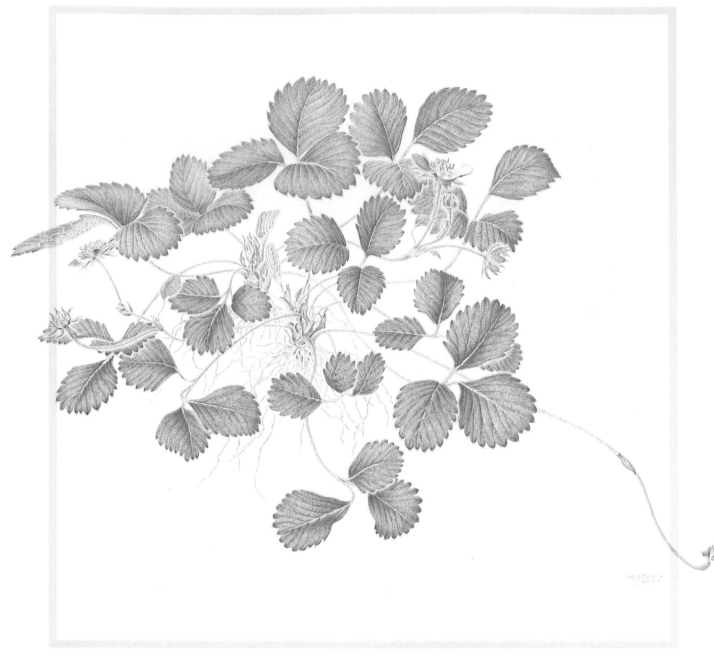

紅花野草莓 ' 口紅 ' *Fragaria* 'Lipstick'　鉛筆和紙　© 瑪莎・G.・坎普 Martha G. Kemp
完成所需時數：90 小時

材料：附固定器的桌上型磨芯器；手持式磨芯器；白色橡皮擦；低黏性噴修膠膜；萬用黏土；
美工刀；筆型橡皮擦；含有 3B、B、2H、H、HB 和 F 筆芯的工程筆；極細防水簽字筆；
排刷筆；無酸雙層布里斯托平板紙（plate-surface 2-ply Bristol paper）；皮紙表面雙層
布里斯托紙（vellum surface 2-ply Bristol paper）。

ADVANCED
TUTORIAL

畫一幅複雜的草莓鉛筆畫是項挑戰。首先，仔細描繪構圖：葉片和花朵從根團中長出，以及從葉片的鋸齒緣到脈紋的特定細節。隨著繪製過程，畫家示範了數種以鉛筆傳達植物特性的方法，以及一些修正和去除鉛筆痕的方式。

從根到莖描繪植物

講師：瑪莎・G・坎普　Martha G. Kemp

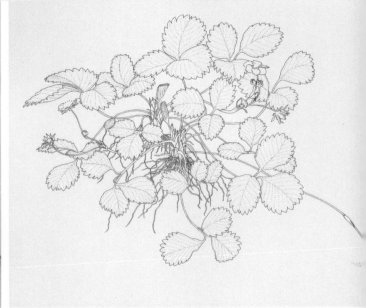

Fragaria 'Lipstick' 紅花野草莓 '口紅' 是一種觀賞用草莓，在這個花盆裡有兩株植株。

1 測量標本並且在皮紙表面布里斯托紙上輕輕註記標本的長和寬，接者用 F 鉛筆畫下姿態素描。當整株樣本都以線條正確描繪完之後，加上細節，以防水簽字筆描一遍線條。接著擦掉所有的鉛筆痕跡，將墨水線稿複印到描圖紙或是最薄的影印紙上，讓燈箱光源能夠穿透紙張。

2 把複印的線稿放在乾淨的布里斯托平板紙下方，以膠帶輕輕將線稿貼在平板紙的背面；將這份畫紙放在燈箱上，圖畫周圍鋪上不要的紙片放置手臂並保護畫紙。使用 F 筆芯的工程筆非常輕地在平板紙上描出線稿，如果需要，可參考原始線稿。

3 將描好的畫放在夾板上，用長尾夾、大鐵夾和大橡皮筋將襯紙條固定在畫紙上，僅空出要作畫的區域，在繪圖的手下方放上另一張襯紙條，視需要移動它，不讓手直接壓在畫紙上。在畫不同區塊時就要重新調整襯紙條位置。

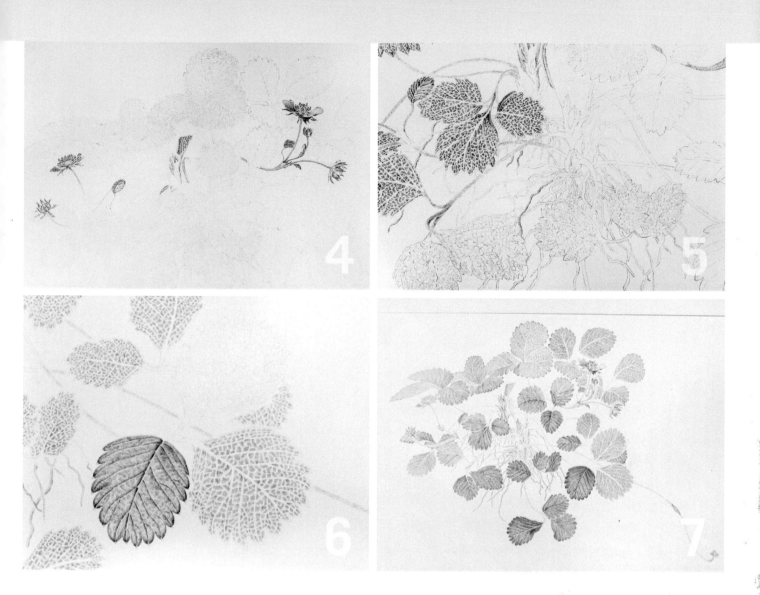

先畫花朵，因為它們變化的最快。用削尖的鉛筆描繪雄蕊，接著描繪萼片與花瓣，注意保持所有的部位清楚且對焦。使用磨平的鉛筆尖描繪在花瓣和花梗上顏色均勻的區域。

輕輕地在葉片上加上細線，釐清葉脈。這些線條將會成為替最細葉脈之間的綠色區塊打上陰影的地圖。用扁平筆尖開始在所有細小如馬賽克般的綠色區塊上打陰影。所有綠色區塊都應該由代表微小細脈的白色區間分隔開來。

這裡是畫葉片的各個階段：細微的線條（中間，幾乎看不見）、似馬賽克的階段（左邊以及右下的單葉）、用扁平筆尖畫出與側脈平行的長筆觸，進而融合小馬賽克區塊，並描繪出中肋與側脈的陰影邊（在中間最深的葉片）。在葉脈的高光側邊保留狹窄的白色線條。所有的葉片都以同樣方式繪製。

這張圖呈現所有區域的各種明暗度。一開始以寫字姿勢握筆，畫上非常淺的線條和陰影，並且漸進地加深。在需要時，可將夾板轉向，以符合作畫最舒服的姿勢。

8 一幅畫中的筆觸和點是多變的。圖中的上排是用 F 筆芯畫出的筆觸和質感，從左到右分別是橢圓形、直線和卵形。下排是相同的筆觸和質感，但使用比較軟的 HB 筆芯。筆觸方向要跟隨植物外觀輪廓。隨時注意筆芯尖端的形狀是尖銳還是扁平，如果需要可以轉動筆桿到較尖的那一側。

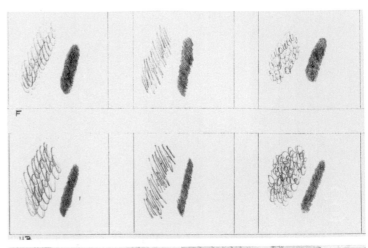

9 先暫停葉子的部分，開始著手畫根和葉片的基部。輕柔地畫上葉柄，因為它們之後會被細毛包圍，但是植株中心需要用削尖的筆尖畫，將焦距放在整個中心部位。

10 這裡，你可以看到植物中心的新生葉片。新葉的葉緣是披毛且邊緣模糊，因此可以使用扁平的筆尖描繪出柔軟的樣子。又因為全株植物披毛，可以在葉片交疊和葉柄交疊的邊緣留出白色的空隙，這些留白可在之後以削尖的 2H 筆芯加上額外的細毛。

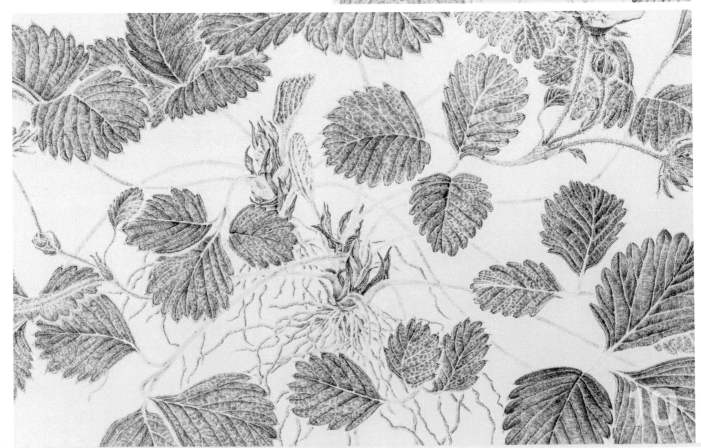

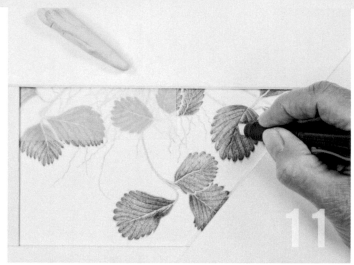

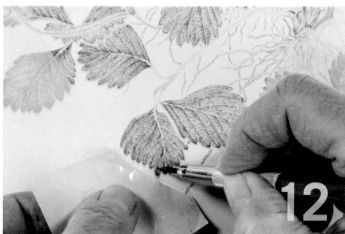

用美工刀將筆型橡皮擦的末端切成螺絲起子頭的形狀，邊緣扁平，在兩端帶有小尖角，可以擦掉或是黏起任何細小的區域。用剩餘的紙片清理筆尖，這樣就不會有多餘的石墨粉沈積在畫紙上，如果有需要，可以再裁切橡皮擦。你也可以用萬用黏土在選取的區域黏起石墨粉。

若要擦拭更細小的區域，可以剪下一小塊膠膜，並撕下一小角的背紙，把膠膜的邊緣輕輕地放在欲擦拭區，用鈍頭筆尖輕輕地隔著膠膜描畫該區域，接著小心地拿起膠膜。這個方法可以黏掉想修改的部分，如果沒有成功，再重複步驟。其他不經意擦拭掉的部分，再補上鉛筆。

仔細檢查圖畫，並用尖銳筆尖加上最後的細節，使葉脈更銳利；並整理需要更清晰的區域或是鉛筆石墨被擦掉太多的地方。

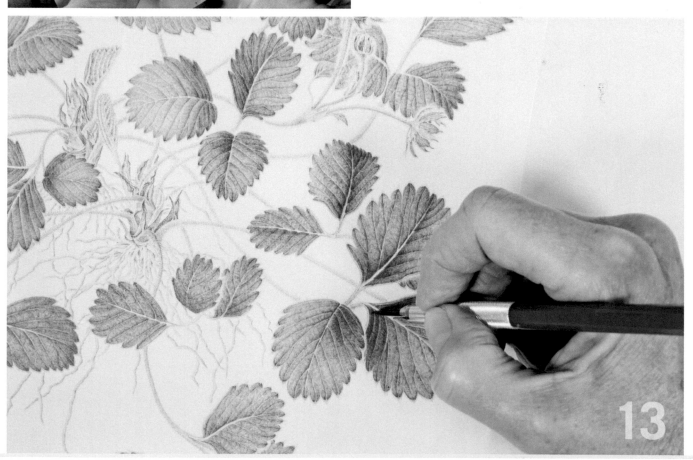

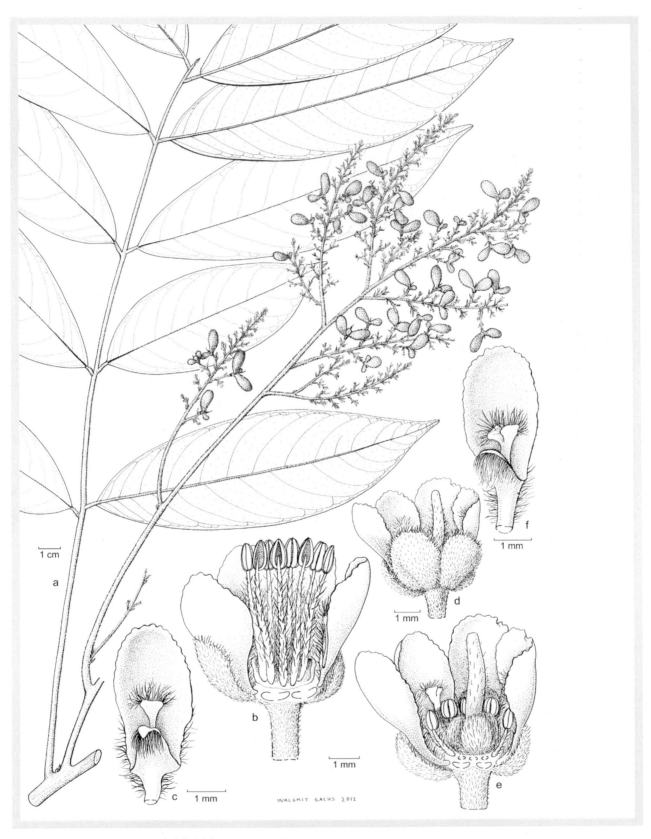

鱗花木 *Lepisanthes rubiginosa*　沾水筆和紙　14 × 9 ½ inches [35 × 23.75 cm]

© 安妮塔‧沃爾斯米特‧薩克斯 Anita Walsmit Sachs, 荷蘭自然生物多樣性中心（Naturalis）

沾水筆常與科學繪圖連結，這些頂尖的科學繪圖畫家都有令人佩服的精通技術。使用畫線、打點和橫直交叉平行線來表現逼真的立體感。沾水筆和針筆配合筆刷上墨，能表現出一系列的應用特色。植物畫家也會使用沾水筆、筆刷、墨水畫出植物的藝術感，拓展它們的繪畫媒材潛力，有時也會將墨水筆與其他媒材結合。

PEN AND INK

技巧和教學

墨水筆的技巧

基礎練習
講師：艾絲梅‧溫克爾　Esmée Winkel

畫家與插畫家在創作墨水畫時，都會使用傳統的針筆。針筆的筆頭有多種尺寸，可提供穩定的線條粗細，並且可以使用濃黑的墨水畫出純黑色的線條。艾絲梅‧溫克爾在本次教學中示範了畫線、打點和修復錯誤的基本上墨技術。

針筆的使用和保養

植物科學插畫家會使用到一整組的針筆，每個牌子的針筆都有自己的特質。針筆可畫出詳細、精美的植物插圖，並需要非常光滑、高品質的針筆用畫紙，例如布里斯托畫紙、極細目畫紙或製圖用膠片。避免使用帶紋理或紙質鬆散的紙，否則纖維會阻塞筆頭或使畫出的線條暈開，並使錯誤修復更加困難。

使用顯色、耐光和防水的優質墨水，乾燥後成深黑色，能使畫作的雜誌和書籍複製過程更加容易。在一段時間沒有使用後，一次性墨水匣中的墨水可能會在底部堵塞。筆可以平放保存，但是筆頭較粗的筆，例如 0.5 公釐或是尺寸更粗的筆，墨水可能會開始滲漏出來，因此試著將筆頭朝上筆直地存放。

在開始畫圖前，先用針筆在畫紙上練習幾筆，確保筆中的墨水流動順暢，不要拿針筆在紙上用力按壓，墨水應該會輕易的從筆尖流出。完成工作後就將筆蓋蓋上，並偶爾用水小心清洗筆蓋和筆頭。

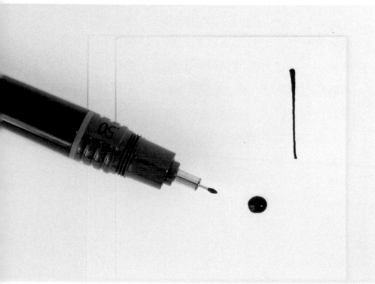

墨水會開始滲出，是因為一次性墨水匣中的壓力發生了變化，這通常會發生在當墨水匣快要用完並需要更換的時候。

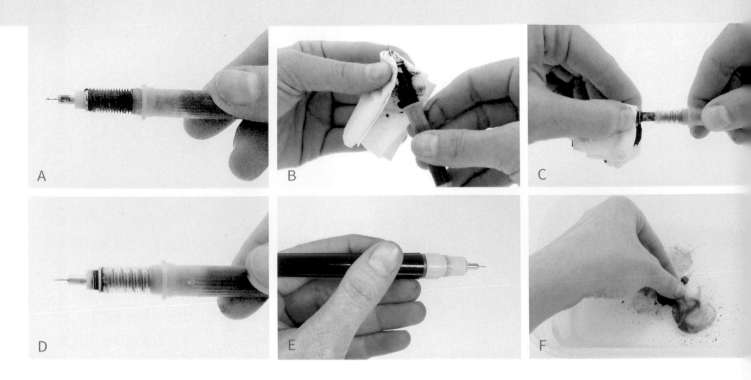

需要更換的舊墨水匣筆頭。（A）

一支裝好墨水匣的筆頭。（D）

在更換墨水匣時，用一塊布握住筆頭的塑膠區段，注意不要彎曲筆頭上的金屬筆尖。拉出墨水匣並扔掉（或再做其他利用），再將筆頭的塑膠基底在布上輕壓，清除漏出來的墨水。（B）

即使你不是正在用針筆畫圖，也應該定期持筆畫上幾筆，以防止墨水阻塞。如果筆不能馬上畫出墨水，請水平搖動讓筆開始出墨。（E）

再次用布拿起筆頭的塑膠區段，小心裝上新的墨水匣。（C）

如果筆似乎堵塞了，試著將筆尖放在溫水裡，然後在水中小心地快速涮動。（如果水溫太高，塑膠部位可能會融化。）（F）

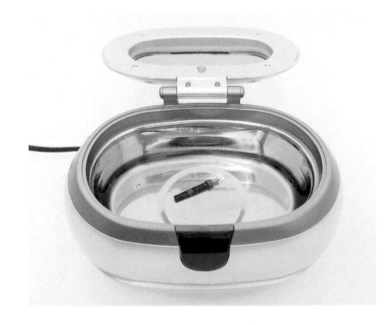

疏通筆中墨水的最佳方法是把筆尖頭放進超音波清洗槽中。高品質的清洗槽可能很貴，但你也可以使用較平價的機器，比如珠寶清潔器。只需將筆頭放進清洗槽裡（添加少許洗碗精會有所幫助），然後啟動電源，直到筆頭清理乾淨為止（只需一分鐘左右）。

基本上墨技巧

右撇子

要畫出平滑的直線，對大多數畫家來說，從上往下畫，而不是從下往上，且朝向自己的畫線方向通常會比較容易。當運筆方向遠離手時，手常會因顫抖而畫出不穩定的線條（就像在右側線條底部看到的顫抖）。運筆方向朝著自己就表示必須經常轉動畫紙，以便從最能控制的方向畫出線條。

如果畫出來的線條顫抖，可嘗試用另一隻手扶著握筆的手，有助於保持線條穩定。

Nib 0.35 ——→ Nib 0.18

比起使用具有彈性筆尖的筆（比如鵝毛筆或毛筆），用針筆畫出具寬度變化的線條相對較為困難。從線條最寬處開始下筆，在需要的地方停筆，換成較細的筆，然後繼續沿著線條上墨。這條線是用 0.35 公釐的筆頭從左邊開始畫，但到了右側是以 0.18 公釐的筆頭畫出較細的線條。

點描技法可建構出體積、透明度、質感、顏色、紋理或是葉脈之類的細節。為了表達出體積，明暗的表現方式如同圖中正方形的左側，利用密集打點創造出陰影，較亮區域的點則較為鬆散。以系統性、一致的方式打點，否則圖畫將顯得雜亂無章，或是可能出現不想要的質感。

要表示出明暗，可以將點以直行排列，依序點出後續的直行，點和點之間的空間越來越多，逐漸完成這個區域。從暗到亮的轉換越平順，產生的立體效果就越好。儘管黑白插圖的複印效果很好，但打太多點或點太小時，可能會印成一塊深黑色。

表現透明度時，可在圖畫的透明區域打上一層均勻分布的點。至於陰影區中的有色紋樣，可先建立出體積，然後再打上一層均勻分佈的點來描繪有色圖案。

打點時，保持垂直的握筆姿勢，這樣畫出來的圓點才不會變成頓號。使用大於 0.25 公釐的筆頭畫圖。定期後退幾步檢查線和點是否留有適當的空間，或是使用影印機裡的減低黑白對比功能來複印檢查。若作品會縮小印刷，就盡量少用 0.18 公釐（或更細）的筆畫線和點，唯一的例外是通常會用 0.13 公釐畫上細毛和其他微小的細節（如腺點）。

不使用點描，而是用一連串平行線畫陰影（稱為細線法），也可以表現出體積。左邊的線條呈現出單一色調；右邊的線條表現出從暗到亮的陰影變化。細線法的畫畫速度比點描快得多，但是每一行都畫得與上一行平行是很困難的，而且從暗到亮的轉變也不能像打點一樣平順。細線法對某些葉片的效果很好，但對精緻的花瓣就效果不佳。

可使用手術刀片修正錯誤，但需格外小心。手術刀片非常鋒利，外科醫生通常用它們來切出開口，因此在操作時要非常小心。它們有各種形式和大小，由於刀片非常鋒利且略微彎曲，因此有助於去除畫紙上的錯誤。

畫錯時，先畫上正確的線條，接著用手術刀片刮除錯誤。之後，畫紙的表面會因此損傷，很難再畫出平順光滑的線條。

正在修改錯誤時，可使用刀片的長邊，而不是尖端。使用尖端會更加破壞畫紙，並容易造成大洞。有時在擦除鉛筆稿時墨水還沒完全乾，因而弄髒整個畫面。要修復髒污處，先在已弄髒的線條上重新上墨，等墨水完全乾後，再刮除髒污。

墨水筆線條的特性

講師：德瑞克・諾曼　Derek Norman

當要著手進行墨水筆畫時，先考慮想呈現的線條特徵。針筆畫出來的整體個性或外觀會與傳統沾水筆不同。

針筆的主要優勢是畫出來的線條寬度一致。這個特性有好有壞，取決於想要畫出怎樣的作品。其他顯著的優勢是容易使用（非常便於點描法）和畫出細節的能力——特別是在細小的點，像是 0.13 公釐或 0.18 公釐。

沾水筆憑藉其設計和筆頭彈性，具有能在同一筆劃內畫出細線或粗線的優勢。膨大的線條是沾水筆技術的一部分，通常被認為更具有表現力。

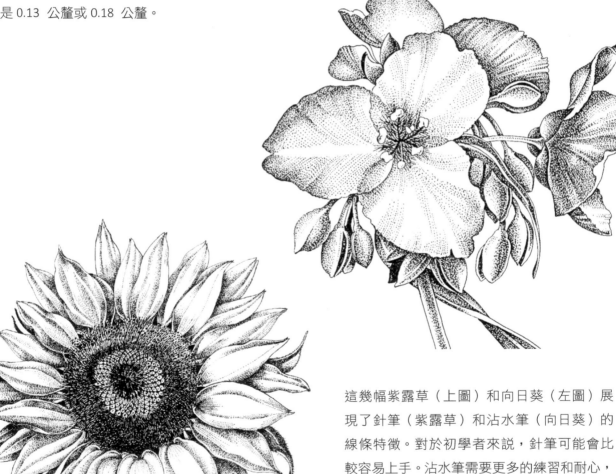

這幾幅紫露草（上圖）和向日葵（左圖）展現了針筆（紫露草）和沾水筆（向日葵）的線條特徵。對於初學者來說，針筆可能會比較容易上手。沾水筆需要更多的練習和耐心，才能熟練控制其細微差別和各種筆頭的特性。兩種類型的筆都各有特殊的地方，比如沾水筆會有墨水漬、針筆容易乾掉，但所有筆都需要一貫的保養手續。

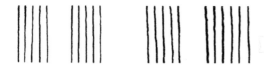 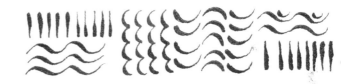

左圖中，比較 0.18 公釐針筆和 0.25 公釐針筆（左側）與筆尖 102 號和筆尖 22 號的沾水筆（右側）畫出來的直線。右圖中，比較 0.18 公釐和 0.25 公釐針筆與筆尖 102 號和筆尖 22 號的沾水畫出來的曲線。一旦掌握了這些技巧，就可以在同一幅畫中單獨或組合使用。

這些或粗或細，睫毛狀或膨大的線條範例是使用筆尖 102 號畫出來的。每種類型或尺寸的筆尖在施加壓力時，會有不同程度的彈性，因此所畫出來的膨大線條會依不同筆尖而有所不同。

這些或粗或細，睫毛狀或是膨大的線條範例是使用筆尖 22 號畫出來的。

取一個頂針大小的容器，使用滴管填入品質佳的防水黑色繪圖墨水，並妥善固定以防止溢出。將筆尖浸入容器開口邊緣以下，讓筆尖沾上墨水。繪圖時，偶爾擦去筆尖上多餘的墨水。在存放沾水筆之前，需用少許溫水清潔筆尖並仔細乾燥。

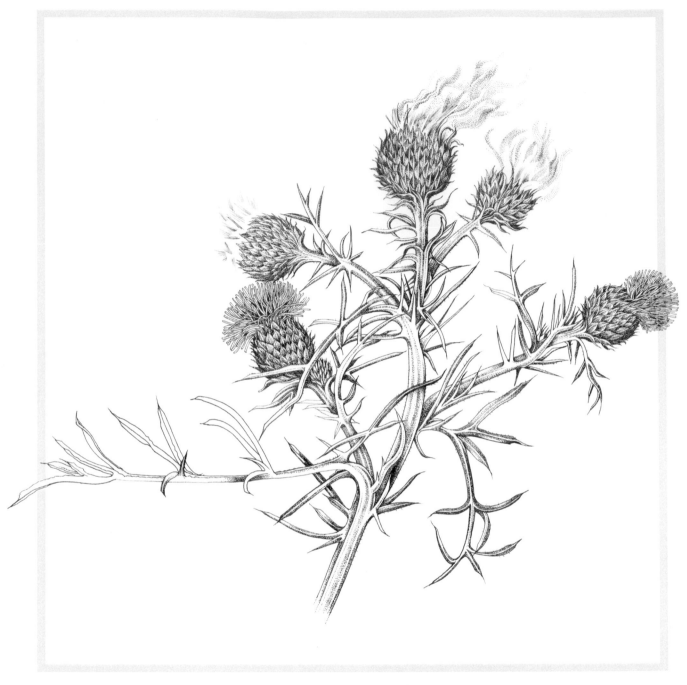

沙丘薊 *Cirsium pitcher*
沾水筆和布里斯托畫紙
9 × 11 inches [22.5 × 27.5 cm]
© 德瑞克・諾曼 Derek Norman
完成所需時數：75 小時

材料：軟橡皮；含 HB 與 2 H 筆芯的工程筆；分規；沾水筆桿和筆尖（Hunt 512、22 及 102）；
針筆（0.13 公釐與 0.25 公釐）；尺；黑色防水繪圖用墨水；針筆用繪圖墨水；磨芯器；16 × 21
英吋（40 × 52.5 公分）畫板；布里斯托平板紙（雙層或四層）；放大鏡；廚房紙巾；製圖用膠帶。

德瑞克・諾曼示範了沙丘薊的繪製過程，從野外寫生到完成一幅沾水筆畫作品。沾水筆畫是根據完整清楚的鉛筆底稿；針筆用於想要線條粗細一致的地方，沾水筆則用在傾向有變化線條的位置。完成作品傳達出枝條上的尖刺、薊上帶種子的頭狀花序的重量和薊種子冠毛的空氣感。

畫出薊帶種子的頭狀花序

講師：德瑞克・諾曼 Derek Norman

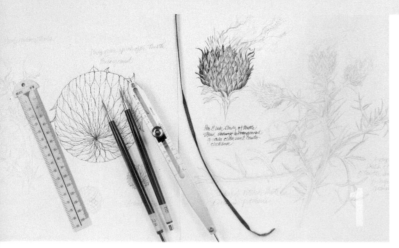

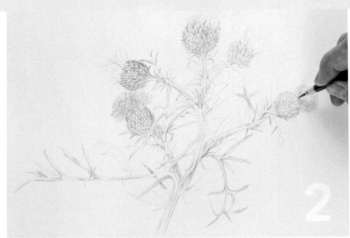

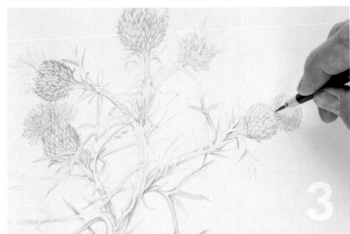

為了畫出主題植物的生命週期所有階段，田野素描是不可少的。在幾次探訪植物的過程中，畫下鉛筆稿並進行研究。當你在野外時，記錄下植物的尺寸，確定精準度，並繪製複雜的細節。回到工作室裡再畫出多種排列的草圖，完成喜歡的構圖。最後的定稿可以根據野外實際植物進行檢查，做任何必要的修改。

用鉛筆小心將定稿轉描到布里斯托極細目畫紙上，以乾淨而精準的線條勾勒出植物的細節，仔細轉描鉛筆稿是圖畫成功的關鍵。

用 HB 鉛筆輕輕增加一些色調，這些打上陰影的地方可以在畫圖的過程中作為上墨時的指引。

使用沾水筆筆尖 512 號或 0.25 公釐針筆畫上莖桿陰影側的輪廓和主要枝條。使用沾水筆筆尖 2 號或 0.13 公釐針筆將其它的輪廓線上墨，以最細的筆尖畫出細節（這裡使用的是針筆）。在使用沾水筆時，要練習畫長線並改變下筆力道，畫出由細到粗的線條變化。

用 0.13 公釐針筆或是 102 號沾水筆筆尖畫出精細、規則的點，增加景深、立體感和細節。確定墨水完全乾後，用軟橡皮輕輕按壓畫紙，除去墨水下方的任何鉛筆線，切忌摩擦畫紙表面，以免損壞圖畫與布里斯托極細目畫紙。

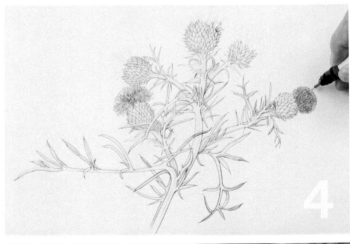

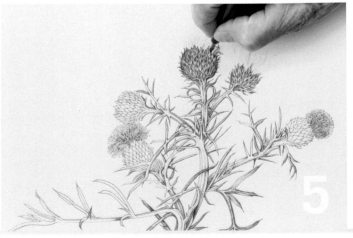

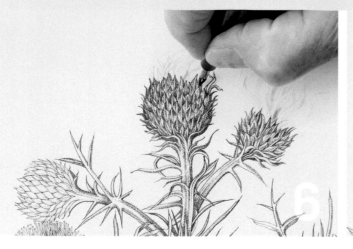

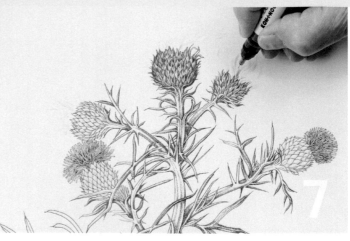

在這裡，使用沾水筆畫出總苞。線條只畫在苞片緣上，內部的細節是用點描方式。記得，沾水筆筆尖或針筆越細，畫出來的點就越細緻。注意沾水筆筆尖上的墨水量，免得墨水滴出。為了使葉片的某些部分看起來很明亮，在這些地方不打上點。

根據細節的需求和個人喜好，可以用沾水筆或針筆（圖中所使用的）打點。為了確保有良好、乾淨的圓點，以垂直的角度持筆。在莖上打點，表現突起的脊。練習這項技巧維持打點均勻。

透過用略過、點描，畫虛線的技法描繪出薊種子的冠毛（種子的傳播系統）。結合虛線與負面空間，產生輕柔且空靈的效果（參見106頁）。當墨水完全乾後，使用軟橡皮小心除去任何鉛筆筆跡。請注意這幅構圖的流動性，以及頂部輕盈的空氣感和底部的開放空間平衡了中央在視覺上較沉重、深色的頭狀花序。

編輯對於這幅沙丘薊畫的構圖講評：德瑞克・諾曼經常在畫作中留下未完成的區域，比如圖中左下角的葉片。他這樣做的目的之一是為了將觀者的視線引導到最能顯示植物細節並豐富視覺體驗的區域（通常是頂部）；另一個目的是讓觀者了解並欣賞繪製詳細的植物畫時所須遵循的各個階段。在這張薊屬植物畫中，他原本是想留下右下角的葉片為未完成的區域，卻因一通電話而分心，當意識到自己畫錯時為時已晚！然而，這個錯誤可以驗證：當想盡一切可能確保畫面能把視線朝上移動時，實際上是把視線往下拉。

金鯱 *Echinocactus grusonii*
針筆和紙
16 × 17 ½ inches [40 × 43.75 cm]
© 瓊・麥廿恩 Joan McGann
完成所需時數：130 小時

材料：藍色轉印紙；排刷筆；磨芯器；軟橡皮；含 4H 筆芯的工程筆；針筆（0.25 公釐、0.3 公釐和 0.35 公釐）；黑色繪圖用防水墨水。

ADVANCED TUTORIAL

從葉片或是莖特化出來的刺可能是最令人害怕的主題之一。在本教學中，瓊‧麥甘恩使用針筆，先畫出仙人掌的刺、花和稜的輪廓，接著利用點描和交叉線條表現形狀和體積。就連單一根刺也是用點描法，來表現圓柱狀的刺與在仙人掌莖上突起的不同角度。

描繪仙人掌的刺

講師：瓊‧麥甘恩 Joan McGann

金鯱（*Echinocactus grusonii*）具有亮黃中帶淺綠色的刺與花。它遍及美國西南部，栽培做為觀賞植物，但在其原生地墨西哥的伊達爾戈州卻是瀕危植物。畫作由幾株樣本組成，以空氣透視法繪製而成。

1. 用藍色轉印紙和 4H 鉛筆將初稿轉描到皮紙表面插畫板（vellum-finish illustration board），以 0.25 公釐針筆和針筆用黑色繪圖墨水描繪刺、花和植株邊緣的輪廓線。每一根刺的外框都是從基部開始畫到頂端後相交。

2. 透過細緻的點表現出深度、形狀和陰影，逐步畫出仙人掌。用 0.3 公釐針筆以幾乎垂直於紙張表面的握筆法打點，為了避免點出來的圖樣過於死板，可採重疊的畫圓方式打點。

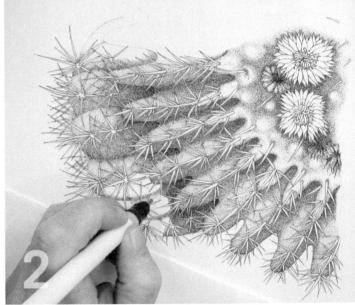

3. 在繪圖的最後階段，為花朵和植株如絨毛般的中心精細地打點。在刺的內部打點，可產生出圓形效果。以 0.3 公釐針筆加寬陰影裡的尖刺邊緣，以及大根刺較暗的側面。用 0.35 公釐和 0.3 公釐針筆進一步加深植株的形體和陰影。

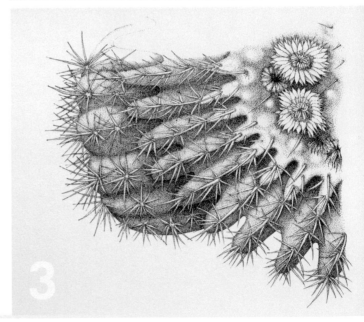

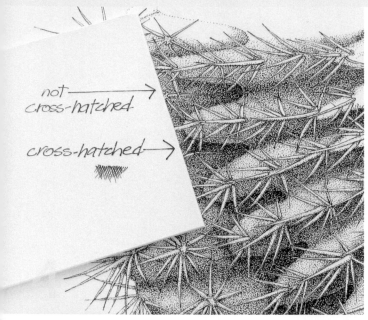

not
cross-hatched

cross-hatched

4 使用 0.25 公釐針筆和交叉線條，在最暗的區域中畫出帶紋理的黑色，而非只是用墨水整片填入。交叉斜線畫在點描圖層之上。線條從深色邊緣開始畫起，然後逐漸轉淡消失。如此，這個區域看不出使用了交叉斜線，卻能畫出更均勻的陰影區塊。

5 這是完成作品的特寫圖，點比較少的區域能從點密集的地方突顯出來。用非常淡的點畫淺色花朵，使它們脫穎而出；枯萎的花朵和花芽上的點較密集，因為它們的顏色不是那麼明亮。用橡皮擦擦去剩下的所有藍色轉描線。藍色的線條很容易看得出來，因此能將它們全部除去。

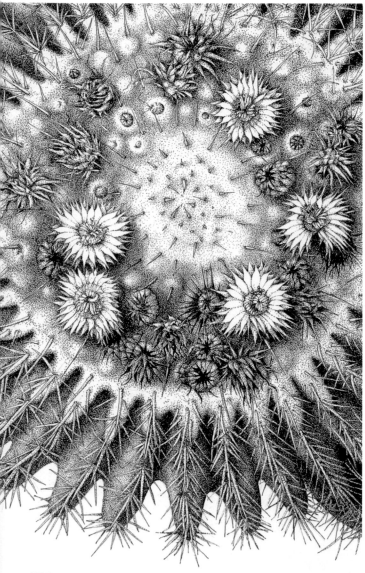

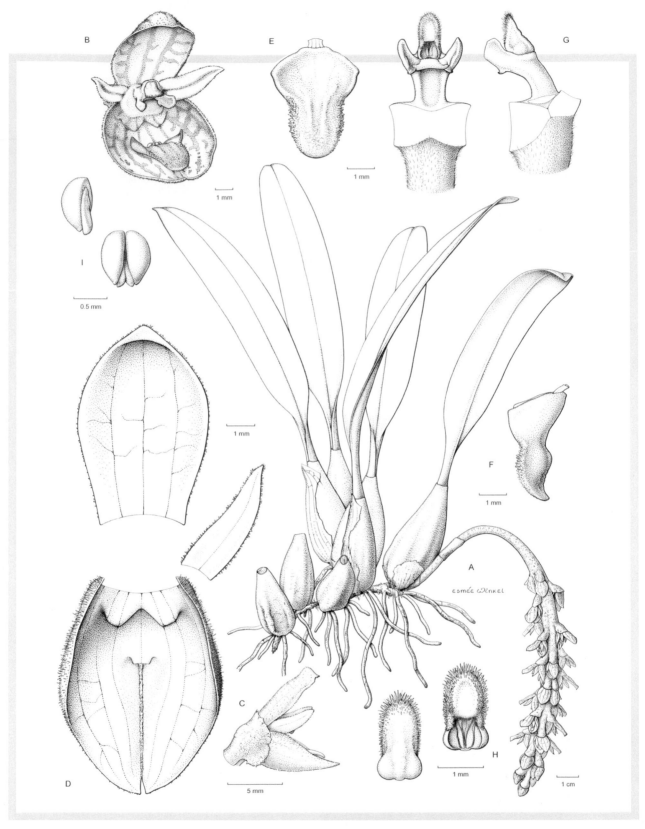

豆蘭屬植物 *Bulbophyllum* sp. aff. *ankylodon* 蘭科　針筆和紙　9 ½ inches [35 × 23.75 cm]

© 艾絲梅・溫克爾 Esmée Winkel 2013 ／為荷蘭萊登植物園（Hortus botanicus Leiden）的羅吉爾・范・菲赫特 Rogier van Vugt 繪製

註釋：A. 植物習性；B. 花；C. 帶有苞片的花，側面；D. 花被剖面；E. 唇瓣；F. 唇瓣側面；
G. 蕊柱，側面與正面；H. 花藥蓋；I. 花粉塊

完成所需時數：130 小時

ADVANCED
TUTORIAL

科學繪圖的目的是為了讓觀者理解畫中的物種。在
這個範例中，艾絲梅‧溫克爾利用針筆在平滑的畫
紙上繪製了一幅蘭花新種。在針對植物各部位繪製
一系列鉛筆畫後，記錄比例並配置構圖。整幅畫是
以線條和點描法繪製而成，接著以數位方式插入字
母和比例。

用針筆繪製科學解剖圖

講師：艾絲梅‧溫克爾 Esmée Winkel

材料：直尺／角尺；釐米方格紙；用在培養皿上的黑紙；培養皿與蓋子；解剖用鑷子；
經無酸處理的針筆用繪圖紙或畫板；描圖紙；素描紙；紙膠帶；高品質繪圖墨水；針筆；
手術刀片；白色橡皮擦；HB 鉛筆；70％酒精；具有投影描繪器的顯微鏡；透明膠膜。

科學繪圖記錄及保存有關物種的詳細資訊，並與研究成果一起發表在科學期刊
和植物誌上。科學繪圖中含有支持物種在系統分類上位階的重要資訊，因此，
科學繪圖並不只是植物的畫像，也呈現出該植物物種的特徵。

在本篇示範中，此豆蘭屬植物
（*Bulbophyllum* sp. aff. *ankylodon*）
是在荷蘭歷史最悠久的萊登植物
園中收藏研究的蘭花物種。此幅畫
是為仍在萊登植物園研究此標本
的羅吉爾‧范‧菲赫特所畫。

Orchidaceae, Bulbophyllum ankylodon, Indonesia Sulawesi.
Leid. Cult. 2005210 ; Hortus botanicus Leiden. A.v. Vugt
Habit from living specimen
Dissected flower from spirit collection

Image size: 14.2 (H) x 9.3 (W) inch

科學繪圖作品應該大於印刷的複印尺寸，但通常不會超過兩倍。記下植物的學名、採集編號，是乾燥標本還是浸液標本（泡在酒精中）或新鮮的樣本、亦或是模式標本（用來描述新物種科學特徵的標本）、正模式（由命名科學家使用並指定的單份標本）、或其他類型的標本，例如副模式標本、複模式標本，或等價模式標本。

首先，盡可能多研究幾份標本。有必要花大量的時間徹底研究植物的形態、姿勢和細節，以及與關係密切的物種不同之處。盡可能與提出製圖要求的科學家多次討論，注意不要以任何不必要的方式損壞植物。

在速寫植物的習性（植物的整體生長結構）時，先畫出基本的粗略線條，並決定某些細節的方向性，比如葉子、花序或果序（或同時包含兩者）。精確地測量各個部分，並將圖稿從概略的草圖繪製成更多細節描述的圖稿，接著開始加上陰影、毛、腺點和其他重要特徵，完成繪圖。最後標上比例尺。

研究花序是從植株的哪個位置生長、如何生長。尋找並計算可能的苞片、小苞片和花朵，如果可行的話，測量花梗和花序軸的長度與厚度。在這個例子中，花序上有 28 朵花著生在非常厚的花序軸上。記錄花朵的開花方向是朝上、水平還是朝下，並記下任何特別的地方。

取下一朵花放在顯微鏡下觀察，這時顯微鏡上加設的投影描繪器會很有用。投影描繪器能夠用來同時觀察植物材料與畫圖，並能輕鬆地使用釐米方格紙精確測量各個部位。從各種角度繪製花朵的草圖。一旦開始進行解剖，就沒辦法回到完整花朵的步驟。記得納入比例尺。

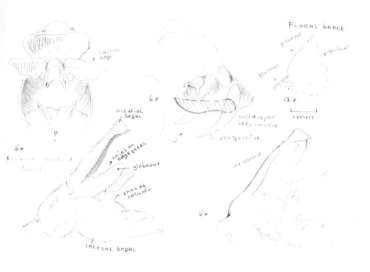

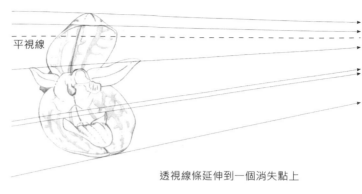

平視線

透視線條延伸到一個消失點上

6　解剖花朵並速寫花朵的每個構造。為幫助了解各部位或是這些部位是如何組合在一起的，畫下解剖後的花朵，也同時畫出被去除的部分。由於有時很難觀察到毛和腺點，可以轉動部位或是移動光線來進行觀察。形狀很重要，因此每一個部位至少要畫出正視或側視圖。

7　盡可能以相同比例繪製各個部位，當某些構造太小而無法清楚看到細節時，可以放大繪製，並記錄參考用的比例尺。速寫各個部位的不同角度和細節，有助於建立對物種的良好立體空間概念。

8　在徹底研究完所有部位後，重新繪圖並調整草稿。確定比例和透視角度，決定哪些部位該省略；若有需要，可以依實際樣本的顏色打點。成品應要乾淨清楚並含所有重要的細節。再次與科學家討論作品。

9　透視圖的基本知識對於成功的畫作十分重要，以四分之三視角（是當植物素材稍微轉向時）畫出花和其他部位。為了達到透視效果，可以畫上匯聚到消失點的輔助線（僅在需要時才畫，且只在草稿階段幫助鉛筆打稿），創造出深度和距離的錯覺。這樣的繪圖效果會使遠離觀者方向的部位縮小；要達到這種效果，需要透視收縮一些植物的部位。

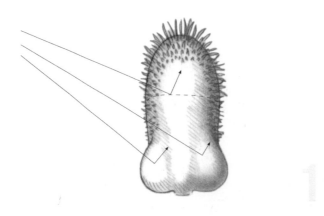

10 在繪製花朵各部分的草圖時,有時候線圖無法為後續的上墨提供足夠的訊息。可能還需要有關形狀、質感、體積或透明度的額外資訊,像是這朵蘭花上的花藥蓋。藉著在物體上畫出從暗到亮平順的陰影,創造出立體的效果。這裡有三種需要考量的基本形體輪廓:平坦、凹面和凸面。

11 如果科學家認可了所有的草圖,接著依期刊或其他需求的限制進行構圖。一種方法是在描圖紙上畫出植物的各個部位,然後把它們貼在透明膠片上;這樣在轉描草圖時,燈箱的光源會更容易穿過紙張和膠片。

12 先決定最重要的物件,接著再放上所有其他的部分。移動物件,建構出清楚、平衡且不凌亂的構圖。如果可以的話,將同一部位的不同視角圖畫排在相鄰的位置並保持相同比例。科學繪圖的目的是讓觀者理解該物種;透過畫作,觀者應該能夠了解植物的各個部分,與它們相互結合的方式。

13 完成構圖後,把草圖轉描到非常光滑經無酸處理的針筆用繪圖畫紙。草圖可以先描在描圖紙上,然後再轉描到針筆用繪圖畫紙;也可以直接把草圖放在燈箱上,上面覆蓋針筆用繪圖畫紙,直接上墨,在有需要的部位重新繪製。根據樣本和原始草圖,再徹底檢查一次轉描後的圖稿;要確實經常參考標本。

14　上墨是科學繪圖的最後一步。在暗側畫上較粗的線條，亮側畫上較細的線條，接著加上陰影，表示體積感。陰影和細節都是用點描方式表現。

15　上萼瓣會是第一個上墨的部位，從它的右側開始畫。以特定方向畫線是很自然的事，例如：對右撇子畫家來說，朝手的方向往下畫線條比較容易，因此必須將畫紙轉為上下顛倒，如照片所示。用 0.35 公釐的針筆在右邊的線條上墨，直到線條彎曲向上。

16　將畫紙轉正。在 0.35 公釐的線條結束的地方用 0.18 公釐的針筆開始接著上墨，利用在暗側使用較粗的線條和亮側使用較細的線條變化，暗示這片花萼具有一定的厚度。

17　在剛畫下的輪廓開頭和結尾之間用 0.13 公釐的針筆上墨。當物件是從完整的部位切下時，可沿著切割線畫上線條表示切下的地方。這條切割線是用 0.13 公釐針筆畫出，和上萼片的其它輪廓線形成對比。

18　當直視花萼的近軸面或是內側時，可以看到在遠軸面或外側上的毛。這些細小的毛或是腺點之類的細節可用 0.13 公釐的針筆畫出。這些小點不適合用打點的方式呈現，因為使用過多太小的點填入陰影區域，在圖畫縮小印刷時，會變成一塊純黑的色塊。

19　現在用 0.25 公釐的針筆為萼片上的脈紋著墨，因為這些脈紋是幾乎看不見的，所以用點描方式取代連續的線條，這些脈紋並沒有在萼片表面產生凹陷，透過點描法，可以使脈紋不那麼突出。以系統性且一致的方式打點，可以使畫出來的結構清楚地形成一條脈紋。

1 mm

20　萼片的頂部是個凹面，為這個區域造成陰影。首先，用 0.25 公釐的針筆將凹陷區域的一側畫上實線，實線表示杯形的斜面陡峭；如果線條是用打點的方式畫出，則表示是緩緩的斜面。

21　體積的表現方法為在陰影部分將點打的靠近且密集，逐漸往亮的部位分散。從陰影中較暗的區域以 0.35 公釐的針筆開始打點，從大的點開始畫起可以節省時間，大的點能夠更快地增加明度。

22　在剛剛用 0.35 公釐針筆所點的區域中較亮部分用 0.25 公釐針筆繼續打點，直到形狀和體積都正確完整為止。從暗面到亮面的轉變越平順，呈現出的立體效果就越好。使用兩種尺寸的針筆可畫出較平順的明暗轉變。

23　如果有一部分的脈紋在打點時被蓋掉，可以重新上墨。最後加上比例尺。現在萼片已經完成。擦掉畫紙上的鉛筆痕跡。圖畫的下個部分也應以相同方式上墨，當完成整幅畫後，以解析度 1200 DPI、檔案類型為 TIFF 格式進行黑白掃描。必要時編輯圖畫中需要修改的地方，調整比例，並使用數位繪圖程序添加圖示，最後的成品準備好發表和印製。

科學繪圖
的縮放圖像

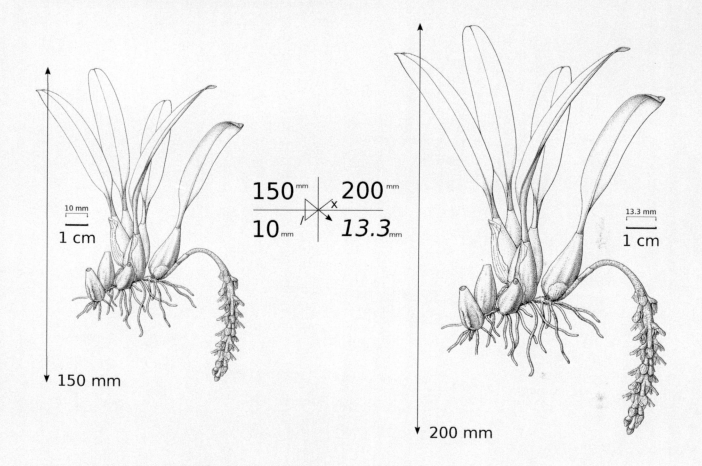

在繪製樣本時，先畫出與實物大小相同尺寸的圖是較為容易的。使用裝有投影描繪器的顯微鏡，在標本旁邊放置一張釐米網格的方格紙，然後用相機記下刻度尺寸。想要將圖形放大到所需的大小，可使用比例計算。此圖中提供了一個範例：

植株的實際大小為 150 公釐高，在圖畫旁邊的比例尺是 1 公分為 10 公釐長，想完成的作品尺寸為 200 公釐高，計算的公式為 10×200 除以 150 = 13.3 公釐。因此，如果將圖畫放大到 200 公釐，則旁邊的 1 公分比例尺實際上將為 13.3 公釐，這個公式也可以應用在以不同比例放大的各個部分。

黃花藺屬植物 （*Limnocharis* sp.）　墨水與聚丙烯薄膜　17 × 14 inches［42.5 × 35 cm］

© 愛麗絲・坦潔里尼　Alice Tangerini, 美國國立自然史博物館

ADVANCED
TUTORIAL

在博物館環境中，植物標本館的標本是植物科學繪圖的主要繪圖素材來源。植物標本館的標本都是壓扁的乾燥植物，並用膠帶或膠水固定在由 100％碎紙製成 11×17 英吋（27.5×42.5 公分）標準尺寸的台紙上。一幅經典的科學繪圖完整包括出現在台紙上的植物任何部位，可能是整株植物或部分枝條；以及將解剖的花朵部位從 2 倍放大到 50 倍，也必須標示出每個部分的比例，以便觀者理解圖畫中每個部分的實際尺寸。

沾水筆、畫筆、與墨水
的植物科學繪圖

講師：愛麗絲‧坦潔里尼 Alice Tangerini

植物科學繪圖的用途在於描述植物或林業專論中的新種；新種是科學上未知的物種。專論通常是討論針對全球範圍裡相關的植物群。植物誌則針對特定地理區域的植物群。

在發表新種時，圖畫會附在以植物拉丁文和英文描述物種的文字旁，畫家必須學習如何閱讀物種描述或與植物學家保持密切討論。植物期刊中大多數的插圖都是黑白的（墨水筆畫），因為它是植物科學繪圖的傳統繪圖媒材，且一般來說其複印的成本最低。在需要變化色調的情況下，可能會使用鉛筆或水墨畫出連續色調。隨著數位圖像和線上期刊的出現，色彩使用增加的兩個原因為：沒有額外的成本（與印刷彩色圖像相同），也有很多活體植物拍攝的數位彩色照片。

工具：自動鉛筆（0.5 公釐或 0.3 公釐的 HB 或 H 筆芯）；兩把帶有超細尖端的不銹鋼微型解剖鑷子；3 號手術刀刀柄與 II 號手術刀片；微型解剖剪刀（3 ½ 英吋／ 8.75 公釐，彎曲且尖銳）；不銹鋼公制直尺。

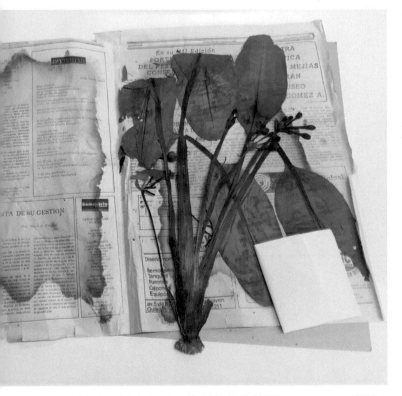

這是一份尚未確定物種的黃花藺屬 Limnocharis（澤瀉科）的植物標本，在尚未上台紙前，以報紙壓製、乾燥，且有一包裝有植物碎片的紙袋。

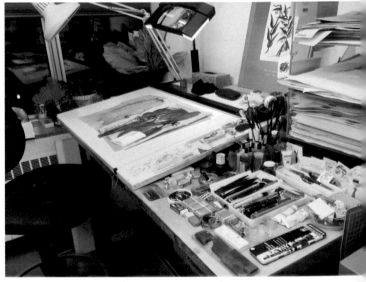

工作區中，植物標本放在高度為 32×41 英吋（80×102.5 公分）的製圖桌上，5 英尺長（1.5 公尺）的製圖桌通常已經提供了足夠的平面，放置工具和繪畫媒材；一盞配有日光燈和白熾燈的工作燈可提供平衡色溫的定向光源；另一盞日光燈放大鏡能幫助以 6 倍的倍率觀察標本。

這是黃花藺屬的標本、標本的影本、影本中還包含另一株標本，以及新種的書面描述。畫家必須能夠理解此物種的植物學描述，除了觀察之外，還要在畫圖時強調任何發現到的不同之處，畫家應該提醒植物學家這些差異。

包有碎片的紙袋可能裝有芽、花、果實或種子，透過顯微鏡描圖器觀察時，最好能放在黑白雙色板金屬載物台的黑色面上觀察材料。

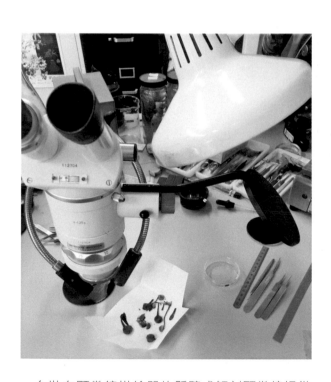

一台裝有顯微鏡描繪器的懸臂式解剖顯微鏡提供了足夠的空間觀察整份植物標本；雙光纖系統（外部安裝有可調式蛇管）提供冷調的定向光源，以照明細小的解剖植物部位。

可使用保濕溶劑軟化標本，此溶液是由氣溶膠介面活性劑磺琥珀酸鈉二辛酯、水和甲醇組成，其中液體洗碗精可以代替氣溶膠；用滴管取幾滴溶液直接滴在標本上，然後讓標本浮在含水的培養皿中，蓋上蓋子。

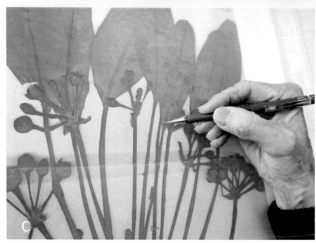

加熱設備（可設定溫度的加熱板）為耐熱培養皿中的植物解剖材料提供加溫的熱源。在具有可設定溫度的加熱板上加熱培養皿，能夠加溫且軟化大多數已脫水的解剖構造。（A）

這是透過顯微鏡描繪器放大 12 倍後，畫下的黃花藺屬植物複果的初稿。雖然是以放大 12 倍進行繪製，但在圖上標註的尺寸為 6 倍，因為它將會以縮小 50％ 的比例複印，所以最終的比例會標記在任何的草稿上。圖中包括帶有萼片的果實（左）、有種子露出的果實（中間）和不具萼片的果實（右）。（B）

標本的影本是為了能夠描出標本的實際大小。輪廓和其他重要細節是用 0.5 公釐的自動鉛筆畫在 0.3 公釐的半透明啞光投影片上，此半透明的程度足以看見影本上的細節。（C）

左邊是一疊 14×17 英吋（35×42.5 公分）的半透明聚丙烯啞光膠片，右邊是將畫在半透明聚丙烯啞光膠片上的繪圖元素剪下之後排出的初步佈局。許多期刊的頁面格式為 5×8 英吋（12.5×20 公分），所以圖畫以 10×16 英吋（25×40 公分）的大小完成，在複印時縮小 50％ 即可。（D）

這些是利用顯微鏡完成的鉛筆畫細節，包含一顆小果（左上）、展開的花朵、種子和複果。剪下來的圖片可以用透明膠帶或噴膠固定在布里斯托畫板上；用噴膠固定能使表面非常平坦，避免膠帶邊緣。（E）

活體植物材料的數位印刷能為重建壓製標本提供更多資訊。這份完成的鉛筆畫已經可以用墨水畫在符合建檔標準，兩面都是啞光的聚丙烯繪畫用膠片上了。（F）

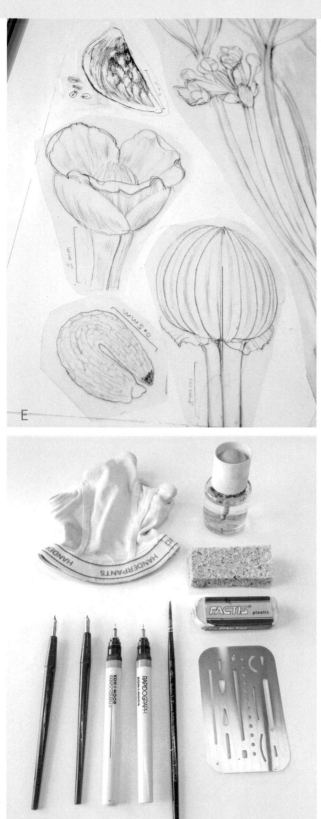

E

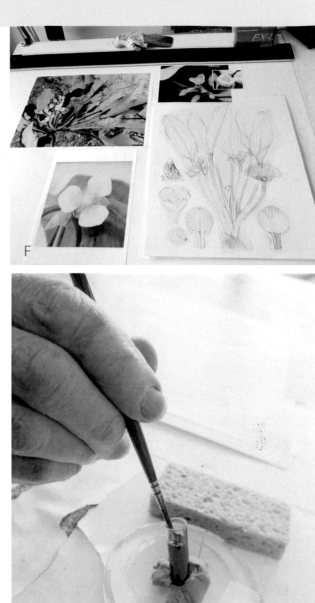

F

G

上墨工具：白色露指手套；裝有不起泡氨水的廣口瓶；人造海綿；白色橡皮擦；消字板； 柯林斯基貂毛水彩筆（000 號）；針筆（0.25 公釐和 0.18 公釐）；沾水筆筆筆尖（編號 104）和筆桿；羽毛管筆尖（編號 102）和筆桿。

這是來自實驗室產品目錄中容量 1 毫升的小玻璃瓶，用黏土將小玻璃瓶安置在錶玻璃上（以膠帶固定在工作檯上，使其不會滑動），因此小玻璃瓶可以傾斜一個角度。你可以使用任何可以將小瓶子固定在需要角度的廣口瓶蓋和黏著劑。使用適合畫在膠片上且非常不透明的不褪色墨水，在小玻璃瓶裡注入約 2/3 至 3/4 的墨水。（G）

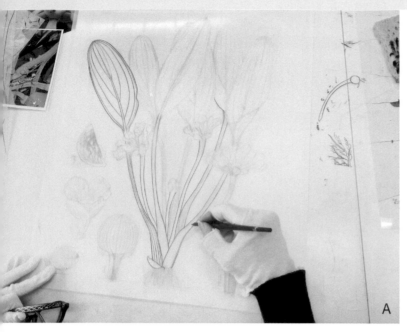

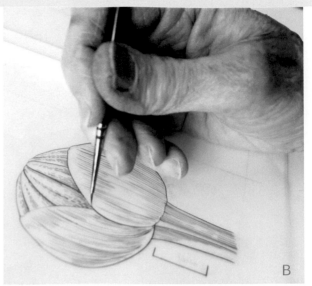

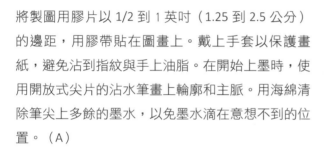

將製圖用膠片以 1/2 到 1 英吋（1.25 到 2.5 公分）的邊距，用膠帶貼在圖畫上。戴上手套以保護畫紙，避免沾到指紋與手上油脂。在開始上墨時，使用開放式尖片的沾水筆畫上輪廓和主脈。用海綿清除筆尖上多餘的墨水，以免墨水滴在意想不到的位置。（A）

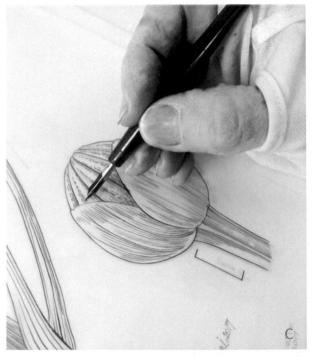

有些部份用 000 號的柯林斯基水彩筆上墨，畫筆的線條寬度可透過手施加多或少的力道，畫出粗到極細的大幅度變化。畫筆是畫草本植物的彎曲線條，或者單子葉植物平行葉脈的最佳工具。（B）

羽毛管筆尖屬於封閉式的尖片，能夠比開放式尖片容納更多的墨水。它的筆尖非常細且堅硬，可以畫出等寬的平行線，適合用在以線條畫陰影和必須控制線條寬度變化的輪廓上。（C）

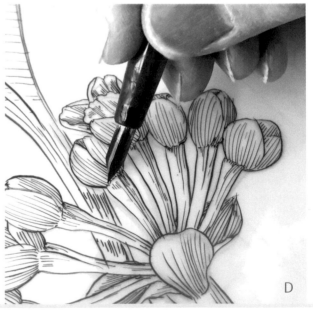

開放式尖片 104 號筆尖是一種極細的筆尖，能夠在小區域內畫出細小的筆畫。它能夠乘載的墨水量比羽毛管筆尖少，因此較常用在小區域的細節上。（D）

當不希望線條有任何變化時，可使用固定寬度的針筆，它們可畫出一致的線條寬度，對於點描法特別有用，因為針筆能畫出大小一致的圓點（用彈性筆尖會畫出大小不一致的點，可能會被誤認成表面的紋理，而不是陰影）。透過選擇針筆的尺寸可以輕鬆決定點的大小。（E）

墨水線條可以使用白色橡皮擦和少許水輕鬆地從膠片上去除，只要把橡皮擦沾一點水就足以從消字板的孔洞擦去墨水。也可以使用這種方法去除不起眼的小區域墨水。重新使用前記得清理擦拭橡皮擦。（F）

最後的修飾是使用 000 號的柯林斯基水彩筆輕畫出極細的線條。加上刻度表示放大倍數。（G）

右邊這張 14×17 英吋（35×42.5 公分）聚丙烯啞光製圖用膠片上的畫是未鑑定的黃花蘭屬植物墨水筆畫成品，放在作品旁印出來的細節照片是用來輔助對乾燥植物標本的理解。（H）

在植物科學繪圖中
使用點描法

這幅威廉·S·莫耶（William S. Moye）繪製的北美香睡蓮（*Nymphaea odorata*）是墨水筆畫的傑作，他純熟地使用了點描、線條和少許白色膠彩。畫面裡還畫出了睡蓮的棲地，這在植物科學繪圖界中並不常見。

點描法是用一系列的點構成的圖樣，畫出連續色調的過程。透過點的大小或間距，或是大小與間距的組合，來達到不同的明度。點本身必須非常圓且規則，並且不是短線或打勾的形狀，否則將會被誤認為畫中主題的紋理。這幅作品全是以針筆完成。針筆的粗細是由數字表示，例如，從 0.13 公釐（非常細）到 1.2 公釐（相對較粗），或者以分數的方式幾分之一公分來代表小數，從而使線寬一致並得到大小一致的點。

點和輪廓線之間比例必須正確。一般來說，輪廓線應比內部的點描部分粗，這點在圖中的 D 就可清楚看出：打出的點較小；且在較大的雄蕊上，點以一條線的方式呈現精美的形狀。要畫出逐漸變細的線條，畫家需要在畫線的過程中，一次或多次更換不同針筆尺寸，直到較小的尺寸。這樣逐漸變細的線條可見於 B 的外側花瓣實心輪廓線上。如果以點描法畫輪廓線，會呈現毛邊的感覺。圖中棲地裡的有些花瓣輪廓是以點描法呈現，但畫家的用意在於呈現出花瓣上非常明亮的陽光。圖中已有夠多以輪廓線表現的花瓣，幫助觀者理解花瓣的形狀。在睡蓮花朵放大圖中看到的點比在棲地圖裡花朵的點小，這是因為放大的花朵細節能在色調上有更細微的區別。

全以點描法作畫，並不是最好的繪畫呈現方式。從水中露出像草的葉子只需用不同尺寸的針筆繪製不同粗細的線條。非常細小的形狀通常在不用點描的情況下才會更加清楚。F 圖的果梗有一層平行線覆蓋在點上，這樣的組合一直延伸到果實上，包覆的膜僅以打點處理。此手法能區分兩種紋理並清楚說明形狀。

畫中也注意到顏色的表現。例如，與白色花朵相比，綠色葉片和萼片的打點位置更為緊密且下筆較重。在水面下非常深的葉片是用純黑的色塊表現。

雖然這幅作品絕大部分是用針筆和黑色墨水完成，但是在某些區域也使用了白色膠彩將物件彼此分開或傳達水的效果。為了在視覺上區分打點的區域，畫家用畫筆在形體周圍畫上一條白色膠彩；例如，細節 C 的周圍、與棲地圖深色區域重疊的花瓣周圍（見圖 B）。在 B 圖中，將重疊花瓣中的下方花瓣相鄰線條塗白，可使重疊花瓣有略微分開的效果。白色膠彩還可用來表示水面邊緣與漂浮的大片睡蓮葉邊緣的波光。

白色北美香睡蓮 *Nymphaea odorata*
沾水筆和墨水　14 × 9 inches [35 × 22.5 cm]
© 威廉·S·莫耶　William S. Moye
完成所需時數：200 小時

經同意轉載，《開花植物分類系統集成》（An Integrated System of Classification of Flowering Plants），亞瑟·克朗奎斯特（Arthur Cronquist）著。©1981 年，紐約市布朗克斯區，紐約植物園。

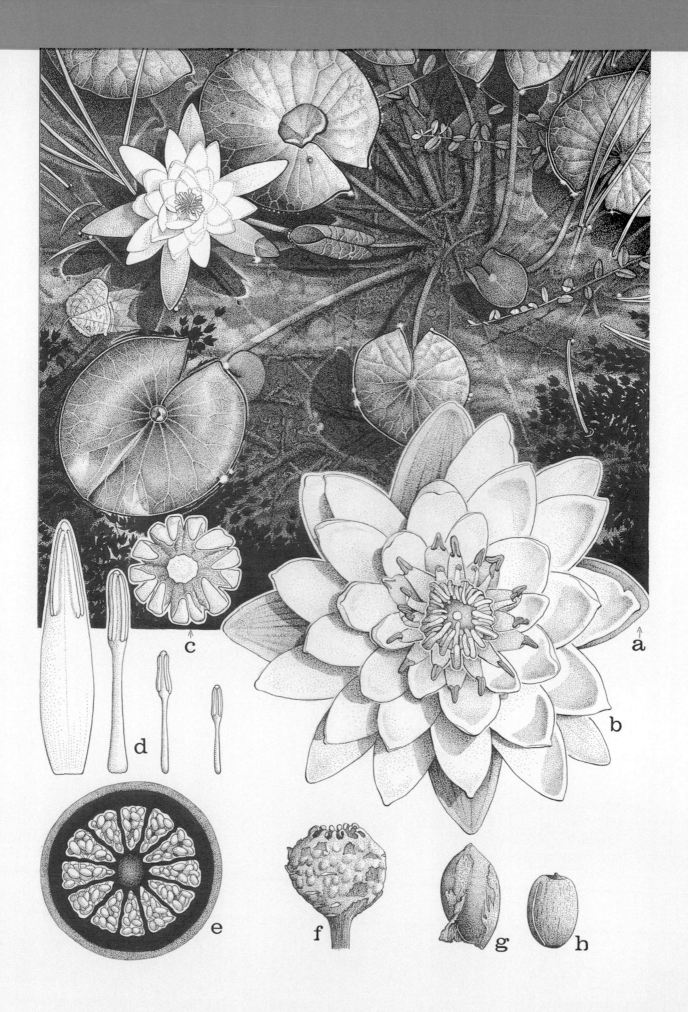

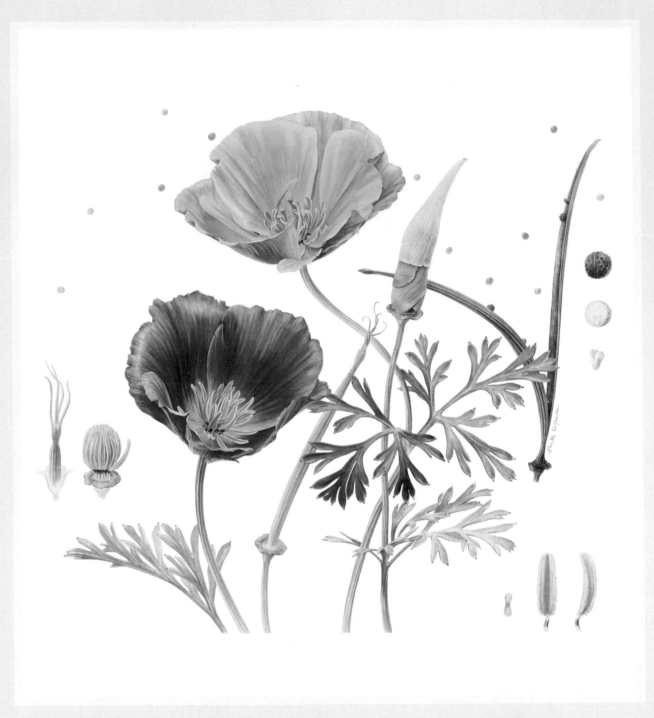

加州罌粟 *Eschscholzia californica*
水彩和紙
22 × 22 inches [55 × 55 cm]
© 尤妮可·努格羅霍　Eunike Nugroho

彩色
植物繪圖

色彩的
基本原理入門

講師：瑪麗蓮‧加伯 Marilyn Garber

為了了解顏色，你必須熟悉顏色的語法或原理。在接下來的每個色彩面向都有助於畫家在二維的平面上畫出三維圖像的能力，但是僅藉由閱讀和透過經驗了解這些基本的色彩語言，只能輕輕觸及所有概念的皮毛。將時間花在探索各種顏料上是值得的，透過練習能夠了解顏色在調色盤上的表現。一旦你了解了這一點，將在規劃畫作的起始到完成的道路上，找到更大的信心和把握。

原色 是不能與其他任何顏色混合的顏色，分別為紅色、藍色和黃色。

二次色 是兩種原色的混合，包括橙色、綠色和紫色。

三次色 是原色和二次色的混合，產生出紅橙色、黃橙色、黃綠色、藍綠色、藍紫色和紅紫色。

互補色 是處於色環上相對位置的顏色。互補色有助於使顏色變暗或變濁。例如：可在綠色中加一點紅色畫出綠色葉片上的陰影。

色相 是一種沒有淡色調或陰影的顏色，通常會與「顏色」一詞互換，色相可適用於原色、次色和三間色。

淡色調 是色相的較淺版本，在使用不透明水彩、壓克力和油彩等不透明媒材時，白色是用來調淡顏色；而在透明水彩中，會利用加水並減少色料含量，以穿透顏色看到底層的畫材。例如：紅色是色相，而粉紅色是淡色調。

陰影 是色相的較暗版本。在透明水彩中，可將互補色或中性色加到色相中使顏色變暗，例如：紅色是色相，酒紅色是陰影。

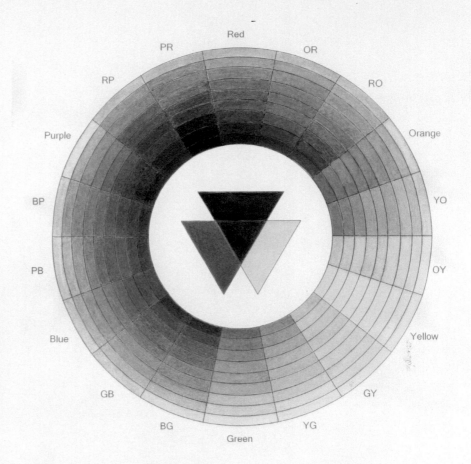

Red
PR
OR
RP
RO
Purple
Orange
BP
YO
PB
OY
Blue
Yellow
GB
GY
BG
YG
Green

摩西斯 · 哈里斯（Moses Harris）色環，
1766 年。由史考特 · 斯戴波頓（Scott
Stapleton）複製。
棱柱形的色環始於紅色、黃色和藍色的
三原色中心。當一個顏色接近在色環上
與其相鄰的另一個顏色時，混和的顏色
也會以更飽和的形式顯示在色環內圈，
接著向外發展，逐漸轉變成淡色調。

色調 是顏色的明暗。它不同於陰影或淡色調，因
為色調意味著變暗濁的顏色，並且具有較低色彩飽
和度或強度。例如：粉紅色和紅色的色調都可以有
多種的變化。

飽和度、彩度、色度 這三個詞彙均指顏色的亮
度，當顏色表現的色相純度不含互補色或是白色
時，是處於最高的飽和度。強烈的顏色有高色度，
接近中性或混濁的顏色是低色度。例如：純鎘紅是
高色度，稀釋鎘紅色並與綠色調和後，會呈現較低
的色度。

固有色 是不受光線、高光、色調、反光、陰影或
周圍顏色影響的顏色。例如：蘋果是紅色的──紅
色就是固有色。

香蒲　色鉛筆和製圖用膠片，背面塗上黑色壓克力顏料　20 × 16 inches [50 × 40 cm]
© 海蒂・斯奈德 Heidi Snyder

COLORED
PENCIL

在植物畫家之間，色鉛筆越來越受歡迎。色鉛筆自
二十世紀早期開始於歐洲發展，最初是作為商業用
途。在這些年的發展下，色鉛筆的品質大幅改進，
並發現更多持久的、多樣的色料，伴隨著乾式和濕
式的類型。色鉛筆的筆芯以蠟、油或是阿拉伯膠作
為載體；為了減少削尖時浪費色料，將筆芯填入硬
質筆管內。色鉛筆的使用方法簡單、可立即使用、
攜帶方便、且容易控制，在在受到畫家的喜愛。

色鉛筆
技巧與教學

色鉛筆的使用技巧

入門介紹

講師：莉比・凱爾 Libby Kyer

色鉛筆是將良好的色料以多種介質固定，並包裹在木製筆桿中。選擇具有建檔等級的色料、豐富的顏色、以及硬質筆桿的鉛筆，這樣比較容易把筆頭削尖，畫出優質的上色效果。以下的基本方法適用於所有以乾筆形式使用的色鉛筆，以及以溼筆形式使用的水性、蠟性或油性色鉛筆。

材料：白色橡皮擦；軟橡皮；削鉛筆機；畫板（平滑的塑合板）；2 或 4 英吋（5 或 10 公分）的泡綿塊包裹壁櫥止滑墊來抬高畫板；磨芯器；白色羽毛；分類色鉛筆的容器；裁成圓點的紙膠帶；建檔等級的色鉛筆；筆型橡皮擦；素描用紙筆；蠟調和棒；短毛硬筆刷；四種大小紙藝壓凸筆；布里斯托平板紙或 140 磅（300 克）熱壓水彩紙；低黏度膠帶；異丙醇清潔筆（ISPA）。

在開始畫圖之前，將塑合板頂部的邊緣墊高，以減輕頭部、頸部、肘部和手臂的壓力，並保護紙張不受筆尖、鉛筆屑和其他碎屑的影響。將畫紙的每個角貼上膠帶固定，確保紙張平整且不會移動。色鉛筆放在畫圖的手容易拿取的範圍內。

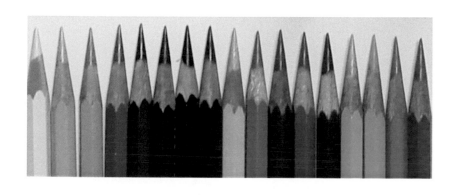

色鉛筆要考量到三個「P」：筆尖（point）、位置（position）和壓力（pressure）：筆尖應保持非常尖銳。當筆尖很銳利時，會露出很多色料，能依據下筆方式畫出各種紋路。

為了填上大範圍的顏色，可將色鉛筆的側鋒平貼在畫紙上，筆身微微向上傾斜，使整個筆尖部分與畫紙接觸。持筆位置接近筆尖，對筆畫有很好的控制；將持筆位置往後移可以擴大填色範圍，填色效果較鬆散具有空隙（當使用色鉛筆的側鋒上色時，會畫出範圍廣且柔和的筆觸）。

筆直地握著色鉛筆，可在不施加較大壓力的情況下，將顏色深深畫在紙張上。這樣的握筆方式可使色料進入紙張的整個紋理，不像側鋒只是掃過紋理的表面。以此握筆方式並維持筆尖尖銳，是畫出均勻色調的關鍵。

為了畫出各種筆觸的線條、填色和連續色調，握筆方式為舒適的書寫姿勢。筆尖會逐漸被磨成扁平的橢圓形，使一定程度的色料畫進紙張。在繪圖時要隨時旋轉色鉛筆，讓筆尖保持扁平橢圓形，得到上色和疊層的最佳筆尖。

此圖說明透過改變握筆方式達到色調的變化。

這是三種基本的主要筆觸。使用這些筆觸能夠減少空隙、區域顏色過淺或過深的狀況。多疊幾層色鉛筆能達到較深的顏色。

下筆力道是一種工具，但是施加太大的壓力會傷害到手，並破壞紙張本身的紋理，使後續疊層顏色不一致。這張綠色長條標示出假想壓力的刻度從 0（無壓力）到 5（能使紙張壓縮的壓力）。一般來說，舒適的握筆力道介於 1.5 到 2 之間。用色鉛筆畫畫的力道範圍是 0.5 到大約 3，只用一層圖層就能畫出色相深度，但不損壞畫紙上的紋理。

左：以單一線條畫出邊緣、葉脈和紋理。繪製細小、線狀、相連的筆觸，能達到更自然的樣子。將線條緊密地並排，能在小區域中創造平滑的色調。線條越長就越難準確地重複畫出。

中：薄塗法或是不規則圓形的筆觸，表現出帶有小變化隨機重疊形狀的豐富紋理表面。筆畫之間不規則的開口可以使疊層內的許多顏色顯現出來。

右：重疊的小扁橢圓形筆觸，1/4 英吋（6.4 公釐）或更小──創造了光滑的表面。

這三片葉子是利用上圖示範的三種筆觸繪製而成。從左到右：線狀相連筆觸、薄塗法、扁橢圓形筆觸。

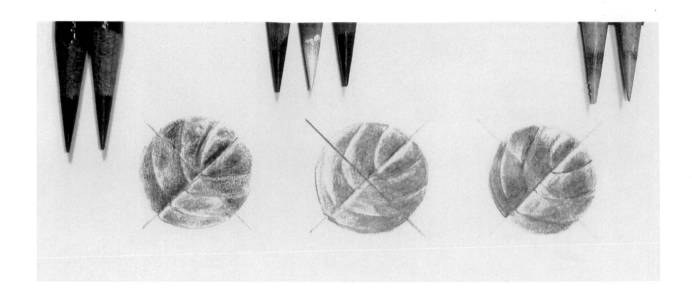

控制顏色：利用混色、融合和拋光
畫出最佳的色彩

由於色鉛筆是含有蠟或油的介質，因此具有半透明和半液態的特性——這就是為什麼色鉛筆的顏色既強烈又細緻。疊層顏色的混色與融合能得到最佳效果，可嘗試使用以下這些方法進行有效混色。

視覺混色（左）：輕柔的疊層使色粉顆粒彼此接近或距離很近。就如同印象派，讓眼睛進行實際的混色和融合。

小秘訣：

· 對整體的顏色表現，最上層的顏色比下層的顏色有較大影響。

· 將淺色畫在最上層能夠調淡或是打亮下層的顏色。

· 將深色畫在最上層能夠加深或是調暗下層的顏色。

· 以較深的顏色打底畫出形體，再疊上物體的固有色，此時固有色會為主導顏色。

· 輕柔的疊層可為後續將疊上的顏色保留畫紙上的紋理。

· 記得，以尖銳筆尖填色不需要很大的力道。

物理混合（中間和右側）：透過各式物理操作混合介質和色料，可產生更細緻的混色。使用最小的力道得到你想要的效果，並保持紙張上的紋理。

方法包括：

拋光（中間）：以程度 1 的力道，在最上層疊上固有色，使下層的所有色層變得平滑。以相似的筆觸畫在先前的顏色層上，這會使表面一致並增亮。從上而下順時針方向：自拋光（以相同的固有色拋光）、以更深的顏色拋光、在最上層以白色拋光、沒有拋光。

無色的調和筆拋光（右）：用無色蠟質調和筆，以程度 1 的力道畫出小橢圓形筆觸，疊畫在顏色的最上層。此媒材的筆壓和半液態的特性，能夠乳化下方色層，使色料間靠得更近。從上而下順時針方向：四分之一的紅色區塊用無色蠟質調和筆拋光、四分之一的綠色區塊用無色蠟質調和筆拋光、四分之一的綠色區塊用蠟和浮石的拋光筆拋光；四分之一的紅色區塊用蠟和浮石的拋光筆拋光。

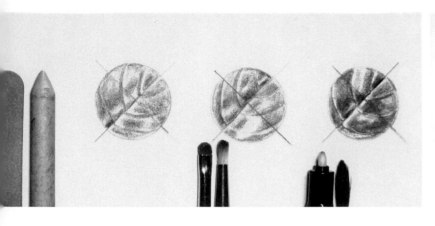
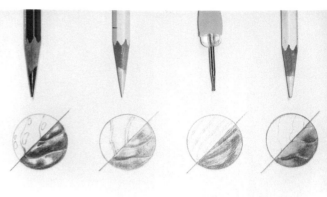

用紙筆調合顏色（左）：以程度 1 的力道，利用紙筆尖端或側面混合顏色，形成柔軟的霧面效果。可使用磨砂板清理紙筆。

用硬毛畫筆（中間）輕輕地混合顏色：使用短小硬毛榛形畫筆，以畫小橢圓的筆觸輕輕磨擦顏色，畫筆可稍微移動色料，並乳化蠟的介質，使顏色平滑，從疊層下方的蠟散發出淡淡的光彩。

用溶劑混合顏色（右）：最安全的溶劑是水，可與由水溶性蠟製的水性色鉛筆一起使用，這些鉛筆也能用於乾式混色技法。非水溶性蠟製色鉛筆可以使用消毒用酒精（80% 異丙醇）進行混色，以小號的水彩筆沾水或酒精；或是用酒精性簽字筆。用筆刷或筆輕點畫紙上的顏色，融化蠟並形成液態混色。

白色對於建立形體、形狀和定義細節相當的重要，以下是從左到右處理白色的四種方法：

留白：在最亮的高光區不畫上任何顏色，用顏色勾勒出高光區的外框，以確保完整的高光位置。上色時畫到白色區域的邊緣以消除外框。

防染：藉由先畫上白色、奶油色、或無色調和筆，保留脈紋或微小細節的白色。之後層疊上的顏色將無法附著於這些防染的白色區域。用程度 1 到 1.5 的力道。

壓印：用在真正純白的線條。利用壓凸筆將線或點壓入紙張表面。壓印出來的線條在色鉛筆上色時不會被填色。若要畫出有色的淡色調線條，可先在畫紙上上色，然後再壓印線條，之後再上其他顏色。

在最上層填上白色：在顏色的最上層疊上白色做出高光，能使固有色帶有蠟質光澤的迷人淺色調。用這個方法畫柔和的高光。

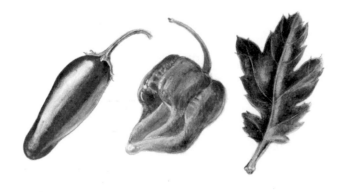

左邊的例子是使用小尺寸樣本研究和練習這些處理白色的技巧。當你想繪製更完整的樣本時，可先在描圖紙上畫出線稿，然後使用 30% 的灰色色鉛筆，在燈箱上將線稿轉描到所選的紙張或其他畫材上。

琴‧萊納示範了用色鉛筆繪製三種類型的花朵,並在其中的兩個例子加入粉彩粉末(來自盤粉彩或是裝在小容器中的粉彩,可使用棉花棒等多種工具,以塗抹方式上色)。每種類型的花都有自己的畫法。第一種花是雞冠花(*Celosia cristata*),密集簇生花序由許多具有彩色苞片的小花組成。接著是帶有絲絨般質地的矮牽牛(*Petunia × hybrida*)。最後是菊花,屬於具有舌狀花和管狀花的花序例子。

以色鉛筆繪製三種不同質地和構造的花朵

講師:琴‧萊納 Jeanne Reiner

雞冠花

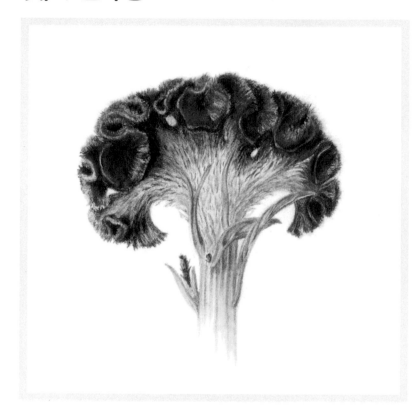

雞冠花 *Celosia cristata*
色鉛筆、盤粉彩和布里斯托畫紙
3 × 3 inches [7.5 × 7.5 cm]
© 琴‧萊納 Jeanne Reiner
完成所需時數：24 小時

材料：放大鏡；消字板；用來除塵的羽毛；
無味礦物油；電動削鉛筆機；無色調和筆；
細的筆型橡皮擦；色鉛筆；粉彩用平頭畫筆；
棉花棒；美術用紙膠帶；素描鉛筆；美工刀；
分規；盤粉彩。

雞冠花具有豐富的紋理，帶有絨毛的波浪狀花冠。
小花位在含許多小苞片的展開莖頂上。挑戰之處
在於畫出毛茸茸的外觀，同時清晰表現出波浪狀
的花簇。

首先，在花冠的起伏邊緣淡淡地上色。接著在小
花周圍以較深的洋紅色描繪出它們的形狀，並且
在雞冠大皺褶的下方表現出陰影。

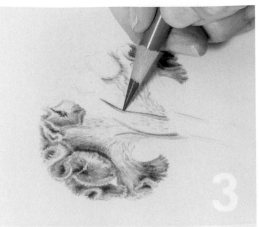

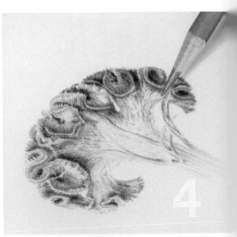

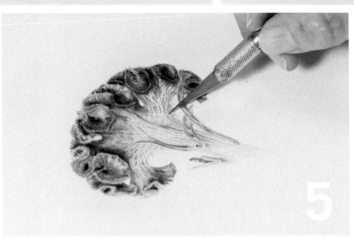

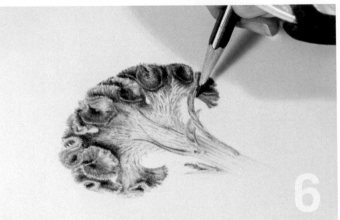

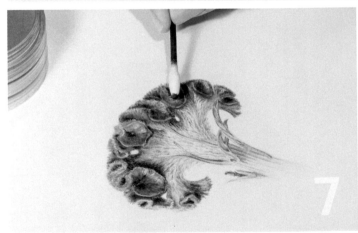

2 雞冠花的雞冠邊緣是非常亮的洋紅色，為了在陰影區域保留鮮豔的色調，以深紫色作為底色或第一層色調，而不是以典型的中性灰單色畫。灰色可能含有黃色，會使顏色變濁。

3 所有小花附著的花托上和葉狀小苞片是淺灰綠色和象牙色。以 50% 的法國灰畫出灰色單色畫，然後塗上幾層淺灰綠色和象牙色，使尖細的花朵變淡。用深色的小筆觸畫出質地。

4 在包括陰影在內的所有雞冠區域，以較小的筆觸塗上明亮的粉紅色和洋紅色來統一花冠的顏色。在褶皺的邊緣輕輕地上色以維持高光區。

5 在需要較亮細節的區域，可利用美工刀尖輕輕刮掉一些蠟層。以刀的側面輕刮，以免損壞紙張。

6 使用放大鏡和非常尖的鉛筆，添加更多細節和更豐富的色彩。

7 最後用棉花棒上一點點盤粉彩來柔化雞冠花的邊緣，加強絨毛般的質地。

矮牽牛

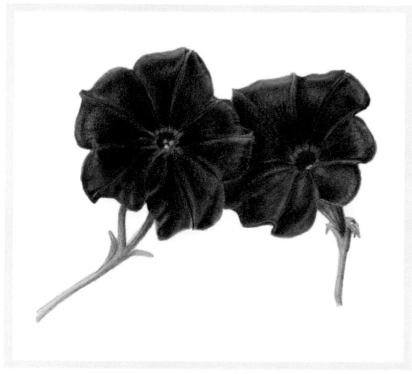

矮牽牛
色鉛筆、盤粉彩和布里斯托畫紙
3 ¾ × 4 ¼ inches [9.4 × 10.6 cm]
© 琴·萊納 Jeanne Reiner
完成所需時數：6 小時

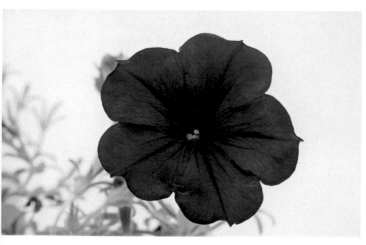

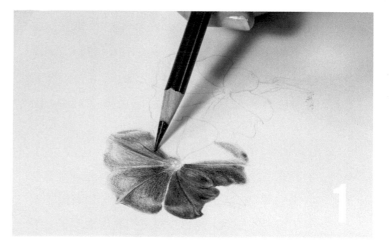

矮牽牛的花瓣淺裂，花朵呈漏斗狀，花的表面如天鵝絨般的柔軟。在這個例子的花色為深紫色，為了能重現這種深色天鵝絨般的特徵，將使用溶劑與盤粉彩來幫助呈現平滑的顏色與景深。

為了要畫出矮牽牛天鵝絨般的深紫色，在高光和中間色調的區域上一層淺淺的印刷紅（process red），而在陰影的部分使用錳藍色（manganese blue）。接著，除了高光區之外的區域，都淡淡地塗上一層二氧化紫（Dioxazine purple）。除高光區域外，在所有區域再以同樣過程重複畫上兩遍。

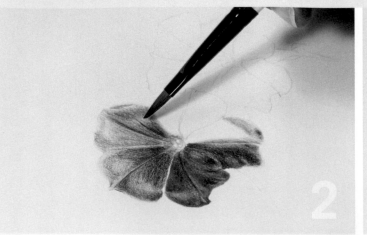

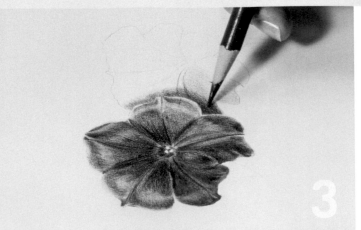

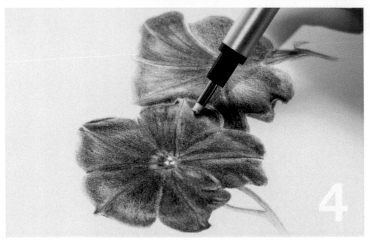

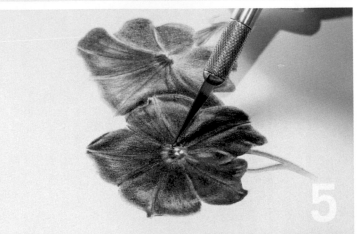

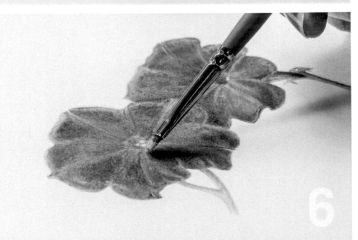

用輕輕蘸了溶劑的畫筆塗在鉛筆層上，讓色層變得平滑；待其乾燥後，再次著上更多顏色。重複多次同樣手法，創造出深色平滑的顏色，並確保看不見紙張的白色。這個過程必須格外小心，以免因過度混色而失去該有的色調。

明亮的白色高光可以使表面看起來有光澤。但在這個例子中，高光應具有色調變化，以傳達花瓣天鵝絨般的質地。藉由在最亮的區域繼續著上印刷紅可以達到這樣的效果。在第二朵花上的投射陰影以錳藍色表現。

上完大部分的顏色後，以白色橡皮擦輕擦屬於高光的區域，呈現出較亮的區域為淡粉紅色（印刷紅），而不是白色。時常清潔橡皮擦。藉由溫暖的粉紅色高光維持豐富且柔軟的質感。

用美工刀的尖端在最亮的白色區域刮除顏色，做出雄蕊、柱頭和花冠周圍的最後細節。

最後，用畫筆或海綿尖端塗上一些白色盤粉彩，以增強柔軟、粉狀、有如果霜般的柔和高光，表現出天鵝絨般質感的典型高光效果。

菊花

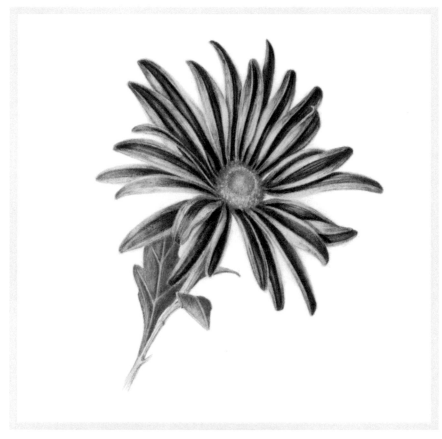

菊花
色鉛筆和紙
4 ½ × 3 inches [11.25 × 7.5 cm]
© 琴‧萊納　Jeanne Reiner
完成所需時數：12 小時

菊花是聚合花的一個好例子，它既有舌狀花也有管狀花。花朵的基本顏色是有紅色疊在上層的黃色。我僅用色鉛筆描繪這朵花，以保留紅色和黃色之間清晰的輪廓。

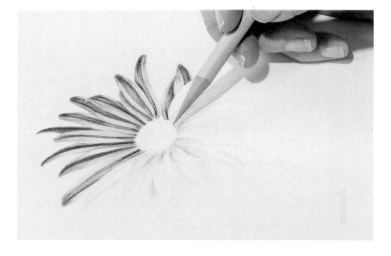

1 這朵菊花的舌狀花有鎘黃色（cadmium yellow）的邊緣，中間為紅色條紋。首先在舌狀花的縱脊畫上淺藍紫色（pale violet），向外逐漸轉淡成白色。

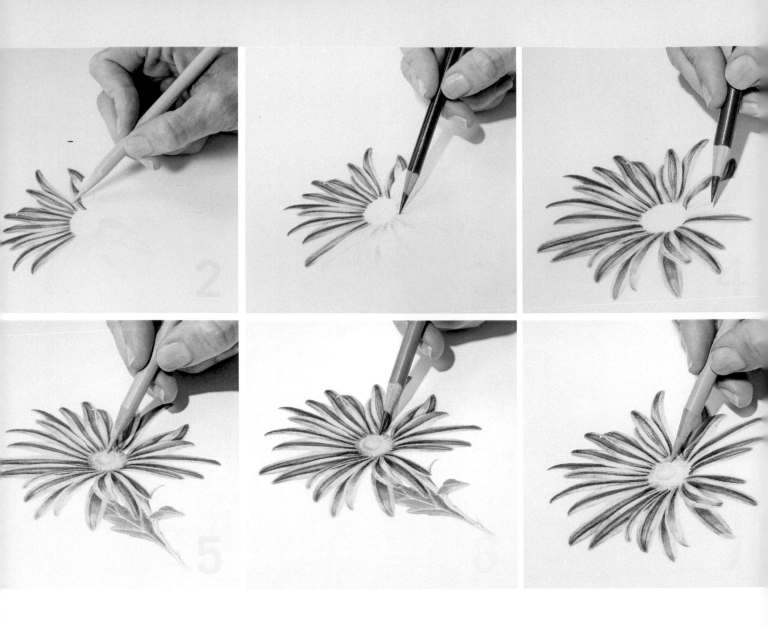

2 在此色調層上疊上黃色，白色將會使黃色在最亮的區域保持純淨明亮，而藍紫色將開始建構出形體。在畫上舌狀花的紅色之前，疊上深紅紫色（dark red-violet）來改變在較亮區域的黃色。

3 圖畫的左側有一部分是處於陰影之中，而最接近管狀花的區域最暗。疊上群青色（ultramarine blue）的單色畫，接著著上紅色使其變暗。

4 為了加深花朵的陰影區，在花朵黃色的部分用法國灰（French grey）打底，並加深花朵本身的紅色和黃色。

5 中心管狀花的形狀是具平頂的半球形，選擇非常乾淨明亮的黃綠色作為此處的顏色。

6 在陰影區域使用淺黃赭色（light ochre）（此顏色帶有紅色）可在不造成主要顏色改變的情況下，使綠色變暗、變濁。

7 最後的步驟，以細小筆觸加上鎘黃色（cadmium yellow），模擬開放的舌狀花露出的柱頭。

凱倫·科爾曼示範了以色鉛筆畫出三種葉片類型：
一種具有絨毛質地、一種帶有秋天的顏色、另一種
有明亮的白色高光。這三篇教學中展示的幾項技法
包括壓紋、加入水性色鉛筆、以及在製圖用膠片和
畫紙上使用色鉛筆。

用色鉛筆
描繪出葉片的質地

講師：凱倫·科爾曼 Karen Coleman

綿毛水蘇

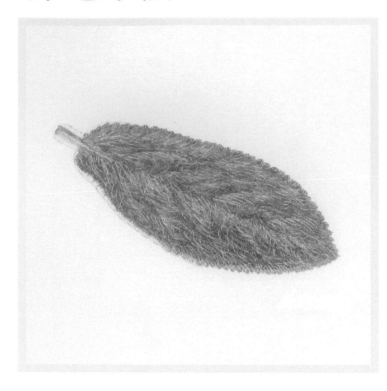

綿毛水蘇 *Stachys byzantine*
色鉛筆和紙
5 ½ × 7 ½ inches [13.75 × 18.75 cm]
© 凱倫・科爾曼 Karen Coleman
完成所需時數：3 小時

材料：放大鏡；色鉛筆；電動削鉛筆機；除塵刷；
軟橡皮；筆型橡皮擦（中型和細字）；磨砂板；
細頭紙藝壓凸工具；水彩筆（00 號）；白色水
性色鉛筆；排刷筆。

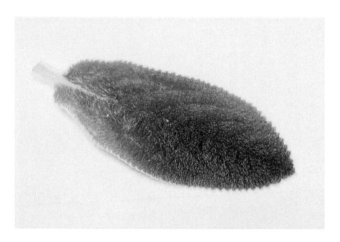

綿毛水蘇的葉片為苔蘚的綠色，上面覆蓋著細小
的白毛，使葉片呈現銀灰色。葉片的樣子實如其
名，厚實、柔軟且如天鵝絨般，感覺就像是披著
綿毛的羊耳朵。葉片是葉緣帶鋸齒的長橢圓形，
當葉緣向上捲時，可看見蒼白的葉背。

1 畫出葉片草圖並轉描到水彩紙上。使用軟橡皮沾
起鉛筆線條上的石墨粉末，只留下淡淡的葉片輪
廓線。

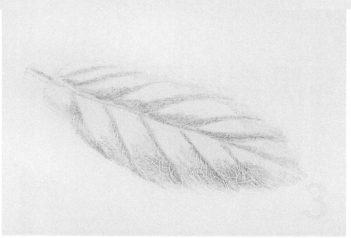

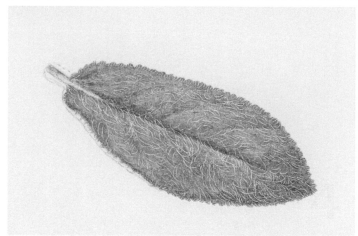

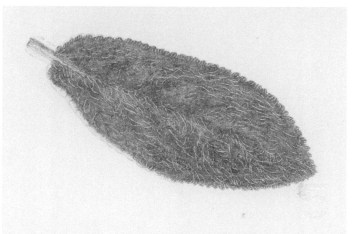

使用細頭壓凸工具在畫紙上壓出線條以表現葉片上的毛。為了找出合適的力道,先在零碎的水彩紙上測試壓紋,接著觀察毛的方向,再壓出葉身和葉緣上的毛。

用中等暖灰色鉛筆在陰影區打上陰影。特別要注意中脈和主脈,因為它們幾乎消失在厚且毛茸茸的葉面中。著上第一層顏色後,之前壓了紋的毛就清晰地展現出來了。

用淺黃綠色(pale yellow-green)在葉柄、中肋和主脈的部分上色。使用不同程度的力道,在整片葉子上疊色:在淺灰色的陰影區上淡淡地疊上孔雀綠(peacock green),接著以穩定的力道疊上苔綠色(moss green),最後以更強的力道疊上翡翠綠(jade green)。

用橄欖綠(olive green)和鮮黃綠色(Kelly green)提高葉片顏色的溫度,然後用灰綠色(celadon green)混色兼拋光。加入葉柄的細節,進一步描繪清楚葉片邊緣。著上孔雀綠(peacock green)使部分毛有細微的陰影。用白色水性色鉛筆畫出葉片的毛,然後用 00 號柯林斯基畫筆沾一點水輕輕塗過一層,使筆畫平順。

黑紫樹葉片

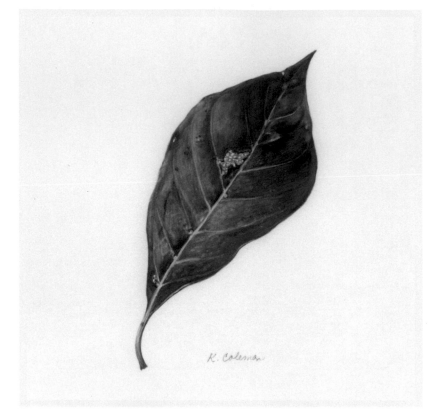

黑紫樹葉片 *Nyssa sylvatica*
色鉛筆和製圖用膠片
8 × 7 inches [20 × 17.5 cm]
© 凱倫‧科爾曼 Karen Coleman
完成所需時數：5 小時

材料： 放大鏡；硬芯與軟芯色鉛筆；電動削鉛筆機；除塵筆刷；排筆刷；消字板；軟橡皮；筆型橡皮擦（中型和細字）；磨砂板；無色調和筆；小片棉布。

黑紫樹是最早改變葉片顏色的樹木之一，預告秋天的來臨。其葉片呈寬橢圓形，全緣。這份樣本保留了一些深綠色的部分，但大多已轉為猩紅色和酒紅色。受昆蟲損壞而露出的葉脈與葉片上似透明網的地方是黑紫樹的特徵。

1 開始繪製葉片。畫出這片葉片輪廓、中肋、主脈和蟲害的地方（在主脈的左側）。製圖用膠片（右側）的兩面均有啞光處理，且呈半透明。先影印原始圖稿，接著把膠片放在影印圖稿的上方，可避免石墨附著在膠片上，保留原始圖稿以供將來參考用。

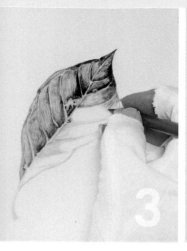
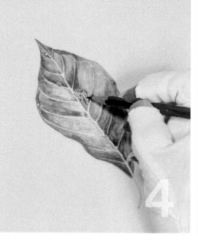

由於我將在膠片的兩面上色，因此製圖用膠片需要與影印圖稿完美地對齊。為此，可在影印圖稿的每個角落標上一個 X，接著將 X 淡淡地轉描到膠片上。當膠片前後翻轉時，記號 X 就可以幫助重新對齊。這個做法不需要轉描原稿，而是透過膠片輕鬆地看到線條。

戴上露指棉手套可以保持膠片乾淨。以青檸綠（lime green）畫出葉柄、中脈和主脈，輕輕地疊上深綠（dark green）、緋紅色（crimson）、黑櫻桃色（black cherry）和黑葡萄色（black grape）來描繪顏色的轉變。使用橢圓形筆尖沿著輪廓線繪製。在蟲害區域的周圍著色，以保留蟲害的區域。取一片空白膠片列下用過的顏色。

將膠片翻至背面，並拿一張白紙墊在下方。以深棕色（dark umber）勾勒出網狀蟲害區域，並在葉片的右側進一步描繪出淺色的邊緣。由於紙張可以突顯圖畫中的空隙，在整個過程中，定時在圖畫下插入一張乾淨的白紙，以檢查是否需要在膠片的正面和背面進行任何修改。

在使用橡皮擦前，先以磨砂板或砂紙清潔，確實清除橡皮擦上殘留的任何顏色。要立即清除膠片上出現的任何色料碎屑或灰塵。為了避免弄髒，僅使用除塵筆刷或類似工具掃走碎屑，千萬不要用手。

膠片不像畫紙一樣是多孔的，因此能疊上的色彩層數少於紙張。色筆能較輕鬆的著色在膠片上，所以與畫紙相比，可用較輕的力道著色。以尖銳的筆尖和柔和的圓形筆觸，疊上較溫暖的色調並開始混色，使葉片發亮——青檸綠（lime green）、橄欖綠（olive green）、洋紅（crimson lake）、深猩紅（scarlet lake）、胭脂紅（carmine red）、暗粉紅色（hot pink）、淡朱紅（pale vermillion）、黃橙色（yellowish orange）和淺陽光黃（sunburst yellow）。

在膠片的背面加上一些暖色調。小心使用無色調和筆（以避免刮傷膠片）混色與清理邊緣。最後，增強兩面的色調，使細節更加完善，並用硬芯鉛筆勾勒邊緣。以橡皮擦除去污漬，並用棉布輕輕擦拭任何看得見的筆觸。

洋玉蘭葉片

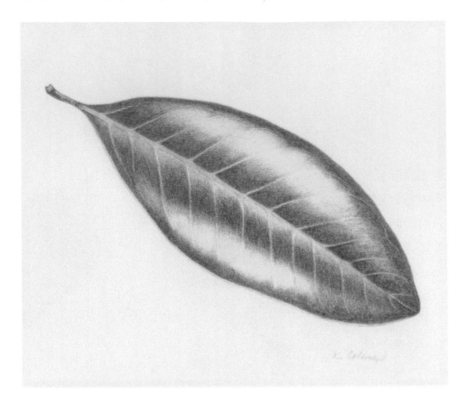

洋玉蘭葉片 *Magnolia grandiflora*
色鉛筆和紙
7 × 9 inches [17.5 × 22.5 cm]
© 凱倫・科爾曼 Karen Coleman
完成所需時數：4 小時

材料：放大鏡；硬芯和軟芯色鉛筆；
電動削鉛筆機；除塵筆刷；小片棉
布；HB 鉛筆；無色調和筆；筆型
橡皮擦（中型和細字）；磨砂板；
軟橡皮；紙筆；排筆刷。

洋玉蘭是一種全緣闊卵形單葉的常綠樹種，中肋
厚且延伸至葉尖。深綠色的革質葉片反光效果很
強，產生明亮的白色高光。

1 繪製葉片草圖並轉描到畫紙上。用 HB 鉛筆輕輕
地畫出葉片上的高光區作為留白處的提醒。接著
使用軟橡皮黏起線稿上的石墨，只留下淡淡的輪
廓線。

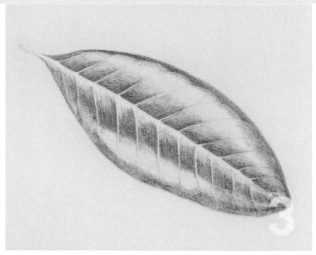

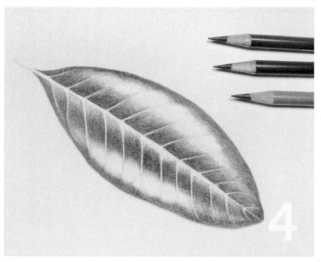

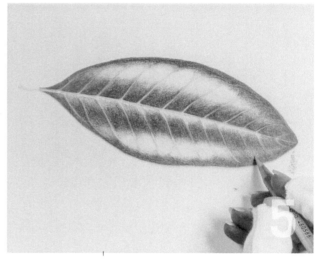

以固定力道在中肋和葉脈上著上象牙色（ivory）來保留這些區域。用淺天藍色（light sky blue）柔化明亮高光的邊緣，用中度暖灰色以多變的力道在陰影區中畫上陰影，較暗的陰影處的力道最重。以柔和的筆觸，非常順暢地疊加顏色。

以尖銳筆尖和平滑的圓形筆觸，在中肋、葉脈和葉片的下緣加上檸檬黃（lemon yellow）。除了高光區外，在整片葉片疊上松綠色（juniper green），在灰色陰影區使用中等力道疊色，在較淺色的區域使用較小的力道疊色。

除了明亮的高光區外，使用多變的力道在整片葉子上疊上橄欖綠（olive green）。如果在較亮的區域著上太多顏色，可使用軟橡皮將顏色沾起。接著在較暗的區域加上鉻綠（chrome green），在

較亮的區域加上黃綠色（yellow green），將其輕輕地融合到高光區的邊緣。

在葉脈上加上橄欖綠（olive green），稍微加深葉脈顏色。使用無色調和筆讓綠色區域有光澤，並將一些顏色混進高光區。在拋光的過程能使色料填進畫紙上的紋理，使得葉片的外觀平滑、光亮。疊上更多顏色層來增強明暗。

疊上棕赭色（brown ochre）、焦赭色（burnt sienna）和焦棕色（burnt umber）來完成葉柄。在葉片的下緣疊上棕赭色（brown ochre）。使用硬芯鉛筆整理所有邊緣。以紙筆在葉面的高光區加上一點點淺綠松色（light turquoise），以反映天空的顏色。用棉布擦拭，鈍化所有明顯的鉛筆筆觸。

APPLIED
TUTORIAL

塔米・麥肯蒂以油性色鉛筆示範了三種蔬果。表面
凹凸的夏南瓜、光滑的茄子、紙質的紅蔥頭，都有
不同的質地來挑戰畫家。色鉛筆是由黏著劑（蠟或
油）和色料組成，最重要的考量點都是需要挑選有
高品質的色鉛筆。

果實與蔬菜
的色鉛筆畫

講師：塔米・麥肯蒂 Tammy McEntee

夏南瓜

夏南瓜 *Cucurbita pepo*
色鉛筆和紙
7 × 4 inches [17.5 × 10 cm]
© 塔米・麥肯蒂 Tammy McEntee
完成所需時數：20 小時

材料：圓形合成纖維毛畫筆（3號）；
砂紙板；油性色鉛筆；紙筆；帶有
HB 筆芯的工程筆；拋光筆；筆型橡
皮擦；軟橡皮；無味的礦物油。

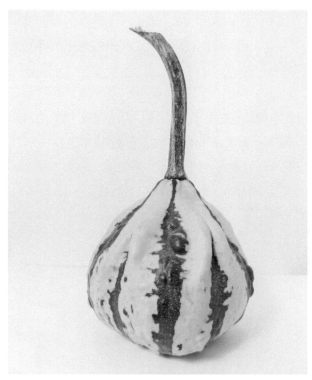

這種裝飾用的夏南瓜是美國南
瓜（*Cucurbita pepo*）的果實，
該屬的變種包括南瓜、櫛瓜和
印度南瓜。這種夏南瓜不可食
用，但由於果實的色彩鮮豔且
外表多瘤，因此在裝飾領域中
很受到歡迎。

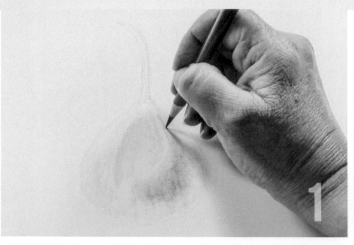

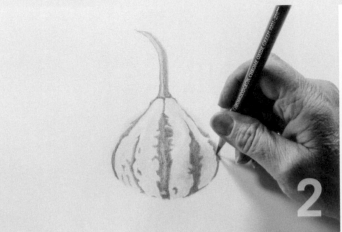

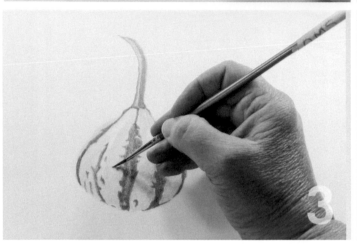

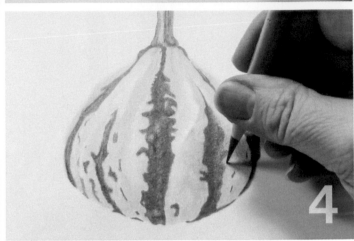

首先，用陰丹士林藍（indanthrene blue）繪製出
單色畫（完全以一種顏色呈現明暗的圖畫，通常
為灰色）來建構出陰影和形狀。接著在陰丹士林
藍色上疊上一層鎘黃（cadmium yellow），產生
出柔和的綠灰色，這是這個主題所需要的陰影顏
色。

除了高光區之外，在夏南瓜上疊上一層鎘黃色
（cadmium yellow）。夏南瓜的條紋以氧化鉻綠
色（chrome oxide green）上色，並與深靛藍（dark
indigo）交替層疊，加深條紋中的陰影。持續在
夏南瓜上疊加黃色，接著在條紋上疊色。

用畫筆沾一點無味的礦物油後，進行混色。在混
合完綠色區域後，清潔畫筆，防止綠色沾染到黃
色區，並保持顏色間的分明。等無味的礦物油乾
燥後，再繼續疊上顏色，之後續用無味的礦物油
混色。

完成夏南瓜的主要部位後，藉由為斑點加上淺土
黃色（light yellow ochre），並在高光區由白色
逐漸轉為象牙色（ivory）來表現出細節。疊上深
靛藍（dark indigo）加深瘤上的陰影。

茄子

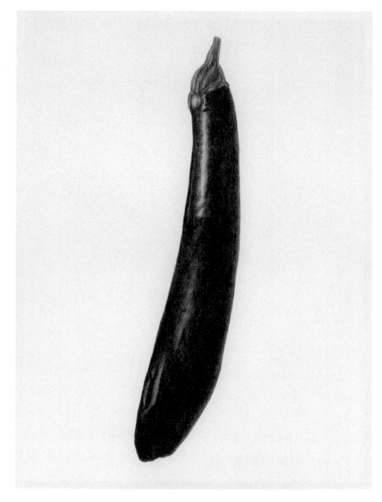

日本茄子 *Solanum melongena* var. *esculentum* 'Ichiban'
色鉛筆和紙
10 × 3 inches [25 × 7.5 cm]
© 塔米·麥肯蒂 Tammy McEntee
完成所需時數：20 小時

日本茄子 *Solanum melongena* var. *esculentum* 'Ichiban' 為茄科植物。該科包含番茄和馬鈴薯，茄子帶有光澤的鮮豔紫色外皮，給予畫家一項描繪出對比的挑戰。

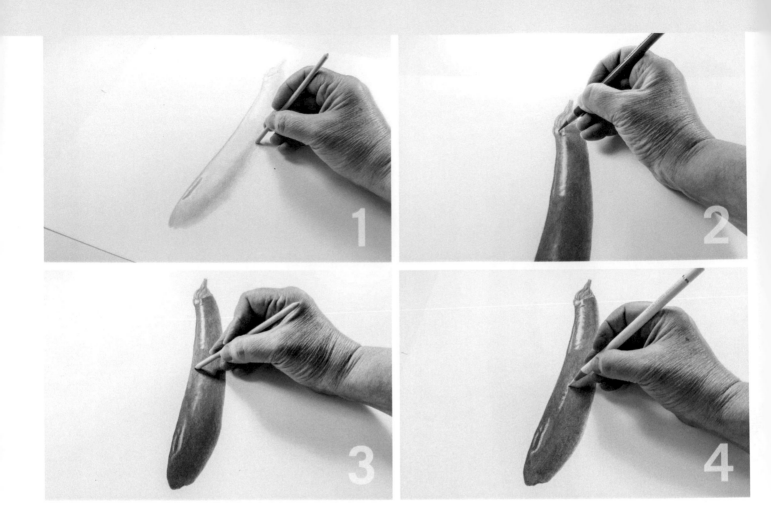

1 畫出輪廓，然後用深靛藍（dark indigo）開始描繪出形狀並打上陰影，使用紙筆輕輕加強陰影輪廓，並使其變得平滑。

2 交替疊上黑葡萄色（black grape）、錳靛色（manganese violet）和紫紅色（fuchsia），在上色的過程中，保持茄子的右緣為淺色調。將黑葡萄色集中在陰影區，並在最暗的色調上疊上一層鎘黃色（cadmium yellow），以得到濃厚的深色陰影。在茄子頂端的線條，也就是茄子的萼片和果梗的下方位置，加上淡青紫紅色（light red violet）和緋紅色（crimson）。

3 為茄子上色時，始終避開高光區，以紫紅色（fuchsia）與乾淨的紙筆進行混色（在磨砂板上擦拭紙筆進行清潔）。以不透明鉻綠（chrome green opaque）、氧化鉻綠（chrome oxide green）和生赭色（raw umber）為萼片和果柄上色。

4 以白色畫出長長的線形高光區，並用暖灰色柔化高光區的邊緣。這樣能描繪出蠟質、有光澤和幾乎如橡膠似的表皮質地。茄子的右側仍然保有反光的淺色調，呈現出圓柱狀的果實形體，避免呈現扁平、如剪影般的樣子。

紅蔥頭

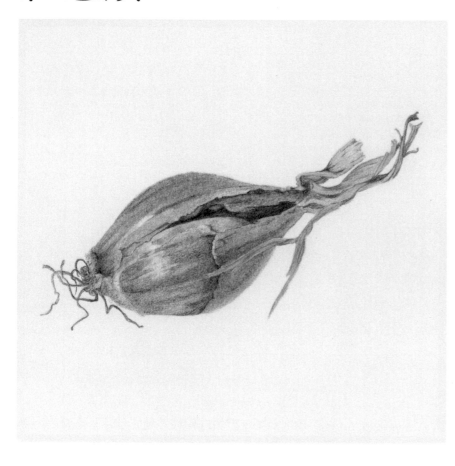

紅蔥頭 *Allium cepa* var. *aggregatum*
色鉛筆和紙
3 ½ × 5 inches [8.75 × 12.5 cm]
© 塔米 · 麥肯蒂　Tammy McEntee
完成所需時數：12 小時

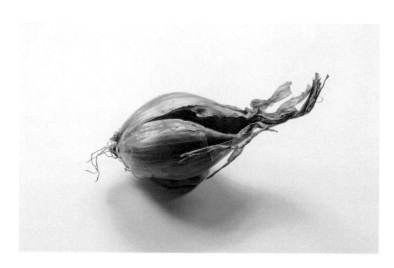

Allium cepa var. *aggregatum* 是紅蔥頭的
學名，是一球簇生的鱗莖。許多植物畫
家都喜歡畫它，因為它的紙質薄膜（稱
為膜層 tunic）提供了有趣的質地元素。
將紅蔥頭放置在軟橡皮上以固定位置。

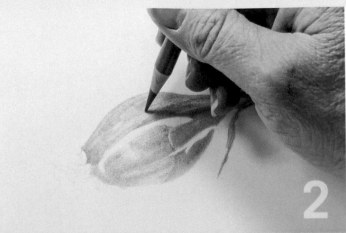

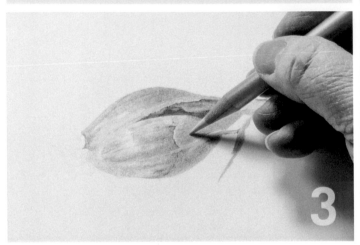

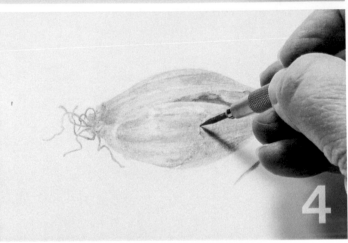

1 先以群青藍（ultramarine blue）的單色畫開始繪製此圖，要確實加深兩鱗瓣之間的空間。這種單色的底圖層為後續的作畫提供了結構，加深的陰影區打亮了下方鱗瓣的右下側。

2 在紙質膜層區疊上印度（caput mortuum）、鮮紫色（caput mortuum violet）、焦赭色（burnt sienna）、紫紅色（fuchsia）和赭石棕色（brown ochre），以輕柔且鬆散的方式疊色，而不是試圖只畫出一種顏色。筆畫是順著從根到頂部的膜層自然線條，強調生長方向。在鱗瓣露出的部份疊上藍紫色（violet）、紫紅藍色（purple violet）、紫紅色（fuchsia）、陰丹士林藍色（indanthrene blue）。

3 再次順著生長方向輕輕地拋光膜層上的顏色，使顏色稍微融合；若過度拋光，膜上的美麗色彩就會消失。以尖銳筆尖的象牙色（ivory）加上高光，繼續加深各種顏色，同時保持大部分的條紋色澤。

4 用焦棕色（burnt umber）、焦赭色（burnt sienna）和棕赭色（brown ochre）繪製根部，接著以軟橡皮輕點來柔化顏色。用裝有 HB 筆芯的工程筆加強層膜上的陰影和褶皺處。以暖灰色繪製根的基部並以削尖的鉛筆加上細節。

單色畫（grisaille）技法已經在植物繪圖中使用了數百年，特別是在雕版畫製作中先做出灰階圖像，之後通常以手繪上色。在本教學中，首先以深棕黑色（dark sepia）畫出明暗，接著使用水性色鉛筆和油性色鉛筆將顏色疊加在單色畫上。

用單色畫技法
配合油性和水性色鉛筆
繪製玫瑰果

講師：溫蒂・霍倫德 Wendy Hollender

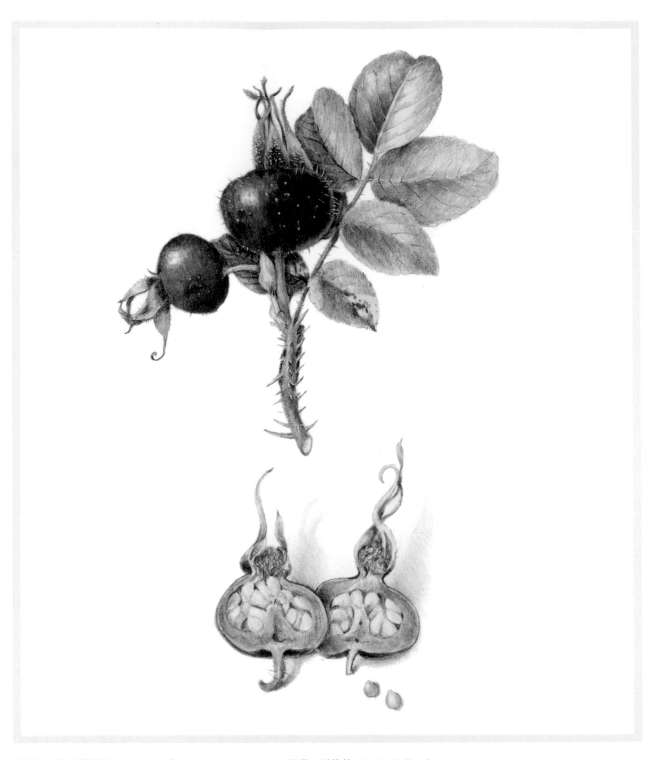

玫瑰果 色鉛筆和紙　　7 × 7 inches [17.5 × 17.5 cm]　　© 溫蒂‧霍倫德 Wendy Hollender
完成所需時數：10 小時

材料：削鉛筆機；除塵筆刷；修枝剪；裝水的容器；放大鏡；廚房紙巾；水性色鉛筆；
水彩筆（編號 000、3、6）；140 磅（300 gsm）熱壓水彩紙；砂質橡皮擦；軟橡皮
和白色橡皮擦；透明直尺；高品質色鉛筆；素描鉛筆 H；紙藝壓凸工具。

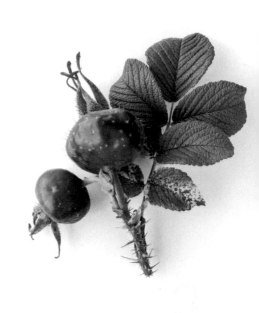

1 採集帶葉片和莖的玫瑰果枝條，請注意枝條上的尖刺！剪下多於一枝的枝條，這樣能夠在畫紙上構思出令人愉悅的構圖，並挑選出最佳的標本。先剪下一根長枝條，然後在繪圖桌上剪下一些樣本，為構圖進行比較和測量。

2 開始測量標本，並以素描鉛筆在紙上畫出與實物大小相同的圖畫。在繪製此圖時，放輕力道。為了獲得精確的圖畫，可依需求擦掉並重新測量。確保果實、葉片和莖有一些重疊的地方，以獲得良好的對比和空間深度。規劃出圖畫的焦點。

3 使用前方和左上方的光源照亮素材，這樣可以呈現出清晰的陰影，並在玫瑰果左上的位置有良好的高光區。

4 單色畫是利用在著色前以單一中性色建構出形體。以深棕黑色（dark sepia）開始繪製單色畫，隨時保持筆尖尖銳，並經常削尖鉛筆，繪製出從淺到深的色調，呈現出高光、陰影、重疊和反光區。在具有清晰陰影的形體上疊上色調，並留下紙張空白處作為高光。

5 使用尖細的壓凸工具壓入紙張，來畫出在玫瑰果上細緻的淺色毛。在這些壓紋的範圍加上色調，以色鉛筆的側鋒疊上顏色，被刻畫出來的細毛不會被上色，並開始顯現出來。應避免在該呈現白色的區域上使用顏色。在重疊區中加深後面的物件以建立物件間清楚的空間區分。

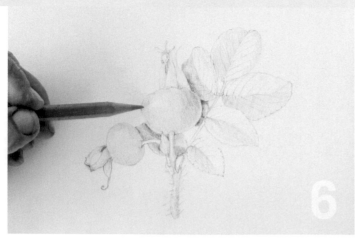

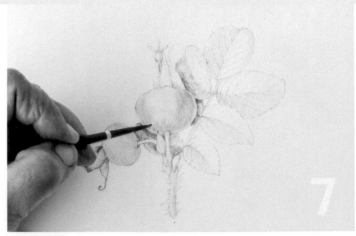

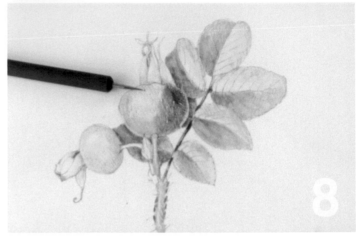

6 在單色畫上疊上顏色，以乾筆方式加上土黃色（yellow ochre）的水性色鉛筆，就像是在使用一般的油性色鉛筆一樣。從明到暗畫出漸層的明度，並將高光區域留白。直接將顏色覆蓋在深棕黑色（dark sepia）上，當顏色疊上時，單色畫將持續表現出形體。

7 沾溼水彩筆後，小心地抹開水性色鉛筆的顏色，從留白的高光處開始往外畫，使高光的地方保持畫紙空白，漸漸地將陰影區的色料從淺色轉移到深色區，注意不要覆蓋到已壓紋的細毛上。

8 用壓凸筆在玫瑰果上加入更多的毛和小點，以不規則的筆畫在畫紙上壓紋，呈現出細毛和小點自然的樣子。不要用沾溼的水性色鉛筆畫在壓紋的區域，顏色將會滲入這些細線中。以乾筆的方式疊色，以維持這些區域的顏色淺到足以透出。

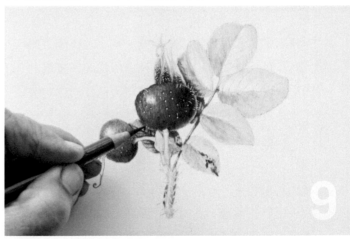

9 用色鉛筆為果實、萼片、葉片和莖上色，這時壓紋的區域開始浮現，因為下壓的區域阻擋了鉛筆痕，在相疊的區域持續以較深顏色的色鉛筆上色，並使顏色飽和──記住要維持形狀，看起來是立體的樣子。

10 下一步，在葉片黃化的區域，以乾筆技法著上黃色水性色鉛筆，接著在葉片疊上綠色水性色鉛筆，仔細地畫出葉片的亮面與暗面。在步驟 4 中所畫的深棕黑色（dark sepia）單層畫依然還看得見，並在葉片的兩側畫出不同的深淺。

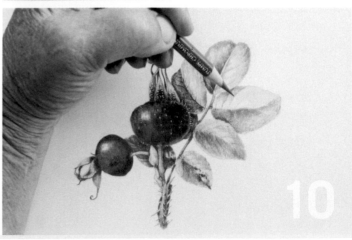

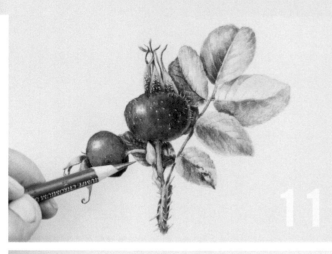

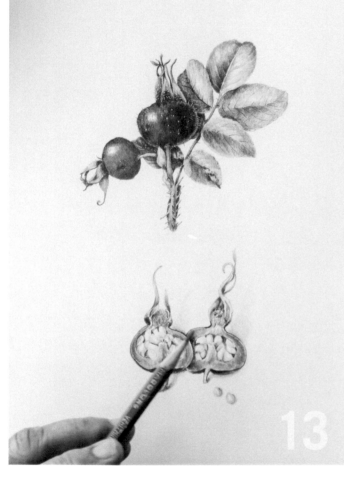

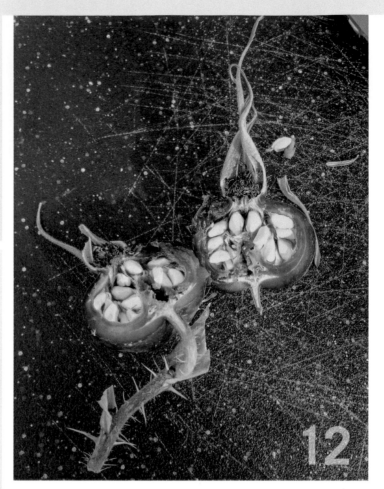

12 切開玫瑰果，加入一縱切的果實畫，這可以使構圖變得有趣，也能提供果實的資訊。在繪製此插圖時，也和原先畫作的方法相同：首先以鉛筆繪製底圖，接著完成深棕黑色（dark sepia）的單層畫，最後加上細節和多層的顏色。

13 在切開的果實下加入投射陰影，呈現出這兩瓣都座落在畫紙上。用硬芯的灰色色鉛筆畫出細緻而微小的質地。在繪製投射陰影時，把最深的色調畫在果實旁，然後逐漸增亮明度，直到陰影消失在紙上，且沒有很強的輪廓線。最後，用奶油色（cream）色鉛筆拋光果實與高光區周圍，使顏色混合在一起。為此，用力施加筆壓，並使高光區變小，讓高光區看起來不像只是留白的空間。

11 加上葉脈和褐化的細節，以乾筆的方式疊上多種顏色，使顏色飽和並施與足夠的力道，維持由淺到深的色調範圍。加深果實後方的物件，使玫瑰果似乎就像是壓在葉片上。保持玫瑰果深色邊緣上的反光。

一個主題，
兩種媒材：
墨水筆與色鉛筆

　　畫家瓊·麥甘恩（Joan McGann）擅長仙人掌和沙漠植物的繪圖。她第一次繪製白光城仙人掌時，選擇以墨水筆進行描繪，疣粒上不常見的深度和體積以及刺的粗細，令人感到有趣，並以墨水筆繪製能呈現出戲劇性的對比。在花朵上，需要更細膩的手法，其細緻性是透過打點技法來表達。

　　圖畫是以 0.3 公釐和 0.25 公釐的針筆繪製，首先是畫上刺的外緣線條，用稍粗的線條畫在陰影端，以 0.25 公釐的針筆畫出仙人掌所有的形體和花朵，剩下的部分從色調暗的區域打點到亮的區域，形成了深度和形狀，在刺的部分也會打上一些點來呈現出體積。

　　在上墨繪圖時，麥甘恩迷戀上了花朵的淡黃色花瓣以及仙人掌的奶油綠與藍綠色。將原始的線稿用無蠟的藍色轉印紙將圖畫轉描到插圖用紙板上，以色鉛筆畫出刺的輪廓上，用紫色調、棕色調和中性色調，來勾勒出在疣粒前針刺的邊緣，接著以適當的顏色描繪出其他部位的輪廓。

　　顏色是堆疊而成的，在繪製的時候要避開刺的部分，直到所有的體積都已建構出來，一旦其餘的部分接近完成時，刺就會自然的顯現出來，然後在光亮區疊上淡奶油色（light cream），在較暗的區域中疊上深的顏色，施予筆壓來畫出仙人掌的光澤感，完成光滑的表面。加強疣粒之間的白毛，也加強刺上的高光。在仙人掌底部的周圍加上一些地面，使圖畫能融入紙張。

白光城仙人掌 *Coryphantha robustispina*
針筆和插圖用紙板
16 ½ × 12 inches [41.25 × 30 cm]
© 瓊·麥甘恩　Joan McGann
完成所需時數：100 小時

白光城仙人掌 *Coryphantha robustispina*
色鉛筆和插圖用紙板
28 × 19 inches [70 × 47.5 cm]
© 瓊‧麥甘恩　Joan McGann
完成所需時數：100 小時

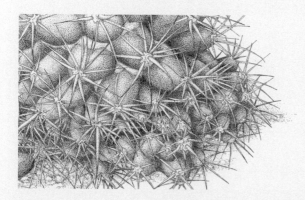

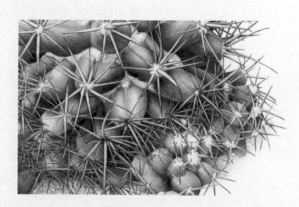

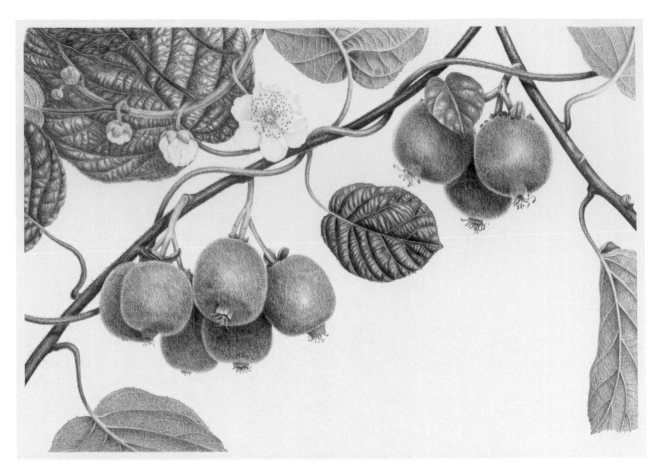

獼猴桃的生活史
色鉛筆、鉛筆與紙
10 ½ × 15 ½ inches [26.25 × 38.75 cm]
© 安‧史旺　Ann Swan
完成所需時數：36 小時

材料：無色調和筆；色鉛筆組（經挑選的綠色、土黃色、棕色和暗紅色）；酒精性麥克筆；0.5 公釐壓凸筆；較粗的壓凸筆、合成纖維毛榛形畫筆；帶有 HB 與 2B 筆芯的工程筆；含 2H 0.3 公釐筆芯的自動鉛筆；以手削尖的鉛筆組（9H、3H、H、F、HB、3B 以及 9B）；美工刀。

ADVANCED TUTORIAL

利用色鉛筆和鉛筆的組合來描繪出同時包含開花和結果階段的獼猴桃藤，圖中應用了多種技法，包括壓紋、拋光、防染以及彩色和鉛筆疊層。以鉛筆畫葉片作為背景，添加了趣味性和立體感。纏繞在一起彎曲的莖桿引導視線穿過畫面，並建立了有趣的負面空間。

以色鉛筆和鉛筆繪製獼猴桃

講師：安·史旺 Ann Swan

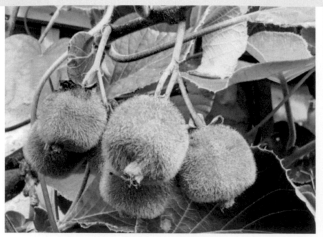

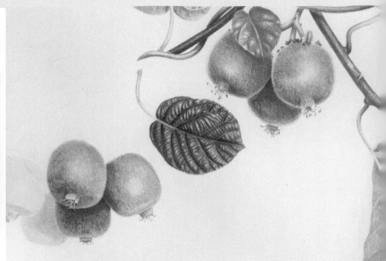

畫家在自家的花園裡有種獼猴桃藤，但是直到她在法國盧瓦爾河谷才見到它的果實，在那裡，她從豐沛的果實中汲取靈感。植株幾乎完全被毛，葉面帶有光澤，而葉背則是呈天鵝絨般的質地。

1 首先，混合深棕褐色（dark sepia）和各種灰色，在果實上畫上陰影，並為高光區留白，如圖中的最左邊所示，接著利用酒精性麥克筆混合這些淡淡的底色。

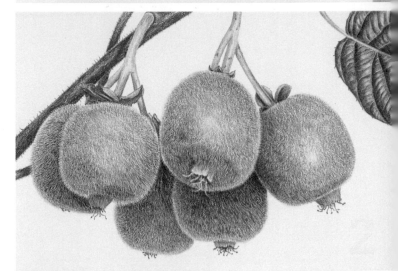

2 用 0.5 公釐的壓凸筆壓出果實表面上的毛，壓凸的動作應該要一次完成，避免有沒畫到的區域，以穩定、多方向的筆觸畫滿每顆果實的表面。果實上的顏色有 – 微黃橄欖綠（olive green yellowish）、茶褐色（bistre）、牛軋糖色（nougat）、赭石棕色（brown ochre），和薑根色（ginger root）– 分別疊色在果實上後，壓凸的細毛就會顯現出來。

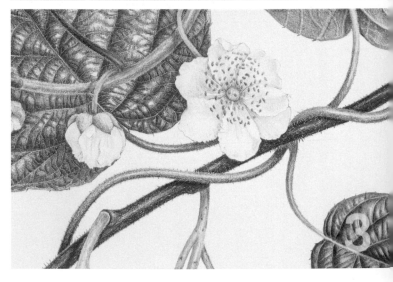

3 在畫好花朵非常淡的輪廓線後，用 0.5 公釐的壓凸筆刻畫出花絲，接著以淺土黃色（light yellow ochre）畫出花藥，並用 0.3 公釐的自動鉛筆打上陰影。在花瓣上橫過壓紋線，畫上陰影，在花的中心加上五月綠（May green）和淺紫色（light violet），花絲可以因此顯現出來，花瓣的邊緣有略微被這些柔和的陰影顏色強調出來，因此在白紙上更能看見花朵，而鉛筆畫的葉片能作為一些花瓣的背景。

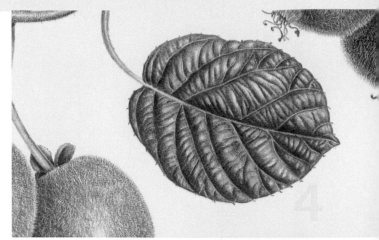

4　在具有光澤的葉面上，以尖銳的象牙色（ivory）並施予相當的力道，把葉脈刻畫出來，產生防染的效果。葉片的顏色是由不透明鉻綠（chromium green opaque）、微黃土綠色 （earth green yellowish）和五月綠（May green）組合而成。使用深灰色系將所有的陰影從暗到亮進行疊層，任何的高光處以紙張留白處理，並使用無色調和筆施以筆壓，柔化那些高光區，將顏色平順的調和在一起。每條葉脈會造成葉片上的起伏，以明度變化呈現這些起伏的樣子。

5　針對葉背，以象牙色（ivory）施予筆壓強調出葉脈。壓紋的細毛沿著葉脈與葉面上隨機刻畫。為了製造寬而柔和的筆尖，將不透明鉻綠（chromium green opaque）、微黃土綠色（earth green yellowish）和五月綠色（May green）的色鉛筆，用細紋矽膠紙鈍化筆尖的一側，接著均勻地塗在整個葉面，呈現出畫紙的紋理並形成柔軟、天鵝絨般的葉片質地。最後，用淺灰綠（pale sage）拋光柔化顏色，以削尖的土黃色（earth green）畫出在葉脈下的投射陰影。

6　為了要畫出莖桿柔和的乳白色光澤，先畫上酒精性麥克筆，並為高光區留白，接下來壓紋出在莖上的毛，並畫上象牙色（ivory）利用防染效果產生較大範圍的高光區。在莖的陰影處加上深靛藍（dark indigo）和佩恩灰（Payne's gray），接著使用紅紫色（red-violet）、焦紅色（burnt carmine）、威尼斯紅（Venetian red）、土黃色（earth green）和五月綠（May green）以各種組合疊加出顏色。以象牙色（ivory）來拋光柔化較淺色的莖。最後，使用極尖銳的焦紅色（burnt carmine）和紅紫色（red-violet）從莖的邊緣輕拂出有色的細毛。

7　在最後畫上鉛筆畫葉片，讓沿著莖和葉片邊緣的壓紋細毛如白紙般的顏色跳出，也避免弄髒畫紙。以 1.0 公釐和 0.5 公釐大小的壓凸筆壓出葉脈，並用 9H 鉛筆繪製陰影區，接著用 3B 到 3H 範圍的鉛筆以淺橢圓形的筆觸，畫出葉片上的陰影，產生均勻的覆蓋範圍與平順的色調轉變。以留白作為高光區，接著用小枝的榛形畫筆輕輕刷過鉛筆圖層來柔化高光區。

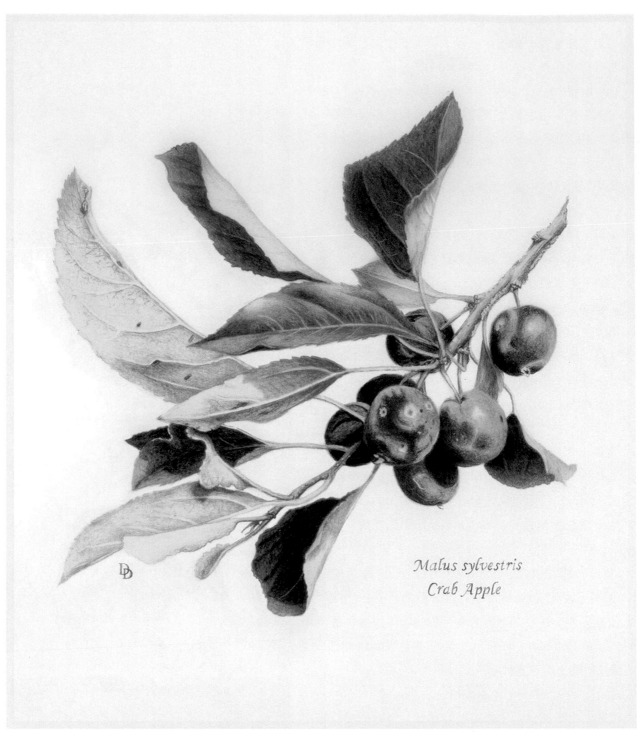

歐洲野蘋果 *Malus sylvestris*
色鉛筆和製圖用膠片
8 × 8 inches [20 × 20 cm]
© 桃樂賽·德保羅 Dorothy DePaulo
完成所需時數：9 小時

材料：削鉛筆機；製圖用膠片（雙面啞光處理）；家用清潔劑；舊畫筆；清潔用海綿；筆型橡皮擦；
五種品牌含有不同程度的硬度、蠟質或色料的蠟性色鉛筆；蠟紙。

ADVANCED TUTORIAL

以色鉛筆在膠片上
繪製歐洲野蘋果的枝條

講師：桃樂賽・德保羅 Dorothy DePaulo

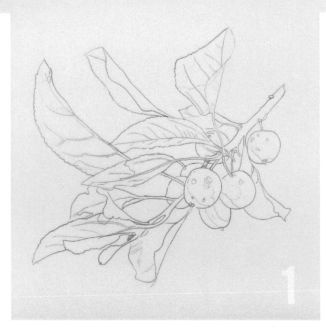

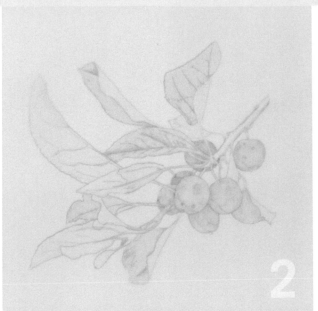

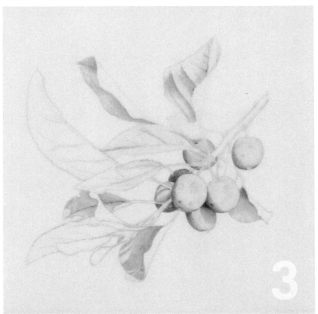

1 首先，以鮮豔顏色的硬芯色鉛筆在畫紙上繪製含有細節的線稿，之後會將製圖用膠片放在線稿上，因此重要的是線稿上的線條顏色必須要夠亮才能穿透半透明的膠片。

2 將線稿輕輕地粘貼在畫板上，接著再疊上製圖用膠片，以紙膠帶固定。用非常輕的筆壓，以極小重疊圓的運筆方式畫上第一層顏色，盡可能地使顏色均勻。此時還不需要仔細檢查邊緣，這個步驟只是作為上色位置的依據。

3 下一步，在陰影最深的區域疊上一層非常暗的紫色。在已畫上數層顏色的膠片上，很難得到均勻的暗色疊層，所以要先疊上最暗的色調。

4 將圖畫的顏色盡可能地接近植物標本上的顏色，依據需求使用多種的不同顏色，透過逐一疊層的方式，畫出果實的豐富顏色，可能會混合使用不同品牌的色鉛筆—依顏色挑選色鉛筆而不是品牌。

為了要得到非常暗或強烈的顏色，可把膠片翻到
背面，並在最暗的區域中塗上深紫色，避免使用
黑色或灰色，因為它們傾向使顏色變暗沉。

先從圖畫的中心開始上色，然後再向外側畫，始
終考量圖畫裡的每個部分與整體的關係，例如，
靠近紅色果實的綠色葉片比在遠端的葉片上反射
出更多的紅色。當完成整個畫作時，移除下方的
線稿。

為了畫出小葉脈，在膠片上方疊上一張蠟紙，用
硬芯色鉛筆穩定地畫出葉脈後便能黏起底下膠片
上的顏色。視需要而定進行修改，像是以橡皮擦
來淡化顏色、加上更深的色調、邊緣銳利化。最
後，用棉花棒沾一點家用清潔劑，去除任何色鉛
筆色料的污跡或碎屑。

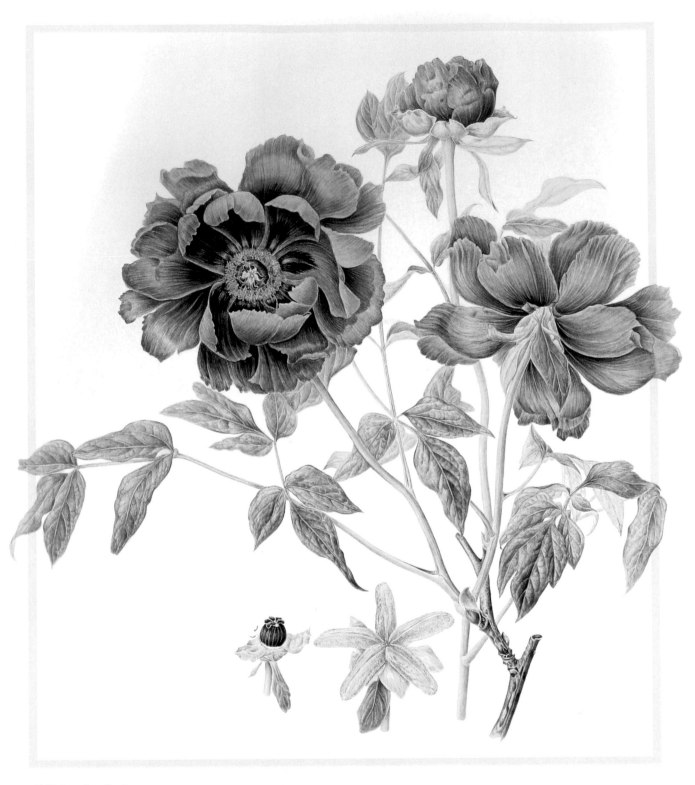

牡丹 *Paeonia suffruticosa*
透明水彩和紙
21 × 19 inches [52.5 × 47.5 cm]
© 丘知娟 Jee-Yeon Koo

水彩在歷史上是最常被用於創作植物繪畫的媒材，一直到今日。水彩的技術應用範圍、顏色、透明度都非常廣，並且能夠描繪精緻的細節，是它主導植物繪畫領域的幾個原因。至今水彩生產商仍然不斷創新，引進新的顏色和黏著劑，並且越來越著重顏料耐光性。水彩的液態特性能夠提供大部分其他媒材沒有的濕畫技法，並且可以與乾畫技法共用。

WATERCOLOR ON PAPER

技巧和示範

使用水彩在紙上作畫

水彩的特性

講師：蘇珊・T.・費雪 Susan T. Fisher

對畫家來說，我們有許多應該熟悉水彩特性的好理由，其中一個是對媒材的掌握和完成畫作的保存。畫家們必須了解手裡的材料，並能預期材料在繪畫過程中的表現。下面的介紹能幫助畫家們了解水彩的特性。此外，從水彩廠商和網路搜尋也能提供獲得更多的資訊。

蝴蝶夫人祖傳品種番茄的肖像
Solanum lycopersicum
水彩及紙
10 × 9 ½ inches [25 × 23.75 cm]
© 菱木明香 Asuka Hishiki
完成所需時數：104 小時

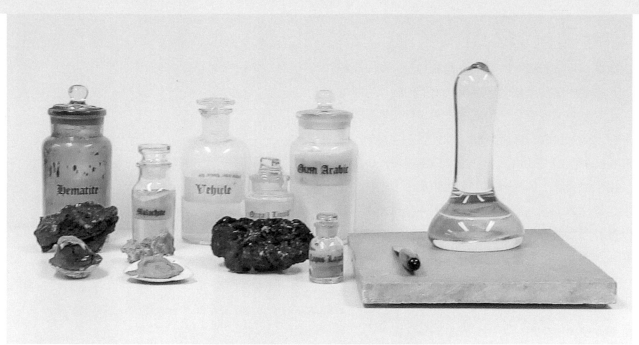

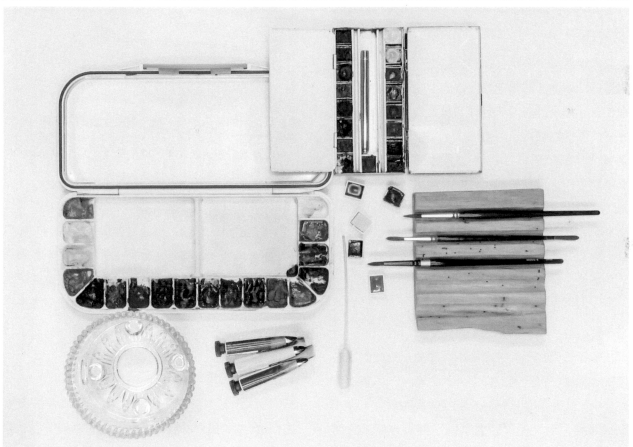

上：部分水彩組成原料，包括礦物、研磨後的粉狀色料、阿拉伯膠。照片裡也有研磨石板上的玻璃研磨棒（我們在今日仍然可以用研磨棒、色粉、以及其他原料做出想要的顏料）。

下：水彩有管狀和塊狀包裝。照片裡還有調色盤、一杯水、往顏料上滴少量水的滴管、可以收折的田野繪圖用調色盤、以及筆盤上的水彩筆。

在選擇管狀和塊狀水彩時，光看包裝外觀是不夠的。每個水彩品牌都會因為配合它們的特殊需求而包含或避免某些原料。傳統的水彩原料包括黏著劑和保濕劑，使顏料保持濕潤；此外還有除臭劑，令顏料的氣味盡可能怡人。增量劑通常用於改進顏料使用時難易度；鮮豔劑則用於加強顏色。糊精和甘油可以保濕，還能使混色均勻，避免顏料發霉。管狀顏料是立即可用的濕潤質地，塊狀顏料則便於攜帶。許多畫家都有自己的偏好，覺得某種水彩比另一種容易使用，但也很常見畫家同時擁有這兩種水彩。水溶性色鉛筆類似管狀及塊狀水彩，可同時以乾濕兩種方法使用，不過外觀是鉛筆形式。

黏著劑

藝術家等級的顏料有許多種黏著劑，包括油畫顏料裡的亞麻油、酪蛋白顏料裡的牛奶蛋白質、蛋彩裡的蛋、以及壓克力顏料裡的壓克力聚合黏著劑。水彩的黏著劑通常是阿拉伯膠，如同其他顏料裡的黏著劑，它能使顏料附著於紙面上。然而，和某些黏著劑不同之處在於阿拉伯膠不能防止完成的畫作褪色或變深，它永遠不會變得防水，所以隨時都能重新潤濕，因此完成的畫作表面必須加上一層罩染。色鉛筆的黏著劑則是油質或蠟質（還有混和的乾色粉），與水彩不同。

色料

水彩製造商從不同供應商購買顏色。這些顏色供應商也販賣一般美術材料之外的色料。一家製造商也許有二十家顏色供應商，或也許只有一家。這一點很重要，因為能幫助畫家們了解每一家供應商（或品牌）的顏色成分和外觀會有不同。每個水彩品牌會在自己的產品裡加入偏好使用的原料，用以生產在畫材市場上具有競爭力的產品。他們可能也會製造學生等級的水彩，但我們這裡不做討論。

具有絮凝現象的顏料例子，色料顆粒像雲朵般凝聚在一起。

畫在黑色上的黃色顏料，顯示不同程度的不透明或透明度。從左到右：不透明、半透明、半不透明、全透明水彩。不透明和全透明的程度也取決於顏料的濃稠度。

色料是很小的顆粒，但是它們雖然極微小，卻不溶於水。有些顆粒會和水分離，沉進紙面的毛細孔裡，使顏料看起來呈現顆粒狀或雜質質感。透明水彩通常具有永久附著力，若想要移除的話，通常會損傷紙面。

不透明度和透明度

不透明水彩對於其下的物質具有比較強的覆蓋力，但是沾染紙面的程度不如透明水彩強。色彩的呈現還是取決於畫家使用顏料的方式。不透明顏料也可以呈現出透明感，在某些技法中，透明水彩的覆蓋度也很好。顏色和透明程度，取決於每位畫家的選擇，並沒有絕對哪一種比較好。

顏料原料的改變

蓬勃的市場常有改變，畫家們應該對顏料廠商們偶爾對產品做的改變有所警覺，這些改變通常是為了得到更好的效果。製造商會出於毒性考量或原料稀少的原因，盡全力尋找解決辦法，原料也會因為許多原因被替換。比如使用編號 PY153 色料的顏色新藤黃（new gamboge），就是最近的一個改變例子。色料 PY153 由於日益稀少，廠商便開始搜尋這個橘黃顏色的替代品。要注意的是，雖然用來製造顏料的色料改變了，顏料管上的名字仍然不變，所以兩年前買的新藤黃色和這個星期買的新藤黃色原料也許是不同的。這個常識很有用，因為更改後的原料有可能影響顏料的特質，比如透明度和耐久度。你可以閱讀顏料標籤上的內容，找出色料編號和耐光等級。一個會令人混淆的情況是，不同品牌標籤上的顏料名字，甚至色料編號都一樣，但是顏色本身的外觀和使用時的特質卻有些微差別。這些差別的原因就在於製造商使用的原料。

色料辨識系統

色料辨識系統負責標示黃色、紅色、藍色、綠色、橘色、白色、黑色、棕色、以及紫色。它們依序標示為：PY、PR、PB、PG、PO、PW、PBk、PBr、PV，後面跟著數字。色料是根據龐大的色指數純量分類的，可以在網路上找到相關資料。這個資料庫是由染色及色彩協會以及美國織品化學家及色彩學家協會共同管理的。除了指定的顏色編號外，還有一組特定的五碼色指數編號。這五個號碼代表確切的色料，以及該色料的特性描述。所有顏料廠商都使用這組號碼，比如美術材料市場、家居裝潢市場，以及工業用塗色市場。色指數號碼通常以「CIN」或「CI#」標示。這個號碼並非總是出現在顏料管或彩盤上，但是應該會有色料號碼。要記得的是，標籤上例如「樹綠（sap green）」或「茜草紅（alizarin crimson）」的顏料名稱並不足以用來選擇或描述顏色，因為製造商有可能因為各種需要或期待而更換色料和染色劑，比如同樣叫做焦赭（Burnt Sienna）的顏料，編號可能是 PB17 或 PR101。這些是不同的色料指定編號，但是顏料名字卻一樣。請特別注意許多編號 PB17 的色料，隨著品牌不同而有很大的差別。標籤上的名字並不會透露這個差異，也不會反映原料的差別。所以留意標籤上的色料指定編號是很重要的。

同一個品牌，兩種不同新藤黃色：上面是舊的新藤黃，下面是現在的新藤黃。它們的色料不同，名字卻一樣。

這些是不同品牌的群青，PB29。範例中的沉澱、顆粒、絮凝程度都有明顯不同。

標籤

當然，顏料管子上的標籤並不是水彩顏料組成物質的一部分。然而我們卻必須了解標籤的內容，才能避免顏料效果不如我們預期時，隨之而來的挫折感。這裡有幾件事情是我們必須研讀，而且若標籤上沒有這些訊息時，我們應該要注意的。標籤上的耐光等級很有用，假若製造商的標籤上沒標出耐光等級，那麼原因便耐人尋味了。兩個未標示耐光等級的主要原因是：裡面的顏料容易褪色或變深，比如天然玫瑰紅（rose madder），茜草紅，或天然靛藍；另一個原因是製造商基於商業機密原因，選擇不透露耐光等級。當你使用水彩畫畫時，很重要的是選擇不會褪色的顏料。變化性大的顏色會迅速褪色或變色，在短時間內就造成不好看或你不想要的改變。

美國材料和試驗協會（American Society For Testing and Materials，簡稱 ASTM International）是獨立的組織，受理檢驗提交的顏料。並非所有製造商都會將顏料送檢；有些製造商有自己的檢驗方式和評等標準。ASTM 的耐光等級是 ASTM I、ASTM II、ASTM III、ASTM IV。ASTM 對每個等級也有自己的官方描述，最簡單的概念是羅馬數字的「I」是耐光程度最好的，代表該顏色約一百年後才會開始變化；ASTM II 代表大約一百年左右就會變化；ASTM III 等級的顏色約在二十到一百年間就會褪色或變深；ASTM IV 等級則很可能在二十年左右就會變色。不同水彩顏料製造商也許會使用 ASTM 評等，或者有自己的耐光度評等系統，所以在選顏料時要留意這一點。你也許可以向廠商索取到耐光度資料，但是許多畫家乾脆不用標籤上沒標示耐光度的顏料。

顏料的毒性也是畫家需要考量的。水彩顏料的毒性資料可在美術用品店裡取得、製造商端（比如官方網站），或其他網路資源。安全資料表上會標出具有（或不具有）潛在危險性的水彩顏料。美國材

圖中是一個絕佳的水彩標籤例子，請注意到它提供了所有的訊息：色指數號碼、CI#、耐光等級，以及其他 ASTM 評等。

料和試驗協會如此標示：「符合 ASTM 4236 檢驗」，確認顏料標籤完整標出可能會影響健康的毒性，在意的消費者可在標籤上找到訊息。

水

你可以將水彩裡的色料和染料想成組成物質，而不是顏色。這個概念更能讓畫家在調色時掌握顏料的特性。無論水分多寡，一旦加進混和顏料之後，就成了顏料的一部分。你必須知道加了多少水，或有多少水從混和顏料裡逸散了。還要考慮畫筆裡的水分。當顏料被畫到紙面上時，畫筆裡的水分以及調色盤上混和顏料的水分，都能影響水彩的表現。

光

光線對於畫水彩畫和看水彩畫都很重要。光線會戲劇性地影響水彩畫的視覺效果。作畫時的光線和完成畫作被欣賞時的光線也許有所不同，絕對會影響畫作的外觀。

了解你的顏料

畫家必須了解使用的水彩顏料性質，隨時掌握水彩製造業的動態。持續練習也很重要，沒有什麼能代替實際動手畫。只有你能決定哪個品牌、顏色、以及哪種材料最適合你的作品，對每一位勇敢的畫家來說，做這些決定的過程都是獨一無二的。

光線對顏料的影響，從左到右：反射光、被吸收的光和漫射光。在判斷顏料的顏色和深淺之前最好先讓它乾透。

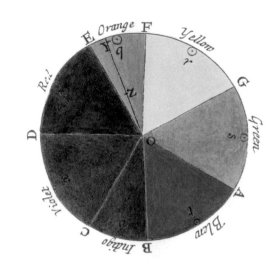

艾薩克·牛頓爵士的色環，1704年。由史考特·斯戴波頓（Scott Stapleton）重繪。

調色盤的哲學

講師：瑪莉蓮·加柏 Marilyn Garber

使用水彩的植物畫家們，彩盤上的水彩顏色各有千秋。有些畫家擁有所有的顏色，有些畫家一輩子只用六個顏色。許多有經驗的畫家們會選擇 12 到 15 個顏色作為標準色。有些植物畫認證課程會建議你將彩盤上的顏色限制在 12 到 15 個顏色。

對還在摸索顏色的新手來說，使用有數量限制的彩盤能夠幫助了解這些顏色可以達到的色彩變化程度。一個包含暖色和冷色的六色彩盤，在經過各種混色和改變調性之後，就能創出無窮盡的顏色變化。畫家的彩盤會因為經驗累積而隨之變化，因為只用有限度的顏色可能沒辦法調出最恰當的薰衣草色。

每個國家裡和世界各地的彩盤都有所不同。用來畫熱帶地區植物的彩盤會和描繪沙漠植物，或美國中西部植物的有差異。國家之中不同地區，或世界各地的光線性質都不一樣，植物種類和它們生產的色素也有差別。但是它們仍然有相同的顏色面向。

以下我們就來探討配置彩盤的相關因素，以及影響顏色選擇的色彩術語。

> 你在周遭所見的每一件物體，
> 都是以深淺各異的不同顏色補綴組合起來的。
> ——
> 約翰·羅斯金（John Ruskin，1819-2000 年），
> 牛津大學首位美術系教授，1869-1878 年

什麼是顏色？

西元 1666 年時，英國物理和數學家艾薩克·牛頓（Issac Newton）發現顏色存在於光線裡，當所有顏色合在一起時就會創造出白色的光。肉眼可見的光譜裡有許多顏色，由不同波長的光組成。顏色就是以不同波長區隔出的光線。當光線照在某個物體上時，其波長會被吸收、傳送、或反射出去。我們看見的顏色就是被反射進入眼裡的光線。

牛頓試著將顏色分門別類，開始著手做實驗。他的第一份專門探討色彩系統的論文於 1671 和 72 年間出版。該系統由黃色、綠色、藍色、靛藍色、紫色、紅色、橘色，並被納入他在 1704 年討論光線的專著《光學》裡。他以七個顏色對應多利安樂曲調式的七個音（F，G，A，B，C，D，E）。今天我們已經知道，顏色就是光線及反射光線的表面之間，在作用之後形成的關聯性效果。

六個顏色的有限彩盤

三原色——紅色、黃色、藍色——是六色彩盤的基礎。雖然顏料製造商企圖製造出純粹的紅色、黃色、和藍色，所有的顏色卻都偏向二次色。

六色彩盤裡的顏色調性偏向如下：

冷色：檸檬黃（偏藍），耐久茜草紅（permanent alizarin crimson）（偏藍），群青（偏紅）。

暖色：漢薩深黃（Hansa yellow deep）（偏紅），鎘紅（cadmium red）（偏黃），天藍（cerulean blue）（偏黃）。

了解顏色的偏向能幫你調出清澈或混濁的顏色。冷色與冷色混和，就能得到清澈的顏色；暖色與暖色混和，也會得到清澈的顏色。用位於彩盤兩端的暖色混和冷色，能得到比較中性的顏色。自然界中許多顏色都是混濁或是偏向中性的。你可以用這六個色調出無窮無盡的顏色。對它們以不同比例調出的結果有概念會非常有幫助，你還要知道調色時色料與水的比例多寡會如何影響調色效果。除此之外，了解顏料的透明度、不透明度、以及其他特性也能幫助你釐清複雜的調色手續。

無窮盡的色盤

大自然裡的顏色範圍無窮無盡，雖然許多顏色能夠由有限的色盤調和出來，很多畫家仍然使用範圍廣大的色盤，盡可能準確地捕捉到他們在大自

然裡看見的顏色。顏料製造商替畫家們發展出眾多選擇，有些是使用起來很方便的顏色。在許多情況下，你可以用色盤上已經有的顏料調出這些顏色。你必須永遠參考顏料包裝上的色料編號，因為它們提供了不見得能從顏料名字上看出來的資訊。

珍‧艾蒙斯（Jean Emmons）的水彩色盤

珍‧艾蒙斯的作品充滿美麗複雜的顏色。在她剛開始學植物繪畫時，她的老師使用只有八色的有限彩盤，用它們調出植物的固有色。艾蒙斯相信這是很好的學習方法，因為能在有限的架構內學會調色。多年來，她的色盤和調色技法也有了變化。她說「顏色對人類來說是神祕的，因為我們看不清楚它們。然而，我們能非常清楚地看見黑色和白色。當我想調出一個顏色時，我會將它想成黑白調性，而不是它的色相。矛盾的是，假若我用黑白調性看

我的繪畫主題，它看起來就會具有立體感，無論我使用哪些顏色畫它。」目前，艾蒙斯的色盤上有很多顏色。她偏好用堆疊方式調和顏色，尤其喜歡使用透明顏料，比如二氫喹吖啶（以下簡稱喹）系列（quinacridone）。她先用不尋常的顏色打底，再以乾筆疊上符合主題特質和固有色的顏色。

金（quinacridone gold）、喹紅（quinacridone red）、茈褐紅（perylene maroon）、藍相天藍（cerulean blue hue）、綠調群青（ultramarine blue）。延伸色盤則包括：五月綠（May green）、亮藍紫（brilliant blue violet）、亮紅紫（brilliant red violet）、印度黃（Indian yellow）、深紅（deep red）、茈紫（perylene violet）、茈綠（erylene green）、茜草深紅（madder lake deep）。

英國牛津大學博德利圖書館的藝術史學家和研究員理查‧莫荷蘭（Richard Moholland）博士曾經研究過歷史上的植物畫藝術家們，像是他研究了奧地利植物插畫家佛迪南‧包爾（Ferdinand Bauer，1760-1826 年）在為數十卷的《希臘植物集》（Flora Graeca）裡使用的色料。牛津大學完整收藏包爾為《希臘植物集》所畫的田野速寫，而且速寫上面有加上註釋，可以看出包爾有他獨特的寫生方法，並用數字為速寫加註。他的圖裡以數字碼標出140 種不同的紅色、黃色、藍色、綠色。這些編碼能讓包爾為每一幅旅途中所做的習作準確紀錄其顏色訊息，好在之後畫成正式畫作；有時候從速寫到正式畫作會經過許多年。一支牛津大學的團隊藉著辨認和分析原始《希臘植物集》裡的水彩和編號的速寫，完成了極具歷史意義，重建的檔案，讓人一窺原著中缺漏的色票表。

每位畫家對顏色的看法和使用手法都是獨一無二的。有些畫家的手法可能比較技術性，會在正式開始畫之前建立加註的色票表記錄繪畫主題的顏色；也有些畫家在作畫過程中同時建立色票表，並且隨機調整顏色。無論哪一種方法，熟悉顏色都是創作植物畫時不可或缺的一環工具，讓畫家得以呈現植物世界裡的顏色變化。

約翰‧帕斯多瑞薩（John Pastoriza-Piñol）的水彩色盤

約翰‧帕斯多瑞薩－皮紐使用透明顏料，還有現代的合成顏料。他著重在紙上以層次混和出顏色，而非在調色盤裡混和。有限的彩盤是根據威爾考克斯分離原色色盤（Wilcox Split Primary Palette），並且另外加上延伸色盤，使顏色範圍更廣。約翰的有限色盤包括以下顏色：釩黃（vanadium yellow）、喹

將構圖草稿轉移到畫紙或皮紙的方法有好幾種,這裡討論的兩種是最常用的。我不建議用複寫碳紙或自製的石墨粉紙將草稿轉移到皮紙上,因為它們可能會在你不想要的地方留下石墨粉。此外,圖畫四周應留下足夠的空間,至少半英寸(1.25 公分),作為裱框時使用。

開始畫之前,將草稿轉移到皮紙上

講師:凱蘿·伍丁 Carol Woodin

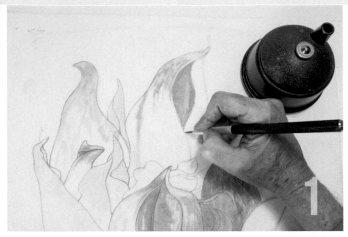

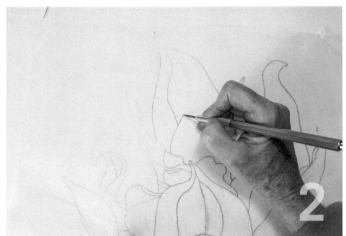

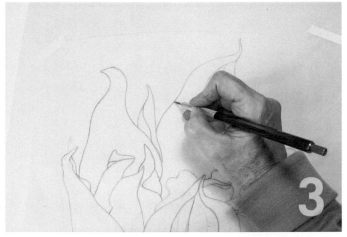

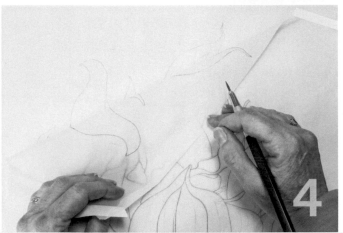

以描圖紙轉移草稿時，先在最終的草稿構圖上覆蓋一張描圖紙，用無酸畫家用膠帶輕輕固定住。拿削尖的硬芯鉛筆（2H 到 4H），準確描出輪廓和任何你在彩繪過程中需要一併描繪的重要線條。

將描圖紙翻面，用削尖的軟芯鉛筆（HB 到 3B）在描圖紙背面沿著正面畫好的線條重新畫一次。如果你是將草稿轉移到紙上，HB 或 B 鉛筆會比較好。每一張皮紙畫上鉛筆的效果都不一樣，所以如果你使用皮紙，便有可能用到 HB、2B 或 3B 鉛筆。

再將描圖紙轉到正面，第一次描好的草圖朝著你，輕輕用膠帶固定在紙面或皮紙上。稍微用一點力，以削尖的 2H 或 4H 鉛筆再描一次線條。這次描線條時，描圖紙背面的線條就會被轉移到紙上。在這個階段，你仍然可以調整草稿中構圖元素位置，因為你可以透過描圖紙看到下面。

在描圖的時候，偶爾檢查一下描圖紙下方，確保轉移的草圖不至於淡到看不清楚，或是太深，在紙面或皮紙上留下太多石墨粉。如果轉移之後的草圖太淡，你可以稍微加強下筆力道、削尖 2H 或 4H 鉛筆、或加深描圖紙背後的鉛筆痕。在使用水彩紙的情況下，要確保下筆力道和筆尖不會在紙面上壓出凹痕。若是轉移後的線條太深，就減輕下筆力道。如果構圖很複雜，你可以在已經轉移的構圖元素旁打個 X，以免漏掉任何細節。

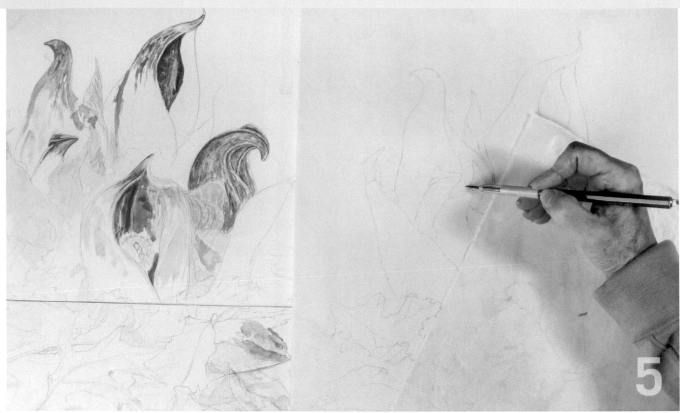

轉移好之後，參考原始構圖草稿和植物（如果手邊可得），細修一下轉移的草圖。轉移後的草圖中若有空隙，可以趁此時填滿；多餘的石墨粉可以用白色的筆型橡皮擦移除。

有些畫家不用描圖紙轉移草稿，而是先在原始的鉛筆構圖草稿上用極細簽字筆或代針筆描過一遍想要轉移的部分。等墨水乾了之後，將水彩紙或皮紙覆蓋在描過一遍的草稿上，以鉛筆轉描到紙面。

水彩紙或皮紙的厚度能決定下方的草稿能見度。如果草稿不容易看清楚，就將草稿和水彩紙或皮紙放在燈箱上，讓燈光更能透過這兩層紙。有時候即使原始草稿只是還沒以墨水描過的鉛筆稿，燈箱的效果仍然很好。

蘿絲·瑪莉·詹姆斯示範的是基本水彩技法：平塗渲染（用一層均勻的色彩填滿形狀內部）、漸層渲染、以及混色渲染法。漸層渲染能創造出由淡到飽和的單色。縫合法指的是兩個濕顏料彼此的相互作用。這些技法效果最好的狀態，是將水彩紙放在稍微傾斜的畫板上，讓地心引力幫助濕顏料流動。

水彩渲染和濕畫技法

講師：蘿絲·瑪莉·詹姆斯 Rose Marie James

平塗渲染

材料: 固定在畫板上的水彩紙;圓頭水彩筆;管狀水彩;廚房紙巾;深調色盤;洗筆筒;滴管;棉質手套。

1　視需要覆蓋的平面尺寸,在乾燥或潮濕的紙面做平塗渲染。小於 1 平方英吋(2.5 公分)的小區域,通常可直接在乾燥的紙面完成。首先,調和一格顏料,將色料加上水以符合想要渲染的飽和度。一般來說,這是稀釋過的濃縮顏料。之後再用非常輕的鉛筆線條將草稿轉移到紙上。

2　潮濕的紙能避免色料在整塊紙面覆蓋完整之前就乾掉,因此我們先使用乾淨的畫筆和清水,輕輕濡濕要上色的區域。這個區域應該稍微潮濕,看起來是霧面,而非光亮。畫筆蘸飽顏料,在調色盤格子邊緣刮掉多餘的顏料。從形狀頂端開始,橫向畫上顏料,讓部分顏料在顏料流動的方向前緣累積成漥。

3　在畫新的區域時,永遠保持部分顏料的累積。如此可以避免顏料乾掉時出現不想要的邊緣。畫筆重新蘸上顏料,在累積的顏料上添加新顏料。形狀還沒完全填完色之前,不要讓這些累積的顏料乾掉。

4　如果區塊下方累積了太多顏料,就一定得移除。這時不需清洗畫筆,只要輕輕在紙巾上按壓一下即可。用筆尖微微接觸累積的顏料漥邊緣。毛細現象會將多餘的顏料吸進畫筆中。上完色的區域還沒完全乾透之前,要避免重新修改這個區域。

漸層渲染

1. 想成功畫出漸層渲染，要上色的表面只需要稍微潮濕即可。這張照片裡的區域太濕了，會讓畫上的顏料流動，形成深色的外框。使用兩支畫筆，一支蘸清水，一支蘸顏料。在濡濕紙面之前，先將畫筆浸入水裡，在洗筆筒邊緣刮掉多餘的水分。用水輕輕地覆蓋區域，等到紙面變成霧面。

2. 傾斜紙面，要塗色的區域微濕。畫筆蘸上你想達到的最深色，輕輕在紙巾上抹一下畫筆，避免畫筆含有過多顏料。從頂端開始，以橫向動作替形狀上方三分之一的區域上色。

3. 立刻在水裡清洗畫筆，以紙巾吸掉部分水分。很快地回到上了色的區域，在色塊前緣（色塊的終止邊緣）上方約三分之一的點，用橫向動作將顏色向下帶。由於此時畫筆沒有任何顏料，就會稀釋已有的顏色，創造出由深到淺的漸層變化。

4. 無法再帶動顏色時，清洗畫筆，在色塊前緣重複同樣的程序，不能回到最原始的渲染區塊（會形成不想要的稀釋筆觸）。不完美的漸層能夠在稍後用乾畫法修正，但是要避免試著修整仍然潮濕的色塊。這個過程可以視需要重複，一氣呵成或是分幾次，在一層漸層乾透之後再添上下一層漸層。這是水彩技法中最難掌握的，需要很多練習，不光是為了掌握這個技法，也是為了讓你熟悉顏料在這個技法之下的表現。

混色渲染法

1 混色渲染法是在一個區塊中，以無縫的方式混和兩個顏色，通常用於乾燥的紙面。先將畫筆蘸滿第一個顏色，在乾紙上替區塊上色，色塊前緣保留多餘的顏料。

2 在清水裡清洗畫筆，按壓移除多餘水分，蘸第二個顏色。用筆尖將這個顏色滴在紙上累積的第一個顏料裡。兩個顏色就會互相混和。

3 用橫向動作將混和的顏色向下帶一點，色塊前緣仍舊保持多餘的顏料。

4 再次清洗畫筆，壓按出水分，重新蘸第二個顏色，將顏色滴進紙上前一個顏色裡。

5 將第二個顏色向下帶到終點。如同其他渲染法，如果有多餘累積的顏料，就擦乾畫筆，筆尖輕觸色塊，吸起多餘的顏料。

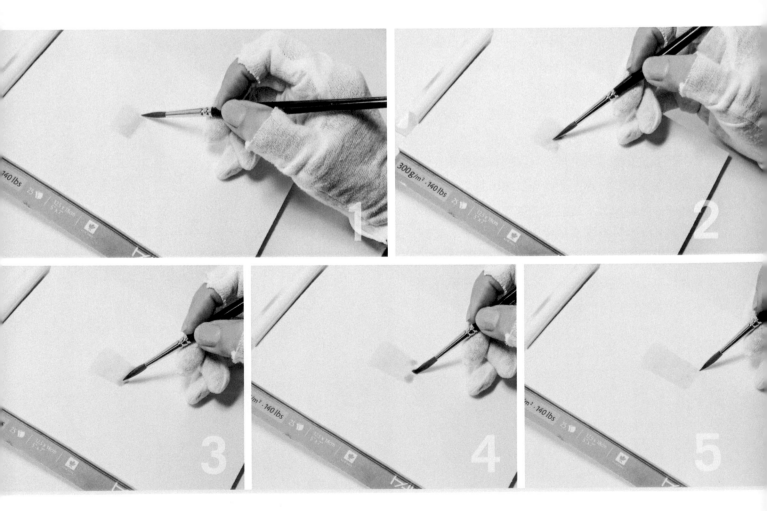

當你選了一顆完美的蘋果當作畫作主題，請先仔細觀察它，從各個角度看這顆蘋果，感覺它、了解它的密度和質感。你越熟悉主題，就越能畫得栩栩如生。基本渲染底色之後，混和使用乾筆層疊、罩染、乾筆細部描繪來創造表面質感、顏色以及形體。

乾筆層疊，
罩染，
以及細部描繪

講師：凱瑟琳‧華特斯 Catherine Watters

乾筆層疊

材料：放大鏡；極細筆型橡皮擦；2H 和 4H 鉛筆；軟橡皮；分規；有筆蓋的可伸縮畫筆；調色瓷盤；廚房紙巾；柯林斯基畫筆（1 號和 3 號）；暈染平頭畫筆（4 號）；零碎的水彩紙。水彩：茜草紅（alizarin crimson）、樹綠（sap green）、新藤黃（new gamboge）、焦棕（burnt umber）、洋紅（magenta）、群青藍紫（ultramarine violet）、群青藍（ultramarine blue）。

　　乾筆層疊是用細微的筆觸畫出蘋果表皮的條紋和固有色。雖然渲染能夠表現出區塊的亮暗面，乾筆層疊卻能更精確地描繪表面紋路和質感。在畫上幾層顏料之後就能看出來主體慢慢成形。

1 在一層很淡的黃色渲染底色上，輕輕畫上紅色條紋。將畫筆的前半段浸入少許稀釋過的顏料，在調色盤的格子邊旋轉筆頭，移除多餘的顏料，然後在紙巾或棉布上輕輕點一下筆頭。用筆頭側面以輕得幾乎不碰到紙面的力道畫條紋，讓黃色底色透出來。

2 繼續在整顆蘋果上畫條紋，避開高光和反射光區域。小心觀察條紋的方向，從蘋果頂端開始向下畫。快畫到底部邊緣時，將紙轉向，確保筆觸不超過邊緣。

3 用微微潮濕的畫筆和稀釋後的群青紫，加上透明的陰影，不要覆蓋反射光區域。畫陰影的筆觸方向要和紅色條紋一樣。陰影應該很乾淨，非常淡，讓固有色透出來。

4 再畫另一層陰影加深顏色，待乾。然後再以乾筆法加深紅色條紋。使用輕柔的力道，就像在畫速寫，配合紙面的紋理，加強蘋果表面的細微斑點。

5 加上一層更亮，也更飽和的紅色，強調比較深的條紋和陰影，使用同樣的乾筆法。蘋果的形狀會透過高光、陰影、反射光區域的對比漸漸成形。

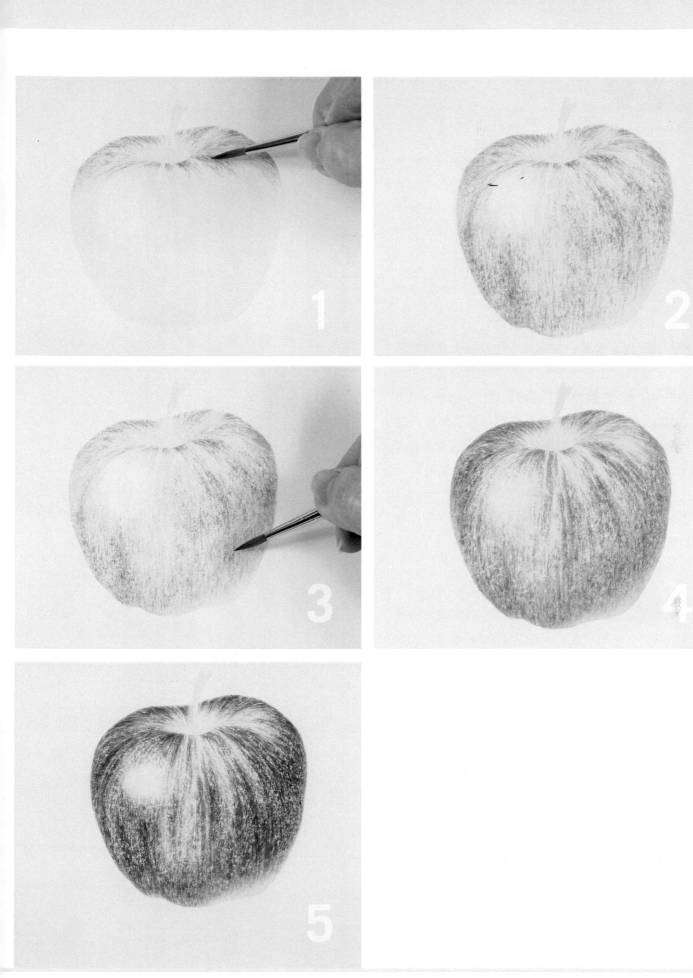

罩染

罩染是在已經畫好的區域敷上一層薄薄的透明顏料，改變或加深原本的顏色。罩染層也可以柔化和整合下面的顏色，讓這些顏色顯得有光澤。雖然罩染和渲染很類似，但是你不需要事先濡濕紙面。要添加第二層罩染前，前一層罩染必須乾透。

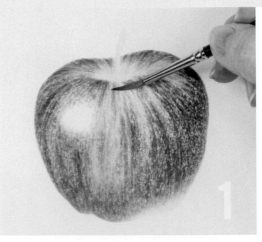

1 用筆頭側面畫黃色的罩染，使覆蓋面積達到最大。這個過程必須很快，若停留在同一個點上太久，會有可能移除之前畫好的顏色。畫筆必須有水氣，水分卻不能多到滴下來。將畫筆浸入調色盤的格子裡，在格子邊上旋轉筆頭移除多餘水分。請注意蘋果「肩膀」處和左側的罩染效果。

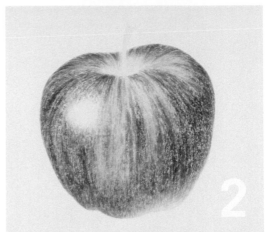

2 在整顆蘋果敷上一層黃色罩染，避開高光和反射光區域。記得將紙面上下顛倒過來，保持蘋果底部邊緣的清晰銳利。

3 這裡是加上一層紅色罩染，使顏色比較深的紋路和陰影更飽和。敷上一層或兩層淡淡的淺綠和少許褐色，加深果柄凹窩的顏色。雖然我使用的柯林斯基 3 號筆比較粗，細細的筆尖卻能讓我更好地掌握筆觸。

4 在果柄加上一層綠色罩染。整顆蘋果敷上非常薄的清水罩染層，柔和條紋。畫筆必須是剛好濕潤的，沒有任何顏料，順著條紋走向敷上。保持順暢的動作，筆觸要輕，才不會帶起之前畫好的顏色。

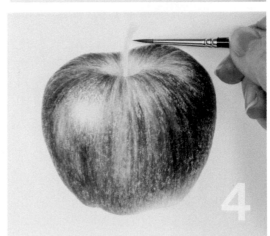

乾筆描繪細節

在這個階段，畫裡的主題會躍然紙上。最後的乾筆描繪細節非常重要，所以你應該多花點時間慢慢畫。將這個階段想成在二維平面上創造三維物體的幻覺過程。

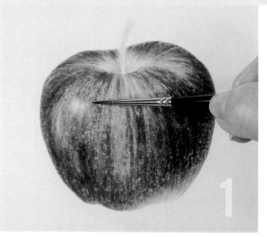

1　蘋果的高光看起來應該是一個光點，而不是洞。用很細的畫筆和一點點顏料，仔細將黃色和紅色交織著畫進高光區域，使它變得小一點。高光區域邊緣必須很柔和，使高光從中心點向外慢慢轉變成固有色。畫的時候可以用沒有邊框的放大鏡輔助，讓你看清楚每個細節。

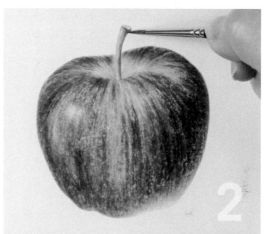

2　果柄必須看起來穩固坐落於凹陷處之內。筆尖沾取非常少的顏料，在果柄上不均勻地畫上濃度中等的褐色，要讓底下部分的綠色透出來。果柄的一側（這個例子裡是果柄的左側）必須有高光，另一側則有陰影（這個例子裡是右側），看起來才會有三維立體感。用比較深的褐色加上陰影。

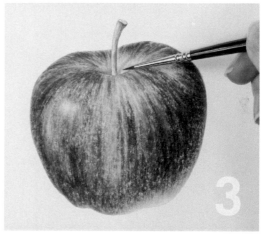

3　要讓凹窩裡的果柄顯得穩固，創造深度，我在果柄左方的蘋果表面加上很淡的透明陰影，然後漸層加深。果柄和凹窩的左側邊緣線條必須非常銳利。要表現果柄在蘋果右邊肩膀上投下的陰影，我畫出彎曲的陰影，漸漸柔和地融入肩膀的固有色。

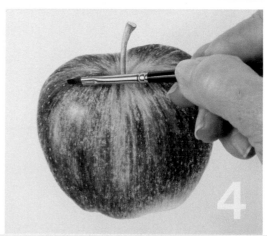

4　要挑出蘋果表皮上的小斑點，可以使用微帶水分的細平頭畫筆筆尖。然後用一點紅色將斑點邊緣修整齊。

5 假如你在畫最後的細節時覺得蘋果的形狀不太對，仍然可以在這個階段修改。在這幅畫裡，我用 4H 鉛筆稍微畫出提高之後的左側肩膀。然後用濕筆刷柔化舊的肩膀邊緣，將顏色推進新的邊緣。再小心用少許紅色顏料填滿空間。

6 做最後的檢查時，將畫放在畫架上，往後退一段距離欣賞你的畫。這裡只需要再補上幾個細節：用一點紅色顏料加強深色條紋和陰影區域。小心填入少許稀釋後的紅色顏料，降低反射光的強度。用陰影變化強調蘋果邊緣，使它更銳利，但不要用一條輪廓線條來框出邊緣。

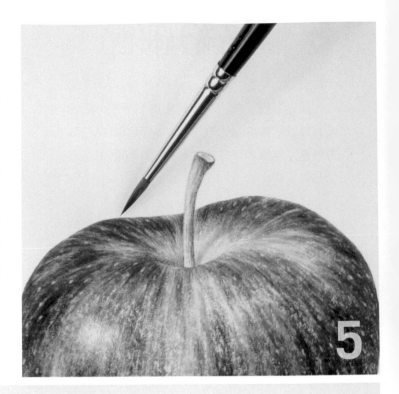

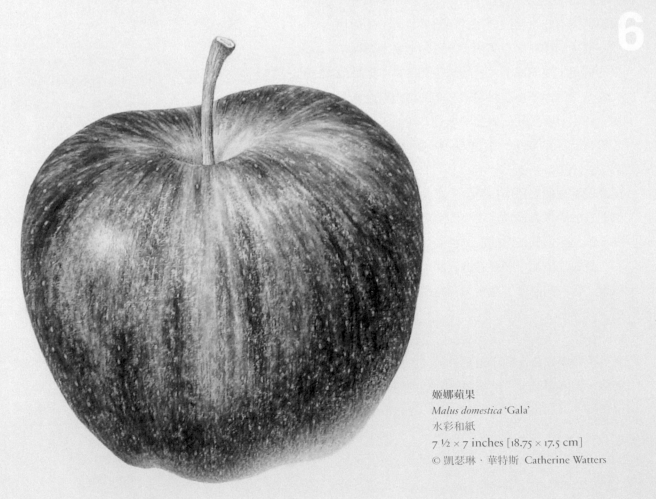

姬娜蘋果
Malus domestica 'Gala'
水彩和紙
7 ½ × 7 inches [18.75 × 17.5 cm]
© 凱瑟琳・華特斯 Catherine Watters

康絲坦斯‧薩亞斯示範的是在 300 磅（640 克）的熱壓水彩紙上，結合濕中濕和乾畫技法畫三種類型的花。外型簡單的鬱金香很適合用來練習如緞面質感的花瓣。鳶尾花絲絨般的下垂花瓣和纖細的直立花瓣都需要不同的表現手法。最後，豐花玫瑰的眾多花瓣是一個很好的挑戰。這些主題需時 50 到 70 小時，可是絕大多數的時間是用在蒐集資料、畫草稿、以及觀察，真正的彩繪時間大約只有總時數的四分之一。

花

講師：康絲坦斯‧薩亞斯　Constance Sayas

鬱金香

格里吉鬱金香
水彩和紙
7 × 8 inches [17.5 × 20 cm]
© 康絲坦斯·薩亞斯 Constance Sayas
完成所需時數：60 小時

材料：軟橡皮；工程筆和 HB 筆芯；廚房紙巾；柯林斯基圓頭水彩筆（4號和 2 號）；零碎的水彩紙；洗筆筒；調色瓷盤。顏料（管狀顏料）：漢薩黃 (Hansa yellow)；派洛猩紅 (pyrrol scarlet)；喹紅 (quinacridone red)；群青藍 (ultramarine blue)；天藍 (cerulean blue)；酞綠 (phthalo green)。

在觀察之後，這朵格里吉鬱金香很快地讓我決定好下筆的策略。花瓣外不同的紅色從橘紅轉到紫紅，再到深紅，適合以濕中濕的畫法，配合乾筆混色。

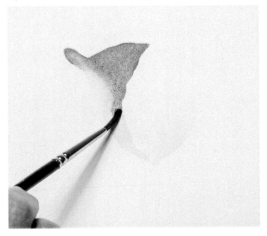

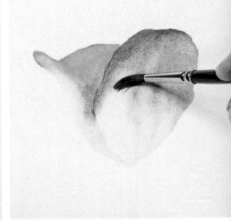

1 先從濕中濕混色開始。將紙面濡濕，在花瓣底部畫上黃色的渲染，乾了之後再次濡濕紙面。從花瓣頂端開始，敷上強烈的橘紅色，然後將顏色帶向花瓣下半部。在仍然潮濕的渲染層上滴少許紅。這些顏色會自然地融合，你也可以用畫筆幫助融合。只要畫紙開始吸收顏色後就要避免過多的筆觸。

2 在旁邊的花瓣上使用同樣的濕中濕方法。然後趁顏色還潮濕的時候，用微帶水氣（不是完全濕透）的乾淨畫筆移除一些顏色。用流暢揮掃的動作向下壓筆，擦掉濕顏料。濕顏料會稍微流回移除了顏色的區域，使邊緣顯得柔和。這個過程能界定出比較深和比較淺的色調。

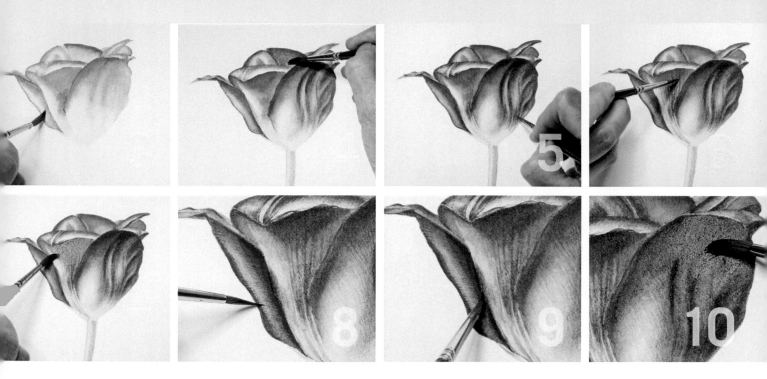

用顏料渲染花瓣內部，保留必要的白色高光區域，以便詮釋花瓣的光澤。然後沿著花瓣彎曲部分以一筆粗寬的筆觸添上大面積的橘紅色。接著用乾淨微濕的筆掃一遍顏色邊緣，柔化並且控制顏料的擴散。

渲染層乾透之後，重新濡濕紙面，渲染第二層固有色。在整朵花上面添加渲染區域，建立顏色飽和度、色調、以及形體。在濕紙面上作畫只需要少許筆觸，因為顏料在被紙吸收之前就會很容易地流動到正確的位置。有計畫地添加少數筆觸，能夠保持渲染層的完整。

喹紅和鈦綠調和而成的紫灰色有兩個用途。首先，以乾筆將這個顏色畫在花瓣上，描繪鬱金香上的漸層深紫色。然後，同樣的紫灰色再更進一步稀釋，作為陰影區域的罩染，連花朵底部的淺黃色部分也不例外。

在花朵背部添加質感線條。當筆觸碰到濕紙面時，就會形成柔和的線條邊緣，表現出脈紋。用 2 號筆的筆尖和上面的陰影色，在微濕的紙面添加淡淡的陰影線條。

到此之前，我用最大限度的固有色創造色調，詮釋鬱金香的整體型態。此時需要在深色的核心陰影和投射陰影區域加上陰影色。重新濡濕紙面，在花瓣外側刷上稀釋過的紫灰色顏料，小心保持陰影邊緣的柔和程度。這層陰影會加深底下的紅色。

有些質感和邊緣需要銳利的線條。所以我用 2 號筆在乾紙面上畫脈紋。請注意，脈紋走向跟隨著花瓣的形狀。大多數的脈紋是中間色調，在高光裡會消失，而在陰影中隱藏起來。

此時可以畫最後的細節了。用乾筆在花瓣背面畫上更多質感，而有的時候要用清水罩染柔化它們。這裡，我在乾紙面上畫了一條紫灰色的線表現出投射陰影。視需要加上其他邊緣和線條，使型態更具體。

進行最後的調整。向後退幾步，檢視個別區域和整朵花的色調關係。是否必須降低高光強度，或加深陰影？檢視完後，用一層固有色罩染至今仍維持紙面白色的高光區域。這層稀釋後的紅色罩染能夠整合陰影區域。

德國鳶尾

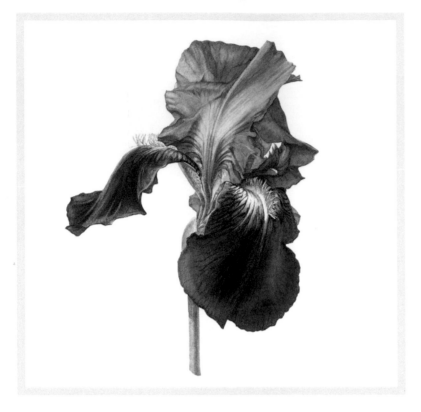

德國鳶尾
水彩和紙
9 × 8 inches [20 × 22.5 cm]
© 康絲坦斯・薩亞斯 Constance Sayas
完成所需時數：70 小時

材料：工程筆和 HB 筆芯；軟橡皮；柯林斯基圓頭水彩筆（4 號和 2 號）；洗筆筒；廚房紙巾；用來試色和筆頭顏料分量的零碎水彩紙；調色瓷盤。顏料（管狀顏料）：鎘黃（cadmium yellow）；焦赭（burnt sienna）；喹紅（quinacridone red）；群青藍（ultramarine blue）；酞綠（phthalo green）。

這朵德國鳶尾的視覺對比在於花瓣、顏色、色調、透明度、以及質感。要準確描繪它具有珠光質感、纖細如紗的直立花瓣和與其對比的深色、不透明、如絨布般的下垂花萼，需要不同的繪畫策略；兩個部分都需要層疊混色和濕中濕融色技法。

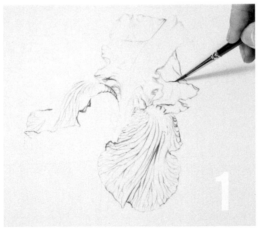

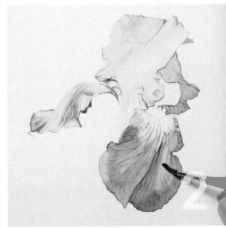

1 在鉛筆底稿上畫水彩線條，線條的輕重、顏色、濃淡都必須配合這朵鳶尾花。下垂的花萼是不透明的，所以這裡的深色線條能幫助之後的上色過程，能夠從稍後的深色顏料底下透出來，作為輔助。至於淺色的直立花瓣，就用比較淡的顏色和比較輕的下筆力道。

2 在花萼上配置基礎顏色。用濕中濕技法，滴入群青藍和喹紅，用筆尖幫助它們融合。花瓣上的淺色光澤則要使用不同的融色法：不同顏色以罩染方式分層敷布，一層乾透之後再罩染下一層。圖中是第一層稀釋後的喹紅罩染。

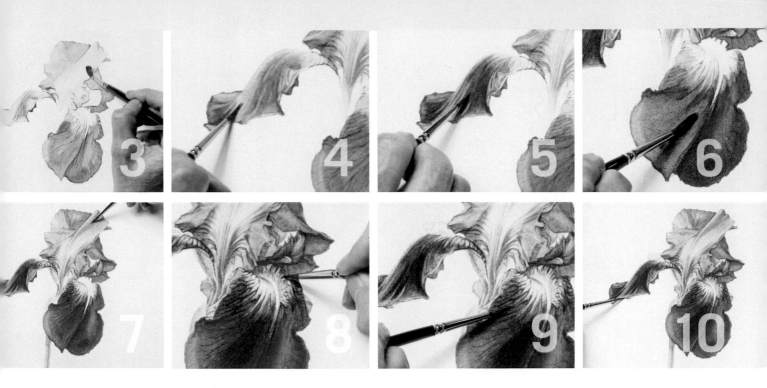

花瓣上的喹紅罩染乾透之後，重新濡濕紙面，在喹紅上渲染一層稀釋過的群青藍。個別畫上去的透明喹紅和群青藍會在視覺上融合一起，創造出具有變化的紫色、紅色和藍色如虹光般透出。讓顏色乾透。

顏色乾透之後，就可以為花萼添上另一層顏色。在此使用以喹紅和鈦綠調和而成的灰綠色顏料，呈現絨布般花萼上的擴散高光光澤。這層比較淺的光澤底色必須在添加最後的深色之前就畫好。

我需要使用一層濃縮的顏料，才能畫出下方花萼上的深色。水分比較少的稀釋喹紅和鈦綠混合色能夠顯出濃厚的黑紫色。我用少數幾筆筆觸，小心將顏色敷在花萼上，避過淺一點的灰綠色光澤區域。這個步驟之後再用乾淨的微濕 4 號筆，視需要柔化融合顏色。

用清水濡濕比較大的花萼，確保色料在表面停留夠久，好讓畫筆將它導入正確位置，然後在旁邊的花萼也滴上同樣的黑紫色。跟隨花瓣的形狀，選擇保留部分區域的底色。用濕中濕技法也可以

確保深色顏料在視覺上的模糊效果，這對於傳達花瓣柔軟、絨布般的質感很重要。

花瓣上的陰影皺褶可用固有色線條強調。在微濕的紙面上畫畫時，陰影線會變得稍微模糊一點，同時保持必須的清晰度，模仿花瓣紗般的質感。

一部分白色紙面被保留下來，用乾筆描繪花萼上的絨毛。有些絨毛細節是在白紙上直接以色彩線條和陰影畫出；其他絨毛則是讓顏料深入白色區域，以深色顏料表現出絨毛的負面空間。

在稍早的深色底稿線條上添加深色的紋路。這層畫在潮濕紙面上的濃厚顏料會稍微暈染開來。然後當紙從濕轉乾的過程中，重新沿著線條中央畫線，加強紋路。紋路通常同時具有柔和及銳利的邊緣。

最後才加上邊緣剛硬的細節，因為已經沒有後續渲染讓它們向外擴散了。精細的線條、陰影邊緣、以及其他細節必須畫在乾透的紙面。圖中是用 2 號筆在乾紙面上沿著花萼邊緣加上陰影線。

豐花玫瑰

豐花玫瑰
水彩和紙
7 × 8 inches [17.5 × 20 cm]
© 康絲坦斯・薩亞斯 Constance Sayas
完成所需時數：50 小時

材料：工程筆和 HB 筆芯；軟橡皮；柯林斯基圓頭水彩筆（4 號和 2 號）；細的斜角合成毛畫筆；洗筆筒；廚房紙巾；用來試色和筆頭顏料分量的零碎水彩紙；調色瓷盤。顏料（管狀顏料）：鎘黃（cadmium yellow）；派洛猩紅（pyrrol scarlet）；喹紅（quinacridone red）；酞藍（phthalo blue）。

這朵玫瑰主要可以用濕中濕技法融合顏色，建立形體。在濕紙面上畫畫只需要最少的筆觸。流動的顏料會在紙面上停留夠久的時間，讓你將顏色引導到正確位置。只需要用兩層顏色，再配合細節，就能令這幅畫和花朵本身一樣清新淡雅。

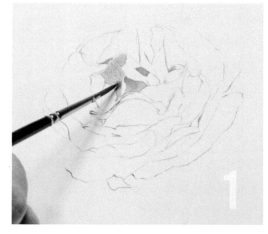

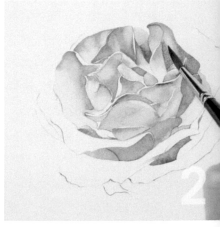

1 以水彩線條覆蓋玫瑰花中心的鉛筆草稿線條。變化水彩線條的重量和色調，讓它扮演地圖的角色，幫助你遊走於花瓣形成的抽象式迷宮。然後以 2 號筆在花瓣畫上紫紅色的渲染。接著將珊瑚色的混和顏料滴在潮濕的紫紅渲染上，用最少的筆觸幫助顏色融合。

2 開始向外畫其他由乾燥紙面包圍的花瓣，沿用濕中濕技法融合顏色。要小心根據形體保留受光區域；有些地方藉著漸層渲染保留亮面，有些地方則是將顏色沾除。這張圖是我用乾淨微濕（而不是潮濕）的畫筆，將濕顏料刮擦沾除。刮擦濕顏料能讓顏色被移除的區域邊緣柔和。

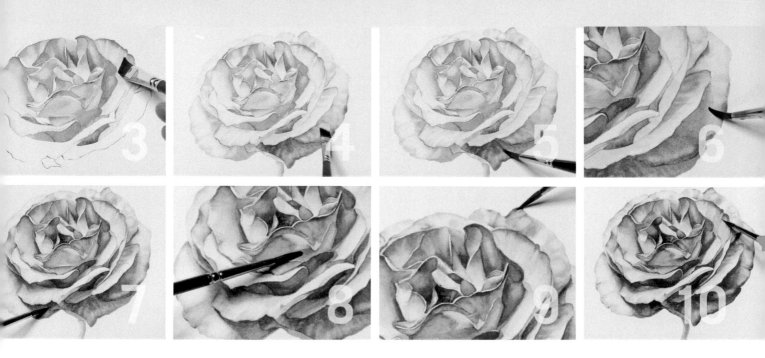

在個別花瓣畫上漸層渲染。一旦紙面開始吸收顏料，再添加筆觸就會影響這層渲染。但若是有計畫地干擾已經穩定的色層卻能創造想要的質感。在這幅畫裡，我以直立角度拿著微濕的斜角畫筆，由上往下刷已經穩定下來的色層，製造光線線條，詮釋花瓣上低調的起伏線。

你可以用不同方法持握斜角畫筆創造出不同的花瓣紋路。直立持筆，有斜角的筆能刮擦出直線性的高光；如圖中這樣傾斜持筆就能點狀移除色層，模擬出有雜點的花瓣質感。

除了以刮擦法移除顏料，你還能加上顏色製造質感：在濕紙面大筆敷上紫紅色，讓下面的筆觸變得模糊。要畫出玫瑰花瓣微微的波浪邊緣，這些大筆觸的顏色明暗度應該要接近底色。如果有需要，你隨時可以用罩染降低質感筆觸的銳利度。

在整朵花上添加第二層渲染，建立顏色、明暗度、以及形體。在固有色上加上投射陰影，區隔並且確立花瓣型態。我在這張圖裡加上一層渲染，製造投射陰影，並且用乾淨微濕的筆刷過一條邊緣線，使它變得柔和。漸層的陰影邊緣表示出花瓣之間的距離。用銳利的邊緣表示花瓣位於上方。

我加上更多帶著紅色和橘色的固有色，加強形體。在我檢查過整朵花的相關明暗度之後，加上了顏色更深的區塊，給花朵深度。我用的是鈦藍、派洛猩紅、少許鎘黃調成的稀釋中性色顏料，用來強調位於最深處的某些陰影。

永遠要留意可以強調顏色和對比的機會。我抱持這個目標，將鮮明的珊瑚色敷在這片花瓣上。深色能強化花瓣的結構。我也加上了其他顏色，捕捉我在玫瑰深處看見的生氣。

現在可以細修邊緣了。精修邊緣的線條粗細和明暗度必須呈現形體感，而且應該將它們視為陰影，而非單純輪廓線。我用一條紅色顏料線加強這片花瓣的尖端，然後將紅色線融入花瓣裡。在其他地方，我用單一筆觸配合稀釋後的顏色，降低花瓣邊緣白色線條的銳利度。

檢視畫作，做最後的修整。一層罩染能統整所有區塊，降低某些質感筆觸的銳利度。我在這裡修整陰影形狀，使其更符合該花瓣的形體。留意形狀和細節之間的協調性，能畫出更自然的畫。

許多畫家會使用比較濕或比較乾的技法畫出顏色和形體。在這一節的示範中，畫家先在調色格裡調和顏色，分量足夠畫完整張畫。這些顏料的一部分被塗在可以重複使用的 PP 合成紙上，等乾透形成一層皮膜後，便可以應用在乾筆區域。示範畫裡的是銀楓和大果櫟的葉片，先以調和色畫出幾層渲染，再層疊上色，最後以乾筆技法畫細節。

葉子

講師：瑪格麗特・貝斯特 Margaret Best

銀楓

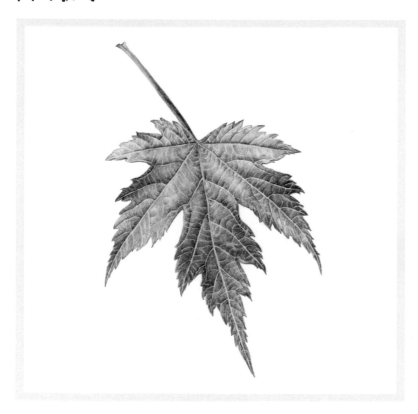

銀楓 *Acer saccharinum*
水彩和紙
6 ½ × 4 ½ inches [16.25 × 11.25 cm]
© 瑪格麗特・貝斯特 Margaret Best
完成所需時數：22 小時

草稿材料：燈箱；描圖紙；膠帶；直徑 2.3
公釐的筆型橡皮擦；自動鉛筆（0.3 公釐
的 H 或 HB 筆芯）工程筆和 HB 筆芯。
彩繪材料：洗筆筒；畫筆：合成毛調色
筆（4 號）；合成水彩筆（000 號）；
刮擦用平頭畫筆；柯林斯基圓頭水彩筆
（4 號和 1 號）；滴管；調色盤；廚房
紙巾；可以重複使用的 PP 合成紙；熱
壓水彩紙。顏料：喹金（quinacridone
gold）；葉綠（leaf green）；酞藍
（phthalo blue）；喹紅（quinacridone
red）；透明氧化紅（transparent red
oxide）；普魯士藍（Prussian blue）；
印度黃（Indian yellow）。

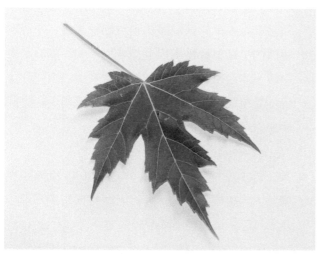

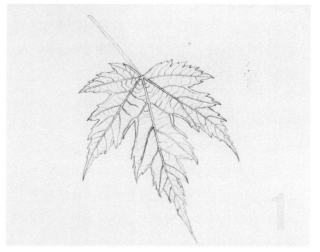

銀楓葉片有淺裂，葉緣鋸齒狀，還有很多細小的
葉脈。它的質地細緻，光線能輕易穿透，呈現明
亮的黃綠色。對畫家來說，這幅畫的挑戰在於描
繪出許多細微的葉脈，同時呈現複雜的葉片結構。

我直接在描圖紙上畫出精確的線稿。接著用 0.3
公釐 H 或 HB 筆芯的自動鉛筆畫出主脈，要連非
常細的寬度都畫出來（而不是單條線）。在描圖
紙上畫下所有肉眼可見的葉脈線條，顏色必須深
到能夠透過燈箱看見。

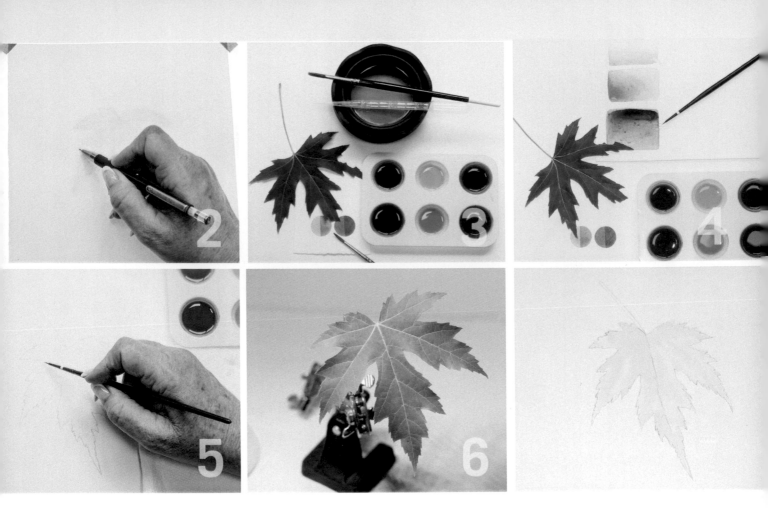

將描圖紙固定在燈箱上，上面再用膠帶固定一張熱壓水彩紙。以自動鉛筆將草圖的外部輪廓轉移到水彩紙上，力道要非常輕，線條是剛好清楚到能夠看見的程度。避免用橡皮擦擦除草圖的任何部分，以免損傷紙面。

調出符合葉片樣本的顏色。使用乾淨的滴管，在調色盤的每一個格子裡滴進 2 毫升的清水。以專門調色的筆來調顏色，然後在零碎的水彩紙上測試每個顏色。在 PP 合成紙上塗佈同樣的顏色，待乾成顏料皮膜。皮膜乾了之後，就可以用筆蘸取作乾筆技法之用。

葉子的顏色混和了普魯士藍（Prussian blue）和印度黃（Indian yellow）。將葉綠調和少許葉片的顏色成為葉脈色，作為第一層渲染顏料。高光區域則在葉片顏料裡加入些許鈦藍；葉柄使用葉綠、喹紅、以及透明氧化紅調和而成。請注意顏

料皮膜很容易就能用極細的畫筆挑取使用。

用極稀釋的葉片綠色顏料和 000 號畫筆，小心在很淡的鉛筆葉片輪廓線上重新描一次。顏料乾透之後，使用筆型橡皮擦，以非常輕柔的力道移除仍然看得見的鉛筆線條，不要損傷紙面。在主脈兩側以單線畫出葉脈寬度。

拿一盞小燈，從左上方或右上方以 45 度角照亮葉片。從這個角度替葉片打光能夠使它的形體、表面質感、以及明暗度都很清楚。

使用 4 號柯林斯基畫筆，均勻濡濕葉脈左側的半邊葉片，讓水分微微被紙面吸收。以筆尖在濕紙面上點入稀釋的鈦藍，標出葉片上的高光區域。清洗畫筆，蘸取葉脈顏色。將葉脈顏色敷在葉片其餘部分，趁著紙面還潮濕的時候讓顏色融合。在葉片另一半重複同樣手法。

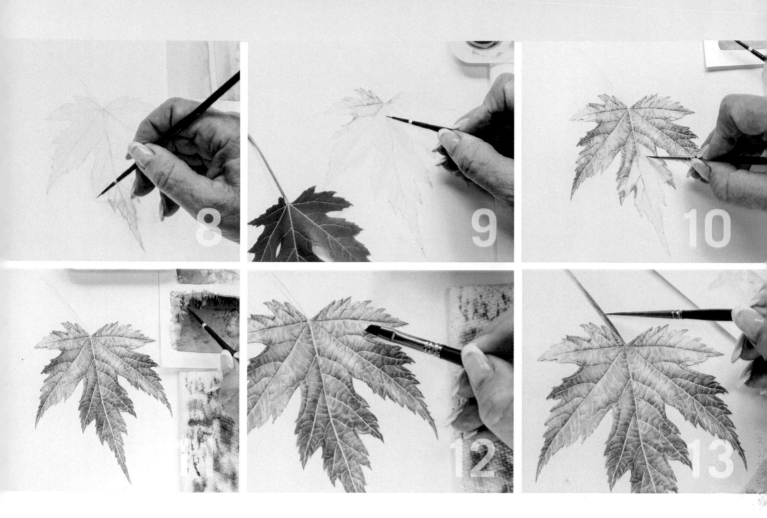

當第一層渲染完全乾透之後，將畫放回燈箱上，對齊原始草圖，以膠帶固定。用微濕的 000 號畫筆，從顏料皮膜上挑起少許葉脈顏色，小心描出粗的，細節較多，連接葉片基部和主脈的葉脈。

一邊觀察葉片樣本和富有細節的草圖，檢查畫的是否準確。用 1 號或 000 號畫筆尖端，加上與葉片同色的淺色渲染，確立葉脈區隔出的空間。渲染要敷在主脈和比較細的葉脈旁，葉脈中間始終維持第一層葉脈底色。

每一層渲染乾透之後，才畫下一層。從兩半葉片的頂端向下畫。除了藍色的高光區域之外，將葉脈顏色調和葉片顏色，在葉片左邊畫出亮綠色區塊。用層疊方式建立明暗度，最後的細微階段再畫最深的細微線條。

檢視葉面和葉柄陰影區域的顏色和明暗度。使用乾筆技法，加上最細的深色細節，用微濕的 000 號畫筆沾取調和色或乾顏料皮膜。釐清葉緣的鋸齒。

向後退幾步看著畫，思考高光區域。如果有的部分需要更亮以加強對比，就用微濕的刮擦畫筆小心移除畫好的渲染層。為了避免傷及紙面，必須等每一層乾透之後再用畫筆刮擦。刮擦也是繪畫技巧的一部分——不僅只是用於修正。

使用 1 號畫筆尖端，在葉柄畫上葉綠色渲染。讓顏色乾透。根據樣本的葉柄加上紅色顏料，保留某些葉綠色區域。用 000 號筆從顏料皮膜上沾取葉片綠色，小心將比較明顯的葉脈畫得更鮮明。仔細檢視整幅畫，也許還有必須移除的鉛筆線，細修任何不夠銳利的邊緣。與其過度描繪，最好是知道何時該停筆。

大葉櫟

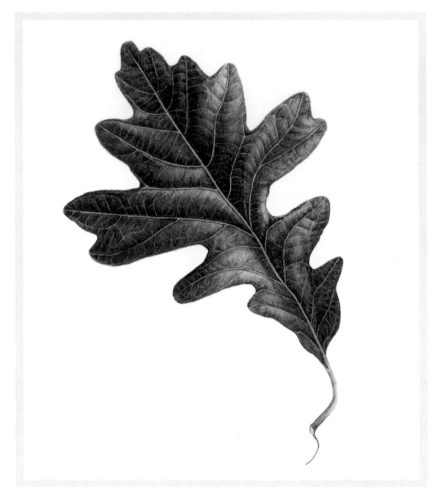

大葉櫟　*Quercus macrocarpa*
水彩和紙
6 ½ × 4 ½ inches [16.25 × 11.25 cm]
© 瑪格麗特・貝斯特　Margaret Best
完成所需時數：25 小時

這片大葉櫟的葉子是深綠色的，由於比較厚，透光程度有限。我使用普魯士藍（Prussian blue）、葉綠、鈦藍、喹金、透明氧化紅表現這個特色，以及向葉背彎曲的深裂葉緣。

1　使用 0.3 公釐，H 或 HB 筆芯的自動鉛筆在描圖紙上精確畫出草圖。要確定畫出主要葉脈的左右兩條邊線，詮釋它們的寬度。在描圖紙上畫出所有可見的葉脈──線條必須夠深，能在燈箱上透過 140 磅（300 克）的熱壓水彩紙。

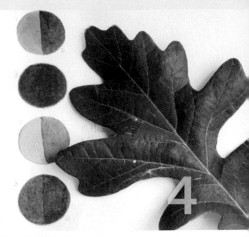

將草圖固定在燈箱上，覆蓋熱壓水彩紙，再用膠帶固定。以自動鉛筆轉移草圖外輪廓。下筆要輕，鉛筆線條越輕越好，肉眼能夠看見即可。若有需要，可以用細的筆型橡皮擦輕輕擦除多餘的鉛筆線條。

調出符合樣本的顏色。用乾淨的滴管，在調色盤的格子裡分別混和出 2 毫升符合葉片不同區域的顏料。用專門調色的筆將顏料攪拌均勻，然後在一片零碎的水彩紙上測試每個顏色。在另一個調色盤或 PP 合成紙上用同樣的顏料製作顏料皮膜。皮膜乾透之後，就可以用微濕的畫筆尖端挑起來描畫細節。

葉片顏色由普魯士藍和喹金調和而成。用葉綠和少許符合葉片顏色的綠調和，畫葉脈中央和第一層渲染。高光區域是稀釋後的鈦藍。葉柄是葉綠調和透明氧化紅。

用稀釋的葉片綠色顏料和 000 號筆，小心在草圖的鉛筆線上描畫一次。一等線條乾透之後，就輕輕擦除剩餘的鉛筆線，不要損傷紙面。在主要葉脈的兩側畫上單線表示寬度。

用尖嘴夾夾住葉片，從左上或右上方 45 度角以一小盞燈打亮。這樣的角度能夠增強亮面和暗面的對比，凸顯高光和表面質感。

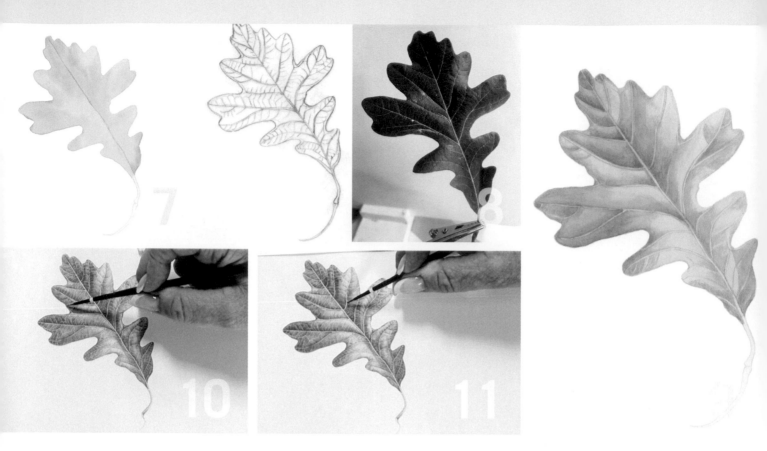

使用 4 號柯林斯基筆，均勻濡濕中央主脈左邊的半片葉片，讓紙面稍微吸收水分。用 4 號筆的筆尖將稀釋過的鈦藍畫在高光區域。趁著紙面還潮濕時融入顏色，使邊緣柔和。用水清洗畫筆，蘸取葉脈顏色。將葉脈顏色添加在葉片剩餘部分，趁紙面還潮濕時將顏色融入。以同樣方式完成另一邊的葉片。

將畫放回燈箱上對齊原始草圖，以膠帶固定。用微濕的 000 號筆，從 PP 合成紙上挑起少許顏料，小心地只描畫出與中央主脈連接，較粗的主要葉脈。參考葉片樣本和富有細節的草圖。葉片上的葉脈不只是線條而已，它們還會造成葉片的起伏質感，形成明暗度各異的區塊。

在主要葉脈之間的區塊層疊上葉片顏色，沿著肉眼可見的葉脈外緣上色，不要蓋過第一層渲染的葉脈顏色。避開上了藍色的高光區域。在上了第二層渲染之後，用水分比較少的稀釋調和色畫接下來的色層。觀察主要和次要葉脈，將它們造成

的光影添加上去。用層疊建立明暗度，將最深的細線條留給描繪細節的階段。在每一層渲染乾透後再加上下一層。

重要的一點是，用水彩畫明暗度低的葉片時，必須避免用太稀的調和顏料建立層次，因為太多層次會讓紙面不勝負荷。試著用不超過四層或五層渲染達到最深的明暗度，才不會損傷紙面。

如果有需要，就用微濕的 000 號筆從乾掉的顏料皮膜上挑起顏料，將葉脈邊緣修得更銳利。使用同樣的方法，使葉緣更銳利，顏色更深，表現向背面彎曲的特色。這個乾筆描繪細節的過程非常重要，並且應該在所有渲染層都畫完，也乾透了之後再畫。

以 1 號筆在葉柄上加上葉綠色渲染。讓顏料乾透，然後在葉柄對應位置畫上葉綠和透明氧化紅調和的顏色，保留某些區域的葉綠色。檢視畫作，修飾任何有需要之處，或擦除之前沒擦淨的鉛筆線。

大自然裡處處都看得到圓柱狀，尤其是莖和根。莖和根是植物畫中最低調的英雄，是畫作構圖的重心。它們能傳達與光源有關的訊息，以及畫中植物的結構和習性。

莖，小枝條，根

講師：莎拉·若琪 Sarah Roche

圓柱

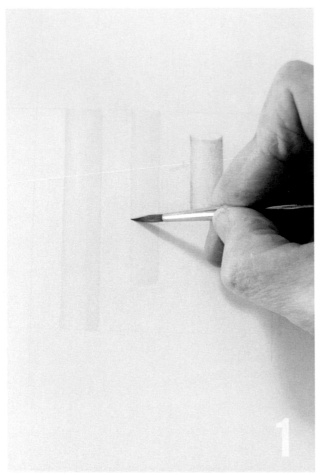

一枝形狀簡單的莖或根，其外型其實就像圓柱或管子。圖中是兩根以淡彩繪製的圓柱，旁邊是柱狀體的鉛筆習作，呈現明顯的環狀表面和朝光源對側漸漸變深的明暗度。我用稀釋後的檸檬黃沿著左側邊緣和右側上色，留下部分白色紙面作為高光區域。用乾淨微濕的畫筆渲染色層邊緣使其柔和，待乾。

調和檸檬黃和群青藍，成為黃綠色的渲染顏料。加強深色區域的色調，將邊緣渲染色朝著高光方向融入。用非常細的筆觸確立左側邊緣。

在調和顏料裡加入更多群青藍降低明度，強化形體。用微濕乾淨的畫筆柔化任何明顯的筆觸。

材料： 洗筆筒；兩個調色瓷盤；柯林斯基圓頭水彩筆（4號和2號）；暈染平頭畫筆（2號）；棉布；分規；HB、2H、F鉛筆；細砂紙棒；極細筆型橡皮擦；美工刀；尺。顏料（塊狀水彩）：檸檬黃（lemon yellow）；鎳鈦（nickel titanate）；新藤黃（new gamboge）；生赭（raw sienna）；焦赭（burnt sienna）；耐久玫瑰（permanent rose）；深猩紅（scarlet lake）；酞菁綠（pthalocyanine green）；群青藍（ultramarine blue）。

鬱金香花梗

1 我先用很輕的力道畫出兩朵鬱金香的鉛筆草圖，旁邊還有一支呈現明暗色調的花梗。

2 用符合鬱金香花瓣底部的黃色渲染第一層，建立形體。由於花梗質感光滑，所以我順著花梗右側上色之後，用微濕的畫筆將顏料向左融入高光區塊。

3 加強綠色，在第一層渲染的黃色裡加入群青藍。用乾淨微濕的畫筆將綠色柔和地融入高光區域。

4 繼續在比較深色的區域疊上顏色層次，強調出花梗的圓柱型態，等前一層渲染乾透之後再上下一層。

有刺的莖

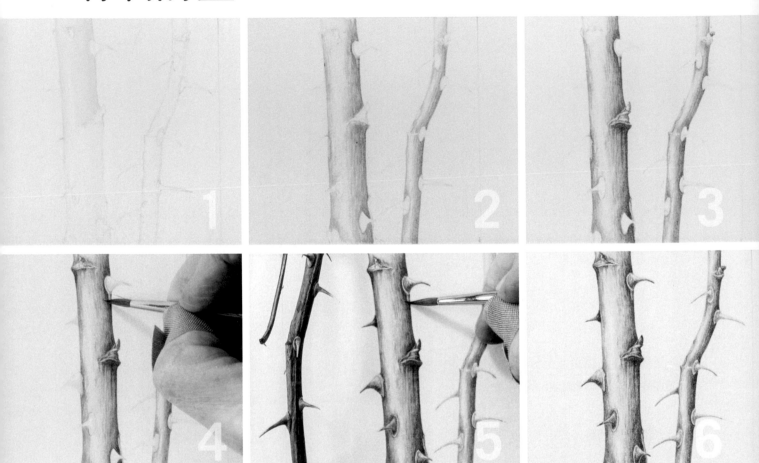

1 植株底部的莖通常比較粗，抽長之後就會變細。有刺的莖基本上就是表面有附屬物的圓柱。小心畫出莖，觀察刺的位置、形狀、以及與莖連接位置的型態。

2 分別調出符合兩根莖的顏色，避開刺，替莖上色，詮釋出圓形光滑的型態。要注意莖和刺的連接處會微微突起。

3 形體建立好之後，加上少許花朵的顏色加深明暗度。這兩株樣本都有粉紅色的花朵；左邊的花朵是深粉紅，右邊的花朵是淺粉紅。用細畫筆和小的乾筆筆觸加上細節。莖畫好之後就開始畫刺。

4 每一根刺都是尖端慢慢變細的圓柱，所以觀察光線打在每一根刺上的狀態，建立顏色。使用少許花朵顏色，幫助詮釋刺的形狀，在刺與莖連接的地方保留顏色比較淺的部分。筆觸要小而精確，使用纖細的乾筆技法。

5 為莖加上粉紅色和綠色；以乾筆加深刺的周圍明暗度，釐清莖和刺連接的位置。在刺的底部添加陰影，表現立體感。

6 在加上最後的細節過程中，要保留莖上的高光區塊，加強顏色時要使用筆尖。

玫瑰莖（早春時）

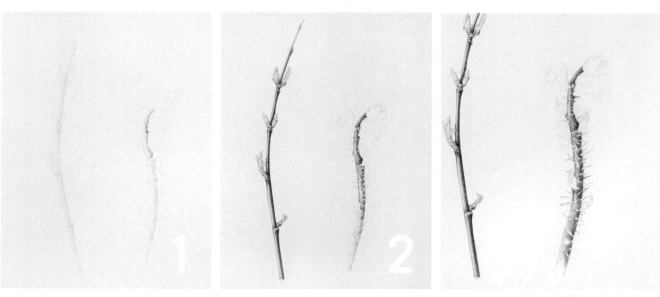

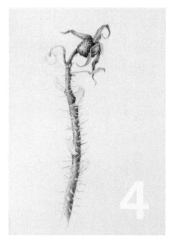

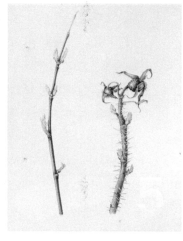

1 畫左邊的「絕代佳人 Knockout」玫瑰時，用非常淡的淡彩渲染，待乾之後再開始強調形體。每種植物莖幹上的顏色通常都和花朵呼應；這個例子中是淺粉紅色。

2 我先仔細畫出多刺的玫瑰莖（右），特別留意小刺生長的方向和分布型態。先用檸檬黃渲染，再使用花苞顏色（檸檬黃調和酞菁綠）開始建立圓柱狀的莖。

3 調和耐久玫瑰和焦赭，將玫瑰果的顏色帶入莖的右側，幫助加深明暗度。使用很尖的微濕畫筆，小心描繪刺與刺之間的莖，不要畫到刺以及它們與莖連接之處。在莖部右側的葉芽尖端加上淺綠色。

4 用乾筆建立色層，以乾淨微濕的筆柔化任何不想要的堅硬邊緣。每一根刺都是很小的圓柱，所以要小心將一側畫得比另一側深，詮釋刺的形狀。用比較深的顏色替大刺之間的小刺上色，強調它們沿著莖生長的形態。

5 開始替玫瑰果和乾燥的萼片上色，在萼片和果實之間加上陰影。用苞片上的粉紅色和紅色、新葉上的綠色和粉紅色，畫新葉芽的細節。替葉芽周圍加上陰影；若有需要，也在玫瑰果上添加陰影。將兩根莖桿的顏色和明暗度修整得更平衡。

有絨毛的莖

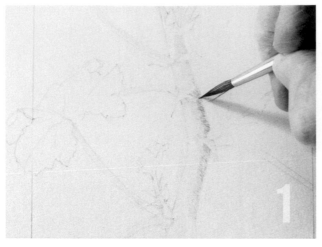

1 首先，使用非常輕細的鉛筆線小心畫莖。這個樣本的絨毛是白色的，所以我用很淺的明暗度建立形體。用 2 號筆和中等深度的綠色，配合小筆觸，建立絨毛方向，在絨毛之間的深色區域上色，表現質感。目標在於呈現它們給觀者的視覺印象，而不是描畫每根毫毛。

2 用鈦菁綠、檸檬黃、群青藍、焦赭表現莖上的毛。接下來用極為稀釋的調和顏料加深每根絨毛的下方，然後加強莖兩側邊緣的暗度。

3 在亮面的絨毛看起來顏色會比較深，暗面的看起來則稍淺。要確定莖的邊緣看起來很明顯，你可以用點狀線加強已經畫好的絨毛之間的邊緣。

細枝（木質莖）
韓國莢蒾*Viburnum carlesii*

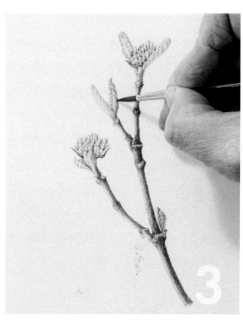

用 4H 鉛筆，小心將樣本畫到熱壓水彩紙上，要正確地畫出生長節間、花苞、以及每一節的葉痕。調和生赭和群青藍，淡淡渲染一層，建立枝條結構的圓柱型態。

用多層顏色加強枝條的顏色，大部分添加在枝條的陰影側。用淡淡的黃綠色渲染剛要展開的葉片。在主枝上添加少許葉綠，整合構圖。

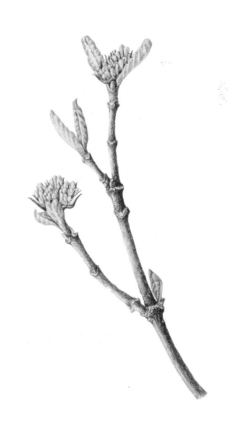

隨著葉片慢慢成形，添加用在枝條的生赭和群青調和色，呈現枝條的粗糙感。用乾筆強調枝條的邊緣。以耐久玫瑰釐清花芽之間的苞片形態，以及枝條上每一個生長點的深色調。

在粉紅色和乳白色的花芽上渲染葉片顏色使用的黃，再用淡淡的粉紅灰色線條確立形體。花朵萼片是以耐久玫瑰調和綠色。以乾筆進一步界定所有邊緣和顏色轉換。

根

根通常是在構圖的後期階段才使用已經用過的顏色描繪。仔細研究根系,判斷它們的類型,比如有絨毛或光滑;有分支或無分支。觀察根的生長習性,小心用 4H 鉛筆和非常輕的線條畫出來。一開始上色時要用極為稀釋的顏色渲染。

先畫最主要的,位於根團最前方的根,然後添加它們後方的根。畫草稿時從最前面開始畫,上色時則必須從後方開始上色。用筆型橡皮擦擦掉深色的鉛筆線條,然後從草稿上位於後方的根開始,以很細的畫筆開始描繪清楚圓柱狀的根,和細微的明暗度變化。

每一條根都稍有不同。在後方的根加上較多藍紫色,較具主導地位的根系則用比較多的赭色和溫暖的淺褐色。雖然它們的明暗變化非常低,也必須加強它們的形體。最後,用筆型橡皮擦擦去所有的鉛筆線條,以同樣明暗度的水彩線條取代。界定通常是綠色的尖端,強調最暗部分的對比。

焦茶色很適合用於強調植物的結構。它的紅棕色能替灰階畫作添加溫度。純粹以明暗度繪圖時，植物的固有色會被排除，形體和細節反而成為畫作的焦點。若配合乾筆技法和精細的筆觸，更能創造出細緻的質感和細節。

用焦茶色調畫葉片

講師：蕾拉・柯爾・蓋斯廷格 Lara Call Gastinger

榆樹葉

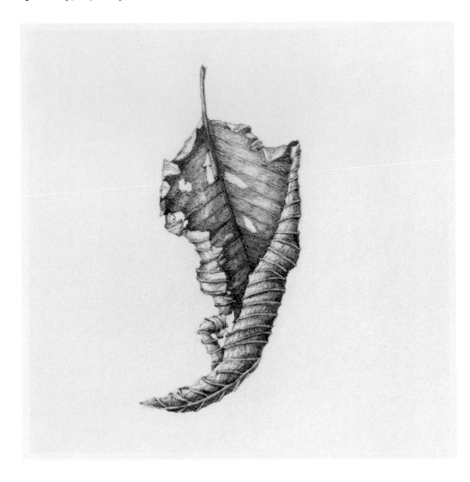

榆樹葉 *Ulmus* sp.
焦茶色水彩和紙
4 × 2 inches [10 × 5 cm]
© 蕾拉・柯爾・蓋斯廷格
　 Lara Call Gastinger
完成所需時數：3 小時

材料：洗筆筒；一個可以當調色盤的盤子；焦茶色（sepia）水彩；草圖用畫筆；軟橡皮；柯林斯基畫筆（0 和 2 號）；HB 鉛筆；廚房紙巾；削鉛筆機。

畫出葉片草稿，確定中心線從葉片中間順著彎曲的葉背一路延續到尖端。以稀釋後的焦茶色顏料渲染一層，一開始就要先著重在比較深色的葉片部分。這樣能幫助在紙上釐清樣本的大致形狀和明暗度。

用軟橡皮沾掉多的石墨粉。以水份較少、很尖的畫筆（不要蘸很多水，只要顏料即可），用顏料畫出葉片的細節。在這個例子裡，我畫的是葉脈。馬上跳入這個細節階段能夠讓繪畫過程有條理，有目標。

葉脈畫好之後，從最深色的區域開始，用 2 號畫筆添加更多顏料。將葉片向前彎的上緣顏色加深。在葉片背面，沿著已經畫好的葉脈邊上色，使葉脈顯得凸起，顏色也比較淺。

畫葉片背部的彎曲部分，需要在加深陰影的同時，維持高光區域。使用 2 號筆的筆尖加深葉片背部邊，保持較淺的葉脈顏色。

繼續加深陰影區域，增加對比，但是不要渲染葉片最亮的部分。加強葉片背部向葉片正面彎曲部分，以及沿著中央主脈的明暗對比，傳達出葉片的立體感。

最後，加上比較細的葉脈，以 0 號筆用細小的線條、交叉線或點，釐清背景明暗度並使其柔和。如果畫中看起來有太多線或質感，就用微濕的大畫筆讓質感交融柔化。完成葉片的彎曲部分的高光會和後方的銳利陰影形成對比。

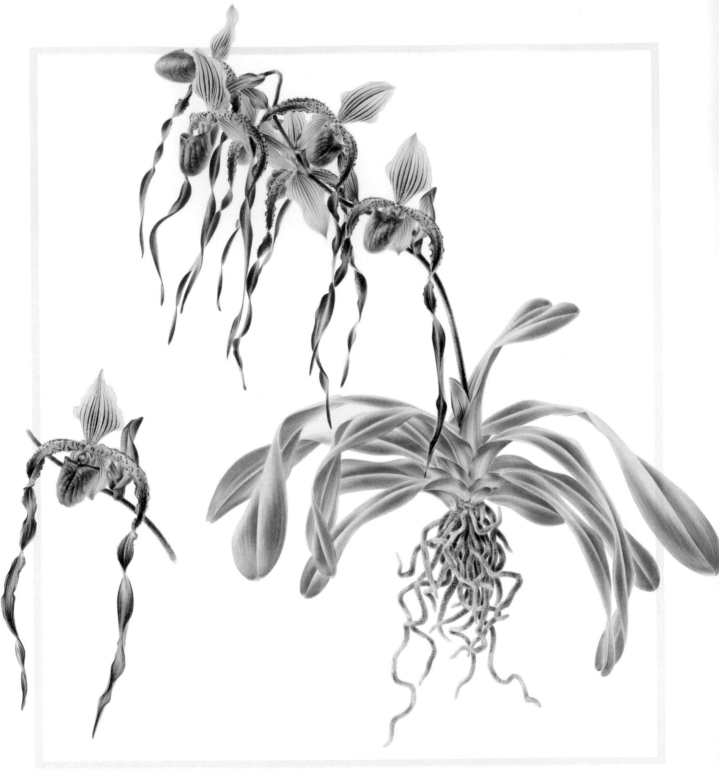

桑德拖鞋蘭「嘯鷹」 *Paphiopedilum × sanderianum* 'Screaming Eagles'　水彩和紙　©約翰・帕斯多瑞薩－皮紐 John Pastoriza-Piñol
10 ½ × 15 ½ inches [26.25 × 38.75 cm]　　完成整幅畫所需時間：一個月；小幅畫完成時間：20 小時

材料：4H 鉛筆；筆型橡皮擦；自動鉛筆；貂毛畫筆（8 號）；1/4 英吋 Taklon 牌排刷筆；暈染筆（6 號）；貓舌水彩筆（adders tongue brush）（2 號）；4 號和 3 號短鋒貂毛筆（spotter）；沾水筆；白色橡皮擦；製圖用膠片；140 磅（300 公克）平滑的水彩紙；留白膠；調色盤。顏料：茈綠（perylene green）、釩黃（vanadium yellow）、喹金（quinacridone gold）、喹紅（quinacridone red）、天藍（cerulean blue）、茈褐紅（perylene maroon）、五月綠（May green）、茈紫（perylene violet）、亮藍紫（brilliant blue violet）、綠調群青藍（ultramarine blue green shade）、陰丹士林藍（indanthrene blue）。

ADVANCED
TUTORIAL

留白膠的作用是將這幅拖鞋蘭裡的關鍵細節和花朵
部分區隔開來。然後我用水彩渲染快速建立顏色，
每一層乾透之後再上下一層。移除留白膠後，就可
以在花朵細脈、細毛、和邊緣的高光區域使用罩
染，或是將紅色條紋加深。

使用濕技法和留白膠
畫拖鞋蘭

講師：約翰・帕斯多瑞薩－皮紐 John Pastoriza-Piñol

準備基本草圖，要捕捉到主題重要的形態構造：上萼瓣、合萼、花瓣、唇瓣、柱頭。以 4H 鉛筆透過燈箱或窗戶，將草圖轉移到平滑的水彩紙上。用沾水筆直接將留白膠畫在鉛筆線上，這樣做是為了建立花朵部分的輪廓。在莖上添加細小的留白膠線條，創造細毛。

留白膠很快就會變乾，所以在重新蘸取留白膠之前，必須用手指或紙巾不斷除去沾水筆尖上乾掉的留白膠。如此能確保線條乾淨平滑。正在上色的部分必須先等前一層留白膠或渲染乾透才能添加下一層。

大約等五分鐘，留白膠完全乾了之後，均勻濡濕主體部分的水彩紙，渲染一層淡淡的天藍色，標示出樣本上比較冷的色相區域。不要在樣本最亮的地方渲染任何顏色。乾了之後，再用一層喹紅渲染唇瓣。

開始多層渲染，建立豐富光亮的色調，在花朵上渲染一層淡淡的固有色。渲染乾了之後，重新用溫暖的黃色顏料濡濕花朵，添上淡淡的釩黃。這些渲染層能讓固有色具有變化。

濡濕花瓣和唇瓣，用另一層淡喹紅加強顏色。接下來，以淡綠（天藍和釩黃）渲染上萼瓣和合萼，待乾。原始的草圖放在手邊隨時參考。畫畫的時候，手臂下墊一張廚房紙巾，使水彩紙保持乾淨。

用手指輕輕摩擦乾掉的留白膠，將其移除（手要乾淨，紙面必須乾透）。如果仍然有頑固附著的留白膠，就在表面畫上新的留白膠，待乾之後一起移除。

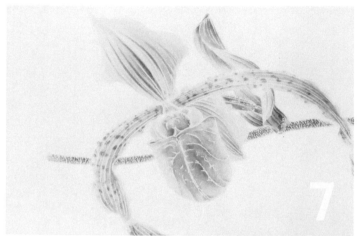

觀察留白膠移除之後留下來的空白線條。當透明顏料覆蓋在白色線條上時，白色線條仍然會透過來。剛開始白線看起來很銳利，只要小心處理，在之後的作畫過程中它們會漸漸融入顏料和蘭花形態中，同時保持原有的線條特質。

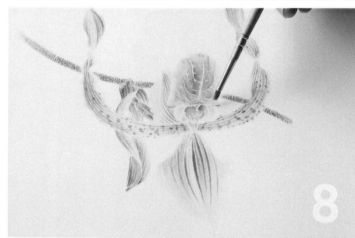

為了配合筆觸，我們往往需要將紙面轉向最容易畫的角度。用乾淨的清水和柔軟的畫筆柔化明顯的白色線條。輕輕畫過顏料，將它帶往留白膠移除後的白色區域，而不是反向，以免造成不想要的反光或髒點。一把小而平，合成毛畫筆能夠保持很多水分，特別適合這項任務。

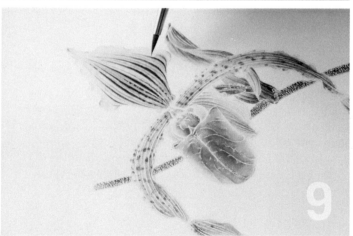

使用乾筆技法，在萼片和唇瓣渲染一層喹紅，仍然保留高光區域。繼續建立顏色，在花朵所有部分添上顏色，使用細小的筆觸和平排刷的扁平羽狀刷毛。

留白膠不用的時候，可以拿保鮮膜或實驗室專用的膠膜封住瓶口，防止在攜帶過程中外漏，並可避免乾掉。

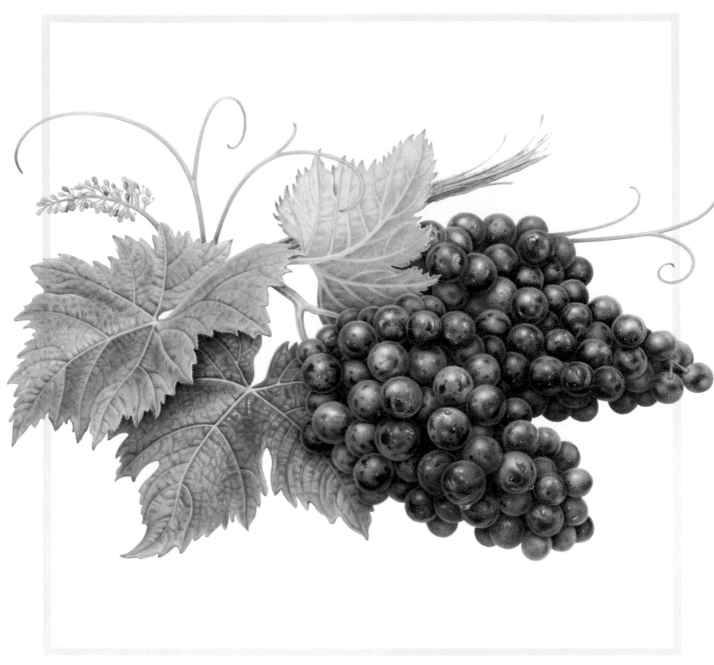

生命的喜悅 *Joie de Vivre*
500 磅布里斯托平版圖紙（Bristol plate paper）
8 ½ × 11 ½ inches [21.25 × 28.27 cm]
© 凱倫・克魯格蘭 Karen Kluglein
完成所需時數：90 小時

材料：軟橡皮；白色橡皮擦；分規；HB、2H、6H 鉛筆；調色盤；柯林斯基畫筆（000 號和 1 號）；零碎的紙；洗筆筒；廚房紙巾；羊毛排刷；描圖紙；轉印紙；畫家用無痕膠帶。顏料：苊褐紅（perylene maroon）、鎘黃（cadmium yellow）、鈷藍（cobalt blue）、錳藍（manganese blue hue）、耐久樹綠（permanent sap green）、綠金（green gold）、藍紫（dioxazine violet）、鈷紫（cobalt violet）、耐久茜草紅（permanent alizarin crimson）、鉻橘（cadmium orange）、橄欖綠（olive green）、那不勒斯黃（Naples yellow）、地綠（terre verte）、苊綠（perylene green）、漢薩黃（Hansa yellow）。

描繪有果霜的果實，就是用藍色交互畫出果實表皮閃亮和蠟質（霜）的複雜過程。關鍵之一是先安排好果霜區域，小心不要在這些區域畫上比較溫暖的果實顏色。如葡萄之類的成串果實，每顆果實上的反射光都要表現出來，果實之間的陰影也必須畫出，詮釋整串葡萄的深度。這幅構圖中的葉片明暗度範圍很大，從淡藍色的高光到低處葉片上非常深的投射陰影。我是用兩支非常細的畫筆，主要以乾筆技法完成這幅畫作。

葡萄上的光澤、果霜、以及反射光

講師：凱倫・克魯格蘭 Karen Kluglein

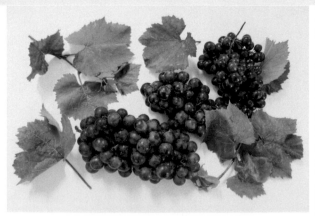

這些超市販售的葡萄表皮有很多果霜，在果實上呈現了很明顯的深淺色對比。葉片則採自於本地的酒莊。你在畫葉片時，最好拍很多照片作為之後的參考，因為葉片凋萎得很快。

1 完成草圖之後，在描圖紙上剪個洞口，讓 500 磅的布里斯托紙面只露出要畫的區域。在每顆葡萄上以渲染小塊的顏色打底，包括果霜部分（果霜就是果實上能被刷掉的藍色粉末），隨時注意整體進展。加了更多色層之後，這些顏色會彼此重疊、加深、融合在一起。

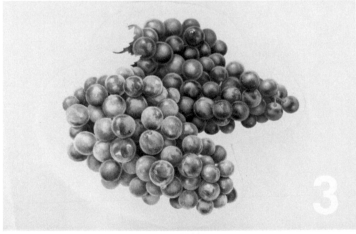

2 加上第二層顏色。以 1 號筆筆尖描繪（絕大多數的）每顆葡萄。畫筆蘸了顏色之後，先在廚房紙巾上點一下，吸走任何多餘的顏料之後，再開始在紙上下筆。

3 在這個階段更進一步描繪後方的果實串。我在茜褐紅裡加入靛藍，畫顏色最深的陰影。用陰影在每顆葡萄之間和葡萄本身表現出立體感。在此同時，要避免將淺色區域畫得太深，要記得，增添顏料比移除顏料更容易。

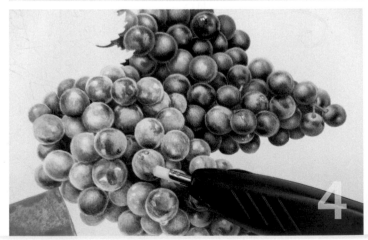

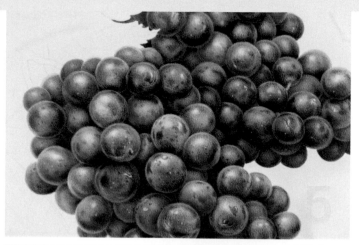

4　透過水彩仍可見的鉛筆線條可以用電動筆型橡皮擦或軟橡皮擦除。為了避免撕破或其他紙面損傷，要確定渲染層完全乾了才能開始擦。如果你不小心移除了顏料，就仔細用畫筆尖端重新補畫。

5　藍色和淺紫色的區域是果霜（果實上能被刷掉的藍色粉末）。我在一開始的標明區域階段就已經用藍色標出這些區域了，所以顏色很乾淨。雖然它們的明暗度比果實比較有光澤的部分還淺，卻仍然需要用補色添上陰影，才能增加立體感。用緩慢、精確的筆法小心替果霜部份加上陰影和不完美的斑點。

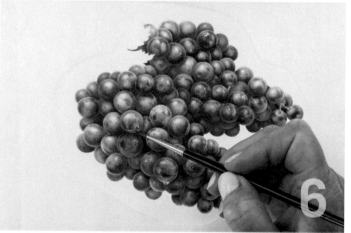

6　一顆葡萄的顏色和陰影會反射到另一顆葡萄上。用畫筆尖端加強每顆葡萄底部的陰影。葡萄雖小，細節卻很多：假如你近距離觀察，就能看見很多不同顏色的區塊。試著保持葡萄上這些顏色變化，完成之後的葡萄串才不會看起來太一致。

7　調整每顆葡萄的亮面和暗面。當你想打亮一個區域時，可以用微濕的畫筆輕刷該區域，帶起顏色之後再用廚房紙巾輕按該區域。小心執行這個手續，畫筆必須包含很少的水分，才能控制漸層變化。

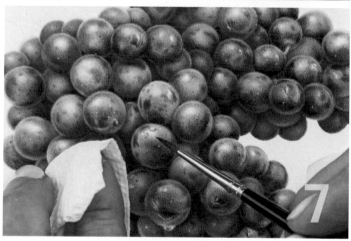

8　即使主題還沒完全畫好，同時畫其他部分能夠幫助你進行整幅畫作。我在這張照片裡確立了葉片正面和背面的顏色，已經渲染了第一層顏色，每一片葉子也被拆解成高光、陰影、中間調性區塊。

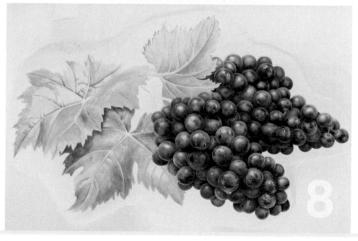

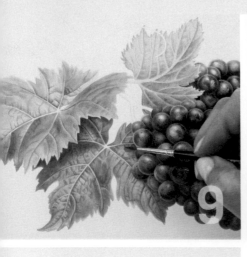
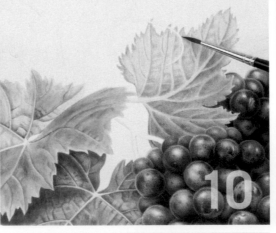
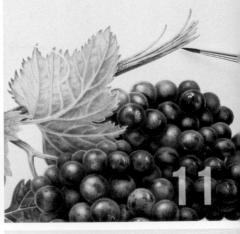

9　繼續用更多渲染建立葉片顏色區塊。在小葉脈上添加線條和少許陰影，使質感開始成形。在右邊葉片背面添一點紅色和紫色。留意光源方向，替葉片加上質感，並且在每一個小凸起添加陰影。如此也能替每片葉子增加整體明暗度。

10　替葉片上色時，不要畫到這根與之重疊的卷鬚。葉片背面的顏色比較淺，葉脈就像一根根鋪在葉片上的細小管子。每一根葉脈都會投下陰影，我用紫色和藍色在淺綠色的葉面上描繪這些陰影。

11　枝條顏色與葡萄顏色一樣，再配上焦茶（sepia）和黃赭（yellow ochre）。

12　加上捲曲的鬚和莖稈。卷鬚的顏色從綠色漸變為黃或紅色；具有裝飾性，替整體畫面添加設計感。

13　用一點時間檢視整幅畫。在這個時候，它還需要更多對比和細節，當你將這張照片和完成作品相比時，能明顯地看出來。

14　加上一小支新生的芽，能替畫作添加新的質感和比例感。超市販售的葡萄上，所有的葉片、卷鬚和芽都已經被摘掉了，可是你也許能夠在附近的花園或農場找到素材，用它們替畫作添加梗、芽、卷鬚等等細節。

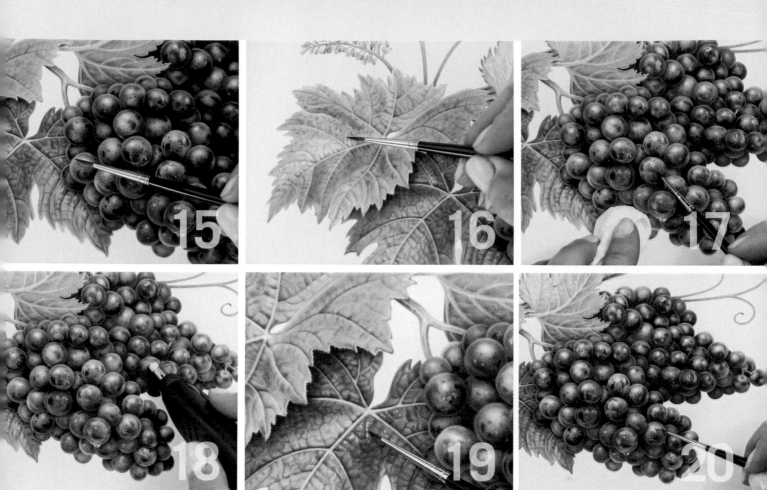

15　葡萄和葉片交會的地方也許需要調整，讓它們更相輔相成。比如說，你也許必須添上反射在葡萄表面的葉片綠色；位於葉片上的葡萄也許會使該處葉片的陰影變得比較深。

16　在部分葉片輕輕畫上斑駁的紅色或紫紅色，使它們更真實，更有缺陷美。如果將這個紅色畫在深綠色區域，就會呈現褐色；但若畫在淺色區域，就會顯出紅色。

17　用 000 號畫筆同時在葡萄顆粒畫上和挑出斑點。這些斑點在深色區域會最明顯，可是在淺色區域重複使用挑起的手法，斑點最終還是會變得清晰可見。在斑點還潮濕的時候用乾淨的廚房紙巾按壓，能夠幫助移除顏色。

18　觀察葡萄樣本上最亮的高光區域。可以用電動筆型橡皮擦擦出某些葡萄上的高光。但是在擦之前要先確認紙面已經完全乾透，否則會損傷紙面。力道要輕，輕柔地移除顏色。

19　用筆尖挑起細微不規則的點，表現下方葉片上的濕氣。用那不勒斯黃在某些上方葉片邊緣加上細毛，特別是壓在深色陰影上的葉片邊緣。鋸齒狀的葉片邊緣通常不會很完美，而且葉緣應該泛著不規則的紅色、褐色、黃赭色。

20　最後再將水珠的細節修得更銳利──每顆水珠至少有一個高光點和一道投射陰影。使用 000 號筆作最後的修整，使顏色平滑有深度。整個過程中，我們會加上顏料，而鮮少移除。可由以下條件判斷畫作是否完成：當你覺得再也無法使漸層顏色更平滑；畫面最深、中間、以及最淺的明暗度都正確，而且互相配合；畫面已富含足夠的細節。

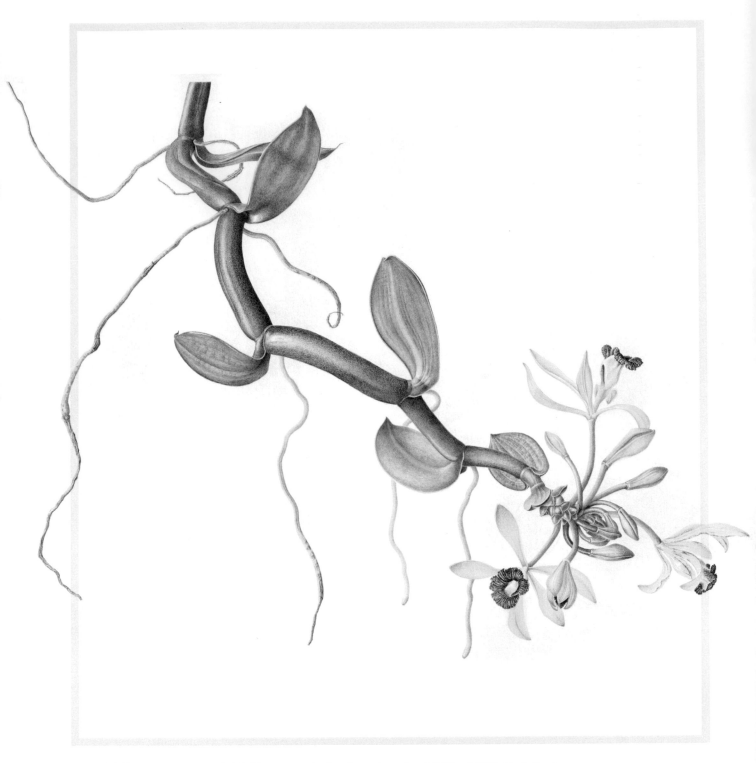

大王香莢蘭 *Vanilla imperialis* 水彩和紙 18 × 24 inches [45 × 60 cm] ©麗琪・山德斯 Lizzie Sanders
完成所需時數：86 小時

材料：尺；放大鏡；廚房紙巾；洗筆筒；削鉛筆機；手術用解剖刀；刮擦用平頭合成毛畫筆；柯林斯基細畫筆（Kolinsky miniature brushes）（3 號、2 號和 1 號）；工程筆和 HB 或 F 筆芯；白色橡皮擦（切成小塊）。顏料：金赭（gold ochre）、焦赭（burnt sienna）、黃赭（yellow ochre）、派恩灰（Payne's gray）、新藤黃（new gamboge）、喹洋紅（quinacridone magenta）、陰丹士林藍（indanthrene blue）。

使用有限的顏料和乾畫技法，麗希·山德斯以兩個
階段完成這幅複雜的構圖，首先為葉片和莖上色，
稍後再加入另一個樣本的花朵。藉由層疊含有少許
水分的筆觸，能夠精確控制光線、陰影、和顏色。
她以派恩灰和不同的黃色調出各種綠色，包含冷調
藍綠到溫暖的黃綠，或使用焦棕（burnt umber）。
調色盤裡加入洋紅用以描繪花朵唇瓣，為畫面增添
一抹鮮豔的色彩。

乾畫技法和調色

講師：麗琪·山德斯 Lizzie Sanders

大王香莢蘭是強健的植物，葉片肥厚，粗壯的莖富有光澤，花朵細緻。除了花朵之外，植株被剪下之後的外型改變並不大。我為了計劃構圖，替這棵植株樣本拍了許多角度的照片，稍後再加上樣本沒有的花朵。如果你在繪圖後期才加上某些植株元素，要確定它們的連接方式沒錯，符合植物學的正確性。

1　先畫花朵以外的草圖，檢查尺寸比例，畫下基本的構圖，保留足夠空間作為之後補畫花朵之用。用削尖的鉛筆，將草圖透過燈箱轉描到水彩紙上。只轉移沒有花朵的草圖，能讓你在之後加上花朵時進行修改，保留改變整幅構圖的機會。

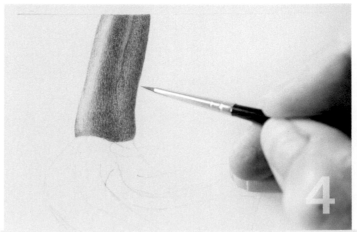

2　在畫的過程中調和並且測試顏料，而非事先調好整格的顏料。用飽含水分的畫筆稀釋顏料（照片裡是派恩灰和新藤黃），在一張零碎的水彩紙上測試顏色。將調和比例記錄下來。要呈現比較淺的顏色，先將顏色稀釋到想要的程度，待乾，再以乾筆取用。

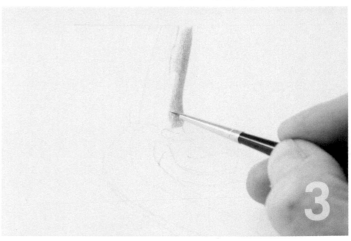

3　在你開始上色之前，用橡皮擦移除鉛筆線條上多餘的石墨粉。沾濕微帶水氣的畫筆筆尖，蘸顏料，在面紙上擦一下筆尖，開始在紙上畫下細小的筆觸，筆觸方向全部是一樣的。在整塊區域上層疊渲染。筆觸必須平順均勻，避免畫出非預期的圖案。

4　慢慢完成每個區塊，用畫筆層疊出足夠的乾顏料，直到顏色飽和度和明暗度符合樣本。筆觸要跟隨植物的生長模式，紙面的紋理也能幫助建立質感。隨著顏料被點在紙上，筆觸之間也會留下空白，露出原本的紙面，能夠替畫了顏料的區域增加斑點效果。

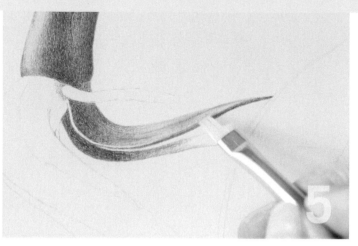

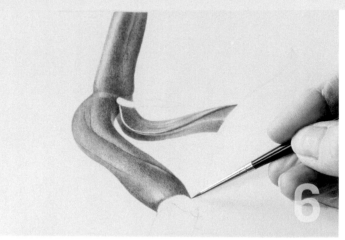

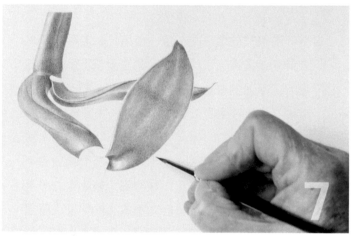

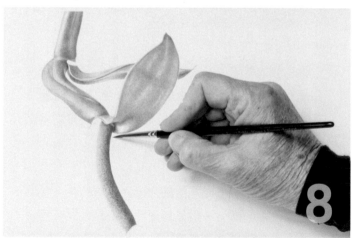

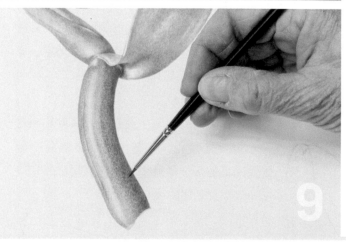

5 移到下一塊區域，繼續用細小的筆觸上色。使用平頭筆移除顏色，做出柔和的高光。沾濕畫筆之後，在面紙上吸乾多餘水分，以畫筆掃過中間調性區塊，並立刻以紙巾按壓。重複這個做法，創造比較柔和的高光。要記得，太頻繁地濡濕和刮擦會損傷紙面。要製造銳利的白色高光，就不要碰觸該區域的原始紙面，等到稍後再處理。

6 完成一個明顯區塊後，就用同樣的細小筆觸向下一個區塊前進。根據要表現的表面質感，筆觸大小可以有變化，點狀或細線都可以。筆觸方向也可以有變化，跟隨植株的生長模式。請留意，有些高光幾乎看起來是藍色的。

7 畫比較光滑的表面時，使用 3 號筆和稍微多一點的水分仍然很乾，水分只足夠融合筆觸。你可以回到之前已經畫過的地方，補滿任何筆觸之間的白色空隙，直到葉片表面幾乎完全光滑。明亮的高光區域要留白；層疊筆觸，達到正確的明暗度。

8 用點狀筆觸和乾畫技法，將幾乎全乾的顏料點在紙面上，層疊建立陰影區域的深色質感。這裡只用了兩個顏色——派恩灰和新藤黃。邊緣要保持銳利。

9 使用微濕的畫筆，在莖上最深陰影區域裡向下掃柔化紋理，使它幾乎不可見。太多水分會徹底破壞紋理。從亮面到暗面，調色必須有變化；在有斑點的紋理上添加渲染，達到寫實的立體重量感。

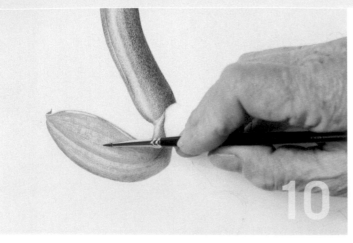

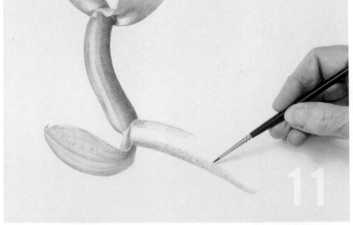

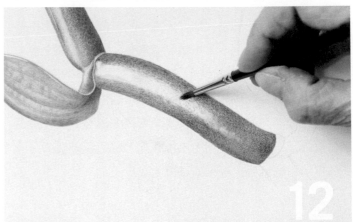

10 下一片葉子的顏色比較淺，使用比較溫暖的派恩灰和新藤黃調和色。用微濕的 2 號筆使筆觸彼此融合，原始的紙面幾乎沒有留白。筆觸必須跟隨葉脈（幾乎不可見），呈現細微的表面質感。

11 在這一段莖上，替高光留白。從後方向前方畫，慢慢逼近高光區域，用同樣的細小筆觸建立顏色的深度。如果畫下的筆觸太重或大的色點，就立刻以小畫筆濕濕後，用乾淨紙巾按壓。在進一步上色之前，先讓該區域乾透。

12 用淡淡的藍綠色開始填滿高光區域。瞇眼檢視已經上了色的區塊，確保顏色均勻，用點狀筆觸填補空隙，使色塊非常平滑。用微濕的畫筆刷過紙面，柔化高光邊緣。

13 這片葉片的背面比其他葉片背面更有特色。緊鄰著鉛筆畫的葉脈，用非常細的水彩線條跟著描畫一次，然後用橡皮擦擦除鉛筆線。使用微濕的 2 號筆，順著葉脈方向畫下很長的筆觸。用長筆觸建立顏色，可是畫筆濕度必須和最早用來畫小筆觸的潮濕度一樣。

14 繼續描繪每片葉片的區塊，直到顏色深度和明暗調性符合樣本。使用 1 號筆，以平滑的曲線畫顏色最深的葉脈。在葉片正面畫一條纖細的深灰色，表現出葉片肥厚的邊緣。

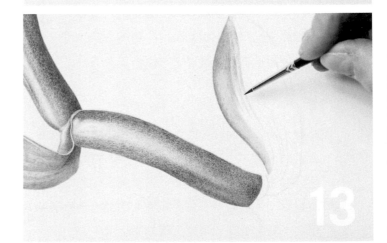

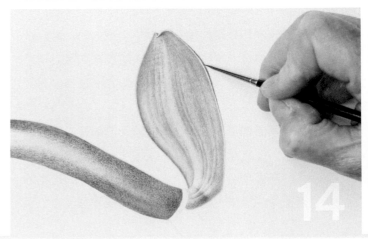

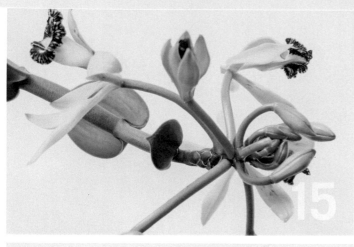

15　另外取用新鮮的花朵樣本接續完成作品。花朵不耐久，所以必須快速地記錄下來，在拍攝構圖用相片的同時，也要記錄細節特寫。花朵的三片萼片和兩片橫向花瓣是淺綠色的，幾乎透明。唇瓣看起來厚實具蠟質，乳白色，邊緣有堅實的洋紅色荷葉邊。

16　在畫了幾張草圖後，我將新的花苞和花朵配置在半完成的花莖和葉片畫面裡，將最終草圖透過燈箱轉描到水彩紙上。由於花朵的變化和凋萎速度很快，很重要的一點是不要擦除重畫，因此最好分次加上一兩朵花苞或花朵。

17　為了畫花苞和花朵，調色盤上加了新的顏色。左手邊是陰丹士林藍，右手邊是喹洋紅。這個新的藍色和新藤黃調和之後能夠得到萼片和花瓣需要用到的顯眼淺綠色。洋紅幾乎完全符合唇瓣邊緣的洋紅色。

18　先畫花苞。稀釋淺綠調和色，然後讓它在調色盤上完全乾透。使用微濕的畫筆筆尖挑取乾掉的淺綠色，用細小的筆觸畫在紙上。用洋紅以點狀筆觸畫出皺褶緊密的唇瓣邊緣。我還用了一支耗損的老舊 1 號筆來畫葉脈。

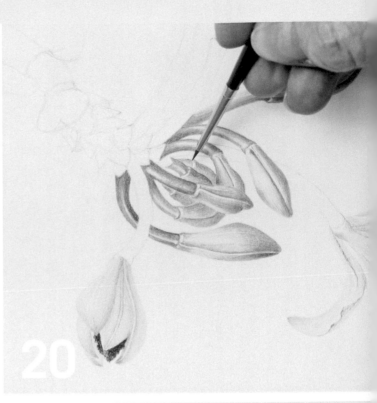

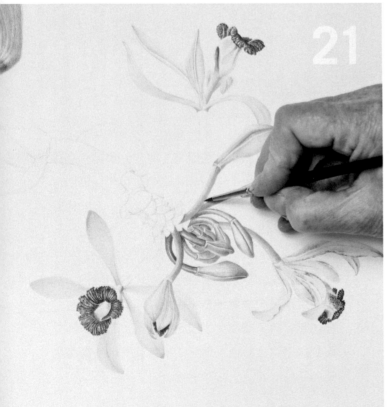

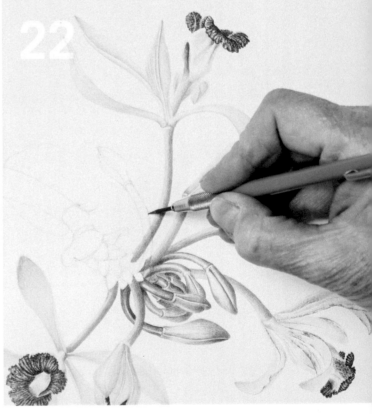

19 接著畫花朵，使用一系列的淺綠色畫萼片和橫向花瓣。用乳白色、赭色、洋紅色畫唇瓣。在最老，已經過了盛開期的花朵邊緣添加少許焦赭，萼片背面則以非常乾的顏料刷過。

20 用不同的綠色描繪花苞複雜的中心，要確定將每一個部分釐清。這些綠色是由派恩灰和新藤黃調出來的。使用 1 號筆，以點狀和細小的筆觸畫出相符的表面質感。

21　加上第三朵花，調整草圖，使兩個部分正確地連接起來。用同樣以派恩灰和新藤黃調成的綠色，使用細小筆觸建立花梗的陰影。請注意，陰影區域是由堆疊越來越多色層建立起來的，而不是添加其他顏色。

22　花梗畫好之後，構圖看起來卻顯得太規矩、太對稱。所以我又加上一支花苞，橫越原本已經有的。這個改變需要先刮擦移除下方花梗的顏色，等到完全乾了之後再加上新的花梗。這個過程必須格外小心，因為會干擾紙面。

23　結合細小筆觸和點狀筆觸，完成苞片。以焦赭釐清邊緣。細小的不完美能提高畫作真實感。

24　加上最後兩片葉子，一片有明顯的葉脈，另一片則格外光華。精確控制筆觸，才能畫出想要的質感，筆觸的尺寸和方向必須有變化，同時留下白色空隙或輕柔地融合筆觸。

25　根部同時具有乾枯和較新的根條。這幅畫裡的根條位置符合植物學的正確性，但又經過仔細安排來平衡構圖。老根是以 1 號筆配合金赭、黃赭、焦赭畫成的。再以畫筆筆尖，像鉛筆那樣畫出受損的瘢痕和分岔。

26　新根則使用不同明暗度創造出空間和深度的幻覺，最遠的根顏色最淺。新根質感光滑，尖端是淺赭色。完成整幅畫之後，檢視一下，加上最後的修整，比如讓邊緣更銳利，或調整高光的明暗度。

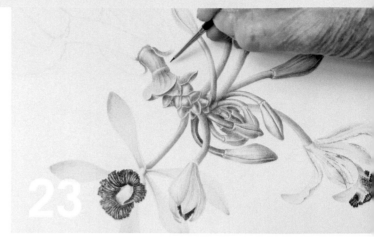

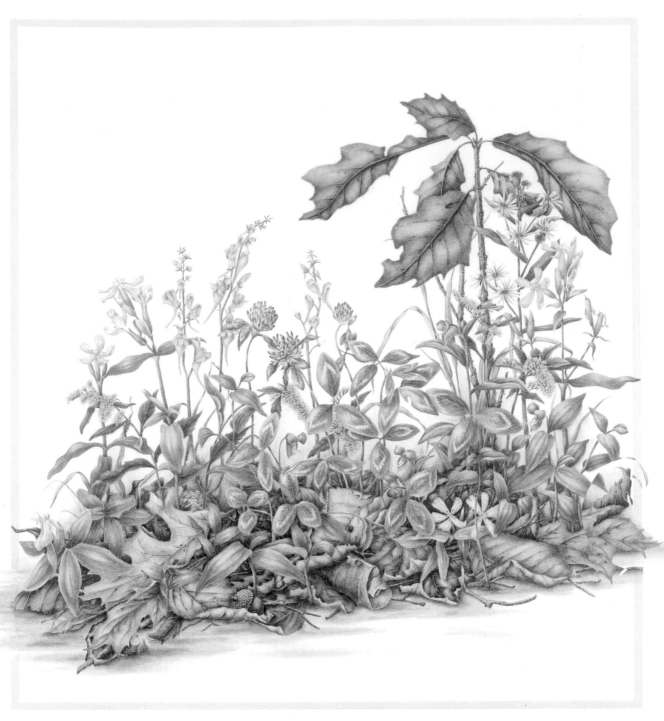

路邊的野花 水彩和紙 16 × 19 inches [40 × 47.5 cm] © 貝西·羅傑斯－納克斯 Betsy Rogers-Knox
完成所需時數：70 小時

材料：雙夾座式放大鏡；金屬分規；畫家用無痕膠帶；裝清水用的玻璃瓶；廚房紙巾；調色瓷盤；調色專用畫筆（4 號）；
暈染畫筆（4 號）；柯林斯基水彩筆（2 號，0 號和 1 號）；軟毛畫筆（10 號）；工程筆和 HB 或 2H 筆芯；中等粗細
筆型橡皮擦；極細筆型橡皮擦；軟橡皮；工程筆專用磨芯器。

ADVANCED TUTORIAL

當我們在地面上尋找美麗的野花時，往往會忽略底下的枯枝落葉層；但是地表其實也能透露出上頭植物的重要訊息，並且充滿顏色和型態。創作一幅包含複雜實境元素的畫是一項挑戰。藉由將畫作分解成階段性的步驟，從最暗的背景開始，向前描繪中景，最後畫前景，你可以成功打造重現微小生態環境所需要的景深。

（譯註：實境 in-situ 表示生物在原生棲地的實際狀況）

創造實境畫作

講師：貝西·羅傑斯－納克斯 Betsy Rogers-Knox

在替這幅畫開始構圖時，我先用描圖紙分別畫出晚秋的路邊野花，再將它們依照實境生長狀態配置在版面上。已經凋萎落在地表上的枯枝落葉是在同一時間收集而來，全部畫在一張描圖紙上。

將草圖轉移到 140 磅（300 克）的熱壓水彩紙上，我在前景的花葉上先淡淡渲染一層。由於這個時節的霜會讓花朵迅速凋萎，我優先替花朵上色，確保形狀和顏色都是正確的。

創造中景時，我在葉片、樹皮、枯枝落葉層（位於野花後方）上加了幾層渲染。接著用比較深的渲染畫中景的葉片。最後才用乾畫技法處理葉片細節。

我用最強烈的顏色畫落葉創造出景深，凸顯前方的野花和葉片。在這個階段可以將背景最深的明暗度完全畫好，避免中景和前景的明暗度超過背景。

為了讓落葉看起來位於其他構圖元素之下，我在元素交會處用了比較深的陰影；比如枯葉彼此重疊的地方，以及前景元素出現的位置。葉片顏色和細節是以乾畫技法表現。我想加上一個垂直元素，便添加了一株橡樹苗；底部的淡彩渲染使構圖邊緣顯得柔和。

以顏色建立這幅木蘭花的過程中，我使用了不同的
渲染和濕畫技法。花瓣基部的色調很飽滿，然後向
上漸漸變淺。我用紫色和黃色替花朵白色的部分添
加陰影。枝條上突起的樹皮呈現質感對比，配上毛
茸茸的綠色葉芽，每個元素都需要以乾畫技法描繪
細節。

用水彩渲染畫木蘭花

講師：畢佛莉·艾倫 Beverly Allen

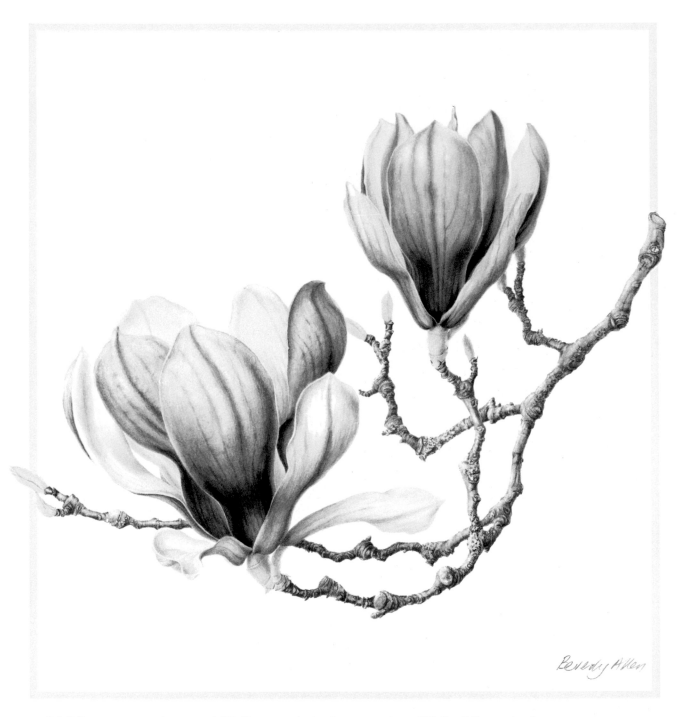

二喬木蘭花 *Magnolia × soulangeana*　水彩和紙　10 × 10 inches [25 × 25 cm]　© 畢佛莉・艾倫 Beverly Allen
完成所需時數：35 小時

材料：零碎的水彩紙；洗筆筒；2H 和 HB 鉛筆；自動鉛筆（0.35 公釐，2H 和 HB 筆芯）；分規；筆型橡皮擦；軟橡皮；白色橡皮擦；沾水筆；留白膠；布；平頭暈染畫筆（4 號）；短鋒貂毛筆（1 號）；柯林斯基畫筆（1 號，2 號，3 號，4 號）；合成毛調色用筆；軟的棉刷；調色盤和這幅畫使用的基本色及額外的顏色。

二喬木蘭傳統的花型、顏色、以及柔軟的花瓣，
和富有奇趣的粗糙枝幹形成很好的對比。弧度
優雅的枝幹尾端上揚，坐落著向上指的花朵；
綠色的葉芽和粉紅色花朵互相輝映，使這株樣
本深具吸引力。

1　花朵凋謝之前，在描圖紙上畫下它們的細節。然
後用 2H 鉛筆將草圖轉描到 140 磅（300 克）的
熱壓水彩紙上。使用普通的沾水筆頭，在花瓣邊
緣畫上留白膠，保留必要的空白。

2　然後以清水濡濕花瓣，稍待片刻讓紙吸收部分水
分，當紙面呈現絲絨光澤時，就可以進行下一個
步驟。

3　沾濕 4 號筆，用布吸掉多餘水分，將筆尖浸入乳
狀濃度的耐久玫瑰紅。若有需要，就用畫筆抹一
下布面，控制畫筆中包含的顏料。將耐久玫瑰紅
敷在濕紙面上，應該有最深的紅色的位置，輕輕
將顏色帶進比較淺色的區域。

4　玫瑰色在較明亮的前景區域裡比較明顯，在之後
會從主要花朵渲染色層之下透出來（請見後續階
段）。在所有有玫瑰色的地方渲染底色，完全乾
燥之後再上後續的渲染。

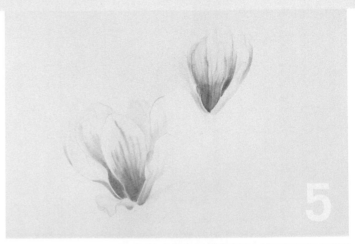

5　濡濕花瓣內部的白色部分，渲染柔和的淺玫瑰色或是玫瑰色和群青藍調和而成的陰影色。畫顏色柔和的邊緣，先濡濕比要畫的部分還大的區塊，然後從顏色比較暗的邊緣向內渲染。要降低陰影色的鮮豔度，就加入檸檬黃。使用細緻的陰影和皺褶釐清花瓣，避免以描繪輪廓的方式來畫。

6　用清水濡濕前一層渲染已經乾透的花瓣，以 3 號筆畫上花朵的主色：玫瑰調和群青藍。將顏色從最強烈的部分向淺色區塊帶，趁紙面還潮濕的時候用羽狀筆觸帶動顏料，呈現細脈和質感；若有需要，就利用筆尖挑起調色盤上乾掉的顏料皮膜來畫。

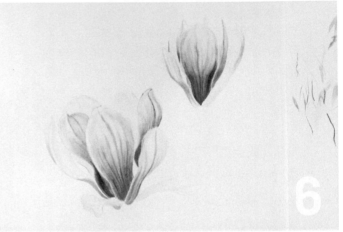

7　交互描繪花瓣，調整符合樣本顏色的顏料，位於前景，或是受光較強的花瓣需要偏粉紅色的顏料；在陰影區域的花瓣調色可以添加群青紫。當大區塊的顏色渲染已經夠飽和，完全乾透之後，用乾淨而且乾燥的手指，以輕柔乾脆的動作將留白膠擦除。

8　用微濕的平頭暈染筆柔化留白膠移除之後留下來的銳利邊緣。筆尖放在白色區域停留一秒鐘軟化邊緣，然後用刮擦動作向後拉。旋轉紙面，使拉的動作永遠是朝白色部分的反向。每刮擦一筆就要洗掉筆毛上的顏料。

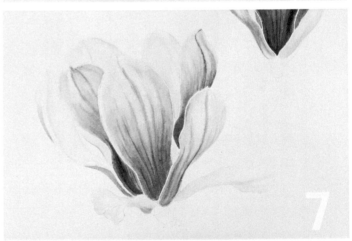

9　用幾乎沒有水分的筆，挑起顏料皮膜或是微呈乳狀的顏料加強上了色的區域，以及建立形體，包括明度較低的陰影區塊。在這個階段，畫應該是乾的，不需要重新濡濕。用平頭暈染筆輕輕刮擦掉任何被渲染到的高光區域，每畫一筆就要清洗筆毛。

10　觀察呈現形體的細脈，確認畫裡的細脈和花朵樣本上的一樣明顯。仔細看它們漸漸消失的位置和型態、走向、不同程度的粗細，特別是在高光區域。依照你看見的，畫出不同的顏色。

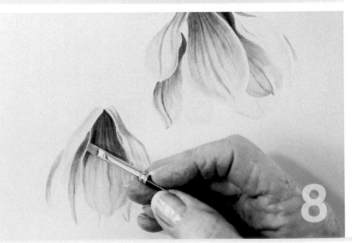

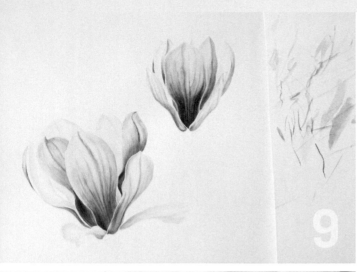

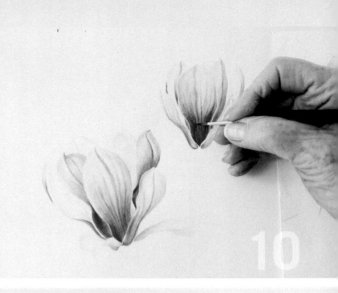

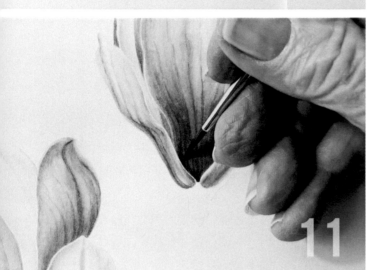

在顏色比較鮮明的區域，以羽毛狀筆觸畫上喹粉紅。使用幾乎不含水分的畫筆，筆尖沾上乳狀顏料或是顏料皮膜，將顏料輕輕畫在原本的色層上。在顏色飽滿，位於較深處的小區塊上，以羽毛狀筆觸添加喹洋紅。

要降低陰影的彩度和明暗度時，在調和好的主色裡加入檸檬和群青紫。這些很細小的深色區域要夠深，可是保持細微；即使是很小的陰影區域，在傳達形體時也能造成很大的視覺效果。要確定投射陰影畫在它們確實應該落在的表面上；不要在兩個表面之間畫不屬於任何一個表面的輪廓線。

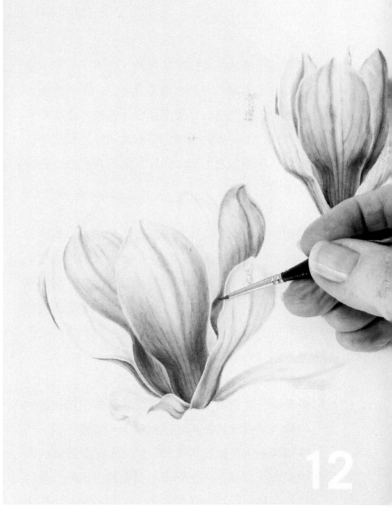

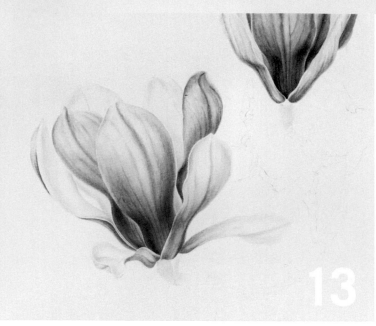

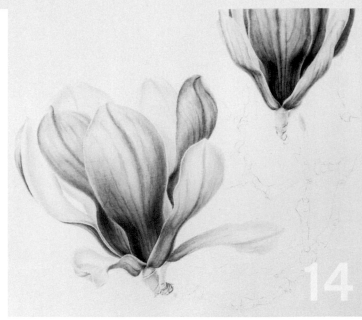

畫有絨毛的綠色花梗和葉芽時，先取少許留白膠
畫具高光的細毛。然後濡濕比要上色的部分還大
的區塊，在區塊內部畫下顏料，使邊緣形成柔和
的羽絨感。趁著紙面還潮濕的時候，先使用檸檬
和群青紫調和色，加上少許天藍，替綠色部分添
加陰影。

顏料乾了之後，用乾淨、乾燥的手指，以輕柔乾
脆的手法輕輕擦除留白膠，再使用 1 號短鋒貂毛
筆和纖細的筆觸畫出細毛和柔和的邊緣。用檸檬
和群青紫調和色畫花朵底下比較深的陰影。花梗
上細細的圓圈使用生赭，比較深色的部分使用凡
戴克褐（Van Dyke brown）。

枝幹部分，只需要最少的鉛筆線條做引導，畫的
時候腦中要保持幾何和透視概念。層層渲染，若
是區塊裡的高光比較柔和，就稍微濡濕紙面，等
渲染乾了之後再添加細節。這裡使用的顏色是群
青藍和焦赭調成的各種灰色；茜紫和焦赭調和之
後用在紫紅色區塊，有需要時可以使用生赭。

用檸檬和群青藍畫枝幹上的地衣。用群青紫和檸
檬調和色輕輕渲染某些陰影區域，其他陰影區域
則用群青藍和焦赭調和色，要維持形體和質感。

完成枝幹，前景枝幹的細節對比比較高，後方以
及陰影裡的枝幹細節對比較弱。用畫花梗的同樣
手法加上淺綠色的葉芽。

枝幹上的深色陰影使我發現必須調整花朵的顏
色、陰影、以及外側花瓣，以便平衡視覺力道。
最後用放大鏡檢查整幅畫，將必要的邊緣畫得更
銳利，柔化任何強烈的筆觸，用細的畫筆筆尖以
點狀或帶動方式添加顏料。

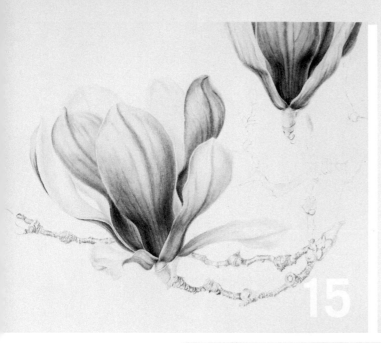

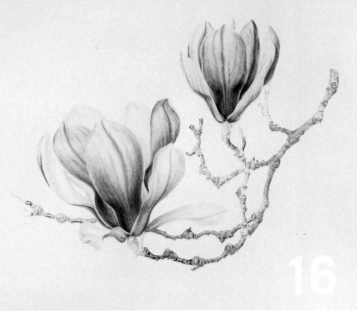

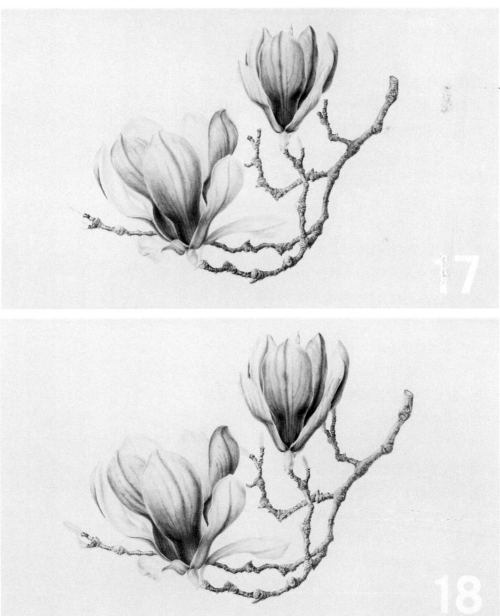

空氣透視法：
如何創造景深感

在設計具有不同景象層次的畫面時，某些畫家會
選擇使用空氣透視法，位於畫面背景的物體效果比
較淺，對比和色度也都比前景物體更低。如此能將
焦點放在位於前方，鮮豔度和對比都比較強的主題
上。依蓮·薩爾以顏色標出畫面層次，表示哪些物
體屬於哪個層次。

薩爾在這幅聖誕玫瑰「粉紅潘妮」上以顏色分層
標出畫面元素，用來教學生了解從前景到背景的五
個層次。下面會討論這五個層次。其中一片位於前
景的較大葉片跨越兩個層次。薩爾偏好三維立體式
的構圖，如同植物在大自然中的狀態，而不是在二
維的平面上安排畫面元素。

· 第一層（橘色）包括構圖的「主角」。使用最
 飽和的真實顏色描繪，對比最強，細節最多。
 觀者的注意力應該最先被這個層次吸引。

· 第二層（藍色）和第三層（綠色）有次要視覺
 重點，表現植物的關鍵特徵。隨著每一層，顏
 色、對比、細節必須向後漸漸變弱。但是這些
 變化必須保持細微。

· 第四層（紫紅色）和第五層（灰色）受到空氣
 透視的影響最大。顏色彩度低，物體尺寸、對
 比、以及細節又進一步降低了，使這些元素能
 退到空間裡，成為第一層、第二層、第三層的
 主要元素的背景。

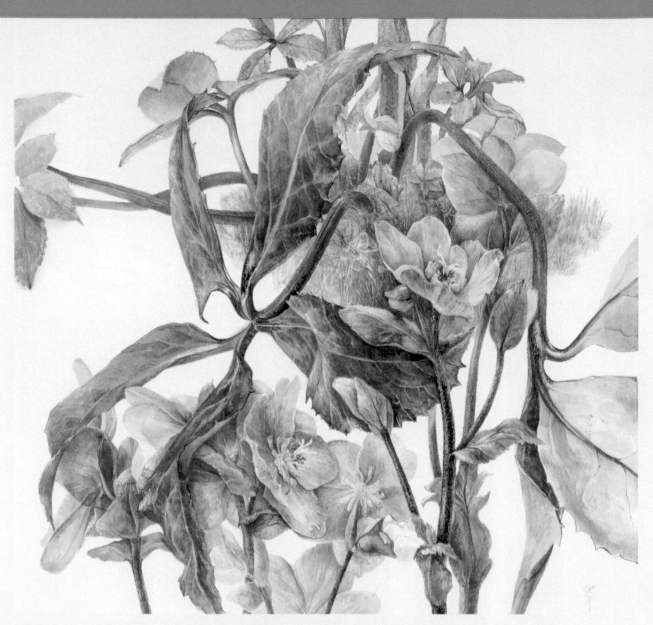

聖誕玫瑰「粉紅潘妮」 *Helleborus* 'Penny Pink'　水彩和紙　10 × 10 inches [25 × 25 cm]　© 依蓮．薩爾 Elaine Searle
完成所需時數：70 小時

　　薩爾習慣同時畫不同部分，並且有策略地選擇最先開始畫的區塊：

A　畫作中單一或多個視覺焦點（通常位於第一層），並同時處理在中景和背景層次裡與視覺焦點鄰近的部分。這個方法能使薩爾評估視覺焦點的視覺衝擊力，呈現固有色和完整的細節。

B　畫面中接收最多光線的地方（通常是最接近單一光源，光源左下方的位置）。

C　有深色陰影的地方（通常是右下方），主題本身只接收到少許或者根本沒有光線的位置。

　　在起始階段，薩爾不會將任何區域的視覺力道畫到最頂點。她的畫筆會在畫面上四處移動，顏色、對比、細節隨之成形。她常常替每個階段拍照片，幫助她評估進度。所有的細修都是使用乾畫技法，在最後一個階段完成。

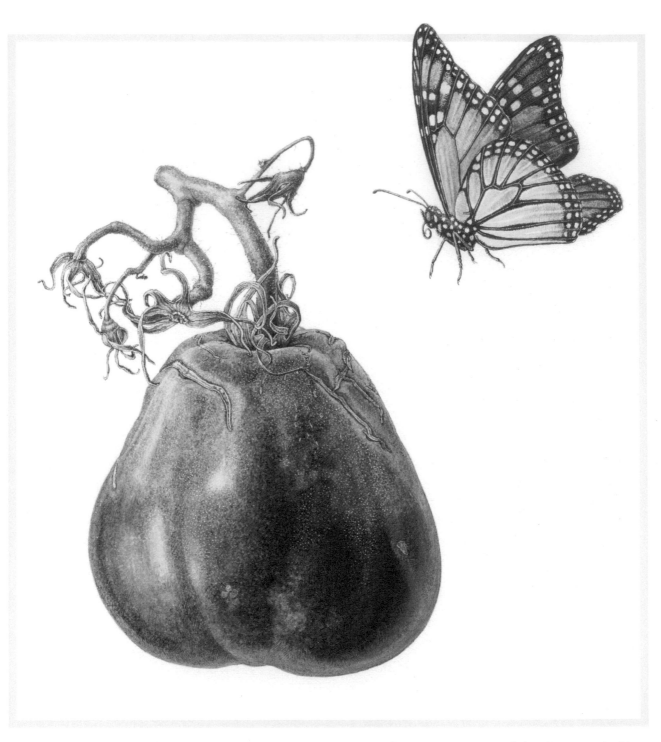

蝴蝶夫人：祖傳品種番茄的肖像 *Solanum lycopersicum* 水彩和紙 10 × 9 ½ inches [25 × 23.75 cm] © 菱木明香 Asuka Hishinki
完成所需時數：104 小時

材料：調色瓷盤；自製轉印紙；水瓶；試色用的零碎水彩紙；留白膠用小碟；留白膠移除片；留白膠；裝清水的玻璃杯；調色盤上乾掉的顏料；描圖紙和面紙：沾水筆；圓頭合成毛水彩筆（3x0 和 6x0 號）；平頭畫筆（2 號）；柯林斯基圓頭畫筆（4 號）；老舊的畫筆；2H 鉛筆；軟橡皮；白色橡皮擦；製圖用排刷；膠帶。

這幅祖傳番茄的水彩畫並未用到大量渲染。顏色是連續用稀釋但是乾燥的色層漸漸建立起來的。高光、小點、萼片邊緣先以中國白顏料上色，然後塗上留白膠保護。透過這個做法，白色紙面會保持原樣，之後上色時的質感就能被徹底強化。完成的番茄顯得有光澤，具有各種表面質感，萼片和果柄也被精確地描繪出來。

乾畫技法和留白膠

講師：菱木明香 Asuka Hishiki

1　首先，在描圖紙上完成草圖。使用轉印紙將草圖轉移到最後要使用的水彩紙上，這樣能防止水彩紙被橡皮擦損傷。如果有必要，輕輕修改草圖，修正任何在轉描過程中出現的扭曲變形。用很細的水彩線重新描畫鉛筆線，輕輕擦除所有石墨粉。

2　這兩張圖呈現的是上色起始和上色過程中的調色盤。先用黃色和紅色調出番茄的顏色、葉綠、藍、焦赭調和色作為陰影色。番茄的顏色變化很多，有些部分是紫紅色的，有些則帶著橘色，所以一開始就要調出如彩虹般的色彩。慢慢地，我會為不同區塊調出特定的顏色，調色盤上的彩虹色階就變得更複雜。

3　使用留白膠保護高光區、小的褐色疤痕、以及蓋在番茄上的萼片。在上留白膠之前，我會先在要畫留白膠的區塊渲染一層稀釋後的中國白。這樣能保護紙面，幫助在之後融合被遮蔽的邊緣。如果區塊比較大，我會用一支老舊的畫筆。

4　在上新的一層顏色之前，永遠確保前一層已經乾透。順著主題輪廓，以細小的線條建立色層，描繪番茄具有弧度的表面。和最終畫作的顏色相比，渲染和細線必須極度稀釋。要常常在試色的零碎水彩紙上檢查顏色和畫筆（3X0 號）濕度。水分多就會使線條柔和；水分少，畫出來的線條就比較銳利。

5　番茄半透明的表皮裡有無數白色小點。要重現這個特徵，先用沾水筆和留白膠在整個表面添上小點。確定小點平均分布——如果不平均，看起來就會像疤痕，而不是質地。使用很淡的渲染和細線在整塊區域覆蓋上顏色。有留白膠的部分並不會吸收顏色。

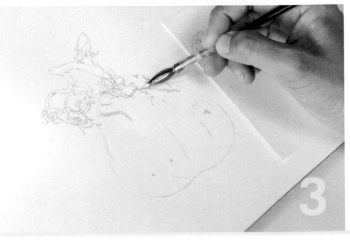

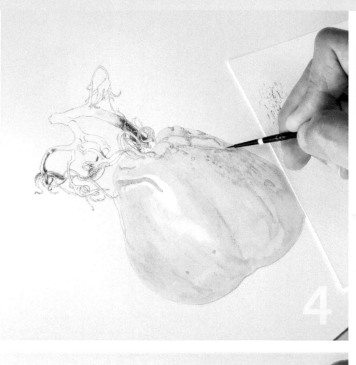

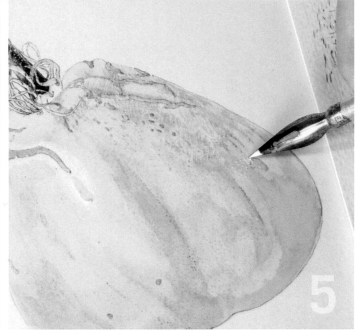

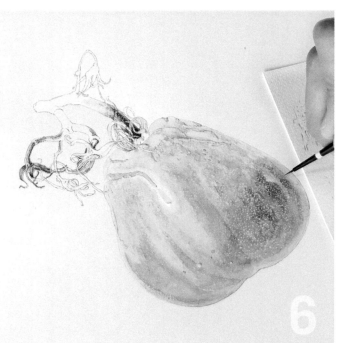

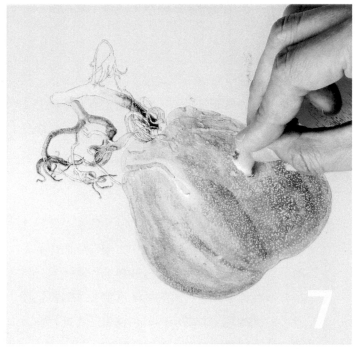

繼續用細線和渲染添加色層，建立整體顏色。用留白膠移除片輕輕擦掉留白膠小點，分幾次在不同位置添加新的留白膠小點。將留白膠想成白色顏料。這個過程能使番茄表皮的小點呈現不同的紅色，看起來位於不同深度的表皮裡。

用留白膠移除片除去不同留白膠層，拿起畫紙，從側面尋找凸點或亮點，確保留白膠都被移除了。再加上更多層顏料，直到達到完整的顏色和質感。

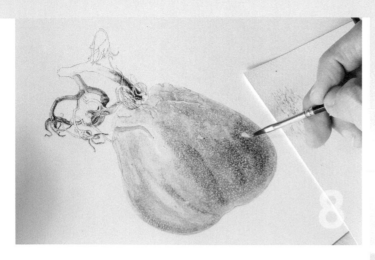

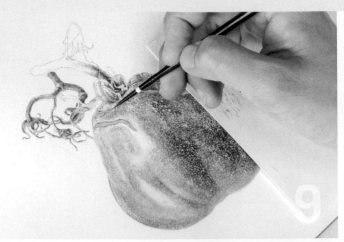

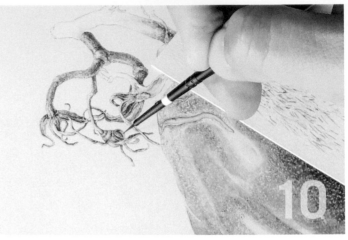

假如細線太強烈搶眼，就用含有極少清水的畫筆將它們柔化。只要一筆或兩筆就足夠柔化線條了，畫筆上的水分必須剛剛好——用你的手背碰筆毛，如果感覺潮濕卻不留下水分，就代表水分剛好。

常常在移除一層留白膠之後，我必須再度畫上留白膠，特別是高光區域。在同樣位置重新畫上留白膠之前，一定要先重新畫一層中國白，保護紙面；一旦紙面受損就很難在上面作畫。移除留白膠之後，要填補和柔化留白膠留下的銳利邊緣。

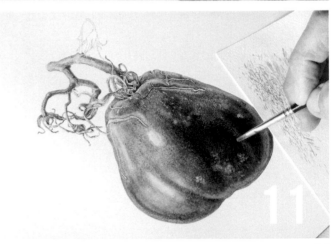

為了保持半乾的萼片銳利的邊緣，我在上了色的邊緣之間留白。理想的狀況中，顏料乾透需要的時間大約是一到兩小時，才能再進行下一步。然後在白色部分加上輕柔的明暗度變化。如果上色區域的邊緣完全乾透，顏料也穩定了，此時加上淡淡的渲染和細線並不會破壞色層。

在畫畫的過程中，很重要的一點是向後退，觀察整個畫面。由於我們傾向於只比較已經畫好的小部分顏色，整個主題的調性平衡很有可能會偏移。使用平頭筆，在番茄的暗面加上帶藍色的陰影，亮面陰影則是具空氣感的粉紅色。

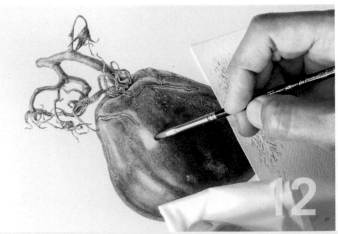

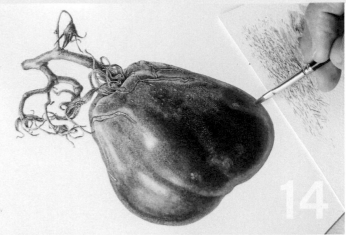

移除高光區域的留白膠之後,用微帶水氣的筆柔
化該區域邊緣,只用清水,筆觸要溫柔。下面的
中國白能幫助融合上方的顏料。若有需要,輕輕
用面紙按壓,吸走任何多餘的水分或顏料。不要
過度描繪,停筆讓它在長時間中乾透。

番茄的細毛很脆弱。要畫出這些纖細的線條,使
用幾乎全乾的 6x0 號筆,挑起少許調色盤上乾掉
的顏料皮膜,在試色紙上滾動筆尖數次使筆尖乾
燥。這樣做還能幫助筆尖變得尖銳。在畫番茄細
毛時,筆尖必須剛剛好觸碰到紙面。

紙面的白色才是真正的白色,白色顏料永遠無法
重現那種白色。然而白色顏料很適合用來畫反射
光。我用柔和、帶著褐色和藍色的白畫反射光區
域(請注意,顏料乾了之後會顯得更藍)。畫的
時候不要用面紙壓按或以帶水分的畫筆刷紙面;
按壓通常會移除過多顏料。

構圖和草圖時使用描圖紙的好處在於你可以移動
畫面裡的元素,創造出最後的構圖。先在描圖紙
上畫出蝴蝶,然後嘗試不同位置,以決定最後的
配置。

蝴蝶翅膀上的翅脈非常纖細。留白膠線條必須比
實際所需還粗。先畫翅膀顏色和深色斑紋,然後
移除翅脈的留白膠。從白線兩邊邊緣向中間逼
近,使線條越來越細。這張照片裡,我使用較少
的水分和較多顏料,畫出比較明顯的線條。水分
多的柔軟畫筆會使邊緣變得太模糊,使翅膀失去
類似紙的薄脆質感。

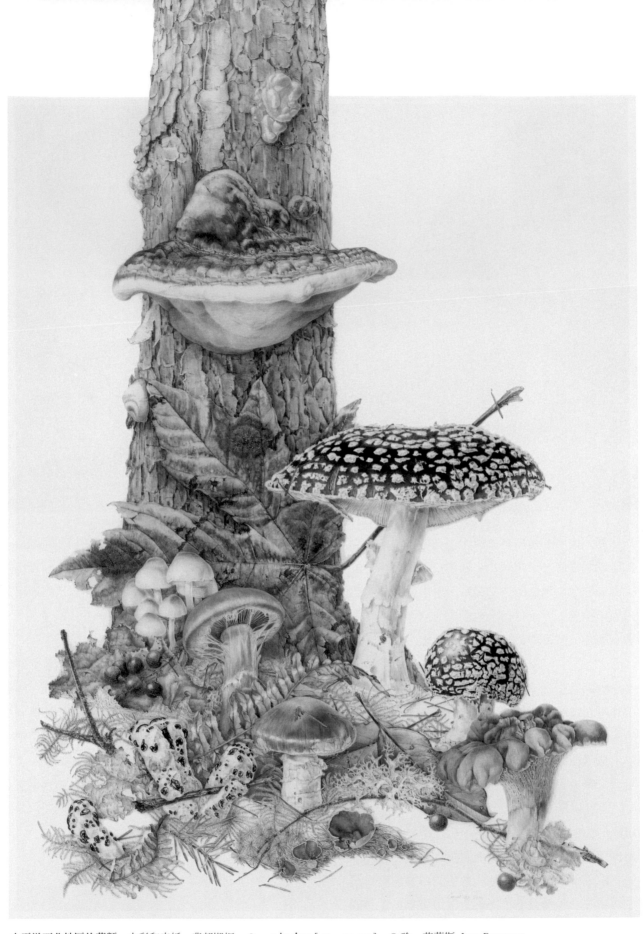

太平洋西北地區的蕈類　水彩和皮紙，背部襯板　18 × 12 inches [45 × 30 cm]　©珍·艾蒙斯 Jean Emmons

皮紙是另一種越來越受植物畫家們歡迎的媒材。當它天然的半透明質感和水彩結合起來，就會產生富有光華的畫作。它的基調和顏色範圍很廣，為植物畫提供了有機的背景，平滑的表面能呈現微小的細節。若使用耐光顏料，完成的畫作可以保存數百年之久。

WATERCOLOR ON VELLUM

水彩和皮紙的技法和示範

使用水彩
在皮紙上作畫

皮紙的概略介紹
講師：凱蘿‧伍丁 Carol Woodin

皮紙是一種未經鞣製的皮革，經過處理之後能夠承受顏料、石墨、墨水、黏著劑、以及其他使用在藝術領域的材料。皮紙若是保存得當，沒有蟲害或其他損害條件，其壽命可以是無限期的。皮紙的好處包括格外平滑的表面、顏色的溫暖度和多樣性、對修改的耐受度、以及每一張皮紙的獨特性，都使畫家得以配合主題選用不同顏色的皮紙。皮紙具有天然的鹼性，使其表面容易長期保存。但是它也有令畫家頭疼的特性，比如對濕氣敏感、隨著時間會變皺（縮起）、以及每一張的獨特性，代表畫家對待每張皮紙的手法都不會完全相同。

這裡的幾個例子呈現出皮紙的不同顏色和表面紋理。畫家使用的皮紙絕大多數來自小牛皮；然而我們也會使用山羊、鹿、綿羊皮紙。皮紙的厚薄差異很大，畫家們偏好比較厚的皮紙，水性媒材才不會被完全吸入皮紙裡（非常薄的皮紙就很容易因為水彩的水分而變皺）。柯姆史考特（Kelmscott）皮紙的兩面都有手工塗佈的特殊石膏基塗料，使表面顏色較為均勻，皮紙也因此比較厚實堅硬，能防止使用液體時，皮紙發生常見的反應。

接下來是植物畫家們最常用的小牛皮皮紙，照片中
襯在下面的是一張熱壓水彩紙。

從左到右：柯姆史考特的表層經過特別拋光
打磨；有均勻、光滑、白色的表面。它比較
厚，像卡片，而且兩面都有塗佈處理。

手抄本（白色）皮紙的顏色最白，兩面都經
過處理。這張照片裡的其他皮紙都只有一面
經過處理。

傳統（乳白色）皮紙的顏色稍微金黃一點，
可是還算均勻，沒有明顯的斑紋（A）。

蜂蜜（天然）皮紙的顏色金黃，有些許條紋、
斑塊、以及脈理。你可以透過這張蜂蜜皮紙
看見下面那張顏色比較深的皮紙顏色──幾
乎所有的皮紙都是有透明度，但柯姆史考特
皮紙除外。

具有脈理的皮紙顏色深，有許多條紋，偶爾
會有很明顯的斑塊（B）。

除了特別用來製作手抄本的皮紙外，一般皮
紙只有一面會經過處理，能夠承受顏料、石
墨粉、以及墨水。經過處理的那一面比較平
滑、有光澤，而且顏色會比較深；另一面則
不適合承受顏料、石墨粉、以及墨水，有時
幾乎像麂皮。左邊的皮紙面是處理過的；右
邊的皮紙則是未處理的背面（這張皮紙的正
面顏色很類似左邊的皮紙）（C）。

基本水彩和皮紙繪畫技法

講師：凱蘿・伍丁　Carol Woodin

只要幾道簡單的準備工作，掌握了專用的技巧，任何習慣使用乾畫技法的畫家都能將同樣的方法用在皮紙上。只要多練習，這些技巧就能幫助你避免畫家使用皮紙時常碰到的問題。最大的困難多和水彩的附著力和刮擦技法有關。本書會在接下來的示範裡討論這些技巧。

材料（左手邊開始，順時針）：製圖用排刷；白色橡皮擦；磨芯器；具有調色平面的調色瓷盤；洗筆筒；皮製紙鎮；阿拉伯膠；廚房紙巾；乾燥除汙包（dry cleaning pad，有：Alvin、Pacific Arc 等品牌）；柯林斯基畫筆（0 號、1 號，3 號）；工程筆和 HB 及 4H 筆芯；筆型美工刀，筆型橡皮擦。

清理皮紙

在皮紙上畫下鉛筆線條或顏料之前，必須先移除表面上的任何油分。用除汙包以畫圓方式清潔皮紙表面，尤其是要畫的區域。徹底清潔該區域，但是力道不能強到刮花皮紙表面（A）。

這 6 個淡淡的色塊代表第一層顏色。下排色塊中，顏料在筆畫末端聚集成珠的現象很明顯，這是因為事先沒用除汙包清潔皮紙表面；而上排顏色附著的狀態就很平滑，因為已經事先清潔過表面。如果在你將草圖轉移到皮紙上，開始上色之後發現任何顏料聚集成珠的狀況，仍然可以用白色橡皮擦清潔皮紙（B）。

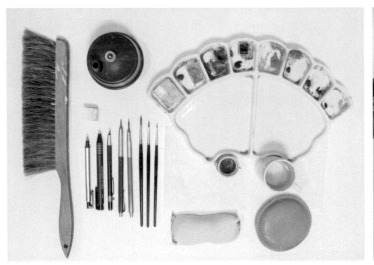

筆觸

要成功地在皮紙上作畫，畫筆上的水分就要越少越好。左邊的筆觸末端有顏料聚集，因為畫筆含有太多水分，造成扁平的筆觸。右邊的畫筆水分較少，每一條像羽毛狀的筆觸起頭跟末端都是尖的（C）。

藉由同樣的羽狀筆畫，只使用筆尖，而非筆側，能畫出含有許多細節的作品。筆觸的一開始要輕，再用完整力道畫整條筆畫，接著慢慢收起尾端的力道，使筆畫兩頭都是尖的（D）。

持筆角度

這些比較粗的筆畫是使用筆頭側邊，從筆桿較遠處持筆。畫筆角度比較斜，畫出的筆觸較寬。只要畫筆上的水分不多，用這種方式可以堆疊許多層顏料卻不致於將底下的色層帶起（E）。

用畫筆從調色盤裡挑起少許顏色，在廚房紙巾上按壓的同時旋轉畫筆，使筆尖變尖，然後輕輕用筆尖在皮紙上畫出線條。畫筆角度比較垂直，持筆位置較接近筆尖（F）。

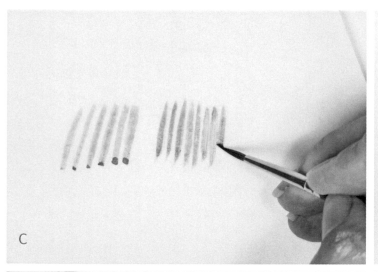

C

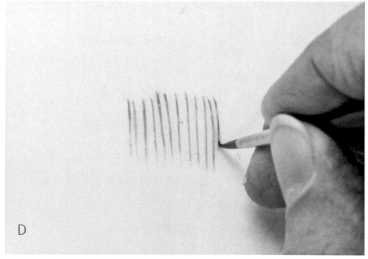

D

E

F

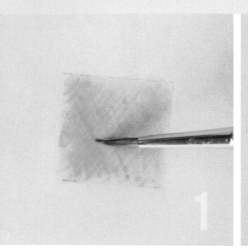 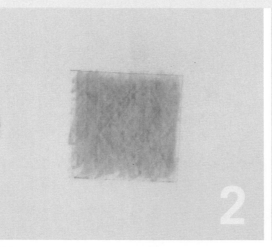 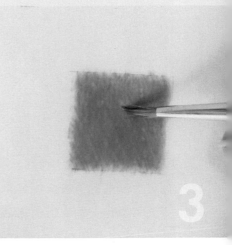

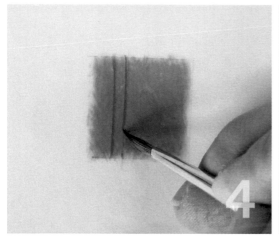 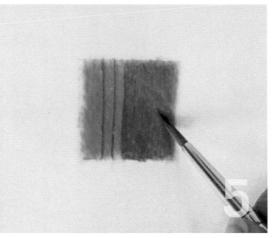

乾筆疊色

1 用 1 號筆，多層堆疊單一顏色，每一層的筆觸方向都要變化。筆畫移動時要跨越整個區塊，如此，之前畫好的顏料才能在添上下一層顏料之前就乾透。如果筆夠乾，筆畫就會幾乎馬上乾掉。

2 慢慢加上更多層顏料，確定你的筆夠乾，顏色夠稀釋。如果色塊下的皮紙開始向上鼓起，就先等色塊乾透。然後再開始畫，小心別讓筆畫末端的顏料聚集。

3 繼續畫上 10 層同樣的顏色，畫出濃厚而平滑的顏色。使用輕柔的筆觸，以筆尖填補任何空隙。這個練習的顏色不見得要光滑無瑕，但應該是相當均勻的。

4 以許多層次堆疊細微的線條是一個挑戰。使用互補色和筆尖，畫兩條顏色強烈的細線，注意不要帶起下面的顏色，筆觸末端也不要留下聚集的顏料。

5 現在使用調色盤上更稀釋的互補色，只要將畫筆的一半浸入顏料裡。將畫筆在廚房紙巾上輕按，吸走多餘顏料，同時旋轉筆尖使它變得更尖。輕輕在色塊上畫一層互補色，顏料盡可能平滑，不要帶起下面的原始色。試著畫出與之前色層同樣輕柔的筆觸。

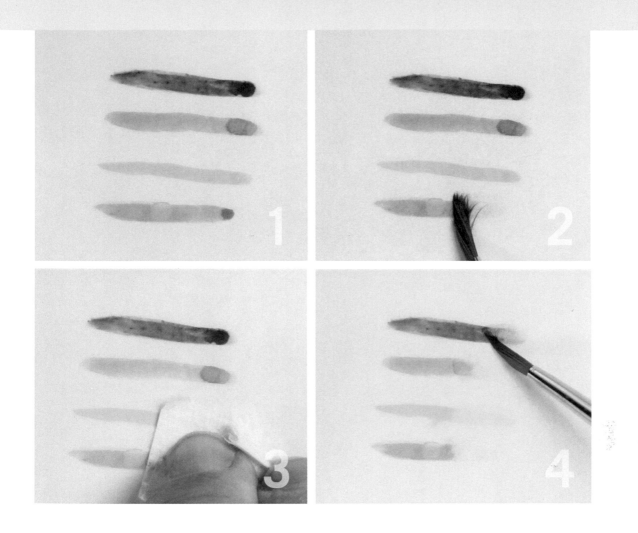

刮擦移除顏色

皮紙上的顏色可以有不同程度的移除，端賴顏料的附著力和皮紙本身的表面品質。圖中的四個顏色都是一筆畫出來的。

在清水中徹底清洗1號筆，於廚房紙巾上按一下，移除多餘水分。然後以斜角持筆，一邊旋轉筆身一邊推動顏料，顏料便會被帶起來。你可以重複這個動作，帶起更多顏料。

若要從同一個區域移除更多顏料，先將該區域濡濕後迅速以廚房紙巾或棉花棒按壓，小心不要摩擦皮紙表面，否則會將表面磨粗。持續壓按，直到盡可能移除顏料。

以同樣手法處理每一個顏色，先濡濕表面，在該區域上轉動筆毛帶起顏色。然後試著重新濡濕表面，用廚房紙巾壓按，移除更多顏色。

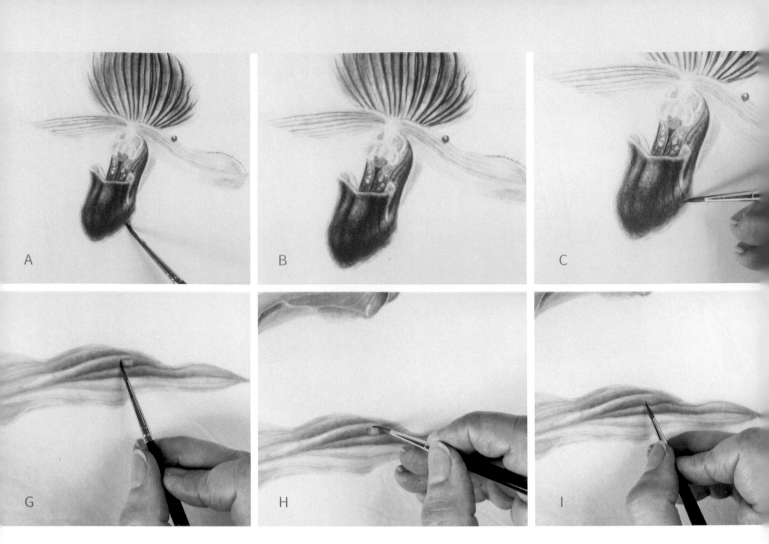

這些刮擦技法可以應用於正在進行中的畫作。用清水和 1 號筆，濡濕要移除的區域，藉著旋轉筆毛的方式移除顏色（A）。

這裡，你可以看見被濡濕的區域邊緣形成比較深的顏料堆積線。在你重新描繪這個區域時，必須先移除這條線（B）。

使用帶濕氣，很尖的畫筆，用同樣的旋轉移除技法輕輕帶動深色線條（C）。

用廚房紙巾或棉花棒按壓區域，移除剩餘的顏料。邊緣線會變得柔和，你就能畫上平滑的顏色變化。在重新描繪之前要等該區域乾透。如果水量已經達到飽和，你也許得等一小時（D）。

這片還未完成的葉片上，我在想畫的區域之外誤畫了一筆，所以必須移除。當你在用清水移除顏色時，有時仍然會有少量顏色停留在原地，當這些顏料累積在畫好的區域之外時會比較容易看見（E）。

要移除這層淡綠色，先用銳利的筆刀刮掉錯誤的筆畫。盡量使用刀片側面，避免劃開皮紙。輕輕刮，只要刮除顏料，而不是皮紙表面。如果你需要讓皮紙表面回復光滑，可以用極細的砂紙或超細打磨膠片（F）。

畫家們使用皮紙的挑戰之一是，當在已有的色層上添加後續色層時，如何避免同時帶起已有的色層。這種移除色層的情況發生於畫筆的水分太多，或筆毛太硬。顏色被帶起時，往往也會被推到不小心移除顏色的區域邊緣，在區域留下一圈深色邊緣（G）。

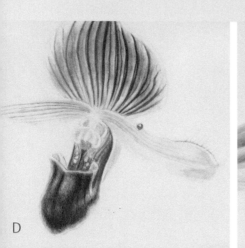

D

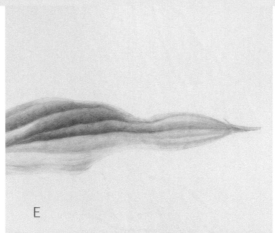

E

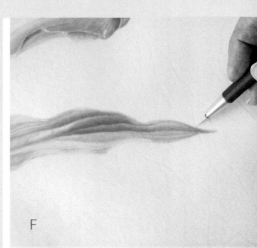

F

J

修補不小心被移除顏色的區域，首先要移除區域的深色邊緣。清洗畫筆，然後用廚房紙巾吸除畫筆上幾乎所有的水分，旋轉筆毛形成尖端。輕輕在深色線條上畫，帶起顏色，再度清洗畫筆。以同樣手法處理其他有顏料累積的地方（H）。

當銳利的深色邊緣被移除，區域也完全乾了之後，以乾畫技法慢慢使用細小的羽毛狀筆畫推疊修補色層（I）。

等到這個區域的顏色和周圍顏色相符時，就可以用新的色層再度替葉片整體上色（J）。

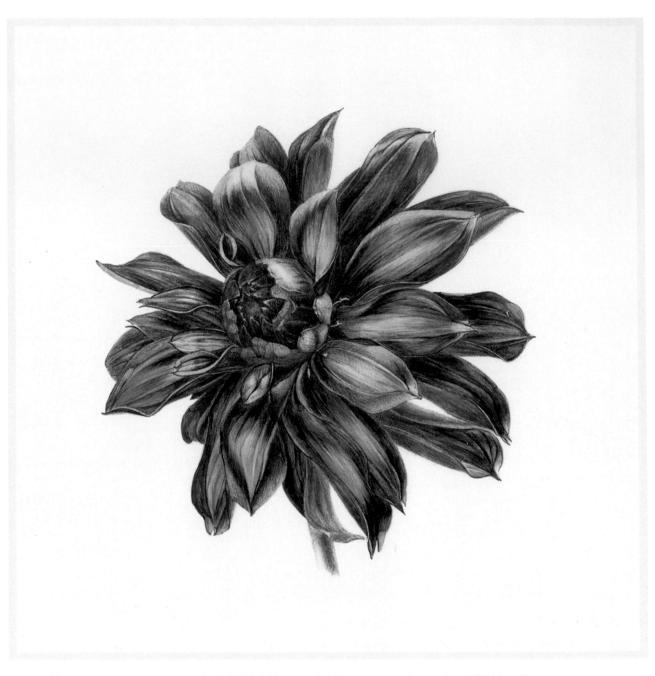

大理花「時髦」 *Dahlia 'Groovy'* 水彩和柯姆史考特皮紙 4 × 4 inches [10 × 10 cm] ©珍‧艾蒙斯 Jean Emmons
完成所需時數：30 小時

材料： 作為調色盤的搪瓷方盤；無毛屑棉毛巾；畫家用無痕膠帶；軟橡皮；極細砂紙；試色用的零碎水彩紙；消字板；圓頭豬鬃筆（1號）；柯林斯基圓頭水彩筆（4號）；自動鉛筆（0.3 公釐的 2 H 筆芯）；細的筆型美工刀；電動橡皮擦；洗筆筒。顏料：漢薩淡黃（Hansa yellow light）；漢薩深黃（Hansa yellow deep）；耐久橘（permanent orange）；派洛橘（pyrrol orange）；貝殼粉紅（shell pink）；淡紫（lilac）；玫瑰金（rose dore）；喹珊瑚（quinacridone coral）；印度紅（Indian red）；喹紅（quinacridone red）；派洛猩紅（pyrrol scarlet）；群青藍（ultramarine blue）；酞藍（phthalo blue）；喹紫紅（quinacridone purple）；喹藍紫（quinacridone violet）；鈷藍紫（cobalt blue violet）；天藍（cerulean blue）；鈷土耳其藍（cobalt turquoise）；酞綠（phthalo green）；氧化鉻（oxide of chromium）；五月綠（May green）；大衛灰（Davy's grey）；靛藍（indigo）；中性灰（neutral tint）；透明氧化褐（transparent brown oxide）；喹金（quinacridone gold）；鎳鈦（nickel titanate）。

珍・艾蒙斯使用許多濕畫技法，創造出作品中令人
讚嘆的深度和光采。她以範圍很廣的顏色配合稀釋
過後的筆觸，堆疊許多色層，並藉由彼此緊鄰的筆
觸，保持顏色的鮮豔度和色相。下層的花瓣藉著藍
紫色的陰影與上層花瓣區隔出來，在傳達花朵深度
和圓弧外型之外，還保留了它的固有色。下面示範
的是三種移除顏色的技法。

在柯姆史考特皮紙上
畫乾筆線條、渲染、
以及交叉上色

講師：珍・艾蒙斯 Jean Emmons

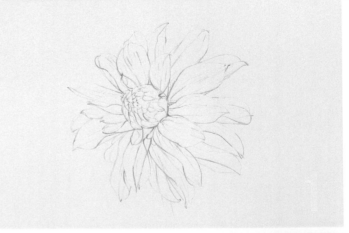

大理花「時髦」有鐵鏽般的紅色花瓣，底色是鮭魚和桃色。花瓣背面深紫紅，呈現強烈的配色。花朵會隨著生長階段、一天中不同時段、以及天氣變色。大理花一旦開花就會持續盛放，所以是具有挑戰的主題，在不同的作畫時段之間，可以將花冷藏起來減緩開花速度。

1 由於多餘的石墨粉會沾汙柯姆史考特皮紙，所以我先在一般紙張上畫草圖。將皮紙放在燈箱上，用 2H 筆芯的自動鉛筆將草圖基本線條轉移到皮紙上。轉移完草圖之後就將皮紙用無痕膠帶固定在白色裱板上，避免皺縮。

2 以畫圓的動作，用一小張極細砂紙處理皮紙，再用超細纖維擦拭布拭除砂紙留下的粉塵。取一張剪出窗戶的紙覆蓋在皮紙上，避免皮紙沾染皮膚上的油脂或水滴——若是不小心滴在皮紙表面的水或顏料在表面停留過久，將會使紙面永遠變形。

3 一開始先用乾筆線條。在調色盤上稀釋顏料，乾透後呈皮膜狀。用帶水氣的 4 號柯林斯基畫筆，將筆尖輕輕浸入水中，幾乎不讓水面產生晃動。用無毛屑的棉質毛巾移除畫筆上的多餘水分，一邊滾動畫筆使筆尖變尖。從顏料皮膜上挑起少許顏料，再到棉質毛巾上滾動，重新滾尖筆尖。

4 取用任何一個稀釋過的顏料，但是要先在零碎的水彩紙上試色。若線條頭尾有任何顏料聚集的情況，表示畫筆上的水分太多了；粗糙的線條則代表畫筆上的水分不足。

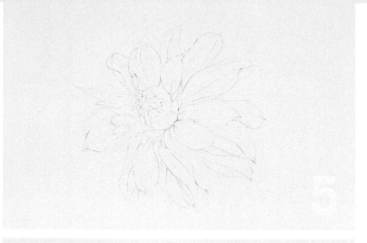

使用乾畫技法重新描繪鉛筆線。力道要輕，只使用筆尖。顏料乾了之後，就能用一小片畫家用膠帶輕輕沾除多餘的石墨粉。剩下的石墨粉則能用乾淨的軟橡皮清除。如果有需要，你也能用一小片超細磨砂膠片替鉛筆線條「瘦身」。

開始渲染。由於皮紙不吸水，渲染的水分必須比畫在水彩紙上的更少。將畫筆的 1/2 英吋（1.25 公分）浸入水裡，然後挑起一點調色盤上的顏料皮膜。測試適當的水量，在零碎的紙上試畫。使用畫筆側面，以單一方向在一個小區塊上畫下一層渲染，不要來回塗抹，或用畫筆碰觸已經渲染好的顏色。

開始畫底色。渲染絕大多數的問題出在畫筆上含有太多水分。如果顏料太濕，就迅速用面紙按壓該區域，直到它變乾。絕對不要在皮紙還潮濕的時候修改任何錯誤。唯有前一層渲染乾透後，才能渲染下一層。渲染的力道永遠要輕。

首先畫下乾淨的黃色和橘色，務必讓它們保持乾淨，不要沾染到其他顏色。若想在之後才畫上這些顏色，將很難不同時帶起其他顏色。黃色和橘色乾了之後，開始以小區塊畫上其他稀釋過的顏色。此時先不急著畫出個別的顏色，而是要思考主題的明暗度。

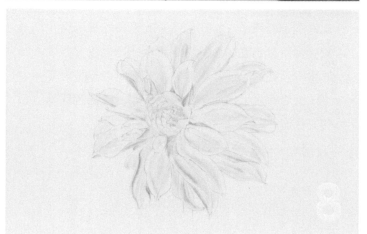

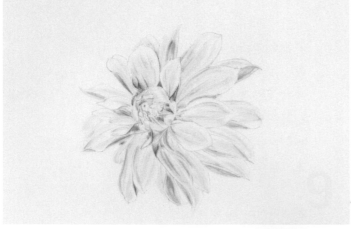
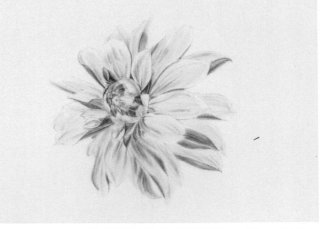

9 　繼續建立中間和深色區塊，不要處理任何高光或反射光區域。不要在調色盤上調和顏色，而是將透明的顏色交互堆疊起來。嘗試一些不尋常的顏色，但是要記得主題的顏色。色層必須一層比一層乾，最後會變成乾畫技法。

10 　底色往往只含有很少的固有色。在這個階段，畫作看起來顯得塊狀零碎，但是若明暗度正確，之後的一切就都會很順利。之後的乾筆色層會蓋過這個階段的參差質感。我很快就開始用乾筆表現大理花的中心細節了，因為這裡沒有太多可以渲染的空間。繼續在外側花瓣上以比較粗的筆畫建立渲染層。

11 　開始乾筆交叉線條。筆尖蘸顏料，準備好開始畫乾筆線條，以握鉛筆的方式持筆。握住靠近筆毛的金屬箍圈。將你的手穩固地放在畫上（記得用一張紙保護畫作）。筆尖要維持尖度，開始畫下平行的羽狀纖細筆觸。筆觸之間必須恰好緊貼，不能留空隙。筆觸方向都要一樣，不要回到才畫過（還沒乾）的區域重畫。

12 　使用植物的固有色，此時只以乾筆交叉線條畫。畫過的區域乾了之後，就堆疊上更多乾筆線條。試著使用符合固有色的溫暖和冷色變化色。尋找你覺得自在的手部動作韻律。若需要以不同角度畫，就旋轉皮紙，而不是你的手腕。繼續用乾筆建立色層。

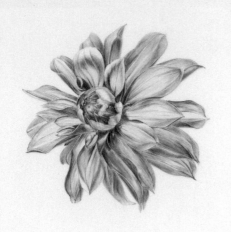

13 此時固有色已經開始蓋住參差的底色，將原本大相逕庭的顏色群組聚合為有邏輯的形狀。用乾筆將顏色織在一起，創造平順的色彩變化，平衡明暗度。小心將固有色用羽狀筆畫添加進高光和反射光區塊，使它們融入主題裡。用很細小的乾筆筆畫，將任何過粗的邊緣線修細。

14 若要讓一個區塊的顏色變淺或是移動一條線，先以少量水濡濕硬毛畫筆。用筆毛輕輕帶動該區域裡的顏色，然後用一張零碎的紙擦除帶起的顏料。重複這個過程，一次只帶起一點顏色，直到整塊區域的顏色變淺。

15 當你完成刮擦移除顏色之後，靜待該區塊乾透。被推動的顏料有可能會留下細小的顏料聚集線。用小塊超細磨砂膠片，或電動橡皮擦和消字板使它們變得柔和。用乾筆或小點重新修補該區域。

16 如細毛或花瓣尖端等小細節，可以用筆刀或解剖刀刮出來。之後也許必須畫上幾個透明的點，讓它們不那麼顯眼。試著用很薄的乾筆筆畫罩染數片花瓣上的某些大片區域。任何被透明乾筆罩染鈍化的細節可以在之後再修得銳利。以這種方法畫色層，能夠創造出豐富的表面。四十層顏色是很正常的數字。要將植物想成是由蜘蛛絲般的顏色交織而成的。瞇起眼觀察畫作，若明暗度看起來正確，就表示完成了。

ADVANCED TUTORIAL

榎戶晶子示範的是在傳統皮紙上畫三種不同型態的葉片。首先是厚實具蠟質的茶花葉，著重於描繪亮澤的高光區域；然後是具有明顯立體感葉脈的加拿利常春藤葉片；最後是帶著秋色的橡葉繡球葉片，帶裂片和鋸齒葉緣。每一堂示範都成功地捕捉到葉片的多樣化特色，使用乾畫技法描繪顏色和明暗度，不僅呈現了葉片生氣盎然的細節，還有葉片的表面紋理和三維立體感。

在皮紙上畫葉片

講師：榎戶晶子 Akiko Enokido

茶花葉片

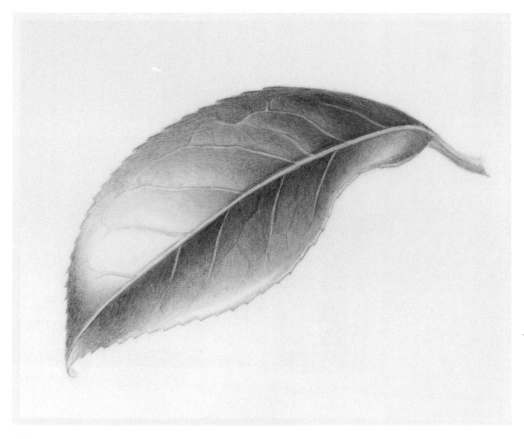

茶花 *Camellia* cv. 水彩和柯姆史考特皮紙 2 1/4 × 3 1/8 inches [5.6 × 8 cm] © 榎戶晶子 Akiko Enokido
完成所需時數：4 小時

材料：水彩和金屬調色盒；2B 鉛筆；自動鉛筆（0.3 公釐）；描圖紙；兩端有筆芯的分規；細的日本畫筆；短鋒貂毛筆（2 號）；柯林斯基圓頭水彩筆（2 號）；平頭合成毛畫筆；調色瓷盤；洗筆筒。顏料：天藍(cerulean blue)；陰丹士林藍(Indanthrene blue)；透明黃(Transparent yellow)；派恩灰(Payne's gray)；漢薩黃(Hansa yellow)；黃調酞綠(phthalo green yellow shade)；苝褐紅(perylene maroon)；凡戴克褐(Van Dyke brown)；焦棕(burnt umber)；苝綠(perylene green)。

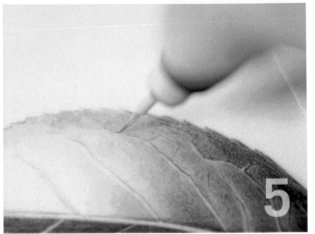

茶花葉片的蠟質表面富有光澤，質感厚實。先確認光源方向，仔細觀察高光和陰影區域。在紙上畫出葉片草圖，然後轉移到皮紙上。

用一層很淡的中國白將葉片邊緣和葉尖的高光區域覆蓋起來。使用2號圓頭畫筆和稀釋的天藍色，從陰影往高光區開始畫。畫筆上的水分不要太多。在這個階段，若是筆觸很明顯也無妨。靜待色層完全乾透。

用陰丹士林藍和透明黃調出中間調性的顏色。用乾畫技法和2號短鋒貂毛筆替葉片上色，筆畫必須彼此緊貼，卻不重疊。想像自己正在用平面覆蓋整片葉片。深色陰影區域必須用同樣的顏色，更多層色層。

刮擦出主要的葉脈。濡濕平頭畫筆，用兩根指頭將多餘水分擠出。將筆頭放在要刮擦的葉脈位置上，不要移動畫筆，直到顏色被吸到筆毛上。然後沿著移動筆頭邊緣帶起顏色。畫次級脈時，用更細的筆，同樣做法。皮紙上的顏料很容易就會被帶起。

用派恩灰和漢薩黃調出比較深的綠色。使用乾畫技法描繪細節，以數個色層逐漸建立起顏色的深度。修細葉脈，加上陰影。這片葉片的表面很平滑，所以要小心不在次級脈之間畫出凹凸感。清理葉脈邊緣，用淺淺的黃綠色畫出葉片厚度。使用更多色層，加深葉片最暗的區塊。小心保留住明亮的高光區域。以放大鏡檢查畫作，確保所有的交叉線條光滑到難以察覺。

加拿利常春藤葉片

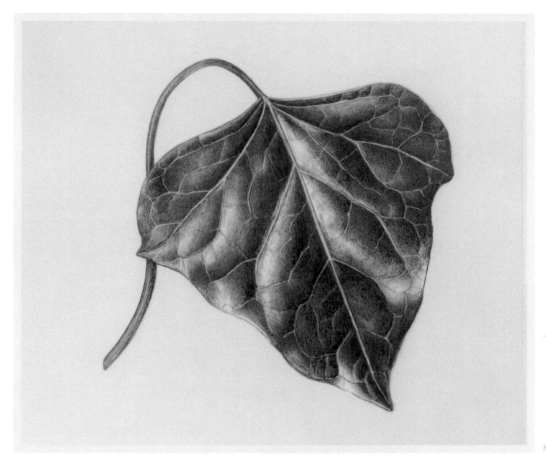

加拿利常春藤 *Hedera canariensis*　水彩和皮紙　5 ½ × 6 inches [13.75 × 15 cm]
© 榎戶晶子 Akiko Enokido
完成所需時數：16 小時

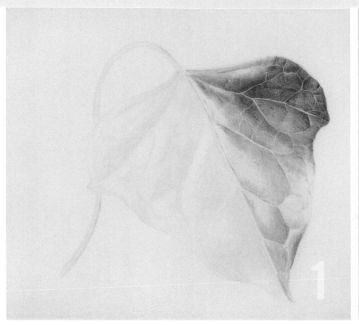

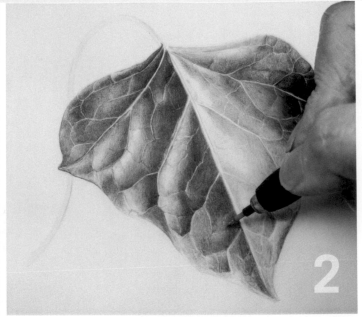

1. 這片加拿利常春藤葉片有銀色的高光。將草圖轉移到皮紙上後，第一層用灰藍色畫出葉片形狀，不要畫到高光區域。在照片裡，右半邊的葉片已經用黃調酞綠和焦棕調和色畫了第二層顏色。

2. 添加第三層時要小心；畫筆筆尖有可能帶起前面的色層。要避免這個現象，就不要讓畫筆含有太多水分。填補沒畫第二層的地方，並且讓每一層顏色乾透。葉脈保持白色，然後在比較細的葉脈周邊畫上陰影，使細葉脈顯眼。

3. 畫作的顏色飽和度和鮮豔度要符合實際的葉片。用茜綠、焦棕、陰丹士林藍調和成出深綠色。畫深綠色區域，至少需要上五層或更多層顏色。在綠色調和顏料裡加上紅色，替陰影區域調出最深的綠色。用稀釋的黃色和綠色調和顏料畫葉脈，避過最亮的區塊。輕輕用乾筆在葉片整體畫上淡淡的一層黃色，使看起來太偏藍的綠色區域變得溫暖。

4. 用一支小的乾筆，將高光區域和藍灰色以及周邊顏色融合，以細小的點柔化邊緣。使用細小的乾畫筆觸加強最深的陰影。藉著添加溫暖的黃綠色，使比較溫暖的區塊顯得更豐富，用前面提到的陰影調色畫比較暗的區塊。將葉脈周邊的邊緣和陰影修得更銳利。用生赭（raw umber）、茜褐紅、凡戴克褐調和色畫葉柄，並且加深從葉片下方伸出的葉柄部位的陰影。

橡葉繡球葉片

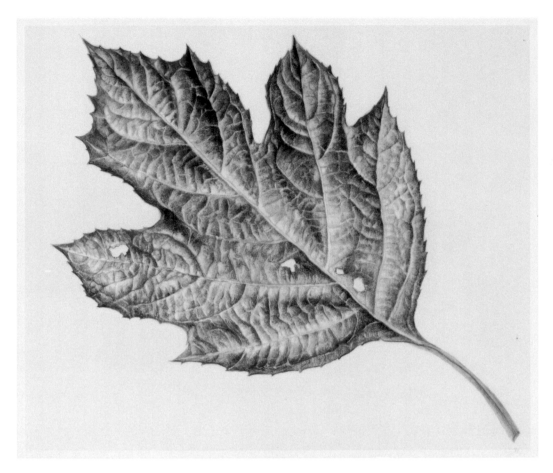

橡葉繡球 *Hydrangea quercifolia*　水彩和皮紙　5 ½ × 6 ⅝ inches [13.75 × 16.8 cm]
© 榎戶晶子 Akiko Enokido
完成所需時數：20 小時

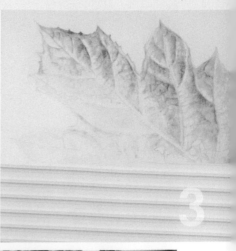

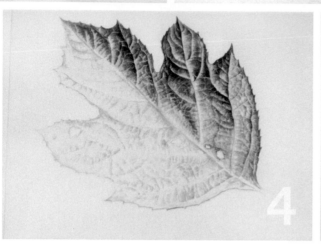

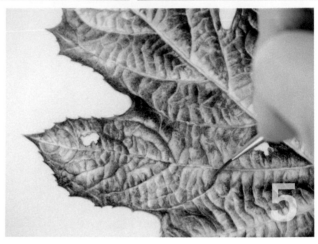

1 將橡葉繡球葉片放在潮濕的廚房紙巾上。在作畫過程中要保持紙巾的溼度，以防葉片變乾。開始上色之前必須在一小片皮紙上測試顏色。

2 將所有細節線條轉移到皮紙上。用黃色和橘紅色開始上第一層顏色。綠色必須最後再畫上，因為紅色和綠色混和將會使顏色變髒。用水彩添上細葉脈，以細畫筆沿著主脈周圍上色。

3 盡量用一支筆畫黃色和橘紅色，用另一支筆畫綠色，這樣能讓畫許多色層的過程容易一些。在畫好黃色基調之後，參考實際葉片上的深紅區域。開始在主脈周圍添上綠色區塊。

4 小心加上更多色層。要注意葉片豐富的顏色，以及葉脈周圍的投射陰影。這裡的某些葉脈是透過在它們旁邊畫上比較鮮豔的紅色加以突顯；其他葉脈則是保持亮度，沿著它們周圍上色。仔細觀察葉片，留意整片葉子的立體感。比較亮的區塊上要少畫一些細節和顏色，比較暗的區域則要多上幾層顏色。

5 畫出每條葉脈的細節。橡葉繡球葉片有許多凹凸紋理，所以不僅僅是主葉脈有高光，就連次級脈和三級脈的紋理也是必須傳達的。打亮綠色區域，加深沿著中央主要葉脈左側的陰影區域。釐清並且細修葉緣和鋸齒。整片葉子使用了各種深色、中間調性陰影、以及高光；葉片上的洞則以褐色強調輪廓。

不同皮紙的顏色、深淺、斑紋的差異很大，是值得
我們探索的特色。具有褐色條紋和顏色變化的皮紙
能夠和乾枯的樣本互補，如同這一篇裡的示範那樣
相得益彰，成為畫作整體構圖的一部分。

在皮紙上
畫枯乾的葉片

講師：黛博拉 B. 蕭　Deborah B. Shaw

山谷橡和蟲癭 *Quercus lobata, Besbicus conspicuous* 水彩和皮紙 4 ¾ × 5 ½ inches [11.9 × 13.75 cm]
© 黛博拉 B. 蕭 Deborah B. Shaw
完成所需時數：24 小時

材料：合成毛畫筆（00 號）；柯林斯基畫筆（00 號和 2 號）；柯林斯基細節畫筆（Kolinsky detail brush，2 號）；松鼠毛畫筆（6 號）；軟橡皮；乾燥除汙包；白色極細砂紙（P400 號或更細的）；筆型橡皮擦；自動鉛筆（0.2 公釐）；分規；棉手套；瓷盤。顏料：氧化黃（yellow oxide）；喹焦橘（Quinacridone burnt orange）；氧化鐵紅（red iron oxide）；喹金（Quinacridone gold）；生赭（raw sienna）；群青藍（ultramarine blue）；橄欖綠（olive green）；藍紫（dioxazine violet）。

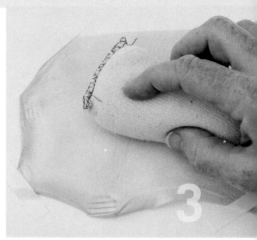

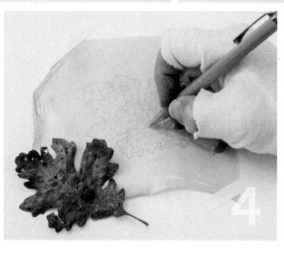

1. 每一張皮紙都是獨一無二的，你應該將它納入構圖考量之中。將樣本或草圖放在皮紙上，看看皮紙哪裡的天然斑塊和紋理能和主題形成互動。零碼的皮紙很有趣（也比較便宜），適合用來畫小幅作品，或練習精進自己的技巧。

2. 皮紙對天氣條件很敏感，當空氣中的溼度或溫度改變時，皮紙就會皺縮彎曲。畫家們在作畫過程中會使用不同方法對付這個問題，比如將皮紙繃緊在板子上、用膠帶將每一個邊固定在平板或其他表面上、或者如照片中輕輕將皮紙以膠帶定位。

3. 開始在皮紙上畫畫之前，先用乾燥除汙包去除油分。不要在你已經畫過的區域使用除汙包，不然你的畫會被擦掉！皮紙表面不平整的地方可以用白色極細砂紙（P400 號或更細的）磨光滑。皮膚上的油分不要接觸到皮紙，否則顏料會聚集。戴上棉手套，或是在手掌下墊一張描圖紙，保護皮紙表面。

4. 用自製的石墨轉印紙將草圖轉移到皮紙上；或用鉛筆直接在皮紙上構圖。要記得，比 2H 鉛筆還硬的鉛筆會比較難移除，而且如果下筆力道太重，會在皮紙上留下筆痕。軟筆芯容易沾染，所以要盡量用橡皮擦移除筆跡。

5. 畫畫時的水分太多，會干擾皮紙的表面質地，避免的方法就是使用乾畫技法。當你用畫筆蘸取調色盤上的顏料時，只要筆尖蘸到顏料即可，如此才不會吸取太多液體。用大一點的畫筆在調色盤上調色，正式畫畫時便將那隻調色畫筆放到一旁。

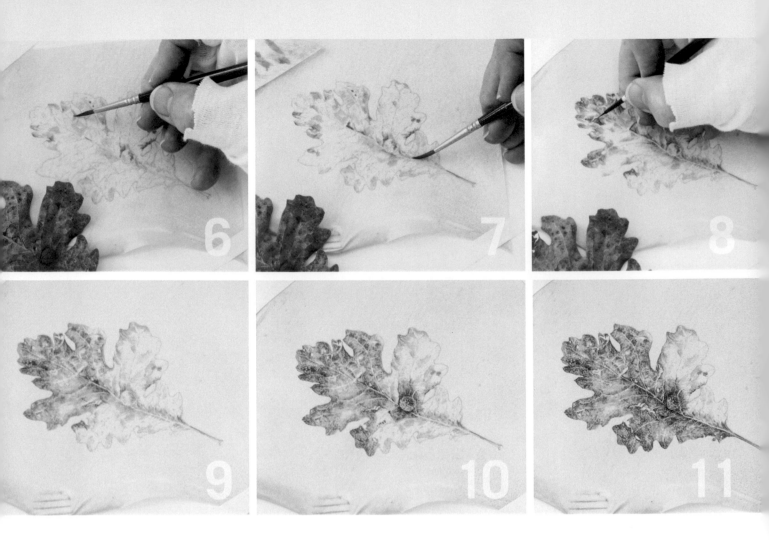

先用乾畫技法，以區塊方式替葉片上底色。陰影部位的區塊已經開始詮釋葉片形體了。拿一張零碎的同色或相似色的皮紙做試色之用。

繼續添加顏色區塊。在這個階段，葉片看起來會很零散。畫褐色主題時，在中間調性區域畫橘色或粉紅色的底色能夠幫助暖化顏色，提高色調的豐富性。從你的調色盤上挑選補色或幾乎是補色的顏色，調出各種中性色。

開始畫色層。若是畫筆在建立色層的過程中含有太多水分，將會不小心帶起底色。拿一個瓶蓋或是類似的小容器，在裡面裝一點水，只讓筆尖蘸水。在廚房紙巾或棉布上旋轉和輕抹畫筆，去除多餘水分。畫皮紙時，筆毛比較短的細節專用筆會比較容易掌控。

繼續在適當的地方添加顏色，然後開始在這些區域加上固有色。要同時照顧整幅畫，在不同區塊之間移動。這樣能讓每個區塊乾透，並且維持整體顏色的平衡。

添加高光或特別的細節對作畫過程很有幫助，它們能成為其他細節的參考點。在早期作畫階段配置好幾個關鍵的深色區域能形成視覺提醒，讓你知道哪裡的顏色應該更強烈或更深。蟲癭和鄰近的陰影比葉片其餘部分的發展速度更快，因為能幫助我釐清需要用到的明暗度範圍。

用不同顏色和筆觸使顏色交織成固有色。開始畫葉片的下一個區塊，各種中性色必須保持低調，葉片才不會看起來像是單色畫成的。

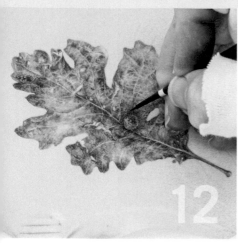

開始用非常尖的畫筆添加細節。筆觸要輕，讓顏料停留在表面。細的筆不一定就比較好；重要的是筆尖要完美，筆毛含水量要少。放大鏡能幫你看清楚微小的細節，比如乾枯葉片的葉脈。

繼續添加色層，建立形體和陰影。若有需要就使用乾淨微濕的畫筆，先軟化邊緣然後帶動顏料。微濕的畫筆也能用來除去原始草圖上可能會透過顏料的殘留石墨粉。若有某個區塊的顏料被帶起得太明顯，或是需要加上很小的細節，就用點狀筆觸上色。

若要移除或更正比較大面積的顏色，先以微濕畫筆濡濕該區域，直到顏料開始鬆動。然後用一塊乾淨的白色棉布按壓。使用棉布乾淨、乾燥的部分重複同樣手續，直到顏料被移除。讓這個區塊乾透，才能重新上色。用刀片輕輕刮也很有效，可是要確保你只刮除顏料，而不是連皮紙一起。

你也可以藉著移除顏料來添加細節（比如葉脈）或做微幅修正。使用乾淨微濕的畫筆，只濡濕你想移除的顏料區塊。帶起顏料、清洗畫筆、在廚房紙巾上輕抹，每一次筆觸之後都要重複這個程序。檢視整片葉片，做最後的修整，使顏色變化平順，細節一清二楚。

這篇示範的是使用乾筆層疊表現具有光澤的柿子以
及柿霜區塊。在將草圖轉移到皮紙上之後，畫家先
用很淡的色層計畫各個區塊的顏色。藉著一系列越
來越細的乾畫色層，最終完成了強烈的對比，清楚
描繪出橘色的果實與柿霜。

在皮紙上畫果霜

講師：德妮絲‧華瑟－柯勒 Denise Walser-Kolar

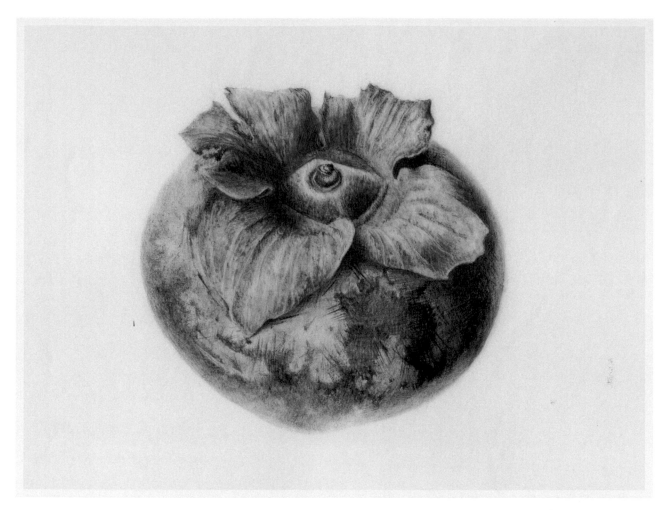

柿子　水彩和皮紙　5 × 5 ½ inches [12.5 × 13.75 cm]
© 德妮絲‧華瑟－柯勒 Denise Walser-Kolar
完成所需時數：30 小時

材料：瓷盤；有蓋調色盤；露指棉手套；放大鏡；管狀水彩；棉花棒；尖的柯林斯基圓畫筆（4 號）；
3H 鉛筆；軟橡皮；製圖膠帶；洗筆筒；另一個裝了清水的容器；布；無酸珍珠板。顏料：喹金（Quinacridone
gold）；喹粉紅（Quinacridone pink）；喹珊瑚（Quinacridone coral）；錳藍（manganese blue
hue）；綠金（green gold）；群青玫瑰（rose of ultramarine）；群青藍（ultramarine blue）；
耐久茜草紅（permanent alizarin crimson）；透明氧化褐（transparent brown oxide）；樹綠
（sap green）；喹焦橘（Quinacridone burnt orange）；氧化鐵紅（red iron oxide）；生赭（raw
sienna）；藍調派恩灰（Payne's gray bluish）。

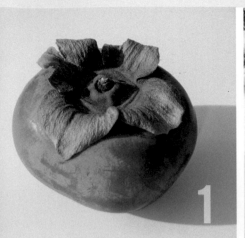

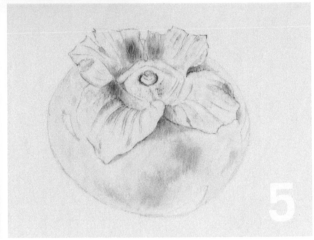

在明亮的日光下觀察主題。留意它的顏色、細節、還有白色粉末狀的柿霜。最終畫作的力道是跟草圖成正比的，所以先在描圖紙上畫好富有細節的草圖。

將管狀水彩顏料擠在有蓋調色盤上，待乾。用一支舊的貂毛筆，從調色盤上挑起顏色，放在白色瓷盤上；在開始畫之前，瓷盤上就要有範圍很廣的濃縮顏色可以使用。我選擇的顏料都是耐光而且透明的。

將皮紙貼在無酸珍珠板上。轉移草圖到皮紙上，然後以 3H 鉛筆精描。在細節很多的區域裡，使用水彩和乾畫技法，描畫得更精細。畫筆尖比鉛筆尖還尖細許多，所以能用來畫精細的細節。

用水彩描畫細節之後，等顏料完全乾透，再輕輕用全新的軟橡皮沾除鉛筆線。柿子的邊緣不需要用顏料畫，因為並不需要更精細。畫所有高光和反射光區域時要小心，避免無意之間替它們上了色。畫細脈時，將線條畫在脈的兩側。

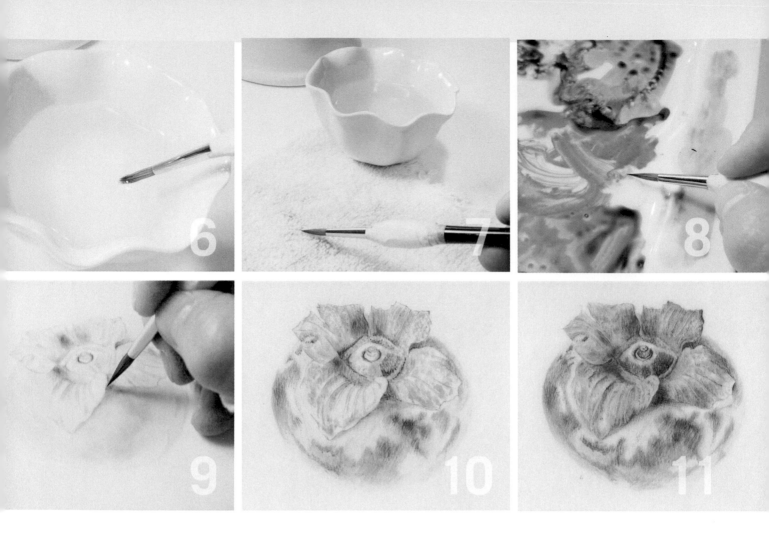

5 腦中記住你在明亮日光下觀察到的柿子顏色，開始以小面積渲染，計畫出想要的顏色配置，此時仍然要避過任何高光區域。要注意，在內凹或被保護住的部位通常也有柿霜。在陰影區域以紫紅色小塊渲染；陰影比較深的地方，先使用群青玫瑰畫第一層渲染。

6 接下來的過程全部使用乾畫技法。乾畫技法需要經過一點練習，可是你練習得越多，就會越熟練。先將畫筆浸入清水裡，不要浸到箍環——只要浸到筆毛一半高度即可。

7 在毛巾上滾動畫筆，去除多餘水分，讓它變得很尖。不要用新毛巾，因為它們有過多毛屑，會沾染你的畫。

8 以側面持筆，在乾掉的顏料上滾動一遍。這樣一來，在蘸顏料的同時還能保持筆尖尖細。在一張紙上測試顏色和顏料濃度之後才開始畫。

9 先從深色區域開始，再畫到淺色區域。使用小筆觸，就像用鉛筆畫線。畫筆要盡可能保持垂直，才能確保畫出最小的筆觸。每次回到調色盤蘸顏料時，要選稍微有些不同的顏色。

10 從深色到淺色，小心不要畫到高光、反射光、還有柿霜區域。將這些淺色區域留到最後再畫。

11 繼續層疊顏色。開始畫萼片的質感。受光部分先留白，因為讓紙面變深，比變深後想再回到原本的顏色還容易。柿蒂上的絨毛最好以點狀筆觸，而不是線條描繪。

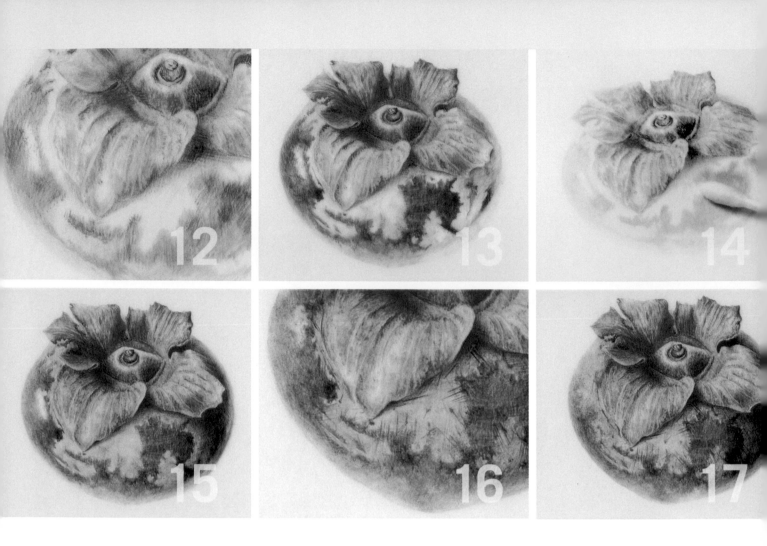

在這個階段，畫筆留下的筆觸還顯得很粗糙。你加上的色層越多，畫面看起來就會越平滑。如果畫作顯得斑斑駁駁，那麼就再多加幾層乾筆色層。

繼續乾畫技法。要克制住將柿霜邊緣融入表皮顏色的衝動，因為柿霜的邊緣必須很明顯。建立柿蒂的顏色，從深畫到淺。加上足夠的色層，使柿子表皮看起來非常平滑。

皮紙是禁得起修改的材料。潮濕的畫筆能夠一路將所有的色層全部移除。如果只要移除表面色層，就借助棉花棒。棉花棒先浸在清水裡，再到毛巾上滾動去除多餘的水分，然後使用微濕的棉花棒，以滾動方式沾除一層顏料。

用淡紫紅色和粉紅色替柿霜上色。加深陰影，視需要調整顏色。要在綠色色層上畫出非常深的陰影，就用耐久茜草紅和群青藍調和而成的紫紅色。橘色區域的陰影則是在這個紫紅調和色裡再加入群青玫瑰。

最後一步是在柿霜上添加自然的刮痕。先細心地觀察柿霜，試著抓住它獨特的紋路。用橘色調和色來畫刮痕，視情況添加數個色層，使它和附近的表皮相符。

為了在左側稍微加上更多柿霜，我用棉花棒移除了少許橘色顏料，將該區域重新畫成柿霜。

ADVANCED
TUTORIAL

柯姆史考特皮紙的表面非常平滑，因此作畫過程中
很容易將顏色不小心帶起來。但是只要結合正確的
乾畫技法，顏色可以層層疊起，創造出明亮的高光
和非常深的顏色。這幅畫的構圖包含了根系，提供
觀者透視感，以及傳達地下莖植物的訊息。

在柯姆史考特皮紙上
畫出既有深度又豐富的顏色

講師：凱蘿・伍丁 Carol Woodin

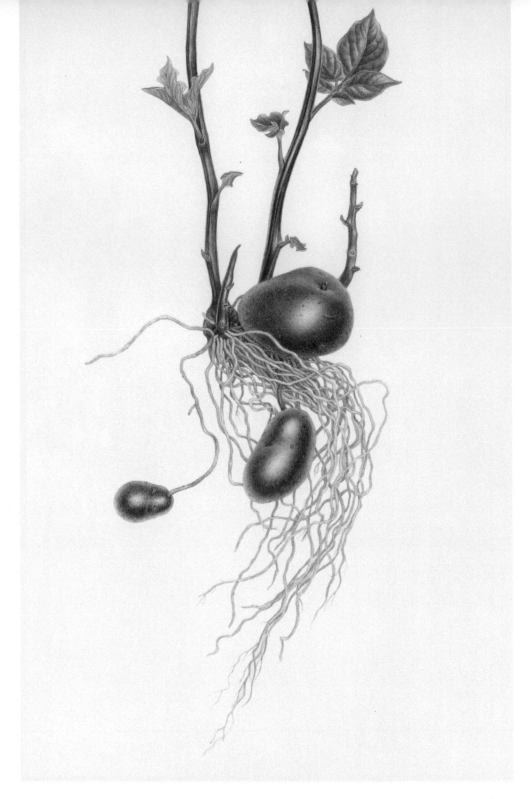

紫色馬鈴薯 *Solanum tuberosum*　水彩和柯姆史考特皮紙　17 ½ × 13 inches [43.75 × 32.5 cm]
© 凱蘿‧伍丁 Carol Woodin　完成所需時數：80 小時

材料：製圖用排刷；打磨膠片；白色橡皮擦；磨芯器；扇狀調色瓷盤；洗筆筒；阿拉伯膠；製圖用紙鎮；廚房紙巾；乾燥除汙包；柯林斯基畫筆（0 號，1 號，3 號）；工程筆和 4H 以及 H 筆芯；細筆刀；筆型橡皮擦。顏料：中國白（Chinese white）；鎘檸檬（cadmium lemon）；鎘黃（cadmium yellow）；喹金（Quinacridone gold）；淡鎘橘（cadmium orange light）；淡鎘紅（cadmium red light）；深鎘紅（cadmium red deep）；喹玫瑰（Quinacridone rose）；喹洋紅（Quinacridone magenta）；淡鎘綠（cadmium green pale）；氧化鉻綠（chromium oxide green）；酞綠（phthalo green）；鈷藍（cobalt blue）；焦赭（Burnt Sienna）；群青藍紫（ultramarine violet）；天藍（cerulean blue）。

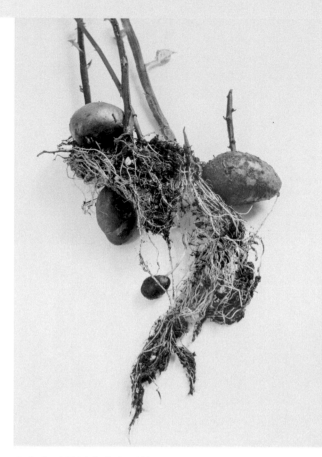

我在冬天將這些紫色馬鈴薯種在花盆裡，之後再挖出來當作主題。我先從各種不同的角度研究之後再決定最後構圖，納入某些元素，淘汰其他的。

1. 先畫構圖，注意力放在土壤下面的植株形態。我在一塊裱板上畫出構圖，截斷了長長的莖和葉子，使三顆馬鈴薯和根系成為重點。此時要為主要構圖元素做基本的顏色練習。

2. 將描圖紙覆在草圖上，以磨尖的 4H 工程筆描出主要元素。

3. 描圖紙正面朝上，貼在皮紙上，用 4H 筆芯將轉描的圖再描到皮紙上。

4. 草圖轉移好之後，參考原始草圖修整皮紙上的植株。

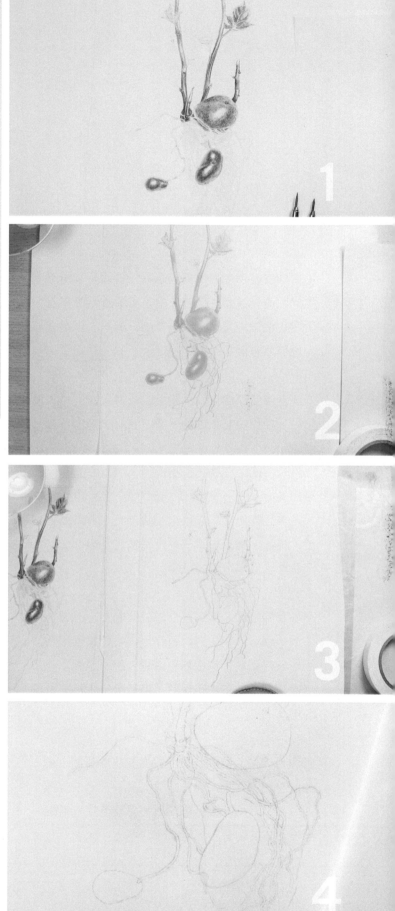

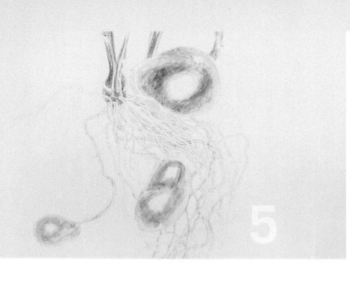

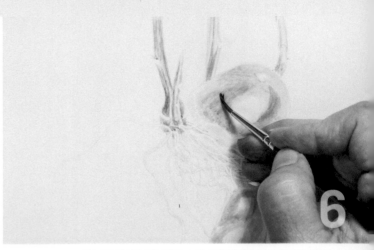

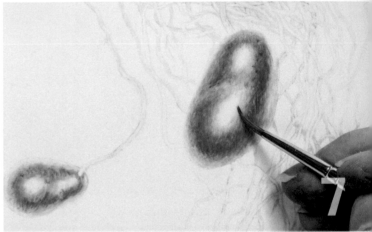

用很淡的基本色畫出構圖架構。這個架構能從頭
到尾引導你建立整幅畫，但是不要畫到高光區。
用白色橡皮擦盡量移除鉛筆的石墨粉，但是要確
保你仍然看得見底圖。

根據基本色架構以及 3 號筆的側邊，畫下第二層
顏色，使整幅畫的進度一致。在整幅畫上移動，
避免畫到還沒乾的區塊。

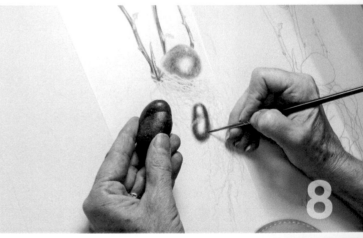

使用畫筆側邊，將稀釋的顏色帶進某些高光區
塊，柔化邊緣。用喹玫瑰和喹洋紅、群青藍、喹
金、酞綠，畫比較深的陰影區域。別擔心此時畫
面看起來充滿斑駁的筆觸。

參考實際植株，繼續建立顏色的飽和度，進一步
使用稀釋程度較少的顏料和筆尖。繼續使用你的
原始參考資料，包括顏色練習、鉛筆草圖、以及
植株樣本（若仍然可得）。眼睛是比相機更敏感
的工具。

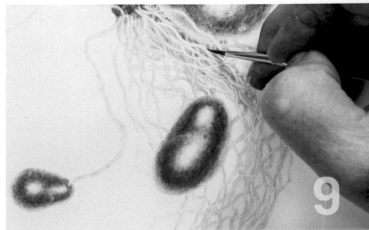

馬鈴薯的顏色建立到了一個程度並且釐清之後，
也要將根系和莖的顏色細節提高到同一個程度。
使用群青藍紫和焦赭畫陰影，將背景根條推進陰
影裡，位於前景的根條要保持明亮。

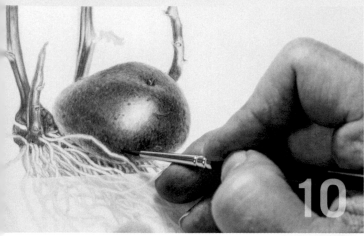

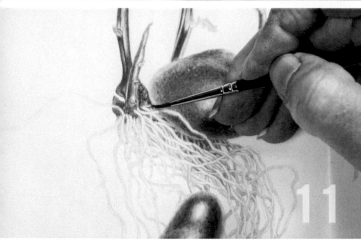

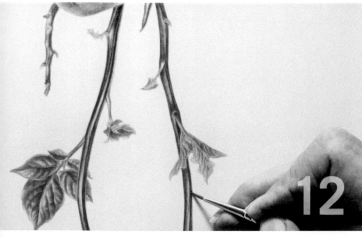

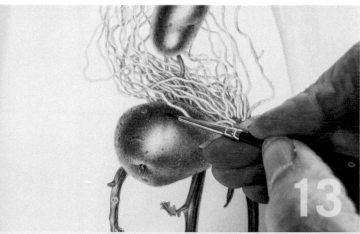

10 使用 1 號筆，以酞綠和洋紅加深以及細修顏色。在褐色區塊加上喹金；粉紅色區塊則加上喹玫瑰。替馬鈴薯添加不完美的細節。在剛發芽的芽眼周圍添加柔和的陰影和高光。

11 用酞綠和喹洋紅、喹金和群青藍兩種調和色，加深比較大的馬鈴薯下方的陰影。在中等尺寸的馬鈴薯上加上另一層顏色，使中間調和陰影比較平滑陰暗。用 1 號筆加上稀釋的顏色，表現根系的彎曲不平，以及穿越其他根條後方的現象。

12 將畫上下顛倒過來畫莖和葉。右邊的莖使用了酞綠、鎘綠、喹洋紅調和色；左側的紅棕色裡有比較多的鎘紅和氧化鉻。葉片幾乎完成了，上方葉片顏色比較溫暖，對比也比較多；下方葉片（右側）的灰綠色是由氧化鉻和鈷藍調和而成。

13 以羽狀乾畫筆觸將顏色畫進馬鈴薯比較深色的區域。用非常輕的筆觸畫出柔和的顏色轉換。每一顆馬鈴薯的顏色都稍有不同，但是有其相呼應的顏色，要自始至終保持這些呼應色。往馬鈴薯方向走的根條是粉紅色，而不是白色的；用喹玫瑰和一點淡鎘綠，降低顏色的鮮豔度。

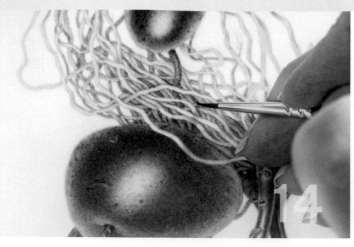

14 在根條上多花點時間，用漸層顏色釐清這裡的許多層次。用淡淡的酞綠和洋紅畫位於最後方的根，位於中間層次的則用焦赭和藍色。在前景的根條加上非常稀釋的喹金和耐久玫瑰，然後用礦物藍紫（mineral violet）。

15 調和少許非常淡的藍紫色，替高光區上色。將0號筆浸入顏色裡，再到廚房紙巾上吸掉水分，同時以滾動方式使筆尖變尖。畫筆應該相當乾，但是仍然含有很淡的稀釋顏料。

16 輕輕將很乾但是稀釋的顏色畫在高光區，柔化高光和中間調性顏色之間的轉換。

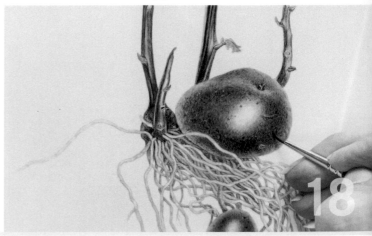

17 為了在目前累積的許多色層上繼續添加顏色，使用飽和的酞綠和喹洋紅調和色。然後筆尖浸入阿拉伯膠，將少許阿拉伯膠混入調色盤上的顏料裡。

18 你是可以在皮紙上增加顏色飽和度和加強陰影的。由於皮紙非常光滑，要是畫筆太硬或太濕，就會很容易將顏色帶起來。藉著阿拉伯膠讓顏料變得更黏，就連稀釋過的顏料也能被添加上去，而不會帶起之前的色層。使用0號畫筆細修調整整幅畫，加強深色區塊，使細節更銳利。

這幅畫的目標在於統整位於前景、中景、背景的元素，建立畫面深度。雖然構圖很複雜，但這幅水晶蘭卻能成為畫面中心的焦點，因為半不透明的白色顏料能夠在戲劇化的深色背景上，呈現水晶蘭半透明蠟質的美。

在深色皮紙上
使用半不透明水彩

講師：伊斯帖．克蘭 Esther Klahne

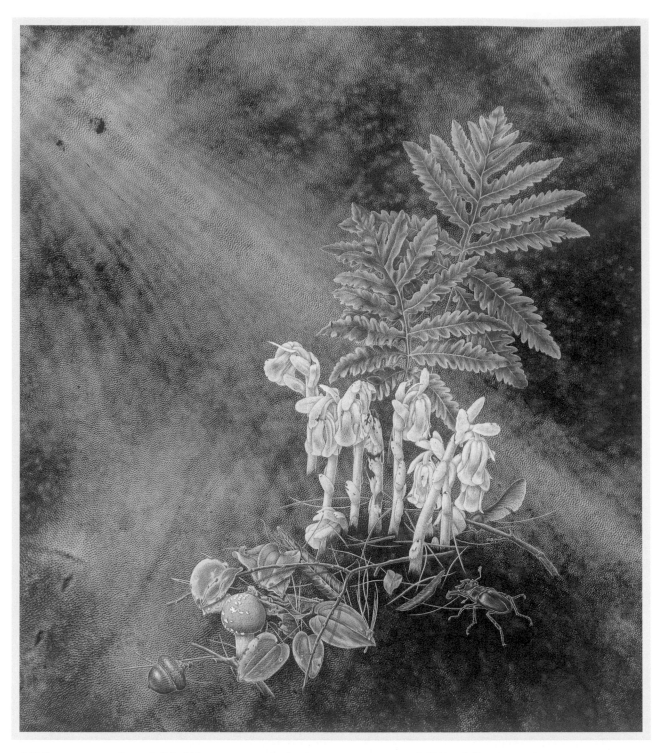

水晶蘭 *Monotropa uniflora*　水彩和皮紙　16 ½ × 11 ½ inches [41.25 × 28.75 cm]　© 伊斯帖‧克蘭 Esther Klahne
完成所需時數：125 小時

材料：製圖用排刷；乾燥除汗包；白色轉印紙；調色瓷盤；洗筆筒；描圖紙；圓頭合成毛畫筆（3 號和 4 號）；自動鉛筆及 2 H 筆芯；軟橡皮；白色橡皮擦；放大鏡；無痕膠帶。顏料：鈦白（titanium white）；漢薩淡黃（Hansa yellow light）；漢薩深黃（Hansa yellow deep）；深猩紅（scarlet lake）；喹藍紫（Quinacridone violet）；群青藍（ultramarine blue）；焦赭（Burnt Sienna）；生赭（raw sienna）。

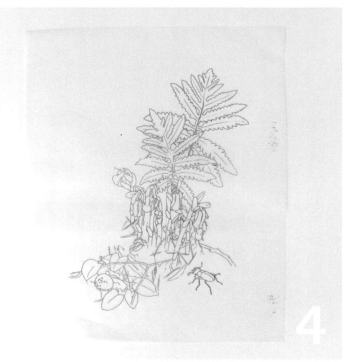

1 當你的植物主題不是當令時，就參考之前完成的習作、畫質好的照片、乾掉的樣本以及各種能夠幫助你了解植物結構和生長習性的參考資料，藉此確定你的構圖。

2 皮紙通常有獨特的顏色和紋路，提供給你特殊的表現機會。我挑選的這張山羊皮紙中央有非常顯眼、向外放射的淺色條紋，有如陽光穿越森林樹木之間的視覺效果。

3 我旋轉皮紙，將淺色條紋轉向斜角，益發強化了陽光和光點效果，所以我的構圖是環繞著這個明顯的光源而設計的。

4 構圖的中心焦點放在水晶蘭上，背景是蕨類；松針、一朵菇蕈、鍬形蟲、以及幾片葉子組成前景。在這篇示範中，最終的構圖和原始的構圖有些許變化。

5 使用燈箱將設計轉移到皮紙上：先在燈箱上放好皮紙，然後是白色轉印紙，最後是有草圖的描圖紙。我用代針筆描畫過描圖紙上的草圖了，使它的細節更清楚。燈箱能幫助你依據皮紙的紋路（在這張皮紙上是陽光的光線），替畫面找到最好的構圖。

6 畫下第一層顏色。這個步驟通常也最有挑戰性，因為皮紙的表面並不全都容易上色。顏料也許會稍微聚集成水滴狀，但是只要堅持你的筆觸，這個色層終將會變得光滑，成為均勻的色層。使用很薄的鈦白色描畫清楚水晶蘭。

7 蕨類使用的是漢薩淡黃、群青藍、少許鈦白調和而成。為了在深色皮紙上建立顏色，我通常會在顏料裡加入白色，使顏色變得稍微不透明，能從深色背景上突顯出來。當水彩顏料加了白色，使顏色變得不透明時，有時我們稱之為「本體色」。

8 第一層顏色乾了之後再加上第二層顏色，確立蕨類葉片上的高光和陰影。

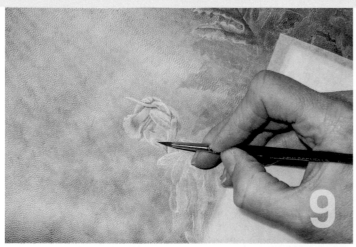

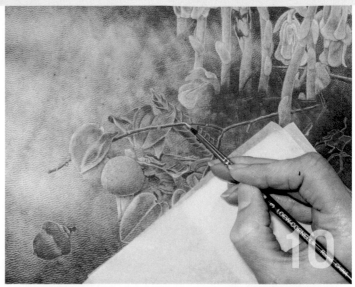

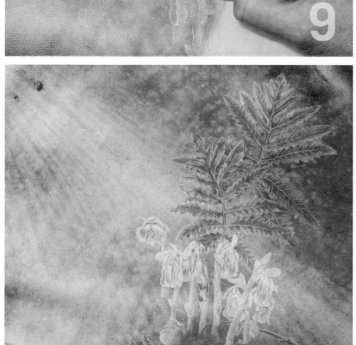

9　使用群青藍和焦赭調和色，建立水晶蘭的形體。3 號筆的筆尖下筆要輕；當你在白色顏料表面畫其他顏色時，少許顏色就能維持很久。

10　開始建立前景：確定葉片形狀和葉脈；建立枝條形體、在蕈菇左邊加上一顆橡實，進一步引導觀者的眼睛瀏覽整幅畫。有些松針是原始的構圖設計，另一些則是在作畫過程中加入的。

11　加上第二層顏色，以白色為主要元素添加高光和輪廓。用淺淺的白色畫松針的輪廓。在葉片、蕈菇、橡實上添加少許陰影。

12　替水晶蘭的高光加上更多白色色層，加強陰影和褪色的植株部分，表現植株老化的過程。形體的陰影和前景深度也有了進展。

13　罩染時，將稀釋過的顏色輕輕刷在前一層顏色上：水分只要夠讓顏料能均勻分散開來，卻不會帶起前一層顏色。為了統一蕨類葉片的色調，我使用漢薩淡黃調和綠調群青（ultramarine green shade），罩染在葉片上。

14　在罩染表面加上高光和陰影。替橡實添加更多細節。留意光源打在橡實的位置，逐漸建立高光。

15　進一步釐清前景的加拿大五月花（Canada mayflower）葉片陰影和高光。為了將水晶蘭的基底和前景連結起來，我在各處添加了松針。先從白色筆畫開始，再用低調的陰影強調其中某些松針，最後罩染一層焦赭添加溫度。

16　在蕨葉上再畫一層罩染，這次使用透明黃。罩染能夠替光線增加些許溫度。水晶蘭右側加上了一顆槭樹翅果。

17 水晶蘭的花朵基部通常有略顯溫暖的紅色，所以我調和漢薩淡黃和深猩紅，在花朵的基部零星點上。

18 在前景葉片加上少許陰影。為了表現肥沃的土壤，我調和群青藍和焦赭（這兩個顏色能創造出深棕色），添加在水晶蘭基部。這些區域需要將顏色融合，因為這是第一層顏色。

19 用少量白色畫清楚鍬形蟲的腳，之後在白色表面畫上深棕調和色。為了避免鍬形蟲看起來像是被勾勒了輪廓線，小心地將白線柔化。鍬形蟲背部的高光被我從尾部移到比較高的位置，在牠背部頂端邊緣。最後一個步驟是仔細檢查整幅畫，調整高光和陰影，使畫面具有緊密的整體感。

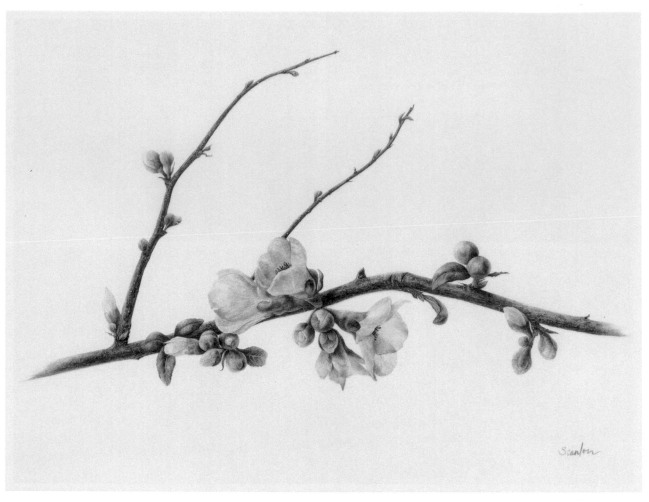

貼梗海棠　水彩和皮紙　7 × 11 ½ inches [17.5 × 28.75 cm]　© 康斯坦絲・史坎倫 Constance Scanlon
完成所需時數：60 小時

材料：放大鏡；尺；無色留白膠；軟橡皮；尖頭棉花棒；供透明水彩用的調色瓷盤；分規；
自動鉛筆及 2H 和 4H 筆芯；兩支柯林斯基畫筆（4 號）；沾水筆。

皮紙上的渲染和水彩紙不同——上色之前不用濡濕
皮紙表面。畫筆裡含有比平常更稀釋的顏料，以畫
筆側邊用寬粗的筆觸敷在皮紙上。在康斯坦絲·
史坎倫的示範裡，這個技法能夠先將顏色區塊配置
出來，預備之後的乾畫圖層之用。畫家也示範了留
白膠的使用方法，還有包括薄塗、交叉線條、以及
刮擦等乾畫技法。

畫出正在開花的貼梗海棠

講師：康斯坦絲·史坎倫 Constance Scanlon

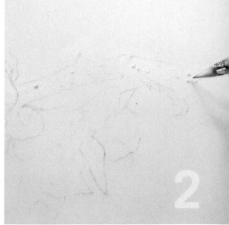

這根貼梗海棠的彎起處表皮有許多細節。我也拍了許多針對花苞和背景枝條的照片；當花朵凋謝和改變形態之後，我會參考這些照片繼續畫。

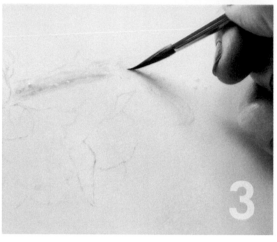

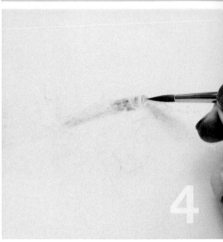

1. 用石墨轉印紙將草圖轉移到皮紙上。轉印紙的石墨面放在皮紙上，然後將畫了草圖的描圖紙放在石墨轉印紙上。使用削尖的 4H 鉛筆描一遍草圖，下筆力道要重，才能描出夠清楚的底圖。

2. 沾水筆蘸取留白膠，在枝幹上點出與皮孔（樹皮的毛細孔）相同大小的點。如果筆尖上的留白膠變得太濃稠，就將筆尖浸在水裡，用廚房紙巾擦拭移除掉多餘的水和留白膠。然後筆尖重新蘸取留白膠，繼續畫。所有的點都畫完之後，待乾。

3. 枝幹下方的反射光帶著紫紅色，所以第一層渲染是藍紫（dioxazine violet）。畫了第一層顏色之後，皮孔上的遮蓋液會顯得更清楚。

4. 在皮紙上畫畫就像滑冰，讓水彩有如在皮紙表面滑動。錯誤是可以修正的，但是皮紙無法承受太多水分。小筆觸配合含水量最少的畫筆筆尖，能夠讓顏色順利地在皮紙表面滑冰。

5. 用一支舊畫筆，以薄塗方式加上質感：畫筆浸入顏料裡，然後在廚房紙巾上輕按，移除多餘顏料。讓筆毛岔開（與尖尖的筆毛正好相反）。輕輕在皮紙上搖晃帶動筆毛，讓線條形成表面紋理。薄塗也可以用在創造最終圖層上的顏色和質感。

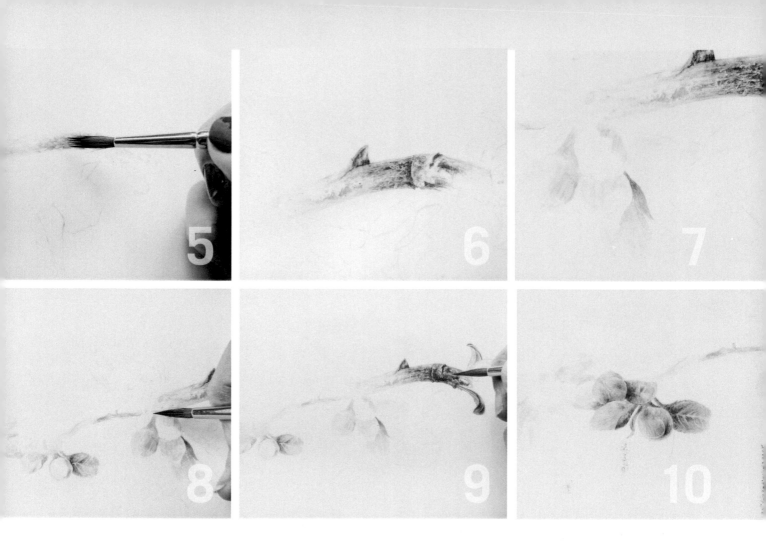

開始畫枝幹的一部分，直到完成。這樣做能夠獲得令人滿意的結果，建立你的信心。盡可能從左上角開始畫，然後向下方延伸到整幅畫面，直到右下角（左撇子畫家應該從右上角開始畫）。

開始用乾畫交叉線條畫比較低處的花苞。這裡的一小塊初始顏色為之後的色層提供了基準。用筆尖從調色盤上挑起少許乾掉的顏料皮膜，以精細的交叉線條上色。彼此交織的交叉線條將會建立起層層的顏色，呈現光輝。

調和新藤黃（new gamboge）和靛藍（indigo）成為葉片和花苞使用的綠色。漢薩淡黃（Hansa yellow light）和群青藍（ultramarine blue）可以調成比較冷的綠。這些顏色開始建構出亮面、暗面、以及形體。唯有等到表面顏色已經乾透之後，才能添加下一層顏色。

用乾淨的指尖輕輕擦掉皮孔上的留白膠，清乾淨皮紙。使用不同的藍紫色在皮孔下方畫上陰影，賦予它們深度和形體。

使用喹洋紅（Quinacridone magenta）、喹珊瑚（Quinacridone coral）、喹玫瑰（Quinacridone rose）、耐久茜草紅（permanent alizarin crimson）建立花苞顏色。在適當位置畫上固有色以及陰影，詮釋圓形的花苞。

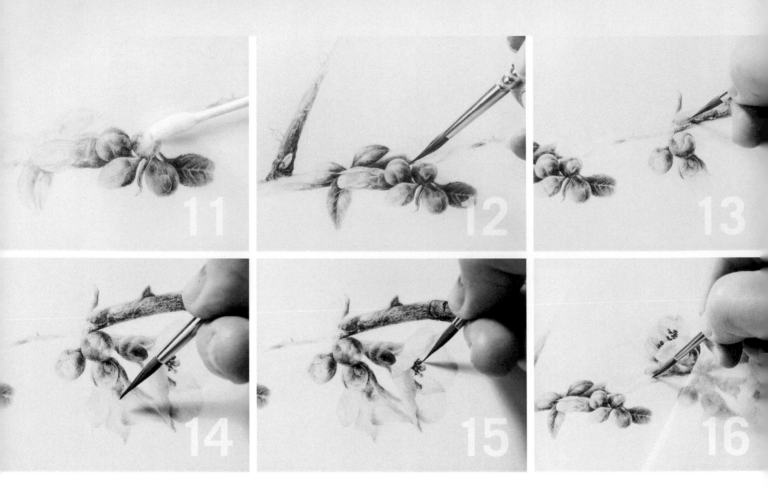

我在最後一刻用少許水和尖頭棉花棒移除了一小塊水彩，給一片花瓣騰出空間。你可以在棉花棒上看見被移除的顏色。你也可以用畫筆直接在要移除的區塊上點上少許水，再用乾淨的廚房紙巾按壓。

我藉著表現下方枝幹的顏色質感，傳達出花瓣的透明感。薄薄畫上花瓣的淡粉紅色。慢慢建立葉片和花苞。花瓣的透明和枝幹的不透明形成對比，營造出畫面的深度。

要畫出條紋質感，我用幾乎全乾的筆（沒有顏色），拖過上了色的皮紙。如此能夠輕輕移除皮紙上的色彩，加強高光。枝幹上的深色條紋是用比較深的線條畫成。用印度紅（Indian red）進一步畫出細節，給貼梗海棠帶來自然的色調。

畫陰影時，我不是先從陰影開始向外帶，而是從外面向陰影內部畫，創造出自然的深度。這張照片裡，派恩灰（Payne's gray）和印度黃（Indian yellow）調和色被帶進花托的陰影裡。使用補色（在綠色的葉片和花苞上使用紅紫色）也能營造出畫作的深度。

使用筆尖很尖的 4 號筆，畫細節引人入勝的花藥和柱頭。

用一張玻璃紙保護畫作，不被水滴和手指上的皮脂沾染。另一個方法是在保護用的白報紙或紙質檔案夾上剪出一個正方形的窗戶，然後覆蓋在皮紙上，只畫窗戶內的區塊。

藉由層層顏色、陰影、還有細節，皮孔已經有了深度。位於枝幹頂部的皮孔顏色較淺，隨著枝幹表面轉向陰影，皮孔看起來會是灰色的。用赭色（sienna）和棕色替枝幹上的花苞畫出投射陰影。

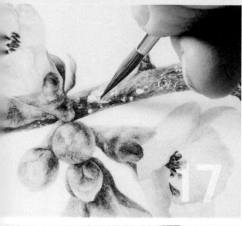
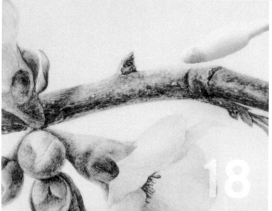
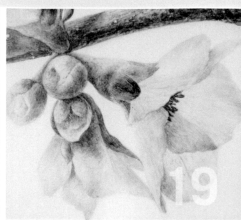

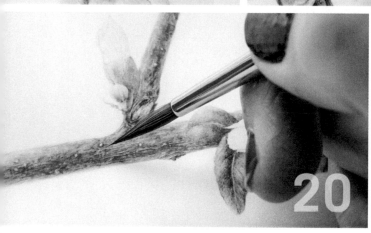
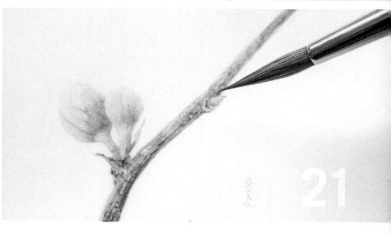

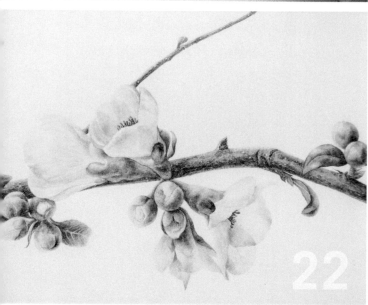

19　使用喹金（quinacridone gold）融合顏色，以及
最後的花瓣細脈。有的時候皮紙的一小塊區域會
抗拒水彩，這時候可以用點描法將顏料點在皮紙
上。

20　花一點時間在向上指的枝條上，在枝條左側用乾
筆線條做最後的融合，稍微加強皮孔陰影。輕輕
沿著枝條帶動畫筆，用筆尖移除一點顏色，製造
更多質感。

21　用乾筆線條層層畫上細節和陰影，賦予比較細的
枝條視覺趣味和形體。加深新冒出的花苞周圍和
枝條下部區塊。

22　調整整幅畫的對比和銳利度，使畫面更完整。在
枝幹上用印度黃畫一層最後的乾筆色層，增添溫
暖的色澤。

18　要創造枝幹上的光線閃閃發亮的效果，我用棉花
棒和一點水，在枝幹頂部向下彎轉的部份滾動，
移除顏色。

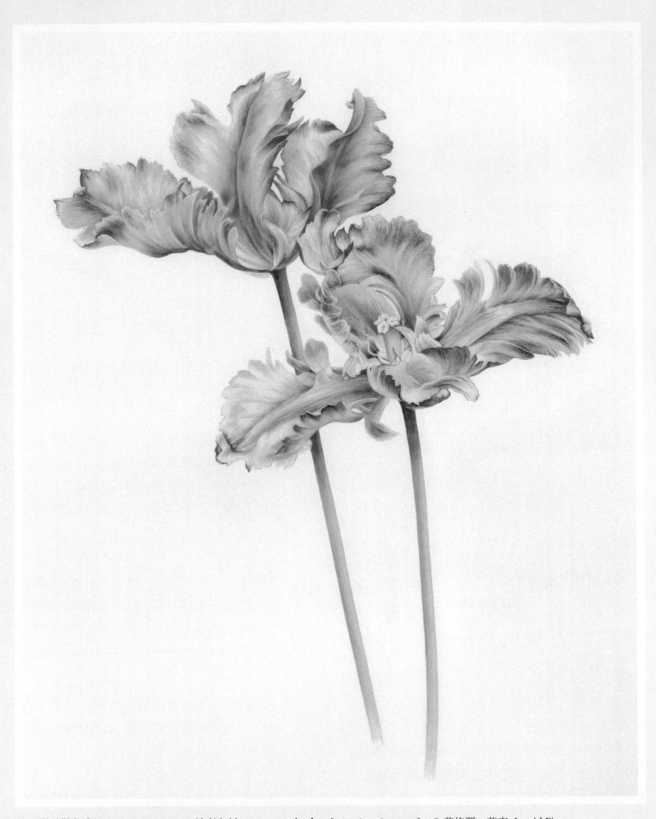

綠波鸚鵡鬱金香 *Tulipa* 'Green Wave'　油彩和紙　19 × 15 ½ inches [48.26 × 38.75 cm]　© 英格麗 · 芬南 Ingrid Finnan

PART 3

特別的
技法及構圖

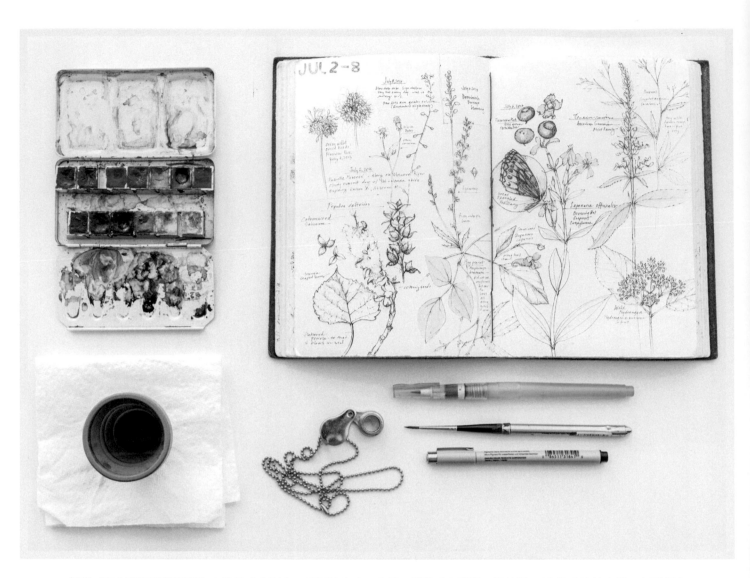

材料（左上方開始順時針）：攜帶式水彩盒；手工速寫本；水筆；攜帶式水彩筆；代針筆；10 倍手持放大鏡；廚房紙巾；攜帶式洗筆筒。

在畫室外練習速寫，能夠幫助你保持精準的繪畫和觀察技巧。田野速寫本能夠為之後的正式畫作提供出發點，而且也被視為有價值的藝術創作。這篇示範裡維持一整年的速寫使用的是能夠攤平的速寫本，紙質也適合作畫的媒材，而且至少有 52 面跨頁。

田野速寫本及圖誌

講師：蕾拉・柯爾・蓋斯廷格 Lara Call Gastinger

1 設定速寫本時，先在左上角寫下第一幅速寫的當週日期。繼續將每一週的日期寫在每一面跨頁裡。只畫在這一週的範圍內。當你開始在一面上畫新的內容時，也同時記下當天日期、地點、天氣。

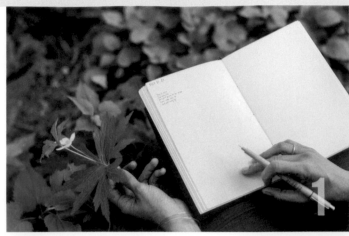

2 畫下第一個圖時可能會令人感到膽怯，但是一棵有趣的植物永遠會引導你前往其他的發現或疑問，進而啟發你。用代針筆輕輕地畫出植物的整體型態。

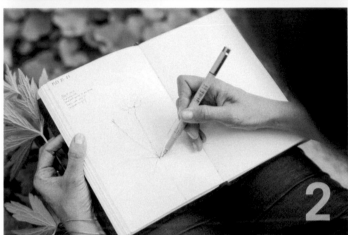

3 隨著你對版面配置的信心漸增，繼續視需要加上深色線條和細節。記得，這是你個人的發現之旅，對每位畫家而言，觀察植物沒有一定正確或錯誤的方法。

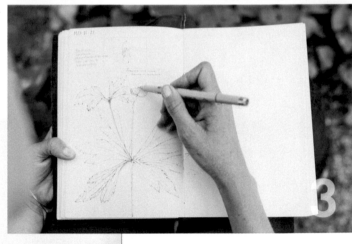

4 最後，在速寫旁加上與植物有關的文字。如果你不知道畫中植物的名字，就先寫下觀察到的特徵，比如花瓣數量和顏色、莖上的葉片排列形態、葉片的樣子、以及植物的高度。這裡也很適合寫下你的疑問，或植物的解剖細節。

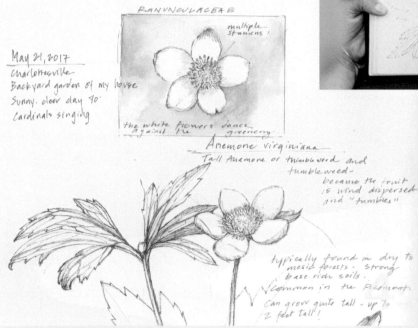

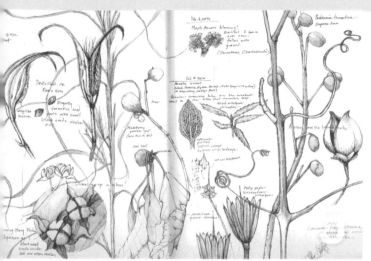

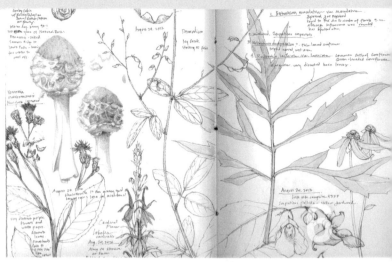

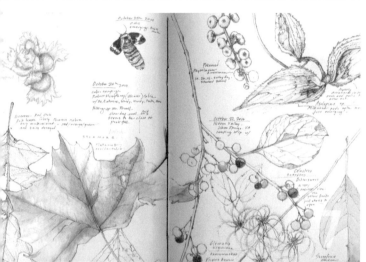

5 另一個方法是用圓圈或方格框住被淹沒在其他速寫之中的細節，如同左頁下方所示。如此也能幫助你將注意力放在你觀察到的細節上。記得，速寫本裡不需要畫出每個細節。若有需要，就用顏色和富有細節的陰影或點描法加強，但是要斟酌使用。

6 這裡有一些完成的圖誌範例，是我在幾年中畫的，包括 2012、2013、2016 年。

7 當你在替圖誌構圖時，可以大膽地讓速寫跨過中央的裝訂線。地面植物可以從頁面底部生長，枝條可以從頁側伸出，藤蔓則從頁面上方向下蔓生，獨立的植物則可以立在頁面中央（有時候以外框或長條強調）。

8 若你在田野觀察途中看見新植物，又剛好有時間畫，就利用日誌結尾空白的跨頁畫出你的發現。隨著你的觀察和記錄技巧成熟，就愈能掌握季節性的植物生長模式。

結合石墨和水彩
做視覺區隔

姬莉安・哈里斯受到北美蛇頭花的開花過程吸引，便尋思最適合表現的畫法。為了捕捉到花朵生長期間的顏色轉變，她以水彩替中央的花序上色。藉著加上石墨畫的不同階段，畫面傳達了不需要顏色表現的訊息，同時強調出主要的水彩元素。石墨部分顯示出每株植物的花絮結構都有變化，尤其是從花苞到開花（左），以及從開花到結果的時期

（右）。石墨低調的線條讓植物的不同部位藉著淡入和淡出來暗示或強調這些部分。哈里斯用線圖和全彩方式，探索了植物的生長過程。石墨和水彩部分都納入了熊蜂和蜘蛛這兩種對植物的背景故事很重要的配角。哈里斯使用的材料是水彩、高品質素描鉛筆畫明暗調性，工程筆和石墨筆芯畫線條和細節。

北美蛇頭花 *Chelone glabra*
水彩、石墨和紙
13 × 12 inches [32.5 × 30 cm]
© 姬莉安・哈里斯 Gillian Harris
完成所需時數：30 小時

TECHNIQUES

能用在紙上的石墨技法，用在皮紙上的效果也非常好，還有額外的優勢。在皮紙上刮擦移除和修改會比在紙面上容易，我們也可以用微濕的畫筆帶動石墨粉。皮紙表現能創造有趣的質感，變化多端的深淺色調和紋理也能加強構圖。

以石墨配合水彩
在皮紙上作畫

講師：黛博拉 B. 蕭　Deborah B. Shaw

里曼尤加利樹的果實 *Eucalyptus lehmannii* 石墨、水彩和皮紙 13 × 8 inches [32.5 × 20 cm]
© 黛博拉 B. 蕭 Deborah B. Shaw 完成所需時數：13 小時（整幅畫完成時數為 47 小時）

材料： 砂紙；手持式削鉛筆器；乾燥除汙包；零碎的皮紙；萬用黏土；水彩筆（000 號）；筆型橡皮擦；
素描鉛筆；紙藝壓凸筆。

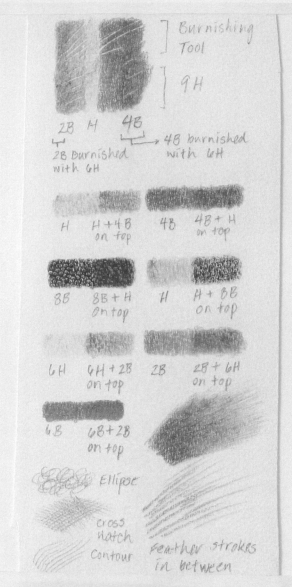

素描鉛筆可以經由不同削尖方式，產生不同的效果。用刀片或砂紙棒能夠削出既長又尖的筆尖；若想要鑿子狀的筆尖，就將筆尖尖端折斷，或是在砂紙上打磨單面筆芯。鑿子狀筆尖上平的那一面能畫出光滑的筆劃，銳利的那一面則能畫出乾淨的線條。

這張樣本展示的是紋理明顯的皮紙上，各種不同的石墨技法。

· 壓凸筆、拋光工具、以及 9H 鉛筆都能在皮紙上劃出凹痕。先用壓凸筆製造線條、葉脈、以及紋理，畫完後也許肉眼很難看出來，但是接著用鉛筆圖層覆蓋後就會變得明顯了；線條、葉脈、以及紋理看起來就像白色線條，因為鉛筆的石墨不會深入凹痕內。

· 先用軟芯鉛筆在皮紙上畫圖層，然後用比較硬的鉛筆在上面畫，使顏色變深。在這裡，比較硬的鉛筆負責的是拋光任務，填滿皮紙上的所有細小空隙。

· 先用硬芯鉛筆畫圖層，能夠讓接下來的軟芯鉛筆不至於達到平常那麼深的顏色。這個方法非常適合用來保護反射光區域，使其顏色不致過深。

· 幾種鉛筆的下筆方式（下方群組；為了視覺效果而特別放大許多）；小的橢圓形能創造均勻的色調；交叉線條；輪廓線；羽狀線條。

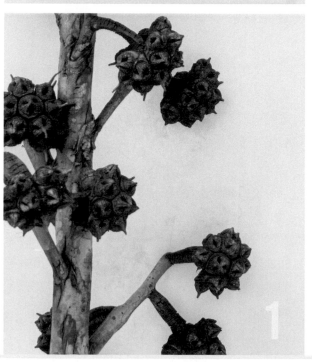

這篇示範會著眼於一大幅里曼尤加利樹的果實和一小部分枝幹。在轉移草圖之前，先用除汙包移除任何殘留的油份。一旦你開始在皮紙上畫畫後，就不要再用除汙包了，因為會擦掉你的圖。不平的表面能夠用白色超細砂紙（P400 號或更細）磨光滑。

這是以描圖紙和素描鉛筆轉移到皮紙上的整根枝幹。你可以使用石墨轉印紙，或是直接在皮紙上畫底圖。用軟橡皮或萬用黏土輕拍鉛筆線，移除多餘的石墨粉。

雖然光是在皮紙上用素描鉛筆就已經能畫出美輪美奐的作品，你仍然可以在石墨圖層之上或之下加上水彩。水彩作為石墨圖層的底色，可以創造出有趣的質感和效果。最好先在一張零碎的皮紙上做實驗，只使用一點點水分。在畫上石墨線條前先等皮紙乾透。

以鉛筆標出主體的明暗度。用硬芯鉛筆在高光區域或反射光區域旁畫上一層，這樣能保留反射光，避免軟芯鉛筆在之後將該區域畫得太黑。照片中使用的是 6H。

主體上的幾處深色陰影是用 4B 鉛筆畫成的，開始建立起畫作的明暗度範圍。這顆果實位在比較後方，所以最深的陰影將會維持 4B 到 6B 鉛筆的色調。畫中其他位於前方的果實陰影會更深，介於 8B 和 9B 鉛筆之間。

交互使用軟芯和硬芯鉛筆，開始建立形體。不同深淺色調或有趣的效果之間的轉換可以透過羽狀筆觸呈現，在筆畫間留下空隙，換用不同軟硬度的筆芯填滿這些空間。

我用壓凸筆做出細脈、線條、溝痕、以及質感。用工具在皮紙上做出凹痕，依舊可以保持皮紙本身的底紋；當軟芯鉛筆畫上之後，就會呈現淡淡的線條。在這張照片中，圍繞著漏斗形果實頂部的溝紋已經先壓凹過，保持它銳利的線條和淺色調。

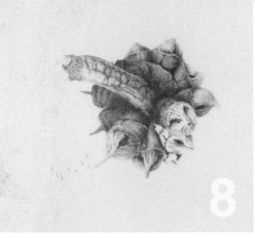

8　繼續用明暗度建立形體。最好等到最後一個階段才用硬芯鉛筆拋光圖層。畫好的區域一旦拋光後，就比較難以刮擦和橡皮擦做修改，或是用石墨將該區域畫得更深。

9　橡皮擦和萬用黏土除了可以用來擦除畫錯的部分之外，也能當成繪畫工具。萬用黏土能被塑形，橡皮擦能切成想要的形狀，擦除石墨粉和創造紋理。

10　使用微濕的畫筆刮擦移除石墨或水彩，但是不要用太多水。在要移除的區域輕輕加上水分，讓水分軟化石墨或水彩顏料。

11　水分軟化了石墨或顏料之後，用乾淨的白布按壓該區域。小心不要擦拭或讓布四處移動，以免讓石墨筆劃變得模糊。針對小區域，可以用一小片紙或棉花棒。繼續用削尖的 6B 鉛筆畫色調最深的部分。

12　你也許需要清理一些小細節或邊緣。用帶濕氣的畫筆，輕輕將石墨線條邊緣推往正確的位置。使用這個技法清理任何太難（或太危險）用橡皮擦清除的地方。

牛奶、蛋、阿拉伯膠是應用範圍廣泛的酪蛋白、蛋彩、膠彩裡的黏著劑。這三種非主流、深具歷史的水性媒材和透明水彩有部分相似之處，能讓作品富有植物藝術繪畫必要的細節。它們也個別具有獨特的性質，值得我們花時間探索。

蛋彩、膠彩、酪蛋白顏料的畫法

講師：凱莉・拉汀 Kelly Radding

蛋彩

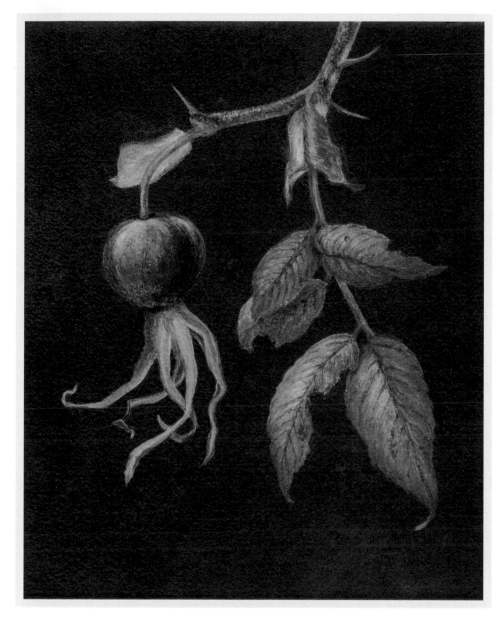

玫瑰果 I 蛋彩和石膏板 5 × 3 inches [12.5 × 7.5 cm]
© 凱莉‧拉汀 Kelly Radding
完成所需時數：22 小時

材料：顏料調色刀；裝了清水的眼藥水瓶；裝蛋液的瓶子；蛋；海綿；顏料；容器；噴壺；廚房紙巾；留白液（liquid frisket，與留白膠功能類似）；玻璃調色板；盤子；牙籤；柯林斯基畫筆（00 號，2 號，0 號）；合成毛畫筆（3 號）；筆型橡皮擦；白色橡皮擦。

蛋彩的黏著劑是蛋黃，已經被畫家們使用了數百年之久，而且非常耐久。它不會隨著時間變黃，也不須要使用具毒性的溶劑。清洗時只需要使用肥皂和水。蛋彩能以半不透明或透明色層繪製，乾燥得非常快。

蛋彩需要堅固的支撐材料，因為它會隨著時間變得容易裂開，若是畫在能彎折的支撐材料上便有可能碎裂。一般來說可以畫在 300 磅（640 克）的熱壓水彩紙、重磅數的水彩紙、插畫圖板、或是固定住的皮紙。

1 準備蛋液時，先分開蛋黃和蛋白（保留一半的蛋殼），棄去蛋白，將蛋黃放在紙巾上清除蛋白。拿起上面有蛋黃的紙巾，下面放一個容器，用牙籤戳破蛋黃膜，讓蛋黃流進容器裡，然後丟棄蛋黃膜。用保留起來的半個蛋殼大致盛裝與蛋黃等量的蒸餾水，即 1:1 的比例將水倒入容器中。攪拌直到蛋黃和水混和均勻，滴進幾滴醋，作為防腐劑。

2 使用大約 1:1 的比例，將蛋液和顏料在玻璃調色盤上或是另一個容器裡調和。當用調色刀刮乾掉的顏料時，顏料會堆捲起來，就代表顏料調和完成了。若是顏料會裂開，就表示蛋液太少；若乾掉的顏料非常閃亮，就是蛋液太多。如果兩種情況都沒出現，那麼你就可以開始畫了。

3 轉移完草圖之後，用一張紙、塑膠片、留白液防止顏色沾到畫作主題，然後用海綿或不同色層做出有光澤的背景。留白液配合海綿能夠比較快速地覆蓋較大面積的顏色。如果想要的話，可以用畫筆和線條技法，將最後幾層顏色畫得比較細緻。

4 用手指或乾淨的布磨除留白液。用刀片清理邊緣。先大致畫上幾層蛋彩，在接下來的後續圖層使用線條和點狀筆觸，較精細地建立顏色。你畫的色層越薄越透明，畫作就會越顯得有光輝。隨著作畫過程，將大畫筆換成小畫筆。

以刮擦式筆觸畫上半透明的薄色層，叫做薄塗。用薄塗方法畫上白色顏料或是加了少許顏色的白色顏料，能增加畫作的光輝。

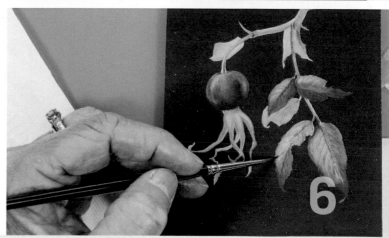

罩染是指在其他顏色之上，用以水稀釋過的顏色畫一層透明色層，可以用來將底下的顏色轉為寒冷或溫暖。蛋彩乾得很快，所以一次就能畫許多層罩染。然而，若是顏色開始被帶起，就要讓色層靜待幾小時後再上更多色層。

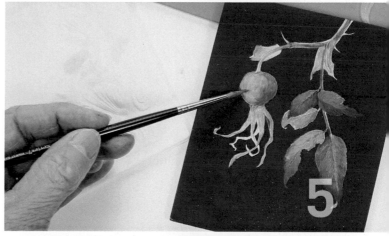

蛋彩畫完全乾燥和熟成時間大約六個月，成品會呈現柔和的蛋殼質地。六個月之後，用 塊柔軟的布擦拭畫作，增強蛋彩畫的效果。蛋彩畫不受濕氣影響，成品裱框時不需要玻璃。和油畫一樣，蛋彩畫也可以刷上保護油（譯註：台灣俗稱凡尼斯）；使用樹脂基底的丹瑪凡尼斯（damar varnish）之類，或是礦物油基底的壓克力凡尼斯，呈現比較光亮的效果。

膠彩

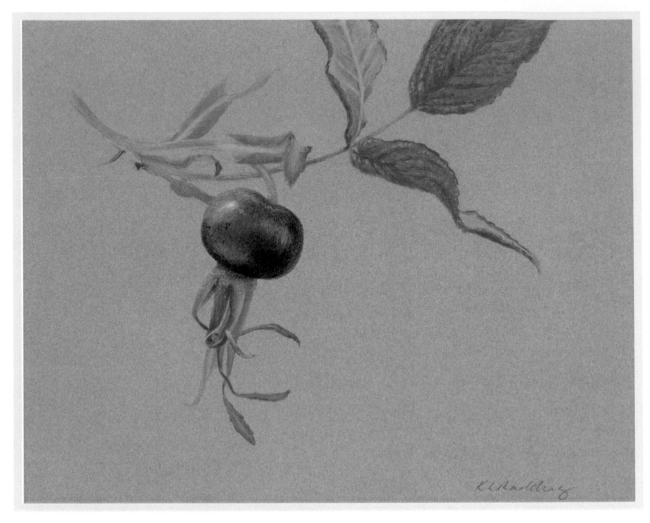

玫瑰果 II　膠彩和紙　4 × 5 inches [10 × 12.5 cm]
© 凱莉·拉汀 Kelly Radding
完成所需時數：22 小時

材料：顏料調色刀；白色橡皮擦；工程筆和筆芯；筆型橡皮擦；柯林斯基畫筆（000 號‧00 號‧0 號‧1 號‧2 號）；
磨芯器；石墨轉印紙；管狀膠彩；有色畫紙。

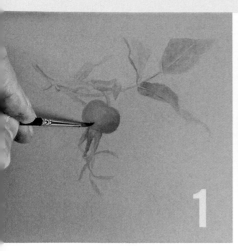

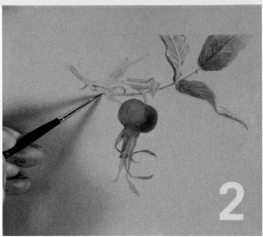

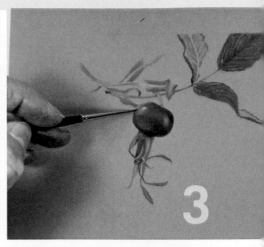

1

2

3

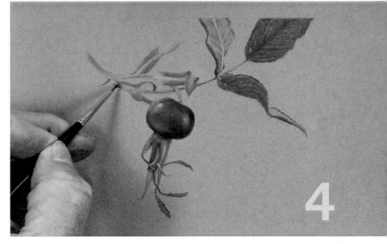

4

膠彩是漂亮又強烈的媒材，乾燥之後會呈現霧面質感。要使膠彩的顏色變淺，需藉由添加白色顏料；而不是像透明水彩，經過稀釋顏料使白色的紙面透出色層。膠彩可以加水，和水彩一樣使用濕中濕技法。然而，由於膠彩的顏料濃縮度和添加的白色色料，讓它不會像水彩那般流動，或是產生絲絨般的效果。膠彩可以用在任何水彩使用的平面上。熱壓紙是最適合用膠彩畫出細節的紙材。由於它是不透明媒材，所以也能用在有色畫紙、紙板、以及皮紙上。

膠彩裡的色料和黏著劑比例較水彩高，有如質地黏稠的膠膜。因此膠彩的色料研磨程度不如水彩色料那麼細，附著力也比較強。淺色乾燥之後會變深；深色乾燥之後則變淺。裱框的膠彩畫表面必須有玻璃保護，如同水彩，它的表面並不耐損，有可能被濕氣破壞。

1 當膠彩以未稀釋形式使用時，能夠覆蓋畫中所有已經畫上的色層，所以是比較直接的畫畫方式，而之前的色層將不再可見，這一點與透明水彩迥異。膠彩畫能夠和水彩一樣，淺色慢慢堆疊變深；或著在顏色中添加白色使其變淺，由深色色層轉變為淺色並且更不透明的色層。要開始畫時，先以清水稀釋顏料，以清淡的渲染建立形體。

2 接著用乾畫技法釐清細節。由於膠彩可以重新稀釋，之後的色層裡水分含量必須比較少，避免帶起之前的色層。

3 要在深色上畫淺色，調色時就要加入白色。依據加入的白色顏料和水量，你可以完全覆蓋下面的色層，或營造透光效果，因為光線會先打在淺色色層上，再反射回半透明的色層。你可以在白色顏料裡加一點其他顏料，覆蓋過之前的色層來修改錯誤。

4 繼續建立色層，交互使用含有白色和不含白色的色層。隨著色層的建立，用比較小的畫筆，配合乾畫和線條以及點狀筆畫。要將一個區域轉換為比較暖或比較冷的顏色，就用透明色罩染。要製造比較溫暖的高光，就添加黃赭（yellow ochre）或其他暖黃。

酪蛋白顏料

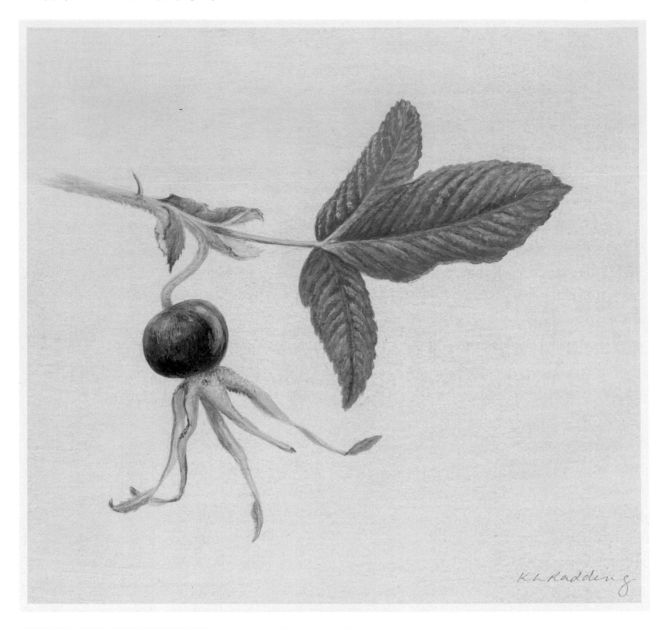

玫瑰果 III 酪蛋白顏料和打底的插畫紙 4 × 5 inches [10 × 12.5 cm]
© 凱莉 · 拉汀 Kelly Radding
完成所需時數：22 小時

材料：插畫紙；白色橡皮擦；筆型橡皮擦；洗筆筒；噴壺；塑膠調色盤；石墨轉印紙；蠟紙調色盤；調色瓷盤；柯林斯基畫筆（0 號‧00 號）；合成毛畫筆（2 號）‧1/2 英吋（1.25 公分）合成毛平頭筆；管狀酪蛋白顏料；滴管；調色刀；廚房紙巾。

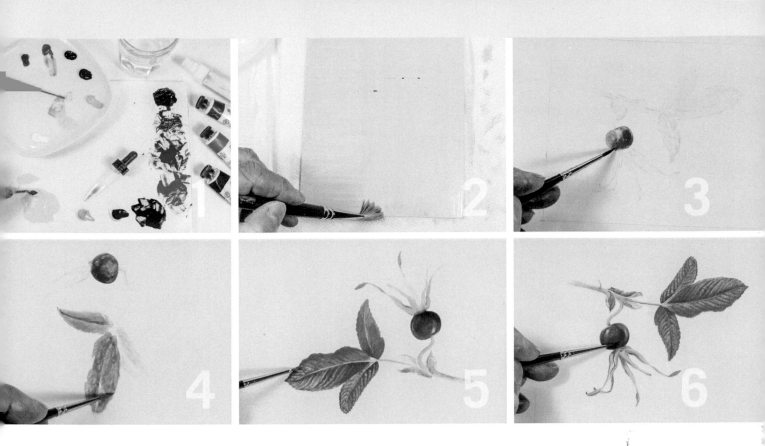

酪蛋白是牛奶中存在的一種磷蛋白質，從很久之前就被用於黏膠和黏著劑。酪蛋白顏料的效果近似於油畫顏料，但是乾燥速度更快，成品是霧面質感。酪蛋白在熟成過程中會變得比較脆，所以需要堅固的支撐材料。由於它是不透明的，故可用於有色背景。

酪蛋白顏料是應用廣泛的媒材，能夠適應許多不同技法。畫在硬質畫板上的酪蛋白畫作能被擦拭成蛋殼狀的表面質地，不用裱框；不過若是畫在紙上的酪蛋白畫作，則應該以玻璃裱框保護。

1 直接從管子裡擠出的酪蛋白顏料質地濃稠。在作畫之前準備酪蛋白顏料的方式是先用滴管往顏料裡滴清水，再以調色刀在調色盤上攪拌，直到質地近似濃的乳霜。你也可以邊畫邊使用直接從管子裡擠出的酪蛋白顏料，以水稀釋。用噴壺在顏料上噴水使其保持濕潤；一旦顏料不慎乾掉就必須捨棄。酪蛋白顏料可以用肥皂和水清洗掉。

2 在白色酪蛋白顏料裡加入一點顏色，能用來畫出有色的背景。用水稀釋調和顏料至非常稀的程度，以大筆刷塗佈畫板。必須等幾天，這層顏色熟成之後再開始正式畫。

3 用水稀釋酪蛋白顏料，從淺色到深色畫上初始的色層。使用大一點的筆刷，開始建立形體。每一層顏色必須靜置至少 24 小時，乾透之後才能添加更多色層。酪蛋白顏料的顏色乾了之後會有變化，通常是變淺。

4 酪蛋白顏料的使用方法類似油畫顏料，層層堆疊顏色，並用軟毛畫筆將顏色融合再一起。由於它乾得很快，你的動作必須快。如果顏料仍處於半乾狀態，你可以將畫筆沾溼，稍微幫助顏料融合。

5 使用較不稀釋的顏色，開始以線條和點描的乾畫技法繼續建立形體。使用白色酪蛋白顏料和加上白色的酪蛋白顏料，在深色區塊上畫上淺色，以修正錯誤。繼續堆疊色層，建立起深色區域。

6 由於酪蛋白顏料需要時間熟成，最後一層罩染能夠替畫作特定區域創造溫暖或寒冷的美麗效果。用水稀釋顏料，使用大一點的畫筆塗佈目標區域。使用小一點的畫筆和乾畫技法畫出比較精緻的細節。

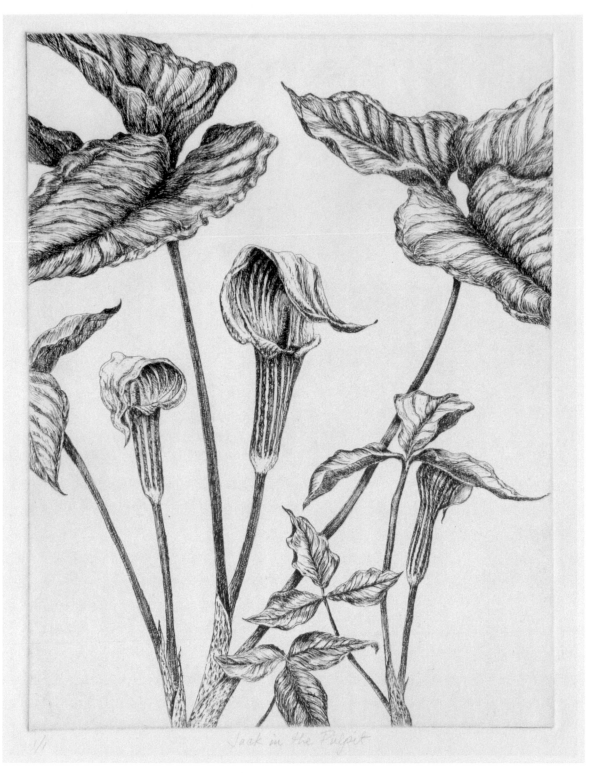

三葉天南星 *Arisaema triphyllum* 蝕刻 12 × 9 inches [30 × 22.5 cm]
© 凱蘿・提爾 Carol Till 完成所需時數：54 小時

材料：蝕刻紙；油墨刮刀；棉布片；電話簿內頁（或是報紙）；塔拉丹薄紗；塑膠盆；乳膠手套；硝酸；防鏽釉面噴漆；液體防腐蝕劑；油性蝕刻墨；軟筆刷；鋅板；蝕刻尖筆；刮板；拋光工具；滾點刀；紅色原子筆；金屬銼子；1500 號乾濕兩用砂紙。

蝕刻是流傳已久的植物插畫製造方法。使用防蝕劑
（一層表面保護）和酸液浸泡，使畫家設計的線條
和紋理蝕進金屬板裡。這些凹痕能容納油墨；油墨
塗在金屬板上之後被壓進凹痕，板上其餘部分的油
墨則被移除。然後將金屬板放在壓印機裡，將金屬
板和紙壓在一起，使油墨印到紙上。

蝕刻技法

講師：凱蘿・提爾 Carol Till

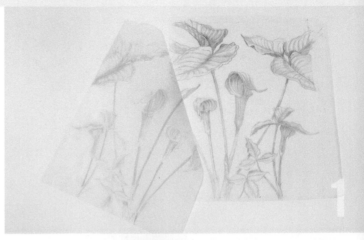

1 首先，用石墨筆芯畫出你的主題。照片中的主題
是三葉天南星。由於蝕刻印出的圖是和草圖相反
的，所以草圖要畫在描圖紙上，之後再反過來轉
移到蝕版上。在另一張畫紙上畫出明暗度習作，
以便製作蝕版時的參考。

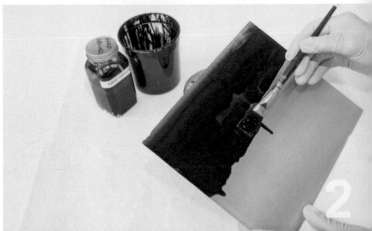

2 準備線條蝕刻的蝕版方法是：用一把寬的軟筆刷
在鋅板上塗布一層液體防腐蝕劑。均勻塗布整片
鋅板。這個步驟必須戴手套保護你的皮膚。這層
抗酸表面乾了之後會變成柔軟的蠟質質感，能夠
輕易地用尖端劃破，露出下面的金屬。讓防腐蝕
劑乾透。乾透之後要小心拿取鋅板，因為很容易
刮傷表面。

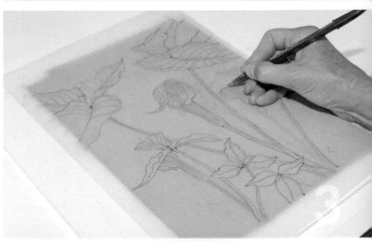

3 將草圖轉移到塗了防腐蝕劑的鋅板上，畫會與原
始草圖相反。在鋅板上放一張碳轉印紙，草圖放
在轉印紙上，然後在草圖上再放一張描圖紙。使
用紅色原子筆，小心照描一次草圖線條。力道要
輕；原子筆的圓珠筆尖能將草圖線條轉移到鋅板
的蠟質表面，卻不劃破表面。

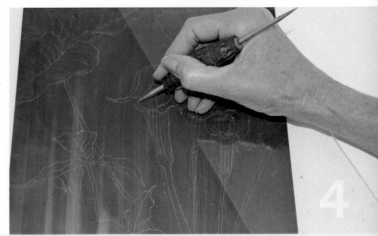

4 用非常尖的工具（蝕刻尖筆）描畫一次轉移之後
的草圖，力道只要能劃破蠟質表面即可，不要傷
到金屬。力道要輕。這層蠟質表面很柔軟，所以
你可以將手架高，避免損傷蠟質表面。

5 轉移過來的線條只是構圖的概要。用更多各種線條，比如交叉線和輪廓線建立明暗度和空間感。你可以參考紙本的明暗度習作，自由地在鋅版上作畫。

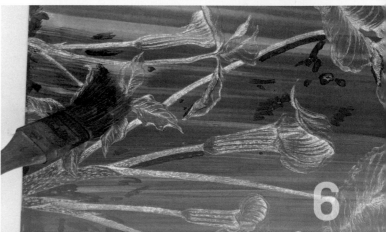

6 將鋅版浸入水和硝酸混和液中（12 份水配 1 份硝酸），大約 10 分鐘。照片裡閃亮的線條就是被腐蝕掉的金屬線條。用刷子不斷刷掃鋅版，去掉線條上的泡泡，使蝕刻程度保持均勻。版上的深色記號表示我用更多防腐蝕劑覆蓋過刮痕或修改部分。

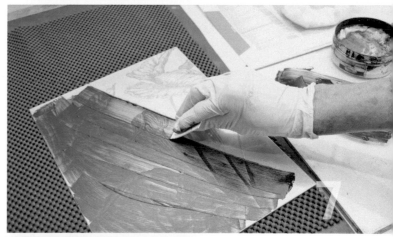

7 鋅版從酸浴裡取出後，用清水漂洗。用溶劑油和廚房紙巾清除防腐蝕層。用棉布片將油性蝕刻墨推進版裡（棉布片不會刮傷版面）。油墨要覆蓋整片版面，你在版上推動油墨時，油墨就會進入蝕刻的線條裡。

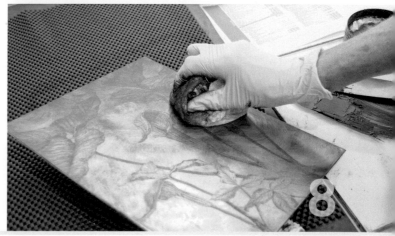

8 用一塊塔拉丹薄紗，也就是硬質的紡織布料，同時將油墨推入蝕刻線條裡以及擦除表面的多餘油墨。以報紙之類的薄紙，平平地擦拭版面移除更多油墨。你可以用手掌擦掉版面上殘留的最後一點油墨。

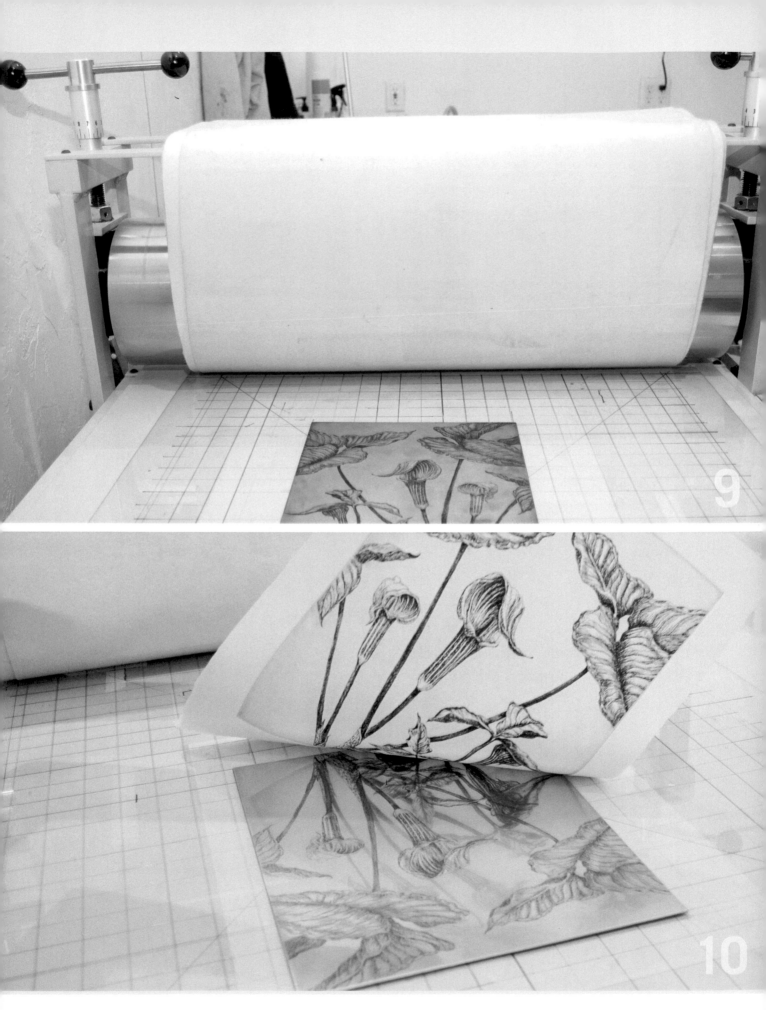

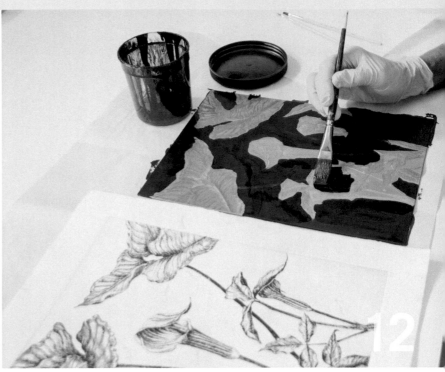

將塗好油墨的鋅版放在蝕刻壓印機的平台模板
上。放一張潮濕的紙在鋅版上，然後在紙上放一
張厚氈布，以 8000 磅壓力（3629 公斤）的滾
輪壓過。壓印機會將紙張壓進鋅版具有油墨的凹
痕，印出油墨線條。

折起氈布，從版上拿起完成的作品。上面的圖像
與版上圖像是相反的。我們的目標是在白色背景
上印出清晰有力的線條。根據這張樣本的品質，
你可以評估是否需要進一步修正鋅版。

為了在這張作品裡的葉片上添加更多陰影，我使
用細點腐蝕法製造出連續性的明暗變化。將鋅版
放在乾淨的白紙上，然後以防鏽噴漆將鋅版覆蓋
至大約 50% 的灰色。由於鋅版的覆蓋程度不容
易看清楚，所以應該讓噴漆區域超出鋅版，到空
白紙上。以空白紙上的噴漆效果判斷鋅版的覆蓋
程度。

以防腐蝕劑覆蓋不需要進一步被蝕刻的部分。將
鋅版浸入水和硝酸混和液中（12 份水配 1 份硝
酸）幾秒鐘；防鏽漆會變成很淺的紋理。再度清
洗，重新在版上塗布油墨之後，油墨會留在這層
淺淺的，50% 的紋理中，形成葉片和佛焰包裡的
陰影。

樹脂板蝕刻

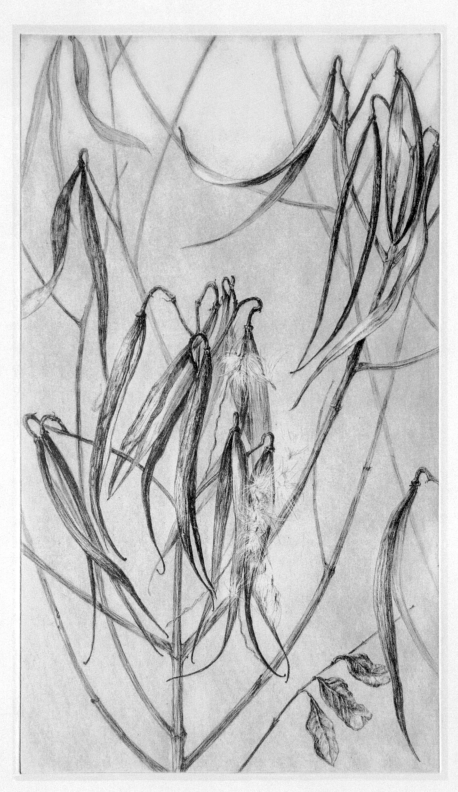

印地安麻 *Apocynum cannabinum*
樹脂板蝕刻
15 ½ × 8 ¾ inches [38.75 × 21.88 cm]
© 凱蘿．提爾 Carol Till
完成所需時數：34 小時

樹脂板蝕刻是使用有鋼板背板的感光樹脂板印製而成。樹脂板太柔軟，無法直接在上面作畫，所以先用鉛筆在 1/4 英吋（0.6 公分），一面覆以金鋼砂的玻璃板上畫好草圖。鉛筆線條能夠畫在金鋼砂表面上。

玻璃板上的圖會直接接觸感光乳膠，夾在一塊硬板和另一片玻璃板之間。將這組夾起的材料放在中午的日光之下，玻璃面朝上，大約一至兩分鐘。立刻用清水和刷子刷洗板子和沒感光的乳膠（因為被線條遮住了），清水扮演的就是蝕刻板子的角色。

迅速用報紙壓乾板子，再讓它暴露在日光下約十分鐘，使乳膠硬化。然後替板子上油墨，印出畫作，方法如同使用傳統金屬蝕刻板。樹脂板蝕刻的過程完全不具毒性，也不用酸劑或防腐蝕劑。但是和金屬板不同的是樹脂板無法重新修改，所以圖畫在製版之前就必須是完美的。

蝕刻板的
疊印和手工上色

疊印（chine coll）是能夠增加印刷作品色調和質感的印刷技法。它字面上的意思是「黏在一起的中國紙」，意味著最早用於這種技法的紙張是從中國進口的，將一張一張的薄紙黏成比較厚的支撐紙材，如同高品質的印刷用紙（通常是厚棉紙）。疊印用的薄紙有不同紋路，顏色接近白色或米白，也可以使用染色紙。紙材是由各種植物做成的，包括米、葉、苔、莎草、以及其他。

夢妮卡·德·芙莉絲·高克的這幅蝕刻畫特別強調紅色七葉樹的鮮豔猩紅色花朵。一般來說要印顏色的話，必須做另一幅蝕刻板，但是德·芙莉絲選擇在每一次的印製中，以手繪的方式為花朵上色。

她選用壓克力顏料替花苞和花朵上色，這種商業性壓克力罩染顏料具有絲緞般的表面效果。你也可以使用色鉛筆，但是不能使用透明水彩，因為印製過後的紙面有油分，水彩無法附著。

蝕刻用的疊印紙，必須先將薄紙裁成比印版小1/16 英吋（0.02 公釐）的尺寸。一旦它吸收黏膠裡的水分之後就會膨脹與印版相同尺寸。上了油墨的銅蝕刻版先放在壓印機上，疊印紙的正面朝向蝕刻版，放在蝕刻版上，然後將甲基纖維素塗刷在疊印紙的背面。高品質的印刷用紙放在黏合後的疊印紙上，然後一起送進轉印機；疊印紙印好了，也和印刷用紙黏合在一起，永久地成為作品的一部分。手工上色和疊印使每一幅蝕刻印刷作品的顏色和質感都與眾不同。

紅色七葉樹 *Aesculus pavia*
蝕刻，細點腐蝕，手工上色，疊印
17 ½ × 12 inches [43.75 × 30 cm]
© 夢妮卡·德·芙莉絲·高克
Monika de Vries Gohlke
完成所需時數：225 小時

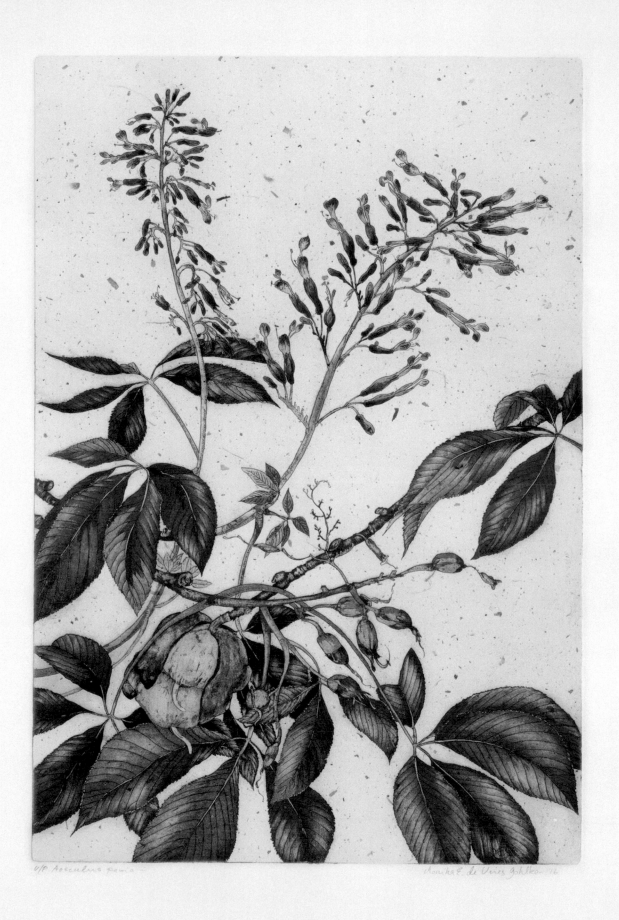

/P Aesculus parva Monika E. de Vries Gohlke '96

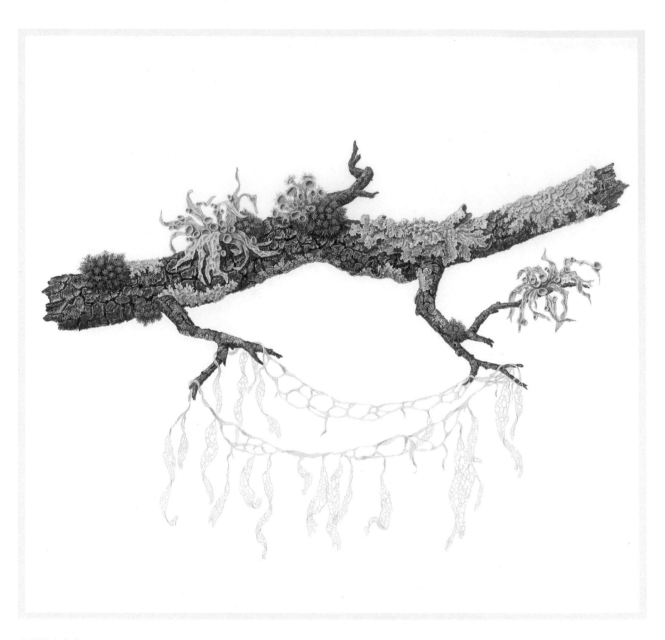

橡樹枝和苔蘚 *Xanthoria parietina, Ramalina leptocarpha, Teloschistes chrysophthalmus, Flavopunctelia, Ramalina menziesii*
膠彩、水彩和紙　8 × 10 inches [20 × 25 cm]　©露西‧馬丁 Lucy Martin　完成所需時數：20 小時

材料：熱壓水彩紙；水；牛膽提煉液（ox-gall liquid）；亞麻布；工程筆和 0.3 公釐 H 筆芯；白色橡皮擦；調色瓷盤；1/8 英吋合成毛半圓頭畫筆；合成毛圓頭畫筆（3 號、1 號、0 號、2x0 號、5x0 號）。膠彩顏料：靛藍（indigo）；象牙黑（ivory black）；耐久白（permanent white）；樹綠（sap green）；胡克綠（Hooker's green）；黃赭（yellow ochre）。水彩顏料：凡戴克褐（Van Dyke brown）；群青藍（ultramarine blue）；漢薩黃（Hansa yellow）；茜草褐（brown madder）；焦赭（Burnt Sienna）；苉酮橙（perinone orange）。

膠彩技法和水彩技法相反，畫家必須用不透明的顏色從深色開始畫到淺色，而不是由淺畫到深。概略的平塗顏色畫好之後，再描出地衣的外輪廓邊緣，並且替樹枝畫上底色。用陰影和高光描繪樹皮質感，然後每一片地衣都用不同的綠色和金色表現。最後一步有時單純使用白色顏料，有時調入顏色，視需要增添形體和高光。

這幅畫裡的膠彩和水彩是交互使用的：水彩的稀釋程度很少，呈現出類似膠彩的效果。畫家基於顏色選擇膠彩或水彩，因為膠彩和水彩的顏色會有些許不同。

用膠彩和水彩
畫橡樹枝以及地衣

講師：露西・馬丁 Lucy Martin

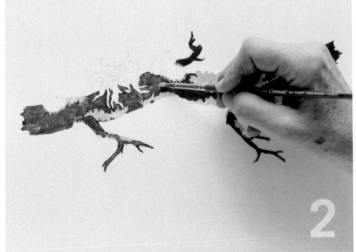

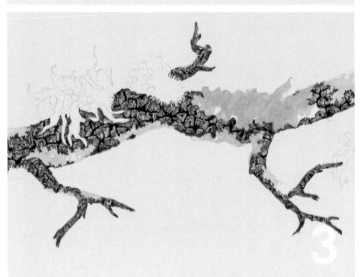

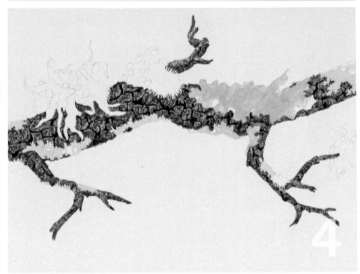

將鉛筆繪製的主題草圖轉移到紙上，然後畫一層幾乎是平塗的底色。用靛藍和凡戴克褐調和色畫樹皮。調和群青藍、漢薩黃、以及白色調和，畫葉狀的地衣。黃色葉狀地衣則用帶綠色的黃。灰色殼狀地衣是將少許群青藍和褐色調入白色。

用乾畫技法替樹皮加上質感。用微濕的半圓頭畫筆掃過調色盤上乾掉的白色顏料。這樣能夠帶走畫筆裡的部分水分，使白色顏料更黏，更乾。然後以斜角持筆，靠近紙面，刷上紋理。筆畫不需要均勻，因為不完美也是樹皮質感的一部分。

用凡戴克褐調和黑色，畫樹皮裂縫和小洞。用白色畫非常細的線條，替低處面光的裂縫加上高光，並且將裂縫上方的樹皮稍微打亮。由於樹皮片向上彎曲，使得這個區域受光。

樹皮低調的陰影由焦赭、黃赭、紅棕色組合而成。先分別調出每個顏色，然後以畫筆蘸取少許。在樹皮的白色紋理和高光部分畫上零星的三個顏色，每一個區域只畫一次之後就要讓它乾透。使用稀釋過的渲染色，能讓原本的紋理依然可見。若需要更深的顏色，就重複這個過程。

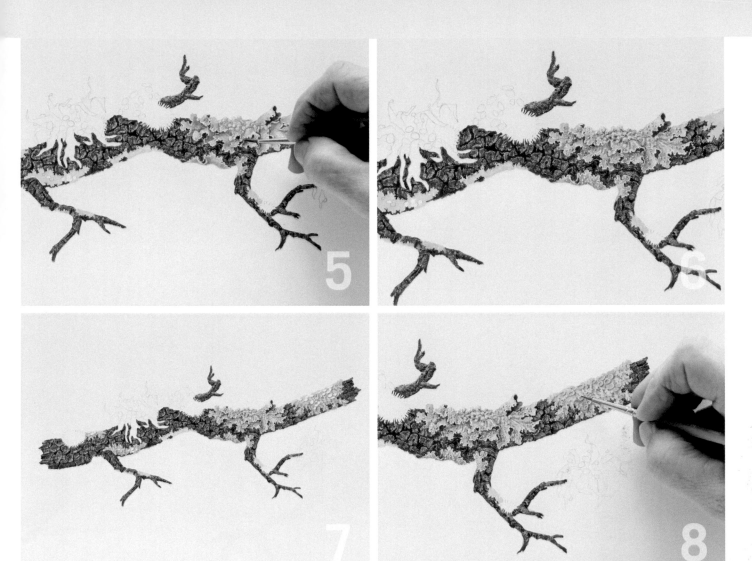

用白色顏料，以及白色與少許綠色的調和色替藍綠色葉狀地衣勾勒輪廓。用凡戴克褐畫地衣背面。用藍色畫陰影；白色調和藍綠色畫高光，界定出地衣的波浪形狀。用白色點亮地衣的每一條邊緣。陰影部分要加深，使表面的葉狀地衣跳脫出下方地衣。

使用第 2 步驟裡描述過的乾畫技法，在綠色葉狀地衣上畫出細微的紋理。使用白色畫出凸點、皺褶、斑點，也就是這個物種的特徵。替這些區域加上陰影，繼續加深陰影，打亮高光。

黃綠色的葉狀地衣也使用類似的過程：以綠色勾勒出葉片輪廓，然後加上陰影，使地衣彼此區隔開來。以一點藍色調和漢薩黃，畫陰影。加深靠近樹枝下部的區域，在白色枝狀區域的下方邊緣加上比較深的陰影。

用漢薩黃和一點苝酮橙畫地衣的杯狀體。黃色加上少許白色釐清杯緣。在漢薩黃裡調和一點焦赭，替杯緣上陰影，表現向內凹的杯狀效果。

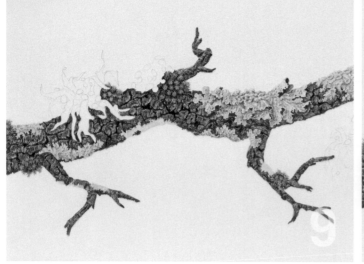

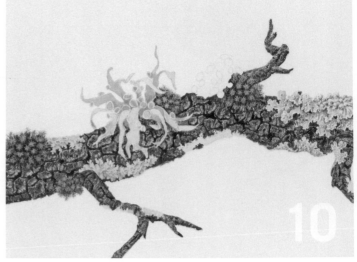

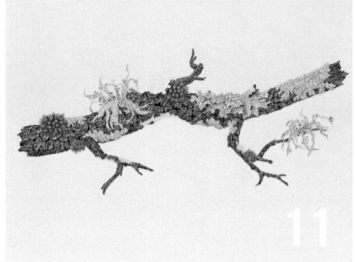

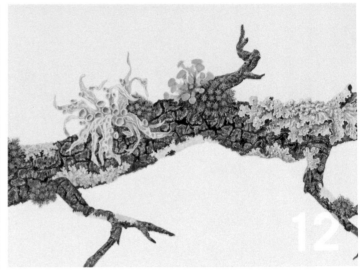

9 胡克綠調和靛藍和凡戴克褐成為非常深的顏色，畫苔蘚。然後用中等綠色畫向外伸出的葉子。向前伸出的葉子看起來會像是星形。在綠色裡混和更多黃色，替每一片葉子加上更多細節。重複數次，每次都要讓靠近葉片尖端的顏色越來越淺，越來越黃。

10 枝狀的地衣底色是靛藍、樹綠、以及白色。用比較深的陰影界定它們重疊的部分，以及杯狀體的下方。用含有更多白色的同樣調和色畫前方的地衣和杯狀體。以白色勾勒杯緣。加深接近樹皮的枝幹基部。

11 使用比較白色調和色畫出枝狀地衣上的脊線，溝痕則使用較多的藍色。替杯狀體加上陰影。融合這些顏色，使顏色轉變顯得柔和。加深枝幹下方的陰影。

12 畫作頂端有波浪杯狀體的地衣，先用紅橙色畫杯狀體，柄則使用赭色和樹綠調和色。加深接近樹皮的柄。畫陰影釐清杯狀體，在調和色裡加上藍色和少許褐色。

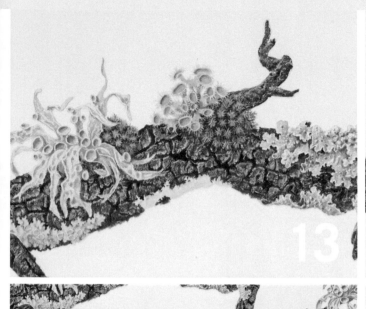

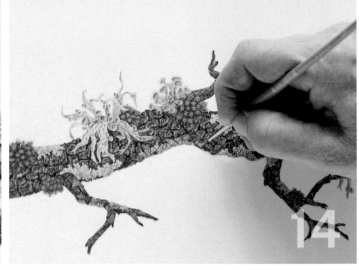

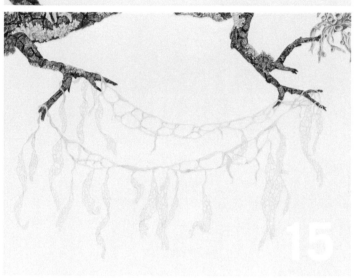

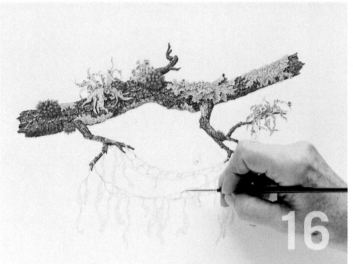

用淺黃色畫杯緣；然後以同樣的淺黃色畫襯在黑色背景上的纖毛，比較深的淺黃色則用在襯於白紙面的纖毛。柄上也有少許纖毛。用紅色替杯緣內的上方部分添加陰影。

以5x0的畫筆和深顏色畫殼狀地衣。用少許焦赭、黃赭和淺綠添加低調的顏色。繼續畫這些區域裡的樹皮裂縫。使用白色加上一點綠色和藍色，畫質地纖細的淺綠色地衣上的斑點。

用白色、綠色、藍色的調和色畫蕾絲地衣。如果有需要，可以藉助放大鏡畫非常細的網狀結構。以牛膽提煉液取代水稀釋顏料，能夠畫出非常細，非常順暢的線條。牛膽提煉液能使顏色流動得更好。先在一杯水裡滴入幾滴牛膽提煉液，然後用這杯水稀釋顏料。在跨過樹枝的蕾絲地衣束上添加更多白色。

最後，細修整幅畫。用靛藍與凡戴克褐的調和色渲染樹枝下方。輕輕將這層渲染敷在已經畫好的區域上，只要渲染一次，而且要讓它乾透以保護細節和質感。在每塊地衣下加上陰影。加深陰影，打亮高光。蕾絲地衣束扭轉的位置要加深。將彎折和重疊部分的線條修得更銳利，進一步釐清每一種地衣。

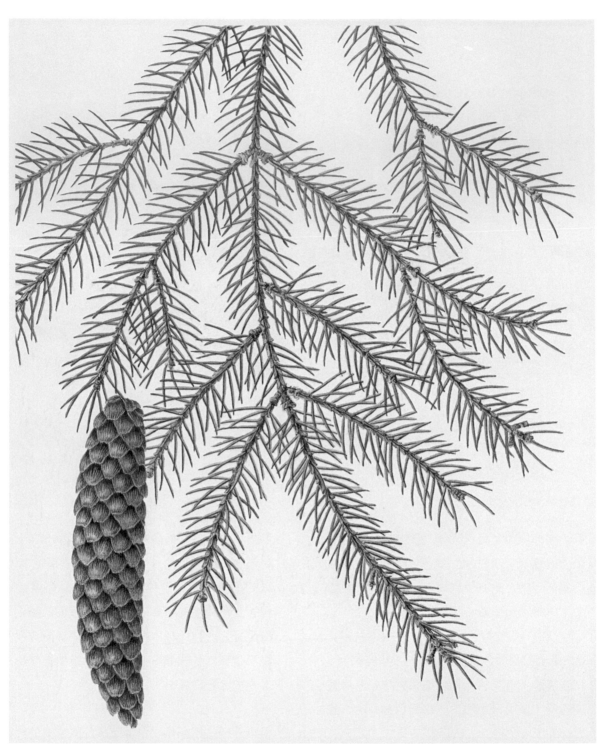

挪威雲杉 *Picea abies* 膠彩和紙 12 × 6 inches [30 × 22.5 cm] © 凱莉‧迪‧寇斯丹佐 Carrie Di Costanzo
完成所需時數：40 小時

材料：管狀膠彩；軟橡皮；洗筆筒；小塊的布；放大鏡；塑膠調色盤；水彩筆（2 號，1 號，0 號）3B 和 2H 鉛筆；零碎的水彩紙。顏料：鈦白（titanium white）；樹綠（sap green）；黃赭（yellow ochre）；焦棕（burnt umber）；群青藍（ultramarine blue）；茜草紅（alizarin crimson）。

針葉植物也許是令人生畏的繪畫主題，但是只要按部就班來，這個過程就顯得清楚明瞭了。在這幅雲杉的膠彩畫裡，第一步是畫出枝葉和毬果的細節草圖，每一根針葉和鱗片都要畫出來。接下來，在轉移草圖到畫紙上之前，先用淺黃色替畫紙打底。上色技法比較接近水彩畫，先畫淺色色層，之後再添上陰影，加強對比。

膠彩和紙：針葉和毬果

講師：凱莉・迪・寇斯丹佐 Carrie Di Costanzo

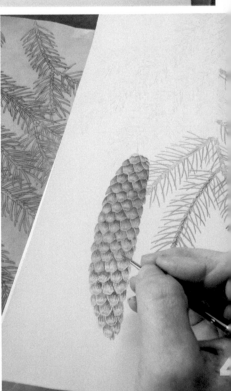

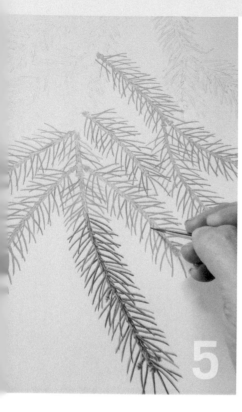
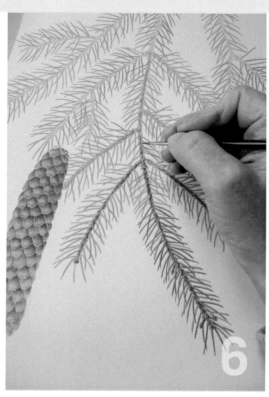
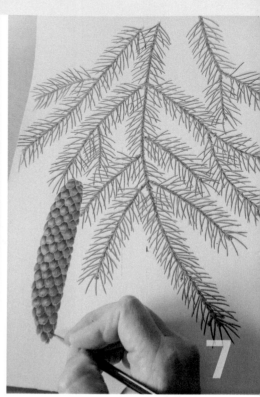

1　在描圖紙上畫好細節線條草圖。熱壓紙平塗一層鈦白和黃赭調和色；這個調和色能使紙面看起來不透明並且均勻厚實，白色顏料能使表面光滑。用鉛筆將線條草圖轉移到紙上。

2　使用 2 號筆，替針葉畫第一層固有色渲染，筆觸要跟隨每一根針葉的形體。針葉顏色是樹綠、群青藍、黃赭、鈦白調和色。加入白色的用意是要讓顏料厚實，符合底色的重量。讓每一層乾透之後再加上下一層。

3　毬果和枝條是用黃赭、焦棕、以及少許白色調和。輕輕畫上顏色，第一層顏色就要釐清毬果鱗片和枝條的鱗片。在添加後續色層時，要轉換使用細一點的畫筆，水量漸少，顏料漸多。

4　毬果的下一層顏色明暗度必須比較深——畫在鱗片重疊的區域。使用焦棕和黃赭，以線條畫每片鱗片的波浪狀陰影。

5　用單一綠色畫每一根針葉的第一層顏色，然後再針葉下方加上比較深的群青藍和葉綠調和色。在下方畫上比較深的顏色能夠賦予每根針葉深度，顯得立體。

6　在枝條上畫茜草紅和焦棕調和色，增加比較深的明暗度和對比，使細節和質感更清楚。

7　為了整合所有的顏色，用乾畫技法在毬果和枝條上罩染一層黃赭和焦棕調和色。

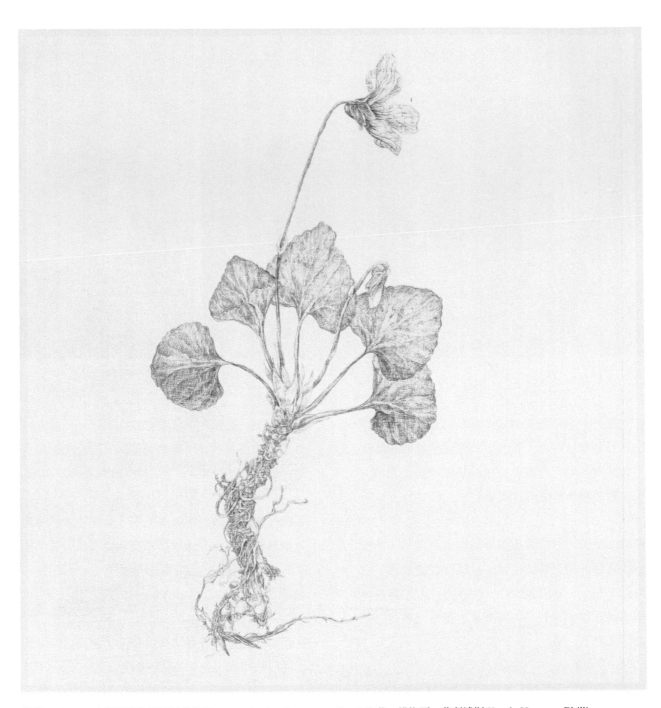

菫菜 *Viola* sp.　金屬針筆和傳統打底的紙　6 × 4 inches [15 × 10 cm]　© 坎蒂‧維梅爾‧菲利浦斯 Kandy Vermeer Phillips
完成所需時數：25 小時

材料：銅絲海綿；工程筆和金屬針頭（銅‧純銀‧銀‧金）；零碎的紙；鉍金屬；800 號砂紙；三角金屬銼子；
銀針筆；白色膠彩；畫筆（000 號）。

金屬針筆是文藝復興時代的技法，線條纖細，風格鮮明。纖細的線條使它能畫出細緻的交叉線條、逼真的質感、以及絕佳的細節。金屬針筆畫家們使用的筆有兩種：削尖的金屬棒或是夾在工程筆裡的金屬芯，在已經打了底的紙上作畫。這層底可以調入顏色，呈現中性色調。任何金屬都能作為金屬針筆，比如銀、銅、金，但是最常用的還是銀針筆。

有的金屬針筆線條一剛開始看起來都是暖灰或冷灰色，但是會隨著時間或多或少而變化，變色原因在於金屬和底色以及空氣品質的化學變化。每種金屬都會變成不同顏色：銅變成黃色（很適合用於畫底稿）；純銀變成暖褐；銀變成暖黑褐。金或白金針筆畫的線條除外，金針筆線條會保持冷灰。現代藝術家仍然深受金屬針筆畫出的銀色和金色線條的光華所吸引，以及它極端的精確度也是金屬針筆的獨家特色。

金屬針筆的技巧

講師：坎蒂・維梅爾・菲利浦斯 Kandy Vermeer Phillips

有許多種材料可以替金屬針筆的畫紙打底。膠彩是最容易使用，因為它有各種顏色，準備起來很簡單，乾燥速度快。傳統的底使用骨粉、兔皮膠、以及大理石粉，需要更多時間準備，但是大理石粉能賦予紙面閃亮的光澤。壓克力顏料的應用彈性使它適合用於速寫本的打底。

這裡的打底材料（上排從左到右）：鈦白酪蛋白顏料；鋅白膠彩；鈦白膠彩；骨粉（碗裝）；鈦白壓克力基底銀針筆底料；黃赭色料；焦赭色料；綠色岩石色料。中排（從左到右）：兔皮膠顆粒；鈦白乾燥色料；大理石粉。下排（從左到右）：浸在燈台草基底藍色顏料裡的布塊；乾燥胭脂蟲（杯子裡）；乾燥的靛藍壓縮塊。

測試各種紙、打底材料、以及金屬針筆的組合，在室內觀察金屬的作用結果。照片裡的例子呈現出不同組合效果。

市面上販售，已經打好底的紙（上排從左到右）：陶土底；類似白色塑膠的底；乳白色塑膠底；樹脂底；壓克力和色料調合底。

手工打底的紙（中排從左到右）：白色酪蛋白顏料；有色酪蛋白顏料；膠彩；傳統底；壓克力。這些紙都是 300 磅（640 克）的熱壓水彩紙。

下排是每一張範例裡使用的筆：銅（上左）；金（下左）；銀（上右）；純銀（下右）。

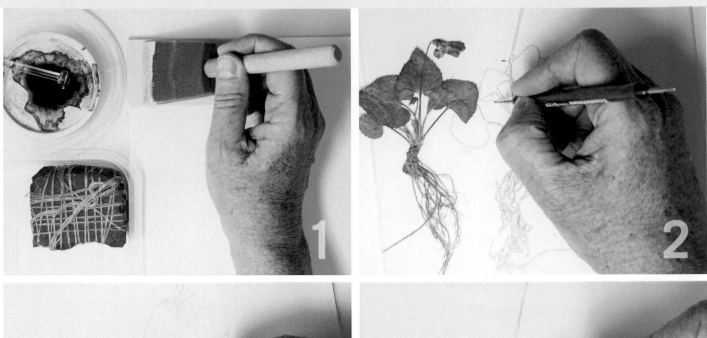

要在水彩紙上塗敷傳統底時，先用已經磨成粉的
靛青色料替膠底、骨灰、大理石粉調色。慢慢一
點一點調入溫水，直到形成乳霜濃度。用泡棉或
軟毛刷以水平方向替紙張打底；待乾，然後以垂
直方向上另一層底。讓打好的底熟成幾天。

接下來，將草圖轉移到準備好的紙上。這張酪蛋
白顏料打底的紙經過幾個星期的熟成，並且用
800 號砂紙輕輕打磨過，去除不平整的部分。一
株壓平的菫菜線圖放在打底的紙上，用無筆芯金
屬筆（兩端都可用的拋光筆）和中等力道重新描
一次圖，描完後的圖會稍微凹進打底的紙面。這
個方法能夠保持紙面乾淨。

使用斜角光源，容易看清楚凹痕，輕輕用銀針筆
描畫過凹痕。畫下第一層很淡的平行線，開始建
立明暗度（這些線條很細，緊貼著彼此，看起來
會像是一條實線或是灰色區塊）。輕輕用幾乎是
水平角度握筆，確保畫出羽狀筆觸。慢慢地，不
同層的水平和交叉線條會建立起明暗度。

繼續添加更多交叉線條建立明暗度。握筆位置靠
近筆尖，以便更容易掌握筆觸。小心在筆尖上施
加更多壓力，慢慢加深線條顏色。若是力道太大，
有可能壓碎或損傷打好的底，此時你可以將 800
號砂紙捲起，用側邊輕輕打磨受損區域，然後塗
上新的底。

畫花朵和根部的最後細節時，用金屬剉子和 800
號砂紙將筆尖磨成縫衣針一般的尖銳度。這棵主
題上花朵和葉片的深色區域是先讓較早的圖層稍
微變色之後，再畫上更多銀針筆筆畫。這個方法
能給畫作透明的深度。

耐久白膠彩能夠用來替具有底色的銀針筆畫作添
加高光。先用水稀釋一點一點膠彩，直到顏料呈
現乳霜質感。用 000 號畫筆蘸取膠彩之後，在廚
房紙巾或白布上先滾動除去多餘顏料，並形成尖
端。垂直持筆，畫上纖細的線條表示光線。

不同的底、紙、金屬，以及金屬獨特的光澤和變
色特性，能夠使你的金屬針筆畫效果範圍廣大，
參見以下的完成習作。從左到右：純銀和加了石
紙（stone paper）；銀和赭色骨灰底；銀和白色
酪蛋白顏料底；金和大地綠色的傳統底；銅和石
紙。

銀針筆

　　這幅銀針筆畫作的繪製過程是，畫家琳達·尼莫格特先用兩層薄而且均勻的銀針筆底料刷在 140 磅（300 克）熱壓水彩紙的單面上。她不使用草圖計畫構圖，而是隨著繪製過程逐漸在紙上建立起來的。她用工程筆和銀筆芯畫交叉線條和數層淺淺的明暗度，最深的部分使用比較大的力道。用銀針筆作畫，小錯誤可以藉由橡皮擦，非常輕柔地擦除，但是最好能將錯誤融入畫裡。筆畫變色速度的快慢根據環境條件各有不同。

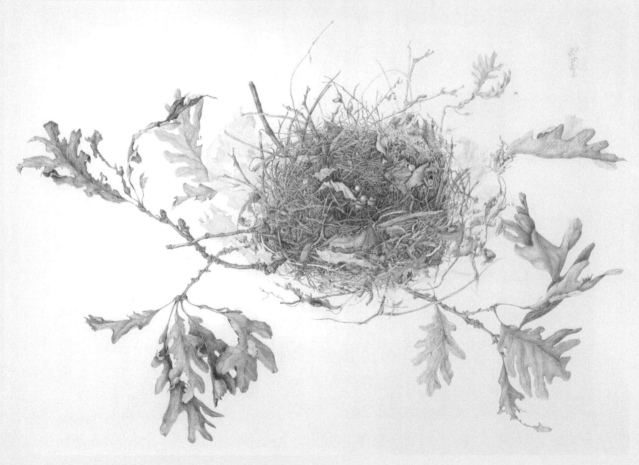

鳥巢
銀針筆和打底的水彩紙
13 ½ × 18 ½ inches [33.75 × 46.25 cm]
© 琳達·尼莫格特 Linda Nemergut
完成所需時數：30 小時

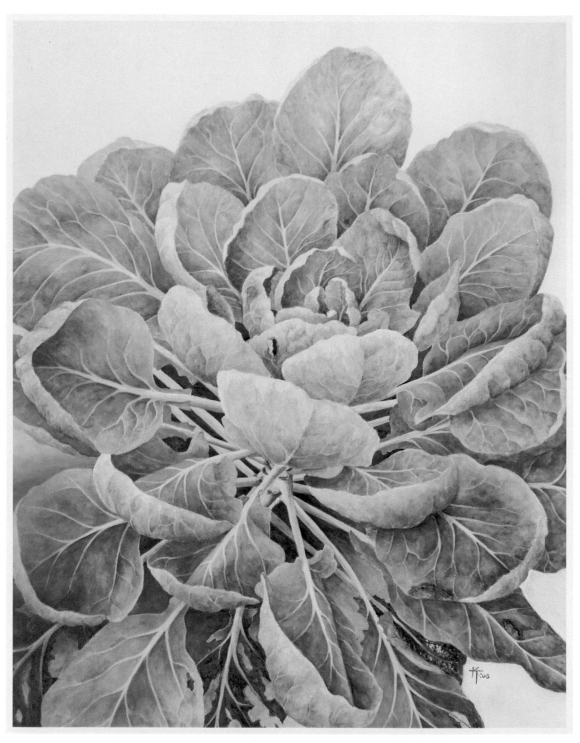

抱子甘藍　壓克力顏料和石膏板　14 × 11 inches [35 × 27.5 cm]　© 凱蒂・李 Katie Lee
完成所需時數：24 小時

材料：石膏板（3/4 英吋，1.88 公分）；描圖紙；濕調色板（一片濕的調色盤紙，放在海綿上，裝在有蓋氣密盒裡）；調色刀；壓克力顏料：氮黃（azo yellow）；鎘黃（cadmiun yellow）；喹玫瑰（Quinacridone rose）；淡鎘紅（cadmiun red light）；群青藍（ultramarine blue）；洗筆筒；石膏打底劑和霧面保護劑；低黏度膠帶；筆型橡皮擦；9H、HB、0.3 公釐 HB、0.2 公釐 HB 鉛筆；合成毛圓頭畫筆（畫主題用，2 號和 4 號）；1 英吋（2.5 公分）和 3 英吋（7.5 公分）合成毛畫筆（畫背景用）。

壓克力顏料雖然不常用於植物藝術繪畫，但畫出來的效果常令人讚嘆。壓克力顏料是現代的媒材，由聚合黏著劑製成，必須含有至少 60% 到 40% 的色料。根據使用方法，壓克力畫作看起來可以類似水彩，也可以類似油畫。壓克力顏料乾透之後便不受濕氣影響，所以和水彩畫不同之處在於壓克力畫裱框時不需要玻璃保護。

用壓克力顏料作畫

講師：凱蒂・李 Katie Lee

用壓克力畫畫時，石膏打底劑是很重要的原料。石膏打底劑用來替繪畫平面打底，是之後所有色層的堅固基底。石膏打底劑也能作為媒材，或在調和顏料時作為稀釋之用。畫家們應該選用傳統手法製造的石膏打底劑，只用足夠的壓克力聚合物黏合乾性材料。如果你買的是現成的石膏板，就要找到不會彎曲的石膏板，板上也有足夠的高品質石膏層。

石膏板和乾燥後的壓克力表面不會吸收水分。由於板面不吸水，壓克力顏料乾了之後就會停留在表面──因此要等最後再畫主要的顏色；因為每一層後續色層會遮蔽或降低前一層的效果。一旦完成之後，壓克力畫就必須用霧面保護劑保護，確保最後一層薄薄的罩染不會被擦除。

如何稀釋顏料：

依據添加的分量多寡，石膏打底劑能稀釋色料。石膏打底劑能使顏料保持足夠的不透明度，能夠覆蓋前一層色層，乾掉之後也不會被後續色層帶起，但是會讓顏料看起來較不透明。

在顏料裡加水是非常有效的稀釋方法，只要水分含量不高於 35% 或 40%。如果水分太多，顏料就會停留在表面形成珠狀聚集，乾燥之後會變成邊緣銳利的淺色區塊。畫後續色層時會將這層顏色帶起來。

示範畫裡也用了薄色層，表現顏色的深度和複雜度。使顏色保持純淨不混濁的方法是使用顏色有限的色盤。色層要由深色畫到淺色，從調和色到單一顏色。先畫大區塊，慢慢進階到細節。剛開始的罩染可以用微濕的畫筆。細節應該使用只有筆尖蘸了顏料的乾筆。有時候可以使用一層稀釋的單一顏料罩染，使顏色變得鮮豔或者轉移顏色。

背景的石膏板稍微上色，只有少許或根本沒有細節。顏色視需要，可深可淺。背景的頂部比較淺，底部比較深。這幅畫的背景使用群青藍、淡鎘紅、鎘黃和石膏打底劑調和，在進一步繪製之前必須徹底乾透。

這裡已經替柄上色了。這一層負責提供植物解剖學上的基礎。雖然這幅畫大部分會被之後的葉片遮住，準確的基礎仍然是要件。接下來，葉片的中線就可以連接到柄。下一步是加上葉片，從離觀者最遠的開始，漸漸畫到近的葉片。這一層葉片的某些表面會被接下來的色層遮蓋住，但這也是植株的生長方式，一層一層重疊。

我使用了不同的綠色、藍色、藍紫色，基部還有幾片泛褐色的葉片，傳達出菜園裡新鮮蔬菜的感覺。醉心生長的葉片適用比較溫暖的黃綠色畫成。葉片向內呈碗狀彎曲，我在葉片底部加上陰影，並且在彎曲的葉片上緣加上高光，表達圓碗形狀。所有葉片都畫好之後，再釐清高光和陰影區域，界定出畫面的單一光源。位於柄後方的深色陰影為植株帶來深度，葉片邊緣寒冷的高光和葉片頂端的深色陰影形成對比。葉片背面顯得比較明亮。

油畫是在技巧上具有挑戰性的媒材。要創造植物畫裡的精緻細節，就必須使用各種能促進流動性的材料。和幾乎馬上就乾燥的水彩不同的是油彩乾得很慢。然而油彩乾透之後就不會受濕氣影響，所以可以重複添加色層。你可以藉由油彩畫出鮮明、有光彩、以及微妙的顏色變化，不同筆觸也能呈現不同質感。兩者都能幫助傳達植物主題的豐富面貌和細緻的特徵。

油畫顏料的技巧

講師：凱莉‧威勒 Kerri Weller

鸚鵡鬱金香 *Tulipa × hybrida* 油畫顏料和畫板 18 × 13 inches [45 × 32.5 cm] © 凱莉・威勒 Kerri Weller
完成所需時數：120 小時

材料：無味礦物基底調和溶劑；描圖紙；無棉屑的擦拭布；調色刀；畫細節用的細圓頭畫筆；四支不同尺寸的合成毛畫筆；半圓頭畫筆；豬鬃筆；油畫杖；木調色板；油畫顏料；冷暖色調的黃，紅，藍色；一個大地色；夾在調色板上盛裝調和溶劑的金屬壺。

油畫使用的畫筆種類和用途：

· 小畫筆畫細節和精細的上色區塊。

· 半圓頭筆用於柔化邊緣和融合顏色。

· 平頭筆用於區塊平塗。

· 豬鬃筆配合稀釋的顏料，替畫作打下構圖底稿，在作畫初期引導畫家（之後會被覆蓋住）。

當你在設計構圖時，形狀是詮釋形體和釐清主題的主要考量。在這幅鬱金香畫作裡，花朵的正面形體和背景的負面空間都是經過考量的。畫作的目標是表現已經過了盛放期的鬱金香，正位於優雅美麗的枯老階段。

主題的光線：光線的品質和強弱能表現形體和顏色。來自北方的天然光源能提供來自單一方向的光。來自單一方向的光能捕捉賦予每朵花獨特個性的細膩顏色變化、質感、以及形體。它能提供創造形體所需的明亮、中等、陰暗的色調，以及亮面和陰影之間的柔和轉變。

調出相符的顏色：調出一模一樣的顏色並不容易。拿一張顏色是中性灰的紙，中央以打孔機打個洞。拿起來對準主題上的特定顏色，幫助你精確判定色相、明暗度、以及色度。這個工具能隔絕周圍所有的顏色。

A. 顏色

顏色是鮮明的黃色、橘色、還有飽和的紅色，可是在陰影裡和老化花瓣上變得比較暗沉。要畫出這些鮮豔的顏色，我先以黃色調和少許溶劑（無味礦物基底調和溶劑）畫第一層不透明的黃。然後是以少許溶劑稀釋的紅色，在黃色色層上淡淡罩染一層，呈現鮮明和最亮的色度。陰影區域的顏色透過調入補色降低彩度。比如說黃色調和紫色；在調色板或直接在畫作上調和都可以。由於油彩乾燥過程非常長，許多調色工作都能直接在畫布上完成，將後續顏色直接調入前面的色層，得到更進一步的色彩變化。

B. 創造深度

我使用一系列從亮到暗的明暗範圍創造出立體感。前景的花瓣比較亮，越往後越暗。前景的亮暗對比最強，到背景就變弱。我也使用從鮮豔到暗沉的色度創造深度。

C. 利用邊緣

邊緣能夠表現質感，創造深度。銳利、富細節、具描述性質的邊緣能將該元素推向前方；模糊柔和的邊緣則讓元素向後退。前景的銳利邊緣是用細畫筆釐清的，右下方鬱金香的模糊邊緣線則使用半圓頭畫筆將其融合入背景。

D. 利用高光

高光能界定質感，比如那些光滑如絲緞或像紙一般無光澤的花瓣。猛然轉變的高光區域會使表面顯得非常有光澤；慢慢轉變的高光能呈現出花瓣的絨布或較無光澤的質感。在油畫裡，這些高光可以用淺色添加在其他色層之上，但是其他媒材的高光則必須先被隔離起來，先畫周圍區域。

大花蔥「聖母峰」　水彩和紙　19 ½ × 26 inches [48.75 × 65 cm]　© 凱蘿・E.・漢彌爾頓 Carol E. Hamilton

所有畫家都有自己設計構圖的方法，但是大自然就
是最好的設計師。許多畫家先畫富有細節的構圖草
圖，轉移到最後的繪圖表面之後再正式開始上色。
另外一些畫家則直接在最後繪圖表面上畫草圖，甚
至不畫草圖就直接以顏料開始畫。最常用的做法是
藉實際植物先畫出習作和初始草圖，將它們當成起
始點。這些寫生習作能夠作為構圖基礎，但是通常
在一開始或繪製過程中，仍然需要從同樣或類似品
種上取得更多資訊。在這些例子裡，畫家在不同的
繪畫階段做出最終構圖的設計決策。

COMPOSITION

原則和方法

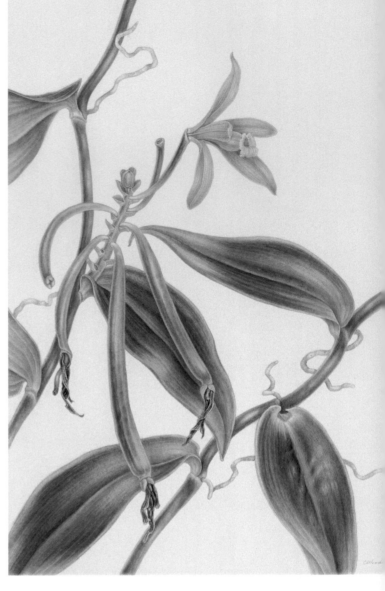

香莢蘭 *Vanilla planifolia*
水彩和皮紙
14 × 9 ⅜ inches [38 × 23.75 cm]
© 凱蘿 · 伍丁 Carol Woodin

構圖習作

講師：凱蘿 · 伍丁 Carol Woodin

　　香莢蘭 *Vanilla planifolia* 是特別為了香草莢培育出來的品種，是很有趣的主題。這幅畫作的目的是設計出類似植物圖版的構圖，可是版面更大。我在美國東岸畫好一張葉片部分的習作，帶到美國西岸之後繼續畫當地才找到的花朵和正在發育的香草莢。這幅習作幾乎已經是完成的構圖了，但是還需要一些修改；於是我又用另一張紙加上修改的部分，再轉移到最後的紙上。我圍繞著主題畫出構圖邊緣線條，邊畫邊視需要調整。上色過程中又進一步修改。

　　右上角，右邊莖蔓的葉片群組被反轉過來挪到左方莖蔓的下方。果莢位置稍微更動過，整根左邊的莖都被往上提。構圖的下方部分被擴大，右方莖蔓的下側葉片被延伸，並且轉為更陡的角度。習作裡的兩根莖蔓幾乎是平行的，所以我小心不讓它們在最後畫作裡變得過於平行。在繪製過程中，我發現左邊莖蔓需要增加視覺重量穩定構圖，所以試了幾種延伸的莖蔓型態，直到找到滿意的位置。當我需要更多葉片、莖蔓、根條的資訊時，曾造訪植物園現場觀察這種香莢蘭。兩條主要的方向性線條形成一個變形的 V 字形，露出主要視覺焦點的花朵。

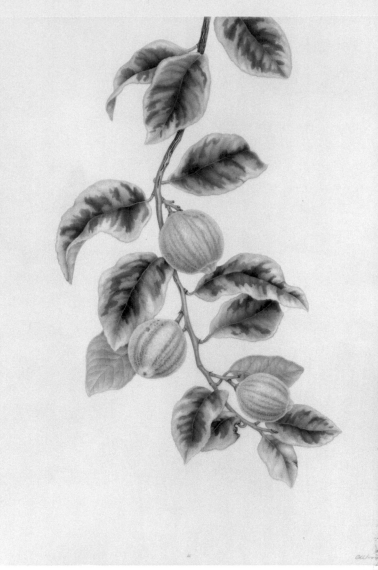

斑葉尤力克檸檬
Citrus limon 'Eureka'
水彩, 皮紙, 背板
20 ¾ × 15 ¾ inches [51.88 × 39.38 cm]
© 凱蘿·伍丁 Carol Woodin

　　理想的狀況是，從活的植株主題上找到構圖方向。捕捉到能夠傳達部分植物從內向外散發的生機能量，以及它對環境的反應。這一幅斑葉檸檬的大部分構圖是在植物園裡做鉛筆和水彩寫生。構圖始於不規則的彎曲枝條，提供畫面一條中軸。接著，我仔細畫出葉片輪廓。我先替三顆不同生長階段的檸檬做彩色習作，然後將它們安置在枝條上。原本我想在枝條左下方安排一顆被切開的檸檬，後來卻放棄了，你可以在速寫草圖裡看到。我在轉描構圖草稿之前就已經確定了繪圖平面的大小。這對於在背板上作畫是非常必要的，如果畫的時候沒有背板，彈性會比較大，只要圖像主體周圍有足夠的空間即可。

　　畫作演變到最後的版本之間還有幾次修改。為了在畫作上方添加重量，讓它更穩定，我將右上方的葉子向上移了，將它的橫幅寬度放在上方邊緣。主要枝條向左方彎曲，然後向右，不對稱的構圖稍微偏向繪圖平面左側，讓右下角的枝條尖端有呼吸的空間。速寫裡上方的三顆檸檬只保留一顆，最底下

的檸檬則向下移動，替畫面下方增加重量，而且確保三顆檸檬之間不是等距。最後，我將某些葉片翻到背面增加視覺趣味，並讓它們退入背景。我在繪製過程中數次造訪這棵檸檬樹，檢查細節的正確性。在大部分的繪製過程中，我的手邊也有一株同樣品種的檸檬植株，讓我參考表面的顏色紋理和質感。

A

B

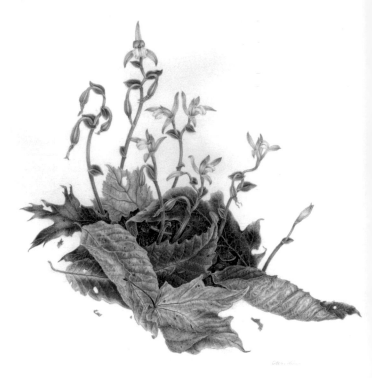

卡茲奇山三鳥蘭
Triphora trianthaphora
水彩和皮紙
12 ¾ × 13 inches [31.88 × 32.5 cm]
© 凱蘿・伍丁 Carol Woodin

構圖，從左上方掃向右下方。我收集了乾枯的葉片，嘗試了不同群組的落葉，構圖裡的落葉下方都加上深色的陰影。然後將草圖重新描過，轉移到皮紙上。

我先從蘭花的基本形狀和顏色開始畫。這些部分和草圖是一樣的。開始畫落葉之後，我想加強斜角線條，所以在右邊加上另一片山毛櫸葉片延伸整體構圖。最左邊的葉片效果不好，所以用紅色的橡樹葉代替，以林地表面的各種落葉延伸了斜角構圖。我在前景的楓葉下放了一片大的栗橡葉片作為中景。構圖後方捲曲的橡樹葉被安置在深色陰影裡，襯托出前方的植物，並且替整體構圖增加深度。地上的枯葉堆裡有三處非常深的陰影，增添對比和重量。這些蘭花雖然又小又纖細，卻能穿過枯葉的空隙生長，我希望畫面能捕捉到這種感覺。

這種蘭花的花朵只能維持一天，所以當我在田野寫生時，必須加緊把握時間。田野寫生（A）是讓你了解和記得主題的方法。畫草圖和彩圖的過程不單單是在紙上作實際的紀錄，也是在腦海中做記錄。畫下足夠的植株和角度，使你掌握住植株的特點和完整的構圖概念。我在田野寫生時只畫了蘭花，但是也用文字記錄了周圍的落葉種類。

在構圖草稿中（B），花朵和莖被安排為橢圓形

這株莊嚴優雅的豔麗芋蘭是我在旅行時研究的，所以習作先畫在小塊的紙上，稍後再組合起來（Ａ）。自從我看見這株蘭花的那一刻，就想以細長的構圖呼應其健壯茂盛的花序。我從許多不同角度畫了花朵的習作，以及子房和花序及單朵花的連結形態。所有的植株細節都精確地畫下來，對顏色也有相當的了解，因為開始正式畫這幅畫時，我的手邊將不會有實際的樣本。

之後回到畫室裡，我畫了構圖草稿（Ｂ）。葉片和習作裡的一模一樣，但是左邊稍微被截斷。我先從草稿裡照描一次單朵花，並且在花莖前段安排了花朵。然後將這張草稿轉移到拉開固定在背板上的皮紙。開始上色之後，我還做了少許修改。

我在移除一部分已經半上色的莖之後，在接近花序底部的位置加上一朵面向前方的花，填滿構圖裡的空隙。在此之前先用描圖紙上畫的花測試位置（Ｃ）。

葉片和植株基底被截斷了，使構圖下半部穩定，並且和細高的花序形成平衡。這幅畫最困難的地方是在花序上安置每一朵花。我先在構圖草稿上安排花朵、莖、葉片的位置，但是當我開始釐清顏色和形狀時，就用鉛筆畫上位於莖後方的花，然後上色。花朵的連結形態必須寫實，子房不能太長或太短。要確保花朵不會完美地排列在花序外側邊緣。右下方枯掉的花朵被向外向下移動了，我放棄了另

豔麗芋蘭
Eulophia speciosa
水彩，皮紙，背板
27×15 inches [67.5 × 37.5 cm]
© 凱蘿·伍丁 Carol Woodin

一朵位於左下方枯萎的花。一旦所有的設計決策都做好之後，我又描畫了一片新生葉片，測試不同位置角度之後，將它畫進畫面裡。

植物藝術繪畫裡的構圖元素和原則

構圖是植物畫最具挑戰性的面向之一。植物藝術繪畫和植物插畫自古以來便有正式的畫法，但是現代畫家們正致力於創新和改變許多向來被視為傳統植物畫的表現方式。

構圖可以被定義為將畫作不同部分組織或群集為整體的方式。它賦予畫作結構，傳達畫家的意圖。畫家用來構圖的視覺工具就是畫作的構圖元素；使用這些元素的方法則被視為構圖原則。

雖然構圖具有挑戰性，卻是植物畫作成敗的關鍵。一幅畫從開始到畫完需要花費大量的時間，因此了解並考量構圖面向能夠幫你避免概念上的誤差。以下是視覺藝術領域使用的幾個正式構圖概念，接著是這些概念在植物藝術繪畫上的應用。最後，我們會檢視差異很大的構圖型態，用專門詞彙討論幾位畫家們在畫作裡使用的元素。

元素

線條　所有的二維藝術作品都始於線條。線條可以組成簡單或複雜的形狀，並且定義形體的邊緣。線條可粗可細，可以是水平或垂直、彎曲或斜的。線條在空間裡創造線性動態，能用來引導觀者欣賞畫面的視線。

形狀　平面上一個物體的外輪廓。比如圓形、圓柱形、三角形、或不規則形。

形體　形體在三度空間裡界定一個物體：物體的寬度、長度、以及深度。形體也許有基本的幾何形狀，或是不規則和有機的。

空間　一般來說，空間指的是繪圖平面之內的區域。構圖中圍繞著主題的開放區域或背景被視為負面空間。由物體佔據的區域是正面空間。

顏色　這裡包括所有顏色元素：色度、明暗度、色調。這些顏色元素能夠幫助創造出逼真感，或傳達周遭環境的透視，以及其他。

質感　表示立體物件的表面，以及在二維畫作裡描繪使人信服的表面。表面也許是有光澤的、如絨布般的、蠟質的、有長短毛的，或是具有斑紋和霜。描繪質感能增加畫作的可信度。

原則

焦點　是整齣戲的明星，畫作裡最具主導性的部分。在植物畫裡，可以描繪單一形體，或只有單一視線停留點的多個形體。焦點和視覺距離不同，畫家們也許會在某些時候選用特寫視覺距離，其他時候則用比較遠的視角。

對比　和明暗度有關，指的是明暗之間的極端變化。植物藝術繪畫的明暗之間具有不同程度的對比。有些畫家會讓背景元素漸漸淡出，降低畫作裡的對比；另一些畫家會將背景元素放在陰影之中，增加對比。變化明暗度能在數個元素中強調其中一個，傳達物體的立體感。

動態　是畫作裡透過元素配置和使用線條，傳達出的動作或能量感。觀者的眼睛會被引導著在畫面中移動，停留在畫家選擇的位置上。

韻律　重複的圖案、形狀、顏色、紋路或其他元素，替畫作的動態增加節奏。

比例　是元素之間的尺寸對比。植物畫家們通常會在畫作裡使用不同比例，將某些部分放大，使細節看得更清楚。有時也代表主題被畫得比實際還大。

平衡　是設計元素的位置安排，使畫面看起來美

觀，或具有整體協調感。無論構圖是否對稱，都能表現出平衡。

統一　是藝術作品裡的協調和完成感。無論需要表現的細節多寡，都應該針對對作品的創作目的而畫。

不對稱　構圖無法被分為相等的部分。這個方法讓畫家有更多自由計畫出平衡的構圖，為畫面增添動作和動感。

對稱　將整體分為兩個或多個尺寸和形狀都相等的部分。

植物藝術和插畫的三根砥柱

這些是畫出成功植物畫作不可或缺的三根砥柱：

科學正確性　所有呈現的植物部分都一定要符合科學的正確性。無論使用的比例尺為何，比例都應該正確，植物細節不能概括帶過。

美感品質　插畫或畫作必須有強有力的構圖，植物的立體感也要表現出可信度。透視要確切的描繪出來，顏色要正確，栩栩如生。畫作的所有元素都要有同等水準。

藝術性　畫作必須針對使用的媒材呈現出優異的控制力和嫻熟度。作品應該展現媒材的進階技巧和手法。有嫻熟的技巧，才能成功表現科學正確性和美感品質。

植物畫的構圖風格從傳統到受到現代概念影響的都有。構圖往往根據作品的用途而定，包括科學繪圖、商業應用、或者純粹是藝術作品。無論用途為何，都必須符合以上三個原則。

皇冠貝母（*Fritillaria imperialis*）雕版畫，取自巴希利宇斯·貝斯勒（Basilius Besler）的著作 Hortus Eystettensis 艾希施代特市（Eichstatt），J.G. 森南德編輯（J.G. Sthenander），1713 年。紐約植物園露伊斯特 T. 梅爾茲圖書館（LuEsther T. Mertz Library, The New York Botanical Garden）。
這幅雕版畫是早期的植物畫對稱構圖例子。

科學繪圖有更多必須符合的要求：要呈現植物的生長形態，也許是通常被縮小的整株植物，或是一根包括葉片的枝條，表現出植物的特徵。花朵切面包括花冠（花瓣）、花萼（萼片）、雄蕊、雌蕊、子房，果實和種子。植物所有的生殖器官都必須呈現出來，而且通常是放大尺寸，方便觀察。所有部分都必須在能夠複製的版面上以美觀的手法排版。商業個案或委託畫作需要符合的要求多有不一，包括主題、版面尺寸、媒材、或甚至風格。你在替作品構圖時都應該考慮這些要點。

若目標是純藝術作品，便不需考慮以上的要求；畫家能夠自行決定想描繪的細節多寡，以及任何生長階段，從幼苗到秋天凋萎的葉片和花朵都可以。純藝術作品的構圖自由度也最大。

無論你的構圖設計如何，有幾個基本重點很重要。許多畫家會先速寫出概念小圖，嘗試幾種不同的頁面配置，看哪一種最令人滿意。這些速寫能夠避免正式作畫過程中變得明顯的缺點。你在構圖時必須考量的問題點包括：

- 計畫圍繞主題的負面空間
- 設計主題的各種元素，避免呆板的構圖
- 用心安排物體之間的相關位置，避免畫作元素呈水平或垂直排列，除非是刻意如此。
- 事先評估最終畫作的繪圖表面尺寸，以免將所有元素擠進太小的版面裡
- 讓重複的同樣形狀有不同位置和姿態

　　這幅蘿絲・裴莉卡諾繪製的作品，出色展示處理重複性形狀的手法。畫面中央有單支花莖、簡單的單葉、以及花莖上由許多類似花朵組成的總狀花序，在在有可能令畫家畫出井井有條的重複型態。然而，畫家利用微微彎曲的花莖增添動感和優雅的型態，圍繞花莖的葉片也有多種不同姿態。花朵的排列有機而非機械式，底部的花朵盛開著，呈現豐富的顏色。越向莖條頂端的花朵，顏色就越來越淡，尺寸也越來越小，逐漸成為最頂端的花芽。

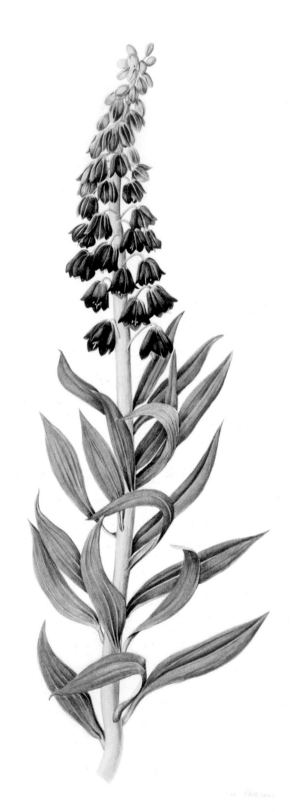

波斯貝母
Fritillaria persica
水彩和紙
18 × 14 ½ inches [45 × 36.25 cm]
© 蘿絲・裴莉卡諾 Rose Pellicano

榎木晶子以前衛的構圖描繪這幅箭根薯，呈現盛開的花朵，以及正要成為果莢的花朵。她使用了互相對比的明暗度表現陰影，以及置於其他物體前方的元素（比如主要的上方花團，是由花朵彼此之間以及與後方苞片之間的深色陰影突顯出來）。觀者的眼睛悠遊於畫面中，最先看見的是兩朵主要花團，然後注意到右下方的小尺寸，剛開始發展出來

的花團，與兩朵主要花團相抗衡。葉片的明暗度範圍包括明亮的高光和深色的陰影，將後方葉片推到前面兩片葉子之後。由於高光和陰影的使用技巧很純熟，甚至無損向下垂墜的細鬚可見度，無論它們的背景是紙面的白色或明暗變化很多的葉片。整幅構圖在紙面上的位置呈現完美平衡。

箭根薯
Tacca chantrieri
水彩和紙
20 × 16 inches [50× 40 cm]
© 榎木晶子 Akiko Enokido

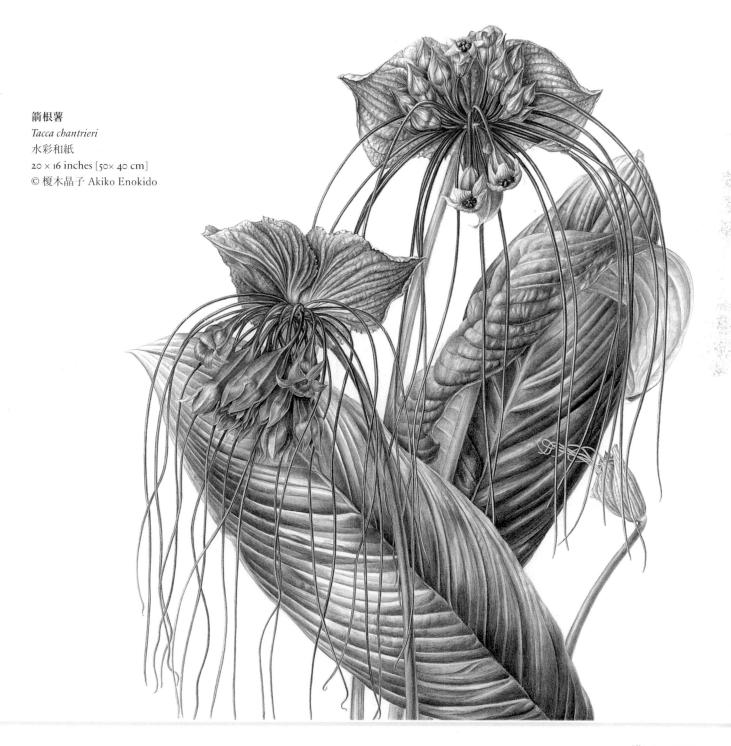

植物畫的 12 種構圖手法

講師：凱蘿·伍丁 Carol Woodin 和蘿蘋·A·潔思 Robin A. Jess

除了科學準確性這條必要基準之外，其實植物畫也有很大的自由度。畫家們認為發揮準確度和細節是植物畫最令人喜愛的原則。隨著時間，每位畫家都會發展出具有辨識度的個人風格，並且能夠自由控制畫面內容和設計。我們可以從不同畫家的畫作中看見各色各樣的構圖手法。以下的每一幅範例都具備部分構圖原則。

1. 空間裡只有一株植物，表現出植物的某個生長階段，周邊圍繞著負面空間。這種植物畫構圖的歷史悠久，從十七和十八世紀的畫家們如尼可拉斯·羅伯特（Nicolas Robert）和喬治·戴奧尼索斯·厄雷特（George Dionysius Ehret）至今日，是最常用的構圖類型。畫家們普遍渴望捕捉到植物在某個特定時刻的樣貌，將他們所見與觀者分享。

凱莉·迪·寇斯丹佐以其有力的植物描繪，以及善用各種媒材聞名。她使用膠彩、壓克力顏料、水彩、蛋彩，創作出具有強烈衝擊力的畫面。這幅鳶尾花是表現植物單日翦影的最好例子。構圖包括穩固的垂直線條，中央葉片之間打開的 V 字型，給完美盛開的花朵亮相的空間。藉由以繪圖平面下方邊線截斷葉片，凱莉穩住了大朵鳶尾花的重量，並且加上兩朵花苞，賦予構圖更多趣味性。她描繪了各種質感，包括蠟質葉片、絨布般的下垂花瓣、邊緣帶褶的直立花瓣、如面紙般的苞片，替每一吋畫面帶來視覺趣味。

2. 生命週期也是表現方式的一種，比如開花過程，或是幼苗到結果的過程。通常會使用比較傳統的構圖風格，並且有可能納入細節特寫或植物的某個面向。

這幅表現桃花心木結果的複雜水彩畫（384 頁）是比較傳統的構圖，但是潔西卡·徹瑞普南（Jessica Tcherepnine）以她的水彩技法替主題帶來清新的現代感。不同於其他植物畫家，她並未事先畫好構圖，而是直接在紙上作畫，先以大概的姿態線條著手，隨著作畫過程逐漸構圖。我們可以在此看見整張畫紙，呈現出設計元素在紙頁上的理想配置狀況。枝條的自然姿態替畫面增加動感，並以視覺韻律安排各種形體，引導觀者的眼睛悠遊於畫面裡。這幅畫呈現四個果莢還在枝條上發展的階段；三個後續階段則位於畫作下方。

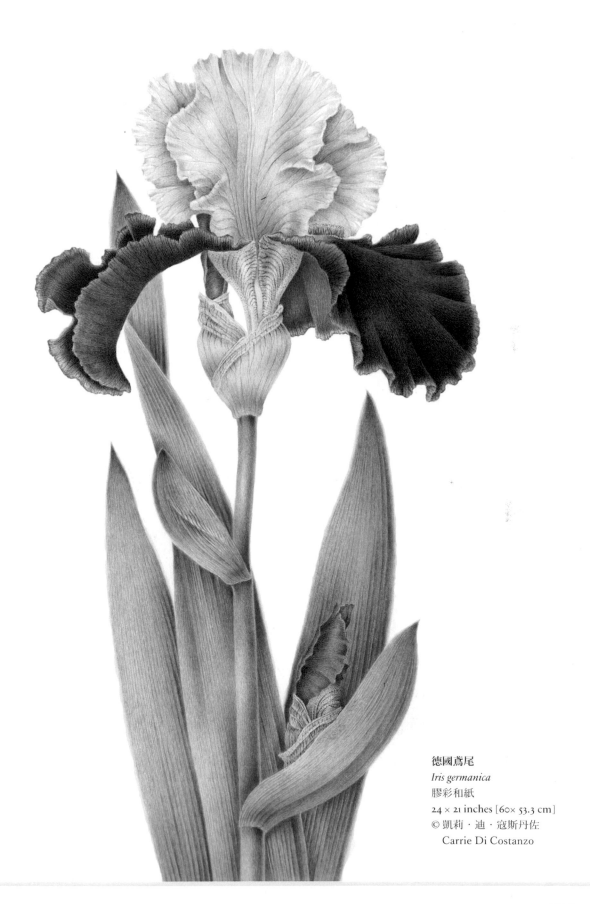

德國鳶尾
Iris germanica
膠彩和紙
24 × 21 inches [60× 53.3 cm]
© 凱莉・迪・寇斯丹佐
Carrie Di Costanzo

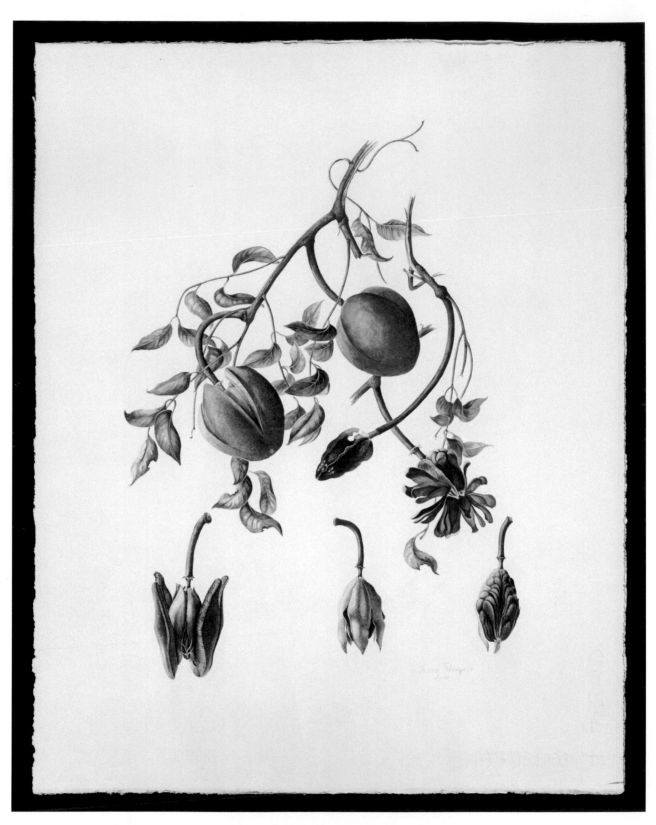

小葉桃花心木蘋果 *Swietenia mahagoni*　水彩和紙　26 ¼ × 21 ⅛ inches ［65.62 × 52.8 cm］
© 潔西卡・徹瑞普南 Jessica Tcherepnine

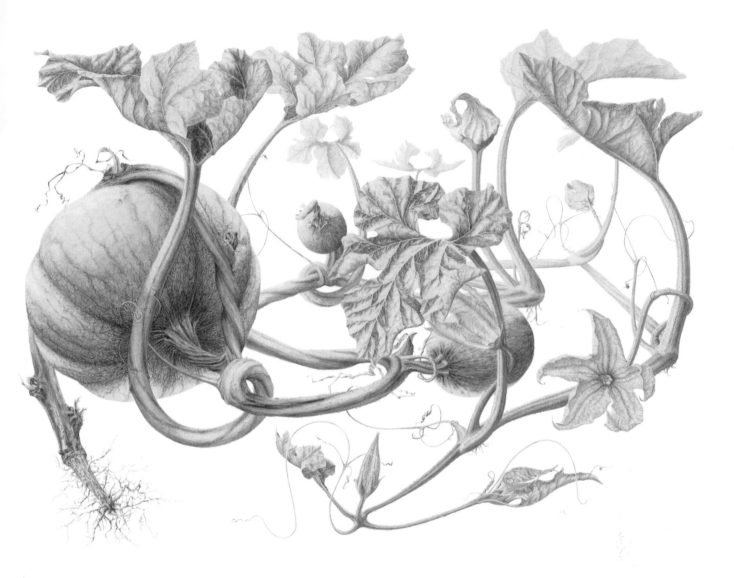

南瓜藤 *Cucurbita pepo*
水彩和紙
18 × 14 ½ inches [45 × 36.25 cm]
© 希拉蕊·帕克 Hillary Parker，愛麗莎和艾薩克 M. 沙頓藏品（Alissa and Isaac M. Sutton）

　　在這幅自然寫實的生活史畫作裡，希拉蕊·帕克引導觀者的眼睛環視畫面，從花苞一路到最後的成熟南瓜。頂端具有重量的葉片使畫面一角形成傳統的三角形配置；另一邊始自上方角落，向下形成中央的小花苞。小花苞是藤和葉形成的旋風焦點，果實發展過程的起點。顏色造成畫面的平衡：鮮橘色被有計劃地安排在綠色的藤蔓和葉片之間。右邊富有趣味的負面空間充滿花苞、花朵、以及細藤，在視覺上與左邊沉重的南瓜相輔相成。始於花苞的藤蔓向右方蜿蜒，橫越植株後方，幾乎消失。然後又巧妙地以健壯有力的樣貌進入畫面中央。藤蔓向左環繞一圈之後穩住了南瓜，最後完全結束之前向觀者揭露了被拔出土壤的根條末尾，表示南瓜在生命藤蔓上的旅途已到盡頭。

珠鱗
廣葉南洋杉 *Araucaria bidwillii*
水彩和皮紙　6 ¼ × 5 ½ inches ［15.62 × 13.75 cm］
© 瑪莉‧摩爾 Mali Moir

　　3. 圖標是讓一株植物或植物的一部分懸浮在空間之中，是新發展出來的風格。通常這個圖標會以放大尺寸呈現，展示精細的細節或質感。

　　瑪莉‧摩爾（上圖）選擇將注意力放在廣葉南洋杉的單片珠鱗上，與觀者通常看見具有 50 到 100 片鱗片的毬果迥異。這個令人驚訝的設計選擇對觀者來說是一大福音。珠鱗漂浮在空間中，具有從赭到金色和綠色的各種顏色，明暗度也隨著立體的表面而有不同變化。強烈的光源來自左方，鼓起的種子右方的深色陰影和金色的上方邊緣高光形成強烈對比。這片珠鱗上的溝脊線是由原本壓在這一片上的另一片鱗片造成，瑪莉‧摩爾以高超的技巧利用這幅如地圖般的紋路，為整片珠鱗塑造視覺上的趣味。

4. 系列群組是使用許多植物部分構圖，但不一定是同一種植物。

菱木明香對群組式的構圖有新穎的手法（下圖）。她使用顏色、圖紋、尺寸，為八種豆子和四種甲蟲創作出富有視覺趣味的構圖。較大的豆子和甲蟲組成中央的十字形，外圍的同心圓則交互以淺黃色和綠色，以及深酒紅和赭色排列而成。每一樣元素的光源都來自右方，統整了所有元素。她用 2 英吋（6.25 公分）見方的格子作為系列畫作的基準（右），然後將圓圈覆蓋其上，保持幾何基礎。長方形版面的四個角落有四顆立起的小豆子，從上方看有如遠古巨石，這個出乎意料的視角改變了觀者和構圖的關係：觀者忽然變成站在畫作上方，而不是前方。你可以在格狀草圖裡看見，這一系列畫作包括以雙圈排列的豆子，以及水平排列的豆子。

方格排版草稿
© 菱木明香 Asuka Hishinki

甲蟲與豆子的多重迴圈
水彩和紙
9 ½ × 12 ½ inches [23.75 × 31.25 cm]
© 菱木明香 Asuka Hishinki

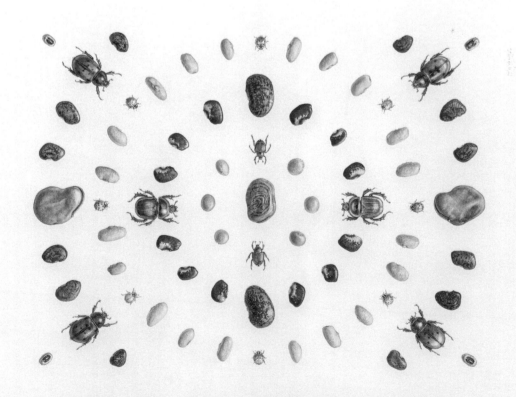

5. 花束長久以來一直是將不同花朵或植物以美觀為目的群集在一起的構圖方式。

這束白色和藍色的花束（下圖）是極佳的例子，呈現出高水準的植物畫效果。要將不同尺寸和種類的花朵聚集成緊密的花團，同時保持流暢的線條和優雅的配置，並不是簡單的事。凱倫‧克魯格蘭以沉著的態度完成這項任務：三大朵圓形的繡球花分布在構圖中，中央伴以單朵百合和毛茛。比較輕的花朵，如野胡蘿蔔和桔梗，替花束增添輕盈感，並且讓綠色環繞著花束中央。花梗聚集在一起，隱藏在帶著藍色高光的葉片之後。這些高光和其他藍綠色元素呼應著比較小的點綴性藍色花朵，使花束具有整體感。以水平方向安排花束，帶來與一般垂直花束迥然不同的動感。

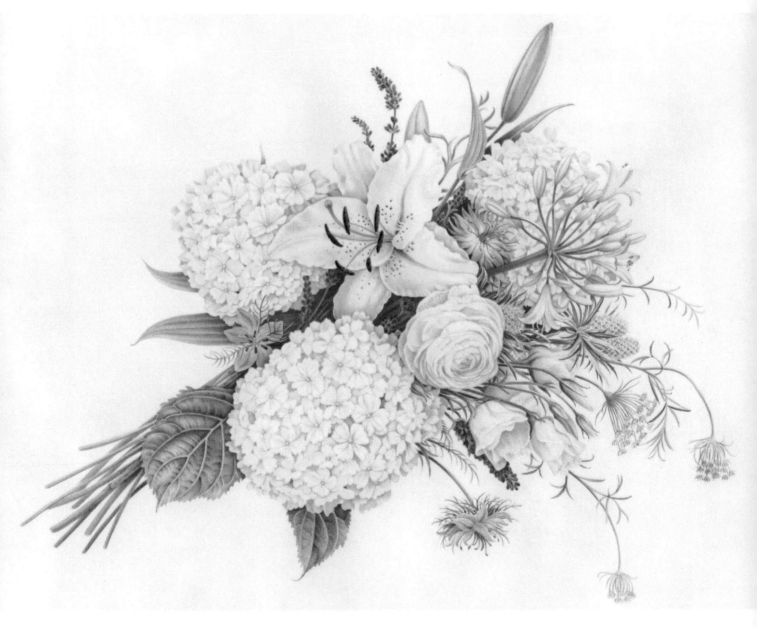

藍（花束）
水彩和皮紙
9 × 12 inches [22.5 × 30 cm]
© 凱倫‧克魯格蘭 Karen Kluglein

Rosa spithamea
in Coastal mountains
Santa Cruz, CA
native Coast Ground Rose

prickles straight, needle-like
not paired, red on
new growth

5-7 (9) Leaflets

new
growth

x3

leaflets (sub)sessile

leaflets often
a bit cupped

P. Sap Green tempered
with P. Rose and a bit
of Hansa Yellow

leaf margins
biserrate, glandular
leaf surface matte
veins not prominent

x3

leaflet size
and shape
varies

stipule margins
gland-ciliate

hypanthium and
pedicel stalked-
glandular

x3

sepals entire,
persistent

Petals: bright!
Permanent Rose
with a bit of
Quinacridone magenta

bundle of multiple pistils
in center is petal color
plus a bit of Hansa Yellow,
as in Leaves.

Leaves turn red in fall

actual size - plant grows only ± one foot tall.

mcfreeman

西岸地面玫瑰 *Rosa spithamea*
水彩，鉛筆，紙
14 × 11 ½ inches [35 × 28.75 cm]
© 瑪莉亞・西西莉亞・傅里曼 Maria Cecilia Freeman

6. 習作通常是事前的研究和紀錄，畫家用來作為個別正式作品的準備材料。在其他時候，習作也可以被視為完整的作品。

這幅習作（前頁）記錄了生長在聖塔克魯斯山區的小型野玫瑰，她被鑑定為加州原生，能適應野火的品種 *Rosa spithamea*。瑪莉亞‧西西莉亞‧傅里曼種下一株 3 英吋高（7.5 公分）的地下莖，用兩年的時間觀察它長大、開花、結果。畫家在頁面下方開始以水彩紀錄生長習性。為了平衡顏色，增加頁面動感，右方向上一點的位置安排了一顆花苞和正在開花的枝條，並加上色樣紀錄下玫瑰的顏色。鉛筆畫是細節習作，並且刻意以文字作為構圖的一部分，符合邏輯又平衡地分布在頁面上。最後得到了清新又充滿生氣的構圖，讓畫家將繪製過程與觀者分享。完成這幅作品的兩年時間用在觀察、做訊息式的前置草圖、挑選草圖並設計構圖、將構圖轉移到水彩紙上、最後用鉛筆和水彩完成作品。

7. 整體版面也能影響畫作的衝擊力。最常見的版面是標準畫紙尺寸，大約是 3：4 的比例，也就是 9×12 英吋或 22×30 英吋。然而，更極端的直幅或橫幅版面也能獲得絕佳的效果。

德妮絲‧華瑟－柯勒（右圖）使用既長又窄的版面，傳達出若以標準版面表現會被忽略的風信子特徵。在這幅直立線性構圖中，我們平常看不見的植株部分幾乎佔了一半。葉片向上指，貼著花莖，替總狀花序增添即將爆發的能量。右邊第二枝花序使構圖稍微不對稱，與左邊比較長的根條形成平衡。花朵的藍色和藍紫色在畫作下方的鱗莖以及根條上重複出現，整合了整幅畫。葉片之間、花朵後方的小區塊陰影、鱗莖的濃厚褐色在在形成強烈對比，賦予畫作豐富的明暗度，讓畫作從頂端到底部都充滿體積感和深度。

8. 延伸的版面尺寸能用來創造非常大的畫面、組合畫面、或任何尺寸的折疊畫。當我們已經使用了單張紙的最大版面時，就可以用多張紙或紙卷畫出令人印象深刻的大幅折疊畫面。

竹子是很長的植物，所以這幅由畢佛莉·艾倫繪製，呈現竹子枝幹和葉片的水平式構圖手法可說是推陳出新。枝幹上的直紋提供強烈的垂直視覺效果，它們聚集成三個群組，每個群組間都有負面空間。畫面右方的空白強調出構圖的不對稱，並有兩根細枝將畫面切成兩半。交錯的葉片群將構圖凝聚在一起，在畫面裡提供傾斜的視覺方向。觀者會被吸引進入大器又美麗的畫作裡，感覺就像站在竹林深處。

金絲竹 *Bambusa vulgaris* 'Striata'
水彩和皮紙
26 × 61 ½ inches ［65 × 154 cm］
© 畢佛莉·艾倫 Karen Kluglein

風信子 *Hyacinthus orientalis*
水彩和皮紙
17 × 7 inches ［42.5 × 17.5 cm］
© 德妮絲·華瑟－柯勒 Denise Walser-Kolar

9. 視覺距離能用來替主題創造出迥然不同的效果。特寫讓畫家將觀者拉進畫家認為引人入勝的細節中。比較遠的視覺焦點能讓畫家著墨於更大比例的主題,在畫面四周留下更多負面空間。

　　過了盛放期的葉片和花朵是茱莉亞·翠琪偏好的主題,並且會讓主題慢慢地自然風乾。比較這兩幅白頭翁,能夠了解以視覺距離作為構圖工具的好處。兩朵白頭翁(左)中透過波浪狀的花莖和花瓣呈現出動感。花瓣乾了之後,脈紋會變得更明顯,前景和後方花瓣之間的對比也加強了景深。負面空間的分布均衡,將畫面凝聚在一起。焦點緊密的單朵白頭翁(下)讓觀者近距離觀察脈紋和雄蕊,花瓣扮演著使構圖富有能量的角色。這幅畫的視覺焦點在於花朵中軸,位於畫面上方三分之一高度,將畫面重量讓給下方部分,平衡構圖。這兩幅畫作用不同方法呈現類似的花朵,每一幅都不對稱、充滿能量又非常平衡,一幅令人感到輕盈,充滿空氣感;另一幅則是戲劇化地填滿整個繪圖平面。

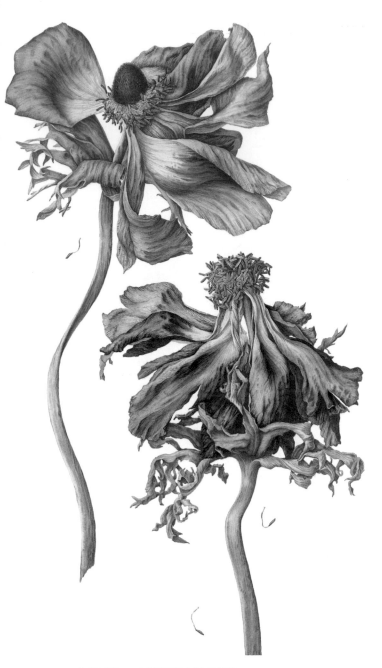

生機盎然──兩朵凋萎中的白頭翁
Anemone coronaria
水彩和紙
29 × 20 ½ inches [72.5 × 51.25 cm]
© 茱莉亞·翠琪 Julia Trickey

耐久的優雅──凋萎中的紅色白頭翁
Anemone coronaria
水彩和紙
8 ½ × 8 inches [21.25 × 20 cm]
© 茱莉亞·翠琪 Julia Trickey

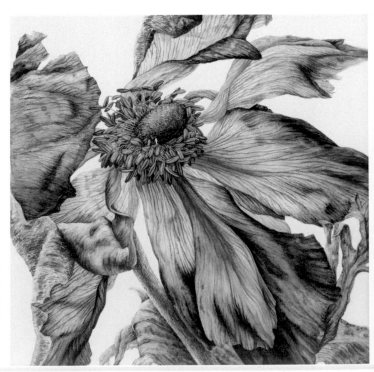

10. 切圖能拉近細節與觀者的距離，減少植物周圍的白色空間，或是在空間中穩定畫面。有時候切圖能使很小的區域容納非常大的植物。

依蓮・薩爾用了幾個重要的構圖工具賦予這幅大黃根畫作（下）衝擊力，其中包括策略性的切圖。她呈現了從根到花朵的整株植物，重量大部分位於繪圖平面下方。她有技巧地使用對比抓住觀者的視覺焦點，根團的明暗度最低，清楚地提醒觀者這株植物的根系是多麼強健有力。對植物生長習性的深度了解反映在各種階段的葉片上，從剛自土裡冒出來的小葉，到高踞在玫瑰色莖部的巨大葉片。花序和周圍部分以及前景葉片形成較強對比，成為視覺焦點。將花序安排在畫面左方使得動感從根莖向上行進，並進入前方較深色的葉片區域，背景兩片空氣透視手法表現的大片葉子減少了白色空間的比例。薩爾切掉葉片和根條，進一步將焦點推到植株中央。左邊被切掉的根條以斜角進入畫面，為構圖帶來關鍵性能量。

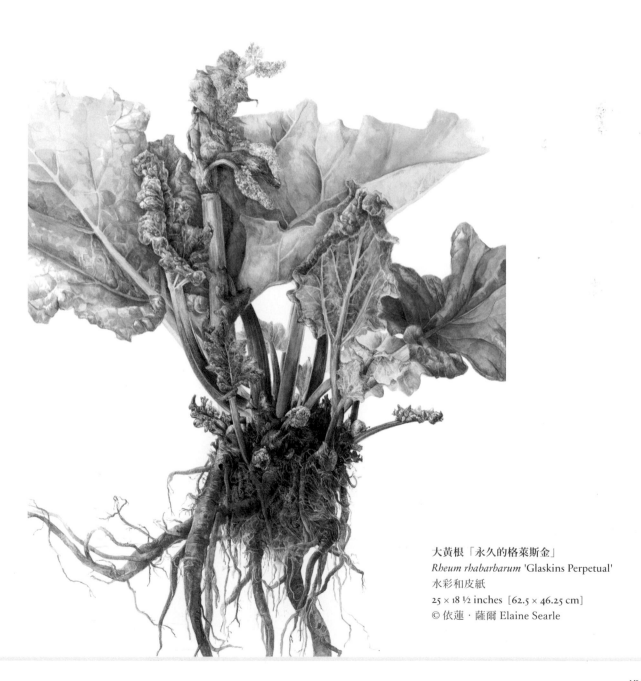

大黃根「永久的格萊斯金」
Rheum rhabarbarum 'Glaskins Perpetual'
水彩和皮紙
25 × 18 ½ inches ［62.5 × 46.25 cm］
© 依蓮・薩爾 Elaine Searle

11. 比例能藉著放大主題，增加衝擊力。大幅放大主題的畫作也能幫助觀者更清楚地觀察細節。

這幅構圖中是擺設緊密的油桃，是實際尺寸的三倍。高色度的圓形果實展現出富光澤的表面質感和明亮的高光。這層栩栩如生的鮮明顏色，部分是因為畫家使用液體石蠟讓顏色平滑地覆蓋紙面。其中兩顆果實表面有斑紋，進一步吸引視線。安‧史望藉著果實彼此緊貼交錯的線條，在畫中安排了韻律。畫家在每一個交錯點都花了心思，有的果實位於其他果實後方陰影裡，另外一些則是輕輕碰觸，在交錯點上形成較深的明暗度。每顆油桃的角度都不一樣，有些果柄朝畫面下方，有些側躺，有些則是底部向上。如此能讓觀者的眼睛停留在果柄細節，或是果實溝紋形成的弧度表面。大膽的切圖手法使負面空間形成三角形，每個三角形都不一樣，但是比果實小。這個做法使眼睛在畫面中順著被切掉的、填滿正面空間的圓形，以及填滿負面空間的三角形移動。

油桃
色鉛筆和液體石蠟，熱壓紙
17 ½ × 11 ½ inches ［43.75 × 28.75 cm］
© 安‧史望 Ann Swan

12. **環境**。棲地描繪是指主題伴隨著也許會自然生長在同樣棲地裡的植物。一個類似的構圖手法是植物**組合**，描繪棲地種類或是一群植物。這種群組是經過設計的，而不是自然發生的，因為畫裡的植物不一定全部生長在彼此附近。這兩種構圖型態都能將額外的生態訊息傳達給觀者。

棲地描繪是貝西・羅傑斯－納克斯的拿手題材，這幅大地色調的馬利筋實境水彩畫（下）隸屬於六幅描述該植物生長季節系列畫作。畫中主題襯著白色背景，使觀者能清楚看見細節。輕盈的馬利筋由部分生長其上的地面凝聚起來，獲得重量。不對稱、形狀也不規則的橡樹葉堆邊緣和垂直的馬利筋莖形成對比。果莢的位置、裂開果莢的種子、以及淡金色的乾枯秋麒麟草，都賦予畫面動感。畫面左下方邊緣切入的莖建立了前景，讓整塊棲地描繪成為中景。

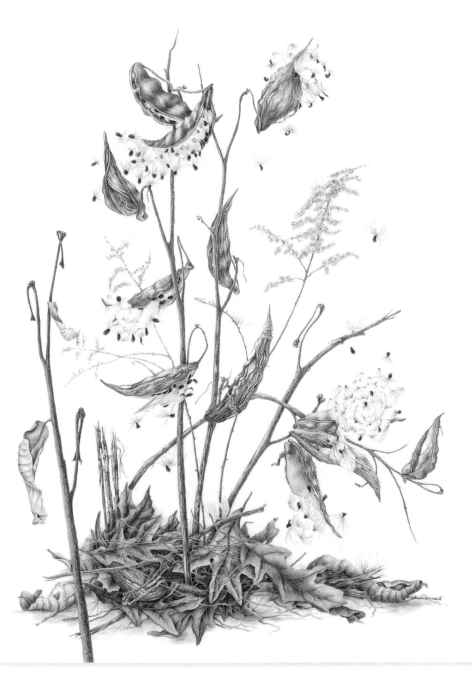

爆開的果莢最終章
Asclepias syriaca
水彩和紙
20 × 15 inches ［50 × 37.5cm］
© 貝西・羅傑斯－納克斯 Betsy Rogers-Knox

地景表現的是向下看地面時的最直接畫面。植物會以俯視角填滿繪圖平面。

瓊‧麥甘專長於描繪美國西南部的植物，常常以俯視角度做棲地描繪。她在這裡使用對比將注意力吸引到主題紫金龍仙人掌上，仙人掌之間和周圍最深的陰影是以墨水點描而成（下）。這些仙人掌如頭顱般的形狀由花朵圍繞。畫家刻意安排每棵仙人掌的位置，營造出串聯高色度花朵的動感。佔據畫面中其他部分的地面有著比較柔和的明暗度：大地風味，由沙土、岩石、耐旱植物表現出沙漠棲地型態。三根乾枯的莖條從底部切入畫面，從兩個不同方向引導視線。

風景視角是將主題放在棲地以及更廣的景物中。藉著描繪植物生長的大環境和植物特徵，這種構圖類型能傳達更多訊息。

紫金龍仙人掌 *Mammillaria grahamii*
墨水，水彩，畫板
11 × 17 inches ［27.5 × 42.5 cm］
© 瓊‧麥甘 Joan McGann

這幅令人讚嘆的硬枝豹皮花（下）深度傳達了植物的故事，以及它生長在南非高地草原的狀態。珍妮・海德－強生以比實際還大的尺寸表現這種多肉植物，所以它明顯地是畫面焦點。她使用了空氣透視──中央的植株主題顏色比較飽滿，和越接近山丘顏色越淡的背景形成對比。我們看見植物乾燥的棲地，了解它在這種環境裡必要的生存方式。一部分正在開花的植物從地面向上提起，襯在幾乎空白的背景上，將注意力吸引過去。我們也看見固定植物和供給營養的長長根條，視線隨著根條向上到達多肉，儲存水分的葉片。酷似腐肉花的花朵生動地高踞其上，以深酒紅色化成，一隻綠頭蒼蠅停在花朵邊緣。在樹木被棲地生態野火燒黑的位置，畫家用白色顏料在構圖裡畫出樹木輪廓。

從這些例子裡可以看見，現今植物畫的構圖可能性只受限於畫家的想像力。新的作畫方式通常會因應挑戰而改善。每一幅完成的畫作都有獨特的美感，目的在於引起觀者的意識共鳴。每幅畫也有其知識的一面，描述了有關植物的細節和故事，以及它在我們這個現代世界裡的地位。有力的構圖能與植物藝術繪畫中的媒材使用技巧和視覺表現手法整合在一起，使畫家達到為畫作設定的目標，有效地和觀者連結起來。

硬枝豹皮花 *Orbea melanantha*
水彩和紙
15 × 20 ½ inches ［37.5 × 51.25 cm］
© 珍妮・海德－強生 Jenny Hyde-Johnson

致謝

　　這本書的豐富度、多樣性與價值是基於這些無私分享才能、專業和知識的畫家們，如此一來，讀者可以深入了解植物繪圖的創作過程與技法。要特別感謝超過 70 位畫家和供稿者，沒有他們就沒有這本書，我們十分感激他們每一個人。

　　我們也感謝編輯、書本設計與 Timber Press 的員工，包含安德魯・貝克曼、湯姆・費雪、莎拉・米爾霍林、麥克・登普西及萊絲莉・布魯內斯泰恩，為他們的洞察力、創造力、耐心和合作致意，我們見識到他們出色的能力。

　　這項專案是創立於 2016 年，美國植物畫藝術家協會董事會的成員們都齊力支持這項專案的目標和目的，我們感謝瑞克・德雷克和伊蓮娜・萊杰的初步建議，以及派翠西亞・喬納斯持續的編輯協助。

　　一如往常，我們遞上最誠摯的感謝給提供 ASBA 設置總部的紐約植物園，我們也特別感激紐約園藝學會的莎拉・霍貝爾，是他先將 ASBA 和 Timber Press 與這本書的構想相連。

供稿者

畢佛莉・艾倫 Beverly Allen（澳洲）的畫作收錄於 The Florilegium：Royal Botanic Gardens Sydney、雪莉・舍伍德典藏、The Highgrove Florilegium、The Transylvania Florilegium、英國皇家園藝學會林德利圖書館、英國皇家植物園邱園圖書館以及亨特植物學檔案研究所。他在英國皇家園藝學會和紐約植物園獲得金獎，並成為 2016 ASBA 黛安・布希耶藝術家獎的得獎人。

瑪格麗特・貝斯特 Margaret Best（加拿大）為國際知名的植物畫家與教師，他的專業資歷如同一位美術老師，在小組工作坊和個人專屬導師都有很好的教學成效。他所教授一般基礎課程的地點遍及加拿大，也在超過 10 個國家教學。他目前定居於新斯科舍省的切斯特。

黛安・布希耶 博士 Dr. Diane Bouchier（美國）在哈佛大學獲得博士學位，並從 1977 到 2016 年在紐約州立大學石溪分校擔任社會學教授。布希耶博士也曾在波士頓學院、劍橋大學和艾塞克斯大學擔任訪問學者。當他在修習植物繪圖認證課程時，他創立了美國植物畫藝術家協會，在他退休之後，他舉辦原生植物巡迴畫展並教授植物繪圖和自然藝術。

蕾拉・柯爾・蓋斯廷格 Lara Call Gastinger（美國）在獲得植物生態碩士學位後，成為維吉尼亞洲植物誌的首席植物繪圖師。他在英國皇家園藝學會位於倫敦的畫展獲得兩次金獎（2007, 2018），畫作也在美國植物畫藝術家協會與亨特植物學檔案研究所的畫展中有多次展出。

凱倫・科爾曼 Karen Coleman（美國）的畫作和他的熱情多年驅動著植物世界與傳統植物繪圖，傳達出媒材的多樣性，他的作品包含色鉛筆、水彩、鉛筆以及墨水筆，因為色鉛筆能有很廣的使用彈性和顏色濃度，而成為他喜愛的媒材之一。

桃樂賽・德保羅 Dorothy DePaulo（美國）的作品以色鉛筆為主，並曾在許多地方、國內與國際間展出作品，他也是一本有關公園與開放區域植物誌和動物誌書籍的共同作者與繪圖者。他是美國植物畫藝術家協會積極參與活動的會員，也是洛磯山脈

植物畫藝術家協會（Rocky Mountain Society of Botanical Artists）過去的會長。

夢妮卡・德・芙莉絲・高克 Monika de Vries Gohlke（美國）是一位以植物為素材進行繪畫並出版的藝術家，畢業於帕森設計學院和紐約大學藝術學學士。在多年工作於織品與居家設計的商業領域後，他目前僅創作自己的藝術作品，他的作品曾在國內與國際間展出，也可以在許多公共場所與私人收藏中看到。

凱莉・迪・寇斯丹佐 Carrie Di Costanzo（美國）在他將重心移往植物繪圖前，他從事時尚插畫。他的作品在美國植物畫藝術家協會與其他團體的畫展廣泛地展出，地點遍及美國各地。他的作品被收藏於漢廷頓圖書館、藝術館、植物園、亨特植物學檔案研究所，與私人蒐藏。

珍・艾蒙斯 Jean Emmons（美國）的訓練背景為色彩與抽象，會投入植物繪圖是因為對園藝的喜愛。植物提供了研究形體上的光影、反光和象徵挑戰的虹彩特性。在多次獲獎中，珍在皇家園藝學會獲得兩次金獎與畫展最佳作品獎以及在 2005 年的 ASBA 黛安・布希耶藝術家獎。

榎戶晶子 Akiko Enokido（日本）的作品曾在多項展覽裡展出，包含美國植物畫藝術家協會的年度畫展、亨特植物學檔案研究所的國際畫展和紐約植物園三年一次的畫展。在 2016 年，他在皇家園藝學會獲得金獎。他的作品被收藏於漢廷頓圖書館、藝術館、植物園、英國皇家植物園邱園、夏威夷熱帶植物園。

英格麗・芬南 Ingrid Finnan（美國）在一段裝飾性織品市場的長期職業生涯後，開始以油彩創作植物繪圖。自 2006 年起，他的畫作曾經在歷屆美國植物畫藝術家協會年度國際畫展、紐約植物園三年一次畫展和費羅麗植物繪圖年度畫展的展出，目前在雪莉・舍伍德典藏展出。

蘇珊・T・費雪 Susan T. Fisher（美國）為丹佛植物園植物繪圖課程的前任統籌者，以及亞利桑那 - 索諾拉沙漠博物館藝術博物館的前任館長，當時他也在博物館創立自然繪圖認證學程，他也曾任美國植物畫藝術家協會董事會的董事長。他的畫作出現在許多的公共場所以及私人蒐藏，包括亨特植物學檔案研究所。

瑪莉亞・西西莉亞・傅里曼 Maria Cecilia Freeman（美國）居住於加州的聖塔克魯茲，並從事繪圖與教學。她的作品包含科學繪圖和植物精確藝術，她通常結合鉛筆和水彩兩種媒材。基於保護植物的出發點，她描繪原生植物有特別的喜好，鍾愛描繪古老遺留下來的植物與各種玫瑰。

瑪莉琳・加柏 Marilyn Garber（美國）是一位植物畫家與 2001 年明尼亞波利斯的明尼蘇達州植物畫藝術學校的創辦人。他是美國植物畫藝術家協會長期的會員，也在 2007 年到 2009 年間擔任會長。他的作品參與多次國際畫展包括皇家植物園、邱園與泰國詩麗吉皇后植物園。

浩爾・戈爾茨 Howard Goltz（美國）是一位退休的建築師，在上過明尼蘇達州植物畫藝術學校的課程後，重新定位他建築示意圖的技能。他的植物繪畫作品展藏於 Eloise Butler 野花公園錦集，也在巴肯博物館、明尼亞波利斯中央圖書館、霍普金斯藝術中心、艾姆斯藝術中心、美國植物畫藝術家協會小畫作展、北美真菌協會以及明尼蘇達大學樹木園展出。

凱蘿・E・漢彌爾頓 Carol E. Hamilton（美國）受抒情素材驅使，滿足感建立在大幅畫作或是能說出複雜故事的系列畫中。他的作品展出曾遍及美國、雪莉・舍伍德典藏和英國皇家植物園邱園。他曾擔任過美國植物畫藝術家協會董事會會長，並在 2005 年獲得為植物繪圖有所貢獻的詹姆士・懷特服務獎。

姬莉安・哈里斯 Gillian Harris（美國）是一位在印第安納州南邊的博物學家與藝術家，他的畫作、插畫與寫作都是以原生植物和其動物相的關係為中心，其中包含了授粉者、毛毛蟲和其他野生生物，他的插圖出現在園藝書籍、野外指南、展覽標牌以及近期有本與春天野花有關的童書。

與自然類書籍一起長大，並時常去京都的花園走走，引起菱木明香 Asuka Hishiki（日本）對自然的極大好奇心，自然而然地，他會去畫這些題材。在完成學業後，他在紐約市花了十年的時間更進一步鑽研他的工作。他的作品曾在世界上多個展覽中展出，現在他在日本的兵庫縣居住與工作。

安・S・霍芬伯格 Ann S. Hoffenberg（美國）是一位自由接案的植物插畫家 / 藝術家，曾擔任生

物學教師。植物繪圖能夠使他結合自然科學和欣賞植物形體與顏色之間的魅力。安的畫作媒材有水彩、色鉛筆、鉛筆、膠彩和墨水筆，他的作品曾在美國的多個展場展出。

溫蒂・霍倫德 Wendy Hollender（美國）是一位植物畫家、作家和教學者，並在世界各地舉辦過工作坊。霍倫德的插畫被廣泛的出版，她曾在自然史博物館和植物協會展出畫作，包含在美國國家植物園的個人畫展。溫蒂著有四本關於植物繪圖的書，他的最新著作在 2020 年出版，書名為《The joy of Botanical Drawing》。

從平面設計工作退休後，珍妮・海德 - 強生 Jenny Hyde-Johnson（南非）開始在 2006 年全職投入繪畫，他的植物畫在 2006、2008 與 2013 年的 Kirstenbosch Biennales，以及 2014 年第 21 屆國際蘭花會議獲得金獎，他的作品被南非國家生物多樣性研究所、Woodson 美術館、亨特植物學檔案研究所與雪莉・舍伍德典藏收藏。

石川美枝子 Mieko Ishikawa（日本）的畫作可見於亨特植物學檔案研究所、雪莉・舍伍德典藏、英國皇家園藝學會林德利圖書館、英國皇家植物園邱園以及 The Highgrove Florilegium of HRH Prince Charles。2006 年他在英國皇家園藝學會獲得金獎，並在 2017 年獲得 ASBA 黛安・布希耶藝術家獎。他專門描繪食肉植物和稀有植物。

蘿絲・瑪莉・詹姆斯 Rose Marie James（美國）擁有藝術教育碩士學位，並在紐約植物園修習植物繪圖與科學繪圖認證學程，這是他目前授課的地方。他的畫作被亨特植物學檔案研究所永久蒐藏。她是美國植物畫藝術家協會活躍的會員，2014-2016 年在董事會服務。

文森・真奈賀 Vincent Jeannerot（法國）畢業於法國美術學院，為藝術家之家、法國花卉繪畫協會以及美國植物畫藝術家協會的會員。他在法國里昂擁有自己的藝廊，曾出版幾本書籍，最新的一本書名為《Regards》。他的作品曾在巴黎、倫敦、墨爾本、莫斯科和首爾展出，並在世界各地教授工作坊。

瑪莎・坎普 Martha G. Kemp（美國）是一名自學的畫家，他擅長使用鉛筆描繪植物標本。他是 1999 年 ASBA 黛安・布希耶藝術家獎的得獎人，

在英國皇家園藝學會獲得五次金獎，以及許多其他獎項。她的畫作收藏於公共與私人蒐藏。他在美國植物畫藝術家協會董事會服務十二年。

金姬英 Heeyoung Kim（美國）是一位知名的野花畫家，他紀錄了美國中西部森林與草原的原生植物。他獲得許多獎項，包含英國皇家園藝學會金獎（2012）、畫展最佳作品獎（美國植物畫藝術家協會 / 紐約園藝協會，2012），並在 2012 年獲得 ASBA 黛安・布希耶藝術家獎。他是 Brushwood 中心（Ryerson Woods）的植物繪圖課程創辦人。他的作品收錄在 The Transylvania Florilegium。

伊斯帖・克蘭 Esther Klahne（美國）是一名住在麻州波士頓郊區的植物與自然主義畫家。他畢業於羅德島設計學院時尚設計學士，並在威爾斯利學院之友的園藝認證學程修習植物繪圖課程。伊斯帖藉由選擇令人注目的素材，以水彩畫在皮紙上，捕捉自然世界之美。

凱倫・克魯格蘭 Karen Kluglein（美國）在專心投入植物繪圖之前，是一位插畫家。他的畫作在美國植物畫藝術家協會年度國際展展出，並在 2010 年獲得 ASBA 黛安・布希耶藝術家獎，他的作品掛在紐約植物園 LuEsther T. Mertz 圖書館中與多位私人蒐藏。他是 Susan Frei Nathan Fine Works on Paper 的代表畫家，且他的作品認證於 H G Caspari.

丘知娟 Jee-Yeon Koo（南韓）出生於首爾，他具有韓國同德女子大學學士與韓國中央大學碩士文憑，並在紐約植物園修習植物繪圖與科學繪圖認證學程。知娟是一位由韓國國家樹木園資助描繪韓國植物自然計畫的首席藝術總監，他目前任教於韓國同德女子大學。

莉比・凱勒 Libby Kyer（美國）是一位得過獎的畫家，他是丹佛植物園植物繪圖與科學繪圖學校的老師，教授色鉛筆藝術已超過 20 年，並在國內與國際間舉辦以自然為基礎的工作坊。他是一位快樂的控制狂，他發覺人類會本能地在混亂中找出秩序，發現與畫下這樣的秩序是他的熱情所在。

凱蒂・李 Katie Lee（美國）是一位紐約植物園植物繪圖與科學繪圖認證學程的畢業生，也在那裡曾擔任 23 年的講師，目前任教於緬因州濱海植物園與指導線上藝術課程。他的作品被世界各地

私人蒐藏。凱蒂著有《Fundamental Graphite Technique》，這本書已成為學習素描技法的教課書。

羅赫里歐·盧波 Rogério Lupo（巴西）是一名畢業於聖保羅大學的生物學家，曾就讀於聖保羅藝術古典學校。從 1997 年開始為一名自由工作者，他是生物插畫家並在巴西和國際間從事教學工作。在他的獲獎中，包含 2002 與 2003 年的 Margaret Mee 植物科畫繪圖的國際競賽，以及 2010 和 2013 年的 Margaret Flockton 獎。

對於凱蒂·萊尼斯 Katy Lyness（美國）而言，一生的繪圖和接近二十年的園藝生涯已快樂地交會在植物繪圖的範疇中。自從發現植物畫家的社群後，他的畫作在第 18 屆美國植物畫藝術家協會年度國際畫展展出，並活躍於 Tri-State 植物畫家社群的圈子裡。凱蒂在新紐澤西州紐澤西市定居、種花與畫畫。

露西·馬丁 Lucy Martin（美國）的畫作反映出一輩子與自然的連結以及他對森林生命的喜愛。他擅長以膠彩和水彩作畫，題材聚焦在真菌和地衣之美。他住在加州的索諾瑪縣，並在當地的藝廊和美國植物畫藝術家協會國際畫展展出畫作。

塔米·S.·麥肯蒂 Tammy S. McEntee（美國）對於繪畫與園藝有著一輩子的喜愛，而且他的作品結合了這兩樣熱情。他在蒙特克萊爾州立大學主修繪畫並副修藝術史，之後從事於花卉設計。他在 2017 年畢業於紐約植物園植物繪圖與科學繪圖認證學程。

瓊·麥甘 Joan McGann（美國）的植物科學繪圖聚焦在原生於索諾拉沙漠的植物，包含受保護與瀕危的物種。他作品的媒材包含鉛筆、色鉛筆、墨水筆和水彩。他的作品展覽遍及美國各地，並且被收藏於亨特植物學檔案研究所、亞利桑那索諾拉沙漠博物館與雪莉·舍伍德典藏中。

瑪莉·摩爾 Mali Moir（澳洲）開始從事植物繪圖工作是在澳洲維多利亞國家植物標本館中，為許多科學性出版品繪製墨水筆畫。瑪莉關注於保育和記錄物種，這使她致力於結合對自然科學的著迷與追求與美麗、特色和科學正確藝術作品的積極願望。

威廉·S.·莫耶 William S. Moye（美國）為植物

學家畫插圖，像是 Arthur J. Cronquist、Rupert C. Barneby、Sir Ghillean Prance 與其他植物學家。莫耶近期的畫作是保護北卡羅萊納州南山區，他在那一區發現了王蘭屬植物（Yucca）的新種與另外的木賊屬植物（Stenanthium），他也在 Flickr 維持以高度組織化的方式呈現他的藝術與攝影。

出生與成長於英國，德理克·諾曼 Derek Norman（美國）是一位長年的設計師、創意總監、電視節目製作人和教育工作者。他的畫收藏於亨特植物學檔案研究所、國會圖書館、大英博物館，並且是英國皇家園藝學會金獎與銀獎的得獎人。他是美國植物畫藝術家協會之前的會長（2013-2015）以及倫敦林奈學會的會員。

尤妮可·努格羅霍 Eunike Nugroho（印尼）是一名在英國偶然遇見植物相關協會後，而愛上植物繪圖的藝術家，他的作品收藏於亨特植物學檔案研究所。他非常喜愛水彩並發現媒材的新鮮感與描繪寫實形式之間的完美平衡是一項永恆的挑戰。他是印尼植物畫藝術家協會的創始人。

希拉蕊·帕克 Hillary Parker（美國）是一位獲獎的植物繪圖水彩畫家，並在繪圖、指導工作坊、私人家教與接受公共與公司的委託作畫，共有三十年的職業生涯。他的畫作曾在雜誌和書籍出版，也曾在評選畫展中展出，他的畫作掛在十一個國家的傑出典藏中，包含雪莉·舍伍德典藏。

約翰·帕斯多瑞薩－皮紐 John Pastoriza-Piñol（澳洲）是一位在墨爾本的當代植物畫家，在他的許多獎項中，包含了 2013 年的 ASBA 黛安·布希耶藝術家獎，這個獎項使他成為國際上最重要的當代植物畫家之一。他的畫作收藏於許多傑出典藏中，包含 The Highgrove Florilegium 和 Transylvania Florilegium。約翰是墨爾本 Scott Livesey 藝廊的代表畫家。

蘿絲·裴莉卡諾 Rose Pellicano（美國）從 1993 年開始，對植物繪畫產生興趣，自此之後在美國與歐洲的美國植物畫藝術家協會的多個評選畫展展出畫作。他是一位植物繪圖老師，他的畫被收藏於亨特植物學檔案研究所，且他的插圖曾在出現在雜誌、書籍、廣告活動和品牌標誌。

坎蒂·維梅爾·菲利浦斯 Kandy Vermeer Phillips（美國）他從 1970 年代開始以銀針筆進行創作，

他目前正創作一系列以艾蜜莉.狄金生的詩和植物標本為主題的銀針筆畫。坎蒂的銀針筆畫被收藏於亨特植物學檔案研究所、國家藝廊、美國國立自然史博物館 植物組中。

凱莉·雷希·拉汀 Kelly Leahy Radding（美國）受到自然的一切事物啟發，並認為自己是一位當代自然主義的畫家，把野外的經驗與觀察詮釋到繪畫中。對於野地旅行的熱愛總能激發她畫圖時的想法。此外，就在她住所附近的靈感來源，是一座藏於她鍾愛的新英格蘭森林裡的農場。

迪克·勞 Dick Rauh（美國）在晚年才開始踏入植物繪圖，但他幾乎達成了大部分的成就。獲得植物科學的博士（2001）以及英國皇家園藝學會金獎（2006），他也在紐約植物園教學超過 35 年。他的作品收藏於雪莉·舍伍德典藏、英國皇家園藝學會林德利圖書館以及亨特植物學檔案研究所。

琴·萊納 Jeanne Reiner（美國）是一位擁有紐約植物園植物繪圖與科學繪圖學程證書，並在此教學的國際知名植物畫家。他是 Tri-State 植物畫家社群的共同創辦人，其社群成員是超過 70 位美國植物畫藝術家協會的會員。他的畫作經常在紐約州、康乃狄克州、佛羅里達州和加州展出。

莎拉·若琪 Sarah Roche（美國）在 1993 年從英國搬到美國，他在英國早年的職業為替皇家園藝協會畫插畫和辦展，也替許多出版品作畫。他的作品被許多歐洲與美國的典藏單位收藏。他是威爾斯利學院植物園中植物繪圖課程的教學主任，他在那裡很享受植物水彩畫的教學。

貝西·羅傑斯－納克斯 Betsy Rogers-Knox（美國）受到他英國爺爺的啟發，自年幼時就開始畫畫。他獲得紐約植物園植物繪圖與科學繪圖學程證書，並喜歡在植物生育地中描繪植物。他的畫作在美國各地從第 11 屆到第 21 屆的美國植物畫藝術家協會年度國際畫展廣泛地展出，也在英國皇家園藝學會在倫敦的展覽展出。

麗琪·山德斯 Lizzie Sanders（英國）住在蘇格蘭愛丁堡皇家植物園附近。他創作植物畫三十餘年，目標是能畫出藝術與科學間折衷的當代畫作。他是多項獎項的獲獎者，包含英國皇家園藝學會金獎，他的畫作被收藏於雪莉·舍伍德典藏、英國皇家園藝學會林德利圖書館與 The Highgrove Florilegium。

康絲坦斯·薩亞斯 Constance Sayas（美國）以藝術學位在科學教育領域工作。他是一位展覽設計師，為好幾間主要的博物館服務，接著成為 Encyclopedia Britannica 的科學繪圖者，他目前任教於丹佛植物園植物繪圖與科學繪圖學校。他得獎的水彩作品出現在許多公共場所與典藏部門，包含亨特植物學檔案研究所。

康斯坦絲·史坎倫 Constance Scanlon（美國）的觀察重要技能就像是前心臟重症監護護士，這在他創作當代植物繪圖時是非常寶貴的。他的作品被涵括在第 17 屆到第 21 屆的美國植物畫藝術家協會年度國際評選畫展、2016 年亨特植物學檔案研究所國際畫展以及 2013 年的英國皇家園藝學會畫展。他居住於明尼蘇達州的聖保羅並持續作畫。

一門設計的職業開啟了依蓮·薩爾 Elaine Searle（英國）的植物繪圖。他的畫作被收藏於 The Prince of Wales's Highgrove Florilegium 和 Transylvania Florilegium、亨特植物學檔案研究所、漢庭頓圖書館以及其他私人收藏。依蓮在英國、歐洲和美國的場所指導課程和大師課程。他是林奈學會與英國植物畫藝術家協會的成員。

黛博拉·B.·蕭 Deborah B. Shaw（美國）擁有加州克萊蒙特諸校的波莫納學院的藝術學位，他的作品曾在評選畫展和一般畫展上展出，並被收藏於亨特植物學檔案研究所、漢庭頓圖書館植物典藏組、多個植物園與私人收藏。他得過許多藝術、插畫和設計的獎項。

在教育與法律的職業生涯後，海蒂·斯奈德 Heidi Snyder（美國）轉向從事科學繪圖。海蒂喜歡以色鉛筆呈現他具有細節的繪畫，他的圖畫聚焦在野生的物種並努力地描繪出他們在生育地的樣子。與桃樂賽·德保羅一起，他是《Wild in the City: Fauna and Flora of Colorado Urban Spaces》（2015）一書的共同作者，並透過圖畫來引起對環境的注意。

史考特·斯戴波頓 Scott Stapleton（美國）在還沒有從政府部門退休前，他並沒有注意到植物繪圖。他也曾經是一位藝術圖書館館員，在那之前是一位專攻版畫與平面設計的藝術學學士與藝術學碩士，在這段期間沒有發生任何火花，然而直到 2014 年他上了他在明尼蘇達州植物繪圖學校的第一堂課—瑪莉琳·加柏的色彩學理論。

安‧史望 Ann Swan（英國）是英國頂尖的植物畫家和講師之一。他的使命是傳遞以鉛筆和色鉛筆描繪植物的樂趣。他為捧心蘭屬（Lycaste）植物得過四座英國皇家園藝學會金獎，並有三幅畫作被英國皇家園藝學會林德利圖書館收購。他的暢銷著作為在 2010 年出版的《Plant Portraits with Coloured Pencils》。

作為一名美國國立自然史博物館 植物學組繪圖職員，愛麗絲‧坦潔里尼 Alice Tangerini（美國）從 1972 年開始，擅長以墨水筆、鉛筆以及近期的電繪上色作畫。他的作品出現在科學性期刊、植物誌和書籍中，他也從事教學、演講和評選畫展。愛麗絲在史密森尼學會管理和策展植物科學繪圖的廣泛蒐藏。

潔西卡‧徹瑞普南 Jessica Tcherepnine（美國，1938-2018）是一名從事植物繪圖大約五十年的畫家，是將植物繪圖的藝術形式帶入當代鑑賞力的先驅之一。他是兩次英國皇家園藝學會金獎的得獎人，也在 2003 年獲得 ASBA 黛安‧布希耶藝術家獎，他的作品被收藏於雪莉‧舍伍德典藏、The Highgrove Florilegium、大英博物館與其他單位。

凱蘿‧提爾 Carol Till（美國）是一位居住在科羅拉多州弗蘭特山的全職畫家，專門創作當代凹版印刷。啟發於自然的素材，他將細緻的繪畫轉換成蝕刻的方式。這項具有創造力的印刷技術，讓凱蘿拓展印刷圖畫在使用彩色墨水和顏料、獨特的紙張和疊層印刷的可能性。

梅麗莎‧托伯 Melissa Toberer（美國）獲得內布拉斯加奧馬哈大學的藝術學士學位，他的作品曾在奧馬哈 Lauritzen 花園和美國植物畫藝術家協會的 Following in the Bartrams' Footsteps 畫展、第 18 屆紐約園藝協會年度國際畫展和在 Wave Hill 第 21 屆年度國際畫展展出。在 2015 年，他獲得布魯克林植物園印刷或繪畫獎。

茱莉亞‧翠琪 Julia Trickey（英國）是一位具有二十年資歷的植物畫家，也是一位經驗豐富的講師。他的植物繪圖水彩作品曾參與展覽，並且在世界各地進行教學。在許多獎項中，茱莉亞在英國皇家園藝學會得過四座金獎。他曾寫書和產出教育性的資源提供給學習植物繪圖的學生。

亞歷山大「沙夏」維亞茲曼斯基 Alexander "Sasha" Viazmensky（俄國）居住在聖彼得堡。他畢業於 Leningrad 平面設計學校（1984）和 Leningrad 美術學院（1991）。沙夏的作品在世界各地的博物館和私人收藏。從 2004 年開始，他在美國教授植物繪圖課程，並在 2012 年在俄國組織了第一門植物繪圖課程。他擅長描繪原生在俄國的蕈類，他總說蕈類是他們國家的寶藏。

德妮絲‧華瑟 - 柯勒 Denise Walser-Kolar（美國）展開他的植物繪圖旅程是從他父母送給他一堂植物繪圖課程當作生日禮物開始。他獲得 2015 年 ASBA 黛安‧布希耶藝術家獎，並在 2011 年獲得英國皇家園藝學會銀獎。他的作品被永久收藏於亨特植物學檔案研究所。

曾就讀於海牙皇家藝術學院，安妮塔‧沃爾斯米特‧薩克斯 Anita Walsmit Sachs（荷蘭）是在萊登大學國立植物標本館內工作，是一位科學繪圖師，也是藝術系的負責人。他曾獲得英國皇家園藝學會金獎、Margaret Flockton 獎第二名和一座皇家獎。他曾參與 The Highgrove Florilegium 和 Transylvania Florilegium。

凱瑟琳‧華特斯 Catherine Watters（美國）在加州 Filoli in Woodside、加州柏克萊分校大學植物園、威爾斯利學院以及法國教學。他的作品在美國、英國、法國、義大利和澳洲展出。他是 the Alcatraz Florilegium 和法國 the Château de Brécy Florilegium 共同創辦人。他的圖畫收錄於多個國際性的錦集、書籍和雜誌。他獲得法國的學士學位和加州大學戴維斯分校的藝術學士學位。

凱莉‧威勒 Kerri Weller（加拿大）現居於渥太華。油畫是他最喜愛的媒材，其能表達出植物世界之美。他的作品曾出版於 Fine Art Connoisseur 雜誌、評選入國際畫展，並被收藏於亨特植物學檔案研究所。凱莉在加拿大皇家鑄幣廠的設計，為 2018 的國殤罌粟花（Armistice Poppy）金幣增色不少。

身為自然生物多樣性中心的一名科學繪圖師，艾絲梅‧溫克爾 Esmée Winkel（荷蘭）也在空閒的時候畫出獨特的植物。為英國皇家園藝學會三次金獎的得獎人（2013、2016、2018），他也從倫敦林奈學會獲得吉爾‧史密斯獎以及 2016 年的 ASBA 傑出植物繪圖獎。

索引

關於編者

凱蘿・伍丁 Carol Woodin 是一位有 30 年資歷的植物畫家，作品在世界各地展出。她是 2018 年 ASBA 詹姆士・懷特服務獎、1998 年 ASBA 黛安・布希耶藝術家獎、蘭花文摘榮譽勳章以及皇家園藝協會金獎的得獎人。身為美國植物畫藝術家協會的前任董事會成員，凱蘿從 2004 年起擔任展覽總監，在此職位中，她組織與策劃展覽巡迴國內各地。她的作品出現在雪莉・舍伍德書籍的其中六本、柯蒂斯植物學雜誌、三本邱園專著及許多其它出版品。

WENDY HOLLENDER

蘿蘋・A.・潔思 Robin A. Jess 是一位紐約植物園植物繪圖與科學繪圖認證學程的統籌者，在紐約植物園植物，她為 Arthur Cronquist 博士作畫，開始插畫家生涯。她近期從美國植物畫藝術家協會的執行董事退休。蘿蘋從德拉瓦大學展開她對於藝術和植物學的喜愛，並隨後在普瑞特設計學院取得碩士學位。在 1990 年新紐澤西州藝術委員會頒發給她傑出藝術家獎助金。她開始畫新紐澤西州松林泥炭地的植物誌，最後由 Geraldine R. Dodge 基金會資助，完成 Protecting the Pinelands through Art 的巡迴畫展。

NANCY ERICKSON

植物藝術繪畫的 50 堂課：美國最具權威的 ASBA 協會頂尖畫師教你畫

BOTANICAL ART TECHNIQUES: A COMPREHENSIVE GUIDE TO WATERCOLOR, GRAPHITE, COLORED PENCIL, VELLUM, PEN AND INK, EGG TEMPERA, OILS, PRINTMAKING, AND MORE

作　　　者	美國植物畫藝術家協會／著；Carol Woodin 凱蘿・伍丁、Robin A. Jess 蘿蘋・A.・潔思／編
譯　　　者	杜蘊慧、紀瑋婷
植物知識審定	陳坤燦
社　　　長	張淑貞
總　編　輯	許貝羚
主　　　編	鄭錦屏
特　約　美　編	謝薾鎂
行　銷　企　劃	洪雅珊
版　權　專　員	吳怡萱

發　行　人	何飛鵬
事業群總經理	李淑霞
出　　　版	城邦文化事業股份有限公司　麥浩斯出版
E-mail	cs@myhomelife.com.tw
地　　　址	104 台北市民生東路二段 141 號 8 樓
電　　　話	02-2500-7578
傳　　　真	02-2500-1915
購書專線	0800-020-299
發　　　行	英屬蓋曼群島商家庭傳媒股份有限公司城邦分公司
地　　　址	104 台北市民生東路二段 141 號 2 樓
電　　　話	02-2500-0888
讀者服務電話	0800-020-299（9:30AM~12:00PM；01:30PM~05:00PM）
讀者服務傳真	02-2517-0999
劃撥帳號	19833516
戶　　　名	英屬蓋曼群島商家庭傳媒股份有限公司城邦分公司

香港發行城邦〈香港〉出版集團有限公司
地　　　址	香港灣仔駱克道 193 號東超商業中心 1 樓
電　　　話	852-2508-6231
傳　　　真	852-2578-9337

新馬發行	城邦〈新馬〉出版集團 Cite(M) Sdn. Bhd.(458372U)
地　　　址	41, Jalan Radin Anum, Bandar Baru Sri Petaling,57000 Kuala Lumpur, Malaysia.
電　　　話	603-9057-8822
傳　　　真	603-9057-6622

製版印刷	凱林印刷事業股份有限公司
總　經　銷	聯合發行股份有限公司
電　　　話	02-2917-8022
傳　　　真	02-2915-6275
版　　　次	初版 2 刷 2024 年 2 月
定　　　價	新台幣 1680 元／港幣 560 元

Printed in Taiwan
著作權所有 翻印必究（缺頁或破損請寄回更換）

國家圖書館出版品預行編目（CIP）資料

植物藝術繪畫的 50 堂課：美國最具權威的 ASBA 協會頂尖畫師教你畫／
美國植物畫藝術家協會著；杜蘊慧，紀瑋婷譯. -- 初版. -- 臺北市：
城邦文化事業股份有限公司麥浩斯出版：英屬蓋曼群島商家庭傳媒股份有
限公司城邦分公司發行，2021.07
　面；　公分
譯自：Botanical art techniques : a comprehensive guide to
watercolor, graphite, colored pencil, vellum, pen and ink, egg
tempera, oils, printmaking, and more.
ISBN 978-986-408-685-6（精裝）

1. 插畫 2. 植物 3. 繪畫技法

947.45　　　　　　　　　　　　　　　　110007180